전주대학교 문화산업 총서 ❺

몰입을 부르는 체험형 전시콘텐츠 기획

전주대학교 문화산업 총서 ❺
몰입을 부르는 체험형 전시콘텐츠 기획

초판 인쇄 2009년 6월 23일
초판 발행 2009년 6월 30일

지은이 김은숙
펴낸이 최종숙
편 집 권분옥 이소희 이태곤 추다영
디자인 홍동선 이홍주
마케팅 문택주 안현진 심용창

펴낸곳 글누림출판사
주 소 서울시 서초구 반포4동 577-25 문창빌딩 2층
전 화 02-3409-2055(편집), 2058(마케팅)
팩 스 02-3409-2059
등 록 2005년 10월 5일 제303-2005-000038호
홈페이지 www.geulnurim.co.kr
전자우편 nurim3888@hanmail.net

값 17,000원
ISBN 978-89-6327-031-9 03600
 978-89-6327-026-5 세트

이 책은 전주대학교 X-edu 사업단의 지원으로 제작되었습니다.

전주대학교 문화산업 총서 ❺

몰입을 부르는

체험형
전시콘텐츠
기획

김은숙

축 사

　전주대학교 X-edu 사업단이 지난 5년간의 성과를 모아 문화산업 총서
를 발간하게 됨을 진심으로 축하드립니다. 문화콘텐츠는 21세기 국가경쟁
력과 문화산업에 중요한 자양분입니다. X-edu 사업단은 문화콘텐츠의 중
요성을 인식하고 사회적·경제적 요구와 대학 교육을 접목시킨 전통문화콘
텐츠 인력양성사업을 2004년부터 매년 50억 원의 사업비를 투자하여 진행
해 왔습니다. 우수학생을 유치하고, 교육역량을 강화하며, 내실 있는 교육
을 통해 전주대학교는 최고 수준의 문화콘텐츠 특성화대학으로 탈바꿈하였
습니다. 특히 2006년에는 전국 최초로 문화산업대학을 신설하였고, 2008
년에는 취업률 전국 1위라는 의미 있는 성과를 거두기도 하였습니다.

　대학의 중심은 교수와 학생입니다. 학생들의 취업률만큼이나 중요한 것
이 교수의 연구능력입니다. X-edu 사업단 소속 교수들이 지난 5년간 교육
현장에서 보여준 열정과 능력은 우리 전주대학교의 중요한 자산입니다. 이
번에 발간하게 되는 문화산업 총서는 그 가시적인 결과물인 동시에 한 대
학의 지적 재산을 넘어 우리나라 문화산업 전반에 중요한 성과물로 기록될
것입니다.

　지방대학이라는 어려운 여건 속에서도 전주대학교가 문화콘텐츠 분야에
서 우수 인력을 양성하고 배출할 수 있었던 것은 X-edu 사업단의 체계적
인 교육프로그램과 학생들의 자발적인 참여, 교수들의 헌신적인 노력이 삼

위일체가 되었기 때문입니다. 전주대학교는 5년간의 누리사업을 통해 한층 업그레이드되었고, 그 성과를 내실 있는 교육을 통해 다시 사회로 환원시키는 데 최선의 노력을 다할 것입니다.

　여러 가지 어려움 속에서도 X-edu 사업단을 전국 최고의 누리사업단으로 발전시킨 주명준 단장님 이하 사업단 모든 교수님들께 깊은 감사의 말씀을 전합니다.

<div align="right">

전주대학교 총장 **이 남 식**

</div>

발간사

　전주대학교의 누리사업단인 전통문화콘텐츠 X-edu 사업단이 문화산업 총서를 펴내게 된 것을 자랑스럽게 생각합니다.

　누리사업은 지방대학이 어려움에 직면하게 되자 교육부가 지방대학의 혁신역량을 강화할 필요를 절감하여 실시한 국책사업입니다. 누리사업으로 인해 지방대학의 역량이 크게 강화되었음은 주지의 사실입니다. 전주대학교는 문화콘텐츠산업의 세계화 추세에 발맞춰 이에 대한 준비를 오래 전부터 해 왔습니다. 그 결과 2004년 교육부의 지방대학혁신역량강화사업으로 당당히 선정되었고, 5년에 걸쳐 무려 341억 원을 투자한 우리 대학 역사상 초유의 대형프로젝트가 진행되었습니다.

　X-edu 사업단은 전라북도의 전통문화를 오늘날에 되살려 디지털 콘텐츠로 제작하는 교육을 통해 학생들의 취업 경쟁력을 높이고 나아가서는 지방산업 발전에 기여하는 인재를 육성할 뿐만이 아니라 지방의 경제 활성화에 도움을 주기 위해 노력하였습니다. 우리는 지난 5년 동안 교수와 학생 및 산업체의 전문가들이 삼위일체가 되어 디지털 콘텐츠기술의 전수와 전라북도의 전통문화 발굴, 그리고 문화산업 발전에 필요한 인력양성에 줄곧 매진하였습니다. 그 결과, 지금은 '전통문화!' 하면 전주대학교 X-edu 사업단을 떠올릴 정도로 그 위상을 확고히 할 수 있게 되었습니다. 이는 우리가 배출한 학생들이 다양한 분야의 문화콘텐츠 산업 현장에 진출하여 활동

하고 있음을 통해 확인할 수 있습니다.

X-edu 사업단에서는 학생들이 문화산업 분야의 새로운 지식을 습득하고 학습 능력을 향상시킬 수 있도록 5년간 매학기 문화산업 관련 교재 편찬을 지원하는 프로그램을 마련하였습니다. 교수들로부터 공개적으로 저술계획서를 받아 엄격한 심사를 거쳐 출판비를 지원한 것입니다. 마지막 학기에는 그동안 개발된 교재 중 10권을 엄선하여 전주대학교 문화산업 총서를 발간하기에 이르렀습니다. 이로써 5년 동안 계획하고 가르쳤던 우리 대학의 문화산업 교육 역량을 마무리하게 되어 전주대학교 구성원 모두와 함께 기쁘게 생각합니다.

그동안 X-edu 사업단을 위하여 물심양면으로 도와주시고 실질적으로 지휘해 주신 전주대학교 이남식 총장님께 깊은 감사를 드립니다. 그리고 문화산업 총서를 계획하고 간행하는 모든 과정을 직접 책임지고 수행한 팀장 이용욱 교수님께 깊이 감사드립니다. 약 반년에 걸쳐 전주대학교 문화산업 총서 발간을 위하여 수고하신 글누림 출판사의 최종숙 사장님과 편집부 선생님들께도 심심한 사의를 표합니다.

전주대학교 문화산업 총서가 이 분야에 관심 있는 모든 분들에게 크게 도움이 되기를 간절히 소망합니다.

전주대학교 전통문화콘텐츠 X-edu 사업단장 **주 명 준**

머리말

전시는 매우 복잡한 과정이며 종합예술이다. 전시에 대해서 고려해야 하는 점이 많이 있는데, 이 책은 그중에서 몇 가지만을 다루었을 뿐이다. 이 책에서 중점적으로 다룬 것은 다음의 세 가지이다.

첫째, 전시라는 방법이 사용되는 다양한 맥락을 일관성 있게 설명해보고자 시도하였다. 일반 사람들의 문화적 수요가 증가하면서, 박물관 관람, 특별전이나 체험전 관람이 여가 활동에서 차지하는 비중이 점점 커지고 있다. 한편, 콘셉트 스토어 또는 플래그십 스토어로 불리는 아름답게 꾸민 특화된 매장이 보편화됨에 따라 판매를 위한 전시 공간이 점점 증가하고 있다. 사람들은 구매의사가 전혀 없으면서 오로지 보는 즐거움을 위해 매장들을 방문한다. 판매 또는 홍보를 위한 전시 공간으로는 박람회도 존재한다.

이러한 전시의 종류에 관계없이 공통적으로 만족시켜야 하는 사항들이 무엇인지 정리해 보고자 하였다. 박물관이 가장 오랜 전통을 가지고 있으며 연구도 깊이 되어 있으므로, 박물관을 중심으로 하는 것이 바람직한 것으로 판단되어서 박물관에서 전시의 체험에 대해서 3장에서 따로 다루었지만 기본적으로는 여러 전시 상황을 포용하고자 하였다.

둘째, 문화산업과 함께 체험 산업의 비중이 점점 커지면서, 전시도 문화 상품으로 다루어질 필요가 있다고 보았다. 그래서 문화산업의 한 장르로서 전시를 1장에서, 그리고 시각을 중심으로 하는 체험으로서 체험산업의 한 부분으로서의 전시를 4장에서 다루었다. 전시는 교육적 요소를 분명히 담고 있지만 기본적으로 감성적인 체험이기 때문에 문화적 요인들이 중요하다. 특히 일반

관람객, 즉 대중을 대상으로 하는 문화상품으로서 갖추어야 하는 요소들을 정리해 보고자 하였다.

인터넷의 발달과 정보의 홍수 속에서 대중을 이루는 개개인은 자신만의 고유한 삶을 엮어가는 적극적인 존재가 되어 가고 있다. 이러한 개인적인 필요를 반영하면서 전시 공간에서 제공할 수 있는 체험이 어떤 것인지 다각도로 살펴보았다.

셋째, 전시가 문화적이고 감성적인 체험이지만, 단순한 오락 이상의 의미를 담은 전시가 제공되는 것이 중요하다고 보았다. 체험 산업에서 이야기하는 의미 있는 체험이나 최근 십여 년 간 떠오르는 몰입(flow) 등의 개념을 살펴보면, 교육의 이론적 틀과 상당부분을 공유하는 것을 알 수 있다. 그것은 당연한 결과일지도 모른다. 각 개인은 꾸준한 성장이 있어야 진정으로 행복하고 발전적인 삶을 영위할 수 있으며 성장의 기본틀은 교육이기 때문이다.

전시가 기획이 될 때 그 공간을 방문하는 사람들이 이전에 몰랐던 어떤 것을 알게 되고, 이전에 느껴보지 못했던 어떤 것들을 느끼게 되고, 그러한 경험들이 관람객 개인 개인의 성숙에 어떻게 기여할 것인지 고민한다면 진정으로 몰입을 부르는 체험이 이루어지는 전시 공간이 만들어질 것이다.

지난 몇 년간 전주대학교에 근무하면서 국내외 150여 곳의 전시장 또는 박물관을 방문하는 흔치 않은 기회를 누렸다. 이 책은 그 경험이 축적된 결과물이다. 풍성한 경험의 기회를 제공한 전주대학교와 X-edu 사업단의 여러분에게 감사를 드린다.

<div align="right">저자 김 은 숙</div>

CONTENTS

Chapter ❶ 문화산업과 전시

1. 문화와 전시 공간

1) 문화의 중요성

전시는 시각을 중심으로 발달해 온 문화 활동이다. 다른 모든 문화 활동과 마찬가지로 전시를 기획하는 데도 문화에 대한 기초적인 이해가 필요하다. 본 장에서는 간단하게나마 문화를 이해하는 데 필요한 전반적인 기초를 제공하고자 한다.

사람의 기본적 필요를 종종 의식주 세 가지로 표현한다. 한 사람의 삶이 유지되기 위해서는 최소한의 입을 것, 먹을 것, 그리고 거주할 수 있는 곳이 있어야 하기 때문이다. 그런데 사람은 기본적 생존의 필요가 만족되었다고 해서 행복해지는 것은 아니다.

이스라엘 민족이 이집트의 노예생활에서 해방되어서 약속의 땅으로 갈 때 그 땅을 우유와 꿀이 흐르는 땅으로 부르는 것은 이러한 사람의 필요를

잘 보여주고 있는 흥미로운 이야기이다. 우유는 기본 식량, 좀 더 확장해서 기본 생필품을 상징한다. 그런데 꿀은 무엇일까? 꿀은 기본 식량은 아니다. 꿀이 없어서 생존에 문제가 생기는 것은 아니다. 꿀은 삶을 즐겁고 풍성하게 하는, 생필품 이상의 것을 상징한다.

행복하고 만족스러운 삶을 위해서는 기본 생필품 이상의 것이 필요하다. 그리고 사람들은 그 필요를 충족시킬 수 있는 방법을 찾아 많은 시간과 노력을 기울였다. 그 노력은 시대와 지역에 따라 다양한 형태로 표현되었다. 음악이나 미술처럼 의식주와 직접적이 관련이 없는 영역도 있지만 의식주의 세 영역에서도 생존에 필요한 것만으로는 만족할 수 없는 사람들이 끊임없이 새로운 무엇인가를 시도하였다. 예를 들어서 음식을 먹는 행동 자체는 어디에서나 볼 수 있다. 하지만 음식을 먹는 데 사용하는 도구, 상차림, 먹을 때의 예의 등은 각 지역마다 독특한 특징을 가지며 지역 사람들이 부여하는 의미도 다르다. 지금 시대의 사람들은 이러한 독특함을 문화라고 부른다.

문화적 만족을 위한 사람의 열정은 대단히 강하다. 문화적 활동의 풍성함과 생존의 기본적 필요의 충족 여부는 그다지 상관관계가 없는 것처럼 보이기도 한다. 물질적 풍요로 인해 탄생한 문화유산도 있지만, 극도의 빈곤 속에서 태어난 것도 있다. 르네상스 시대의 아름다운 작품들은 그 당시 귀족들의 지원으로 가능했었다. 그러나 화가 고흐, 작곡가 베토벤 등 예술의 거장 중 많은 사람들이 험난한 삶을 엮어 갔다는 것은 잘 알려져 있다. 할리우드의 영화는 막대한 제작비용을 들여서 만들어지지만, 전 세계의 젊은이들이 열광하는 브레이크 댄스와 랩뮤직은 미국의 가난한 동네에서 레슨을 받을 수도, 악기를 살 수도 없었던 아이들이 모여서 놀다가 만들어 낸 것이다.

한편 문화가 산업으로서 자리 잡은 것은 산업혁명으로 여유 시간이 증가하게 된 것과 무관하지 않다. 사람의 생활이 유지되기 위한 최소한의 것을 위해 사용하는 시간을 생활시간이라고 한다. 생활시간은 노동 시간과, 생리적 필요(식사, 수면 등)를 위한 시간이다. 생활시간을 제외한 나머지 시간은 자유 시간 또는 여가시간으로 불린다.

산업사회에서는 노동시간의 감소와 여가시간의 증대가 모든 사회층에 공통으로 나타나는 추세이다. 여가시간의 활동은 생계를 위한 필요성이나 의무가 따르지 않고 스스로 만족을 얻기 위한 자유로운 활동으로서 활동을 행하는 일 자체가 목적이다. 또한 감성을 중시하는 현대 문화의 흐름으로 인해 자신의 만족을 위해 기꺼이 지출을 하는 경향이 증가하고 있다.

현대는 또한 포스트모더니즘의 시대로서 사회 속의 개별화되고 차별화된 다수의 작은 문화권들이 존중되며 개인의 필요와 선택의 과정이 중요시되고 있다. 한편 기술적인 발달이 사회적 소수자들을 위한 다양한 문화 상품의 개발을 가능하게 함으로써 문화산업의 규모가 더욱 확대되고 있다.

2) 전시 공간 속의 문화

전시란 기본적으로 누구에겐가 보여주기 위한 것으로 특정한 방법으로 사물을 배치하고, 그 사물을 보는 사람들로 하여금 감성적인 경험이나 지적 이해에 이르게 함으로써 문화적 만족감을 누리게 하는 작업이다.

전시는 사람이라면 누구나 가지고 있는 두 가지 경향이 만나서 탄생했고, 성장해 온 문화의 한 영역이다. 두 가지 중 하나는 보기 드문 것들에 흥미를 가지고 수집하고 싶어 한다는 것이다. 이것은 무엇을 전시할 것인

가, 즉 전시의 소재에 해당한다. 또 하나는 자기에게 의미가 있는 것에 대해서 주변 사람과 나누고 싶어 하는 성향이다. 이 부분은 어떻게 전시할 것인가, 즉 보다 의미 있는 나눔을 위한 의사소통의 방법 또는 전시 기법에 해당한다.

문화 활동이 생존에 꼭 필요한 것이 아니듯이 전시 공간의 방문도 생존과는 관련이 없다. 그런 의미에서 전시 공간의 방문은 문화 활동이며, 전시회는 문화상품이다. 한편 사람들이 전시 공간을 찾는 이유는 볼거리를 찾아서이다. 볼거리를 찾는 이유는 다양할 수 있다. 방문의 동기가 무엇이든지, 전시 공간을 방문하는 사람들은 시각적으로 즐거운 경험을 원한다. 그리고 거의 모든 경우 전시를 방문하는 동기에는 평소에 보지 못하던 물건에 대해서 뭔가 알게 되기를 기대하는 마음이 포함되어 있다. 즉, 전에 몰랐던 뭔가를 학습하기를 기대한다. 거의 모든 문화 상품이 단순히 즐거움과 만족을 기대하는 것과 달리 전시에는 교육적인 요소가 있다. 특히 박물관은 학교 밖 자유 선택 교육과 평생학습 등을 제공하거나 지역의 서비스와 네트워크를 이루는 허브 역할을 해줄 것으로 기대되고 있다.

전시의 소재, 즉 수집할 가치가 있고 많은 사람들에게 보여 줄 가치가 있다고 생각되는 사물들의 종류는 시대에 따라 지역에 따라 그 차이가 크다. 우리 부모님들이 자랄 때 맷돌은 집에서 곡식을 갈아서 가루를 만들 수 있는 유일한 방법이었고 필요할 때마다 누군가가 해야 하는 힘든 일일 뿐이었다. 그리고 거기에는 신기하게 여길 만한 어떤 요소도 없었다.

맷돌은 전기 믹서가 나오면서 점차 사라졌는데, 이제는 민속 박물관에서나 볼 수 있는 희귀한 물건이 되었다. 맷돌을 처음 보는 지금 세대의 어린이들에게 박물관에서 자기 손으로 맷돌을 돌려서 콩가루를 만들어보는 것은 아주 특별한 경험이 되었다. 그리고 전기를 사용하기 전 사람들의 생활

의 단면을 볼 수 있는 교육의 기회이기도 하다.

전시 기법, 즉 방문객과 의사소통을 하는 방법도 시대에 따라 많은 변화를 볼 수 있다. 미디어가 발달하기 전에는 전시된 사물과 그에 대한 설명이 전시의 주를 이루었다. 관람객이 읽거나 가이드의 설명을 듣는 것, 즉 글이나 말로 이루어진 언어적 표현이 의사소통의 중심이었다. 그러나 각종 미디어의 발달로 관람객과의 의사소통에도 다양한 방법이 가능해졌다.

영상이나 음성 안내가 관람객의 이해에 도움을 주는 돕는 도구로 활용되는 경우는 거의 모든 전시에서 볼 수 있으며 최근에는 간단하나마 게임을 사용하는 경우도 자주 볼 수 있다. 즉, 문화산업이 발전하면서 시각적 요소에 대한 소비자의 기대치가 높아지고 있다. 현재는 영상물이나 단순한 게임이 있는 수준이지만, 머지않아 가상현실이나 3D도 보편화될 것이다.

문화산업의 발달은 콘텐츠 자체에도 많은 영향을 미치고 있다. 영상물이나 미디어 매체 자체가 작품제작에 활용되고, 그러한 작품들로 전시가 이루어지는 경우도 점차 증가하고 있다. 2007년에는 유물이 한 점도 없이 디지털 콘텐츠만으로 역사 유물을 관람하는 안동전통문화콘텐츠박물관 (http://www.tcc-museum.go.kr/)이 건립되었다. 이 박물관은 가상현실, 모션 디텍터, 비디오 게임, 영상 등 다양한 디지털 기술을 활용하여 역사 속의 유물뿐 아니라 인물, 사건 등을 만날 수 있도록 구성되어 있다.

한편 전시콘텐츠뿐 아니라 어떤 형태의 문화 상품이라 하더라도, 기술로 사람을 감동시키는 것에는 한계가 있다. 기술은 어디까지나 수단이며 사람들은 첨단 기술의 한계를 알고 싶어서 문화적 활동을 하는 것이 아니기 때문이다.

성공적인 전시콘텐츠를 기획하기 위해서는 사람들이 의미 있다고 여기는 것들에 대한 이해가 선행되어야 한다. 전시의 주제 및 소재는 사람들의

가치관과 밀접한 관련이 있다. 많은 사람들의 마음에 공감대를 불러 일으켜서 가보고 싶고, 이해하고 싶어지는 전시의 소재 또는 주제가 선택되는 것이 우선이다. 그 다음 단계로 의도한 바가 정확하게 전달될 수 있는 전시 기법, 다시 말해서 관람객의 문화적 코드에 맞춘 의사소통의 방법을 찾아야 할 것이다.

2. 문화의 정의

문화라고 말할 때 그 안에 담겨질 수 있는 내용은 정말 넓다. 한 개인의 입장에서 문화는 생존을 위한 물질적 필요 외의 필요, 특히 정서적 필요를 채워주는 모든 것을 의미한다. 그런데 개인이 모인 사회의 문화는 이렇게 단순하게 이야기 할 수 없다.

최근에 문화에 대한 관심이 커지고, 세계적으로 각 개인이 속한 문화의 다양성을 존중해 주는 분위기가 되면서 문화라는 단어가 포함할 수 있는 영역은 더욱 넓어졌다. 따라서 대부분의 사람이 동의하는 문화의 정의를 내리는 것조차 거의 불가능한 상황이 되었다. 그래서 새롭게 문화를 정의하기보다는 이미 쓰이고 있는 문화에 대한 관점 또는 분류를 소개하고자 한다.

문화를 연구하는 학자, 문화산업의 현장에서 직접 뛰고 있는 전문인, 공공 기관의 입장 등을 차례로 살펴봄으로써 모든 관점에서 공유하는 문화의 특성을 찾음과 동시에 각 사람의 관점에서 다르게 보이는 문화의 다양성을 보다 쉽게 알 수 있다.

1) 학문적으로 살펴본 문화의 의미

문화에 대한 다양한 정의와 해석이 있지만, 근대 이후의 문화를 설명하기 위해 세 가지 관점이 자주 사용된다. 고급문화적 관점, 인류학적 관점, 그리고 사회학적 관점이다.

(1) 고급문화적 관점의 문화

산업발전과 더불어 등장하여 사회적 비중이 커진 일반 대중이 즐기는 문화에 대조되는 개념으로 등장하였다. 고전음악, 문학, 연극, 발레 등 오랜 전통을 가짐과 동시에 극도의 완성도가 요구되는 예술적인 활동만을 문화로 인정하였다. 이러한 활동들은 순수 예술이라고도 불렸다.

이 관점의 또 다른 특징은 문명화된 집단만 문화적 활동을 한다고 본다는 것이다. 또한 문화에서 우열의 계층이 있다고 보는 관점이기도 한데, 대중문화의 성장이 문화의 퇴보로 이어진다고 보았기 때문이다. 즉, 성장하고 있는 대중의 활동은 문화라고 칭할 수 없거나, 보다 열등한 문화로 분류되어야 한다고 보았다.

이 관점은 사회적에서 소수의 엘리트로 분류될 수 있는 집단의 활동만 문화로 칭하므로 엘리트 중심 문화관으로 불리기도 한다.

(2) 인류학적 관점의 문화

인류학적 관점은 고급문화적 관점과 비슷한 시기에 등장하였다. 이 관점은 각 민족과 나라의 각계각층의 집단에서 형성되는 모든 삶의 양식을 문화로 정의하였다. 즉, 자연환경이나 국가제도, 관습, 전통 등을 공유하는 어떤 집단의 사람들의 삶이 여러 세대에 되풀이 되면서 자리 잡은 그 집단

23

의 고유의 특징들을 총칭한 것이 문화이다.

예를 들어서 결혼과 자녀의 출생 자체는 어떤 집단의 사람들에게나 공통이다. 그러므로 결혼과 출산 자체는 문화가 아니다. 그러나 결혼할 때 치르는 의례, 아이가 태어났을 때 아이가 잘 되기를 바라기 때문에 하는 다양한 행동 등은 나라마다 다르며, 한 나라 안에서도 종족이나 지역에 따라 달라진다. 그러므로 결혼 의례, 출산에 따른 풍습 등은 문화의 일부가 된다. 이 관점에 따르면 각 민족의 의상, 음식, 건축 양식, 장례식, 결혼식 등 사람들의 삶의 모든 요소들이 모두 문화가 된다.

인류학적 관점과 엘리트 관점의 가장 큰 특징은 문화 간 우열의 계층 자체를 인정하지 않는다는 점이다. 예를 들어 우리나라의 사물놀이는 대규모 관현악의 연주와 동등한 문화적 가치를 가진다. 이 관점은 현대 사회에서 문화라고 할 때 가장 많은 사람들이 떠올리는 관점이기도 하다.

(3) 사회적 관점의 문화

사회적 관점을 이해하기 위해서 앞의 두 관점의 공통부분을 짚어 볼 필요가 있다. 두 관점은 삶의 과정에서 만들어지는 결과물, 즉 음악, 미술, 의복, 풍습, 건축 등을 문화로 부른다. 사회적 관점은 인종, 사회 계층, 지역, 성장 배경, 지위 등 사회를 이루는 모든 집단의 생활 양식을 동일한 가치가 있는 문화로 인정한다는 면에서 인류학적 관점의 문화와 공통점이 있다. 그런데 사회적 관점에서 문화는 특정한 사물이나 대상으로 분리될 수 있는 것이 아니다.

사회적 관점에서 볼 때 문화는 상호작용 그자체이다. 모든 사람은 항상 사회 속에서 자신의 삶의 어떤 요소를 표현하면서 살아간다. 각 사람의 행위는 그 행위가 적극적이던 소극적이던, 또는 의식하던 의식하지 않던, 자

신을 둘러싸고 있는 다른 사람들과 의사소통을 하고 있는 것이다. 예를 들어 평소에 말이 많은 사람이 말이 없을 때 그는 말이 없다는 소극적인 행동을 통해서 자신이 평소와 다르다는 것을 표현하고 있는 것이다.

사회적 관점에서 문화는 이러한 의사소통의 과정이다. 이러한 상호작용의 과정은 기본적으로 언어를 바탕으로 이루어지지만, 흔히 문화적 코드(기호)라고 불리는 여러 가지 형태, 즉 의상, 이미지, 특정한 자세나 표정, 춤, 음악 등이 복합적으로 사용된다. 사회적 관점에서 문화란 한 개인이 자신을 둘러싸고 있는 사회와 상호작용하면서 삶의 의미를 찾고 이해하기 위해 사용되는 기호들과 및 그 기호들이 사용되는 방식의 유기적인 복합체이다.

2) 공공기관에서 보는 문화

[표 1-1]은 문화체육관광부의 홈페이지와 연결되어 있는 유관기관과 산하기관을 보여주고 있다. 기관의 이름에서 구별하고 있는 체육과 관광을 뺀 나머지를 보면 발레, 오페라, 박물관, 음악, 미술, 신문, 방송, 영상, 공연, 문학, 게임 등이 문화의 영역으로 포함되고 있다.

앞에서 학문적으로 살펴 본 관점과 비교하면, 인류학적 관점의 문화나 사회적 관점의 문화에 대한 기관의 비중이 상대적으로 적어 보인다. 이는 우리나라에서 인류학적 관점이나 사회적 관점의 문화가 가치 있는 것으로 인정받게 된 것이 비교적 최근이라는 사실과 관련이 있다.

한편 디지털 기술이 발달함에 따라 기존 장르의 경계가 사라지거나 새로운 장르가 생기고 있으며, 하나의 작품이 다양한 형태로 다시 태어나는 OSMU(one source multi use)가 점점 보편화되고 있다. 이에 따라 영역의 분

화보다는 여러 영역을 효율적으로 연계하는 데 점점 더 관심이 쏠리고 있다. 이러한 필요는 특정 영역을 지정하지 않고 "문화"로 이름 지어진 기관들에 반영되어 있다.

[표 1-1] 문화체육관광부 관련 기관. 공공기관의 관점에서 발레, 오페라, 박물관, 음악, 미술, 신문, 방송, 영상, 공연, 문학, 게임 등이 문화의 영역으로 간주되고 있음을 볼 수 있다.

문화체육관광부 유관기관	문화체육관광부 산하기관	
국립국악원	(주)그랜드 코리아 레저	정동극장
국립국어원	경북관광개발공사	컴퓨터프로그램보호위원회
국립극장	국립발레단	한국간행물윤리위원회
국립민속박물관	국립오페라단	한국게임산업진흥원
국립중앙도서관	국립중앙박물관문화재단	한국관광공사
국립중앙박물관	국립합창단	한국문학번역원
국립현대미술관	국민생활체육협의회	한국문화관광연구원
대한민국예술원	국민체육진흥공단	한국문화예술교육진흥원
동학농민혁명참여자명예회복	국제방송교류재단	한국문화예술위원회
심의위원회	대한장애인체육대회	한국문화정보센터
문화재청	대한체육회	한국문화진흥(주)
아시아문화중심도시추진단	서울예술단	한국문화콘텐츠진흥원
재외문화원	신문발전위원회	한국방송공사
한국예술종합학교	신문유통원	한국방송영상산업진흥원
한국정책방송	영상물등급위원회	한국언론재단
해외문화홍보원	예술의 전당	한국영상자료원
	저작권위원회	한국체육산업개발
	전국문예회관연합회	

출처 : 문화체육관광부 홈페이지(2009년 2월)

3) 문화산업의 분류

문화 활동이 반드시 산업 활동과 연결되는 것은 아니지만 현대 산업 사회에서 문화가 차지하는 비중이 날로 커짐에 따라 산업 활동으로서의 문화가 점점 주목을 받고 있다. 사람에게는 물질적 필요뿐만 아니라 정신적, 정서적 필요가 있다. 문화는 정서적 필요를 채우는 데 중요한 역할을 한다. 그리고

이러한 정서적 필요를 충족시키기 위한 소비의 대상물이 문화 상품이다. 그리고 문화 상품의 생산, 유통 및 관련 서비스 등의 복합체가 문화산업이다.

문화산업이 그 사회의 문화를 모두 반영하는 것은 아니다. 분명히 소비 활동과 무관한 문화 활동이 존재하기 때문이다. 하지만 문화산업은 소비자가 그 가격을 지불한 만큼 관심이 있고 중요하게 생각하는 문화 상품들로 구성되어 있으므로 그 사회의 문화적 특징을 보여주는 효율적인 채널 중 하나이다.

문화라는 단어가 가지고 있는 모호성을 보여주는 것처럼 문화산업에 대한 관점 또한 매우 다양하지만, 오락적인 요인과 디지털 기술의 발달, 그리고 예술적(창의적)인 요인들이 중요하게 생각되고 있다([표 1-2] 참조). 세계적인 컨설팅 회사인 쿠퍼스의 분류에 의하면 문화산업은 오락 미디어 산업이며 영화, 텔레비전, 라디오, 음반, 인터넷, 출판(서적, 정기 간행물, 신문), 광고, 테마파크, 스포츠, 정보 서비스 등이 포함되어 있다.

한국의 경우 문화산업 현황과 시장 규모를 위해서 문화체육관광부에서 수행하는 문화산업통계조사에서 사용되는 분류에 의하면 에듀테인먼트, 캐릭터, 출판, 방송, 애니메이션, 만화, 광고, 게임, 영화, 음악이 문화산업에 해당한다. 그런데 박물관, 공연장, 전시 공간 등이 문화시설로 분류되므로 이에 따라 메가 이벤트, 연극, 박물관도 문화산업에 포함시켰다.

[표 1-2] 나라에 따라 달라지는 문화산업에 포함되는 산업 분야의 비교

나 라	산업 명칭	포함된 산업 분야
영 국	창조 산업 Creative Industry	영화, 음악, 공연예술, 출판, 방송, 광고, 건축, 예술 및 골동품, 공예, 디자인, 패션, 인터랙티브 소프트 웨어
미 국 캐나다 멕시코	정보 산업 Information Industry	영화 및 비디오, 음반, 라디오, 텔레비전(지상파, 케이블), 도서관 및 기록 보관(Archive), 데이터 프로세싱, 온라인 프로세싱, 출판, 기타 정보 서비스
한 국	문화산업 Culture Industry	에듀테인먼트, 캐릭터, 출판, 방송, 애니메이션, 만화, 광고, 게임, 영화, 음악, 메가 이벤트, 연극, 박물관

4) 문화콘텐츠

우리나라는 지난 1999년 2월 문화산업 기본법이 제정되었다. 2002년 1월 에는 문화산업 진흥기본법이 공표되었다. 이 법에 의하면 문화 상품은 "문 화적 요소가 체계화 되어 경제적 부가가치를 창출하는 서비스 및 이들의 복 합체"로 되어 있다. 여기서 유·무형의 재화에는 문화 관련 콘텐츠 및 디지 털 문화콘텐츠를 포함한다. 문화산업은 "문화 상품의 개발·제작·생산· 유통·소비 등과 이와 관련된 서비스를 행하는 산업"으로 규정하고 있다.

여기서 문화콘텐츠란 기록으로 담은 형태 또는 기록을 기반으로 생성되 고 활용되는 문화 상품을 의미한다. 디지털 기술이 발달하면서, 음향이나 영상이라는 형태로 기록을 남기거나 그 결과물을 서로 주고받는 것이 이전 에 문자로 기록하는 것과 조금도 다름없이 용이해졌다. 그리고 문자, 소리, 영상 등을 담고 있는 자료 또는 그와 관련된 정보를 문화콘텐츠로 부르며 이들은 모두 저작권을 주장할 수 있는 대상이다.

문화콘텐츠 중에서 디지털 기술로 인해서 가능해 졌거나 생산-유통-소 비의 과정에서 차별화가 되는 콘텐츠들은 디지털 콘텐츠로 구별하여 부르 기도 한다. 디지털 문화콘텐츠의 예로는 HD 영상, 애니메이션, 게임, 음 악, 가상현실 등이 있다.

앞서 문화산업을 설명할 때 이미 언급한 바와 같이 한국의 문화체육관광 부에서 문화 사업으로 분류하는 에듀테인먼트, 캐릭터, 출판, 방송, 애니메 이션, 만화, 광고, 게임, 영화, 음악은 모두 문화콘텐츠이다.

28

3. 대중과 문화산업

1) 대중문화의 정의

문화산업이 주목을 받는 이유는 대량 소비 때문이다. 앞에서 간단하게 살펴 본 것처럼, 문화산업이 전체 산업에서 차지하는 비중은 점점 커질 것으로 예상되고 있다. 우수한 자동차와 컴퓨터의 경쟁력을 키우기 위해 국가 차원의 노력을 기울였듯이 우수한 문화 상품이 생산되기 위한 노력이 필요한 시기이다.

대량 소비의 고객은 다시 말할 필요도 없이 대중이다. 문화산업의 성장의 바탕에는 각자의 필요와 취향에 따라 상품을 선택하는 개인들의 모임인 거대한 소비자 집단이 있으며 이 소비자 집단이 공유하는 문화를 일반적으로 대중문화(Popular culture)라고 부른다.

대중이 어떤 존재인지 정확하게 말할 수 있는 사람은 아무도 없다. 다만 이해하려는 노력만 있을 뿐이다. 신상품의 80% 이상이 실패하며, 많은 영화들이 광고비조차 건지지 못하고, 음반의 80%가 손해를 본다는 이야기는 문화 소비자인 대중을 이해하는 것이 쉽지 않다는 사실을 보여준다.

대중문화에 대한 학자들이 해석을 살펴보는 것은 그 해석으로 인해 대중을 이해할 수 있게 되기 때문이기보다는 이해하기 위한 도구를 몇 가지 갖추기 위해서라고 보는 것이 타당할 것 같다. 존 스토리는 대중문화에 대한 정의를 다음과 같이 7가지로 정리하였다.

(1) 다수의 문화

가장 쉬운 정의는 다수의 사람들이 좋아하는 문화라고 말하는 것이다.

빌보드 차트는 이러한 관점을 분명하게 보여주고 있다. 빌보드 차트는 일주일 판매량과 방송 횟수를 기준으로 순위를 매겨서 표(차트)를 만들어 매주 토요일 발표하는 것이기 때문이다. 텔레비전 시청률이나 영화 관객 수 집계, 금주의 베스트셀러 같은 자료들도 이러한 관점을 보여주고 있다.

이러한 통계 수치는 유용한 정보이며, 의미가 있지만, 문화를 정의하기에는 불충분하다. 무엇보다 대중을 단일 집단으로 본다는 것이 문제가 있다. 전체를 이루는 각각의 집단으로서의 특성을 전혀 반영하고 있지 않기 때문이다.

위와 같은 수치가 관심의 대상이 되고, 영향력을 미친다는 사실은 대중문화는 양적으로 큰 집단을 고려해야 한다는 것을 보여준다. 대중이라는 단어 자체가 큰 집단을 의미한다. 하지만 역으로 양적인 크기가 대중문화를 뜻하는 것은 아니다. 대중과 대비되는 개념인 고급문화의 소비도 양적으로 커질 수 있지만 그렇다고 해서 대중문화로 부르지는 않는다.

(2) 고급문화와 대중문화

고급문화와 대비해서 정의된 대중문화는 고급문화에서 요구하는 수준을 통과하지 못한 나머지 문화적 텍스트와 실천행위를 말한다. 이러한 정의는 문화에 대한 평가 기준을 가정하고 있다.

이러한 기준의 가정에는 엘리트주의가 존재한다. 즉, 사회에는 계급이 있으며, 상위 계급에는 최고의 능력을 나타내는 소수의 사람들이 속한다. 고급문화는 개별적 창조 활동의 결과이며, 도덕적이고, 심미적이며, 미학적인 관심의 대상이 될 수 있으나 대중문화는 대량 상업 활동의 결과물일 뿐이며 사회학적 조사 정도의 가치 밖에 없다. 이러한 관점에서 다음과 같이 대비되는 용어들이 등장하게 되며, 문화는 엘리트들의 문화만 의미하게 된다.

• 대중 신문 : 고급 신문
• 대중 영화 : 예술 영화
• 대중 오락 : 예술 / 문화

다수의 사람들이 이러한 구분에 동의하던 시기가 있었던 것은 분명하다. 그러나 이 경계는 점차 사라지고 있다. 루치아노 파바로티가 1991년 런던 하이드 파크에서 10만의 관중을 대상으로 열었던 무료 공연은 이러한 경계가 흐려지는 것을 보여준다.

이 행사는 신문을 비롯해서 각종 언론에서 대중을 위한 공연으로 다루어졌으며, 오페라 하우스에 가기 위해 비싼 티켓을 살 수 없는 수천 명을 위한 것으로 보도하였다.

일부 사람들은 공원이 오페라에 적합한 장소인지 의문을 제기했고 대중의 열렬한 호응이 파바로티의 노래의 가치를 떨어뜨린다고 느끼는 사람도 없는 것은 아니었다. 하지만 공연은 성공이었고, 고급문화와 대중문화의 개념은 오로지 부유층과 보통 사람의 차이일 뿐인 것으로 보일 정도였다.

형식상의 복잡성, 작품에서 나타나는 비판적 통찰력, 높은 완성도가 요구하는 시간과 노력 등은 대부분의 사람들(대중)에게 어렵다. 그리고 이 어렵다는 요소는 고급문화의 위상을 확고하게 해 주고, 대중을 배제시키게 된다. 이러한 관점에서 대중문화는 진정한 문화의 가치를 인정하거나 이해할 수 없는 사람들을 위한 저급한 문화가 된다.

포스트모더니즘 사회에서 이러한 구분은 점차 흐려지고 있고, 고저의 수직적인 관계보다는 서로 추구하는 바가 다를 뿐이라는 수평적인 관계로 이해하는 관점이 점점 보편화되고 있다.

(3) 대량문화

이 관점은 대중문화가 대량 소비를 위해 대량 생산된 것이며, 관중은 무분별한 대량 소비자라는 관점이다. 대중문화는 소수의 기득권자들이 대중을 조작하기 위해 특정한 공식에 따라 만들어지며 대중은 마비된 정신으로 또는 무감각한 상태에서 수동적으로 소비하는 존재이다.

그런데 만일 대중이 그렇게 수동적인 존재라면 공들여서 제작하고 엄청난 광고비를 써도 실패하는 문화 상품들을 설명할 수가 없다. 음반의 80%가 손해를 보고, 많은 영화들이 광고비도 건지지 못한다. 그러므로 대중의 문화 소비가 기계적이고 수동적이라는 관점은 문제가 있다.

대량문화는 과거 대량 소비가 없었던 시대에 존재했었으나 지금은 잃어버린 유기적 공동체 또는 사라져버린 민속 문화 등과 대비되는 개념으로 존재하기도 한다.

대중문화는 집단적 꿈의 세계로 해석되기도 한다. 대중문화는 아름다운 크리스마스, 해변에서 즐기는 휴가 같은 문화적 행위들을 꿈꾸게 한다. 그리고 대중문화는 대부분의 사람들이 그 존재조차 몰랐을 다양하고 풍성한 꿈을 제공한다.

(4) 민중의 문화

세 번째 정의에서 대중문화는 대량 소비를 통해 대중을 수동적으로 만드는 존재였는데, 네 번째 정의는 민중이 수동적이라는 관점을 인정하지 않는다.

대중문화는 민중의 진정에서 우러난 민속 문화이며 사람들을 위한 사람들의 문화이다. 이 개념은 현대 자본주의 사회에 대한 상징적 저항이 주로 나타나는 곳이며 낭만화된 노동계급문화와 그 의미가 같다.

이 접근법에서 한 가지 문제는 "민중"의 자격이다. 또한 민중은 스스로 대중문화를 만들지 않는다는 점도 짚어 볼 필요가 있다. 민중은 자기 나름의 문화를 가지고 있는데, 이를 재료로 상업적인 방법에 의해 대중문화가 생산된다.

대중문화를 민중의 문화로 볼 때 대중문화의 선두에 있는 사람이 대량생산 체제와 손을 잡는 것은 모순이 된다. 예를 들어 정치적으로 민중을 대표하는 사람으로 알려져 있는 가수(대중문화)가 대기업의 광고(대량문화)를 위해 노래를 부르면, 그 가수는 대기업과 손을 잡았으므로 더 이상 민중을 대표한다고 말할 수 없다.

(5) 헤게모니의 타협적 평형

헤게모니는 안토니오 그람시에 의해 제안된 개념인데, 사회의 지배계층이 지적이고 도덕적인 리더십의 과정을 통해 피지배계층의 동의를 얻어내는 과정이다. 성공적인 헤게모니는 지배계급의 이해(利害)를 표현할 뿐만 아니라 종속집단인 피지배계급으로 하여금 이것을 자연스러운 것, 또는 상식적이며 자명한 것으로 받아들이게 할 수 있다.

이 관점에서 보면 대중문화는 사회 피지배계층의 저항력과 지배계층의 통합력 사이의 투쟁의 장이다. 대중문화는 대량문화 이론가들의 말처럼 위에서 강요된 것도 아니고, 아래로부터 자발적으로 일어난 대항적 문화도 아니다. 대중문화는 이 두 집단 사이의 교환이 일어나는 영역이며, 타협적 평형에 속에서 움직인다.

이 과정은 통시적이고 공시적인 특징이 있다. 통시적이라 함은 한 순간 대중문화로 불리다가 다음 순간 다른 문화라고 불릴 수 있다는 뜻이고, 공시적이라 함은 정해진 어떤 순간에 저항과 통합사이로 움직이는 것을 의미

한다. 예를 들어서 바닷가의 휴가는 100년 전에는 귀족들의 행사였지만, 지금은 대중문화의 일부이다.

헤게모니의 타협적 평형은 대중문화 내부 또는 그 사이에서 발생하는 여러 가지 형태의 갈등을 분석하는 데 사용될 수 있다. 인종, 성, 지역, 세대, 성별 선호도 등과 같이 지배적인 문화가 동일화시키려고 하는 통합력에 대해 문화적 투쟁이 벌어지고 있는 모든 형태의 갈등을 설명하는 데 사용될 수 있다.

(6) 포스트모더니즘과 대중문화

포스트모더니즘은 고급문화와 대중문화의 구분을 인정하지 않는다. 포스트모더니즘에서 대중문화와 대량문화는 구별되지 않으며 모든 문화는 상업문화이다. 진정한 민속문화를 다시 찾아낸다든가 지금 존재하지 않는 이상적인 문화를 주장하거나 옹호하지도 않는다.

포스트모더니즘에서는 상업과 문화가 서로 깊이 침투해서 구별이 모호해지는 사실에 아무런 저항이 없다. 이는 고급문화와 대비되는 개념으로 대중문화를 논하는 사람들에게는 충격적인 관점이다. 상업과 문화의 만남은 광고에서 자주 볼 수 있다.

성공적인 광고는 광고된 상품의 매출을 올릴 뿐 아니라 광고에 등장한 다른 노래, 소품 등의 매출도 끌어 올린다. 포스트모더니즘은 현재의 문화산업의 특성과 밀접한 관련이 있으므로 다음 장에서 보다 자세히 설명하게 된다.

(7) 대중문화와 산업화

앞에서 다룬 모든 관점은 대중문화는 산업화와 도시화에 의해 생성된 문

화라는 사실에 동의한다. 즉, 문화 및 대중문화에 관한 정의는 자본주의 시장경제에 의해 결정된다.

산업화와 도시화 이전에 유럽, 특히 영국에는 산업화 이전에 두 개의 문화가 존재했었다. 모든 계층에 의해 어느 정도 공유되고 있는 문화와 지배계층에 의해 만들어지고 소비된 엘리트문화이다. 산업화와 도시화는 세 가지 현상의 원인이 되었고, 이로 인해 문화의 지도가 달라졌다.

첫째, 산업화는 고용인들과 피고용인들 사이를 변화시켰다. 상호 의무에 기반을 둔 관계에서 '현금거래 관계'로 변화했다.

둘째, 도시화는 계층 간에 주거분리를 발생시켰다. 즉 노동하는 사람들만 모여 사는 거주 지역이 생겼다.

셋째, 프랑스 혁명의 소식은 영국의 지배자들을 긴장시켰고, 지배 계급은 정치적 급진주의와 노동조합을 막기 위해 다양한 시도를 했지만, 이들은 중산층의 간섭을 피하기 위해 지하조직화 되었다.

이 세 가지 현상은 이전의 문화와 다른 문화 공간을 탄생시켰다. 그 시대의 지식인들은 이들을 이해할 수 없었고 위기의식을 느꼈으며, 이 새로운 문화 공간이 질서 없고 혼란하며 사회를 붕괴시킬 수 있고 문화를 퇴보시킨다고 생각했다. 그리고 교육을 통해 이전의 잘 다듬어진 문화에 대한 가치를 회복시키고 새로 등장한 미지의 거친 생활 형태는 사라져야 한다고 주장하였다.

앞에서 다룬 문화의 정의에서 대중에 대한 부정적인 관점 또는 투쟁적인 관점은 이러한 역사적 배경을 가지고 있다.

2) 문화산업과 포스트모더니즘

(1) 수동적인 소비자

문화산업의 초기에 소비자는 수동적인 존재로 인식되었었다. 나치 독일이 지배하는 시기에 대중을 상대로 하는 커뮤니케이션 매체의 파괴적인 위력을 경험한 학자들 중 몇 명이 대중을 조작할 수 있는 매체로서 사용되는 문화적 도구에 대한 연구를 수행하였으며 이들은 나치 독일이 대중을 조작하듯이 문화상품이 소비자를 조작한다고 보았다.

그들의 관점에 의하면 현대의 자본주의 사회에서 거대한 자본에 의해 운영되는 통신 매체에 의해 대중문화가 조작되고 있으며 대중은 자본주의 체제에 지배당하고 있다. 문화산업은 자본주의의 체제를 유지하는 데 핵심적인 역할을 수행하는데, 문화와 산업이 만나서 만들어지는 문화적 산물이 모두 상품이 되기 때문이다.

예를 들어 인기 연예인들의 존재는 시청률에 영향을 미치고 그 결과 광고료가 올라갈 수 있다. 출연한 연예인이 사용한 의류와 소품은 유행이 되어 패션 업계에 영향을 미치게 된다. 또한 인기가 있는 연예인이 등장하는 광고는 광고 효과가 좋다. 한편 자본주의는 끊임없이 소비가 진행되게 하기 위해 새로운 상품을 만들어 내야하는데, 영화, 드라마 등 문화콘텐츠는 새로운 이야기를 제공하고, 그 이야기를 바탕으로 새로운 상품이 개발될 수 있다.

이러한 관점에서 문화산업은 자본주의의 구조를 유지하기 위해 기업이 원하는 상품의 판매량을 늘려주는 수동적인 존재이다. 기업의 CEO가 아닌 대부분의 소비자에게 불쾌한 이야기가 아닐 수 없다. 하지만 소비자는 그렇게 수동적인 존재가 아니다. 왜냐하면 구매의 최종 결정은 소비자가 내

36

리기 때문이다. 더구나 자본주의 사회가 끊임없는 소비를 권하는 것은 사실이지만 물건을 구매하는 것은 강제 사항이 아니다. 하지만 구매 욕구를 다스리는 것이 쉽지 않다는 것 또한 사실이다.

(2) 능동적인 소비자

포스트모더니즘은 소비자가 좀 더 능동적인 주체가 되기 위한 이론적 발판을 제공한다. 철학이나 세계관에서 포스트모더니즘은 절대 기준의 존재 자체를 부정하기 때문에 많은 논란을 일으키고 있다. 하지만 문화에서 포스트모더니즘은 사회적 소수자의 의견이 존중되는 근거가 된다.

과거에 문화는 고전음악, 발레 순수 회화 등을 의미했고, 엘리트주의에 기초한 것이었다. 문화는 소수의 훈련받은 사람들이 즐기는 것이었다. 문화라고 불리는 영역의 활동을 하기 위해 오랜 시간 훈련이 필요했고, 극도의 완성도를 목표로 했으며, 대부분의 사람들은 그 분야에 시간을 분배할 만한 여유가 없었다. 엘리트 문화에 참여하지 못하는 사람들의 문화는 대중문화로 불렸고, 저급한 것으로 취급되었다.

모더니즘의 시대는 도구적 이성에 의한 생산의 시대였다. 여기서 가치는 고도로 훈련된 사람에 의해 결정되었다. 생산자는 상품에 대한 전문가로서 어떤 상품이 생산될 것인지 결정하였다. 모더니즘은 인간이 가능한 모든 노력을 다해서 절대적이고 본질적인 어떤 것을 향해 가까이 가는 것을 가치로 여겼다. 상품의 경우, 그 상품이 우리의 생활에서 수행할 수 있는 기능의 우수함이 가치를 결정했다. 더 정확하고 더 빠르게 저렴한 가격으로 생산하는 것이 중요했다. 수직적인 사고는 모더니즘의 당연한 결과였다.

포스트모더니즘은 수직적 사고를 인정하지 않는다. 모더니즘에서 중요했던 기능상의 가치는 포스트모더니즘에서도 여전히 중요하다. 그러나 포

스트모더니즘은 그 외에 다른 여러 가지가 동등하게 가치가 있다고 본다. 상품의 가치는 기능의 우수함에 의한 사용가치가 아니고, 교환 가치에 의해 결정된다.

포스트모더니즘시대에 하나의 지배적인 문화는 존재하지 않는다. 개별화되고 차별화된 다수의 작은 문화권이 존재한다. 작고 약한 집단도 고유의 문화를 주장할 수 있고, 동등한 가치를 가진 문화로 인정받을 수 있다. 그러나 다수의 문화권이 존재한다고 해서 문화매체가 대중을 조작할 수 있는 가능성이 사라진 것은 아니다.

포스트모더니즘의 시대에는 절대적인 기준이 사라진 상태이므로 가치판단이 전보다 더 어려울 수 있다. 더구나 기술의 발달은 판단을 더욱 어렵게 만든다. 우리 주변에는 각종 정보가 너무 많아서 그 많은 정보를 읽어보고 판단한다는 것은 그다지 간단한 일이 아니다. 아예 정보에 눈과 귀를 닫고 싶을 지경이다. 그러나 그렇게 한다는 것은 문화산업의 생산자의 판단에 수동적으로 따라가는 결과를 낳을 뿐이다. 소비자는 보다 적극적이고 능동적으로 자신의 관심과 이익이 반영이 되게 함으로써 전체 문화가 획일화되는 것을 막고 다양한 문화권이 실지로 동등한 가치를 인정받고 서로가 서로를 존중하도록 영향을 미칠 수 있다.

능동적인 소비자가 되는 방법으로는 기본적으로 두 가지가 있다. 우선 현명한 소비자가 되는 것이다. 소비자는 문화산업에 의해 주도되는 대중문화의 마약적이고 주술적인 측면을 인식하고 비판적으로 수용할 수 있어야 한다. 특히 광고에 대해서 더욱 비판적이 될 필요가 있다. 광고는 소비자가 스스로 결정권을 행사하는 것처럼 착각하는 가운데 생산자가 원하는 대로 상품을 구매하게 하는 강력한 수단이다.

또 하나의 방법은 생산의 과정에 참여하는 것이다. 앨빈 토플러는 그의

저서 『제3의 물결』에서 프로슈머의 개념을 도입하였다. 이 단어는 생산자를 뜻하는 producer와 소비자를 뜻하는 consumer를 합쳐서 만들었다. 소비자는 생산자가 생산한 물건을 일방적으로 소비하는 존재였다. 그러나 포스트모던 시대에는 소비자들이 다양한 경로를 통하여 생산과정에 직접 자신들의 의사를 반영하게 된다. 그래서 소비자의 의견을 무시하는 생산자는 기업을 유지할 수 없게 된다.

인터넷의 발달은 이러한 과정을 아주 쉽게 만들었다. 지금까지 결정권을 가지고 있던 문화텍스트의 저자(상품의 생산자)의 자리에 독자(상품의 소비자)가 들어가는 것이 가능하다. 저자의 고유한 권위는 독자인 소비자와 공유하게 되었다. 이 과정은 소비자의 구매력 앞에서 더 이상 생산자의 우월적인 위치가 보장되지 않음을 보여준다. 이 상황은 생산자가 무엇을 잃어버린 것 같지만, 사실은 긍정적인 결과를 가지고 온다. 이제 생산자와 소비자는 수직적인 우월의 관계를 떠나 수평적인 공생의 관계를 유지하게 되며 서로에서 더 많은 이득이 돌아오게 된다. 생산자는 잘못된 판단으로 팔리지 않는 상품을 만드는 시행착오의 확률이 감소하고, 소비자는 자신이 원하는 것에 더 가까운 상품을 구매할 수 있게 된다.

4. 문화산업

1) 산업의 발전과 문화산업

(1) 한국의 산업 발전

문화의 정의에서 이미 기술한 바와 같이 문화산업이 한 나라의 경제에

미치는 영향은 날로 증가하고 있다. 문화산업은 산업 발전의 각 단계에서 현재 가장 최근에 주요 산업 분야로 등장했으며, 급격히 성장하고 있는 영역이다. 한국이 이 영역에서 성공하기 위해서는 각별한 노력이 필요하다. 그 이유를 이해하기 위해서 한국의 산업 발전의 과정을 간단하게라도 살펴보는 것이 필요하다.

사람의 노동 대신 대규모의 기계가 도입되면서 사회 전체의 변화로 이어진 산업 혁명은 18세기 중반에 증기기관의 발명으로 시작되었다. 그 이전에 산업의 중심축은 농업이었다. 증기 기관과 함께 대규모의 기계를 움직이는 것이 가능해지면서 섬유 산업을 중심으로 경공업이 발달하기 시작하였다. 이후 산업의 중심축은 점차 중공업에서 정보 산업으로 그리고 정보 산업을 포함한 서비스 산업으로 옮겨져 왔다. 문화콘텐츠 산업은 서비스 산업 중에서도 아주 빠르게 성장하고 있는 지식 기반 산업이다.

산업화를 18세기 중반부터라고 볼 때 서구는 위의 과정을 250년에 걸쳐서 이루어 왔다. 대한민국의 산업의 발전은 실질적으로 1950년 한국 전쟁 종료 이후부터 60년이라는 짧은 기간에 이루어 졌다고 봐도 큰 무리가 없다. 우리 산업의 발전은 산업 혁명이후의 과정처럼 섬유와 의류를 중심으로 하는 경공업에서 철강, 조선, 자동차 등의 중공업으로 그리고 정보 산업으로 이어진다. 대한민국이 문화산업에서 선진대열에 합류하는 것은 산업 발전의 흐름에 따라 당연히 취해야 하는 다음 단계이다. 그러나 당연히 할 일이라고 해서 자연스럽게 일어나기를 기대할 수는 없다. 문화산업의 발전을 위해서는 다음과 같은 난관들이 극복될 필요가 있다.

(2) 문화산업 발전의 난관들

① 경험의 부족

이미 문화 상품 시장의 대부분을 점유하고 있는 국가들은 산업화 전체의 과정에서 무려 150년을, 문화콘텐츠 산업의 영역에서는 적어도 50년 이상 경험과 지식과 기술의 축적을 바탕으로 가지고 있다. 이에 비해서 대한민국의 일반 소비자가 문화 상품에 관심을 가지고 생활의 여유를 즐기기 시작한 것은 10년을 조금 넘는다. 그러므로 한국이 남다른 노력을 기울이지 않으면 문화 시장에서 성공할 수 없는 것은 당연하다.

② 인식의 부족

문화산업의 발전에 걸림돌이 될 수 있는 또 하나의 요인이 있다. 한국에서는 오로지 즐거움을 위한 소비에 대해서 긍정적인 인식이 많이 부족하다. 이는 위에서 언급한 대로 한국이 경제적으로 여유가 있었던 기간이 상대적으로 매우 짧다는 사실과 무관하지 않다.

현재 한국 사회에서 지도층을 이루고 있는 사람들은 1950년대에 또는 그 이전에 태어났다. 그들을 한국전쟁 직후에 경제적으로 아주 어려웠던 시절에 성장했으며 절약의 실천은 식생활을 포함한 기본적 경제생활의 가능성과 직결되었다. 즐거움과 생활의 여유를 위한 소비는 낭비로 간주되었고, 비난의 대상이 되는 것이 일반적인 분위기였다.

③ 창의성의 부족

한국이 문화적 창의성 부족은 한 개인의 의견이나, 자기 나름의 생각을 표현하는 훈련의 부족에 기인한다. 이는 전통적인 유교 바탕의 가부장적 문화의 영향과 무관하지 않다. 가부장적 문화 속에서 어른이 얘기하는 것

은 무조건 수용하는 것이 과거의 전통이었다.

지금 이런 무조건적인 수용은 별로 남아 있지 않지만, 그렇다고 해서 각자 자유롭게 의견을 말하는 문화가 성숙된 것은 아니다. 문화의 변화에는 시간이 걸린다.

그러나 학교 현장에서도 학생들의 의견을 존중하는 분위기가 점차 자리 잡고 있고, 남과 다른 스타일을 존중하는 문화도 점차 자리 잡고 있으므로 창의성도 발달되리라고 기대된다.

2) 문화콘텐츠 산업

(1) 문화산업과 문화콘텐츠 산업

문화산업은 문화콘텐츠 사업을 포함하는 개념이지만 현재 한국에서는 혼용되는 경향이 있다. 예를 들어서 문화산업 현황 파악을 위해 문화체육관광부에서 사용하는 산업분류는 에듀테인먼트, 캐릭터, 출판, 방송, 애니메이션, 만화, 광고, 게임, 영화, 음악을 문화산업으로 부른다. 그런데 이들은 모두 문화콘텐츠 산업으로 분류되는 장르들이기도 하다.

문화산업의 중요한 일부인 관광 산업, 공연, 전시 등은 문화콘텐츠 산업에 포함되지 않는다. 이러한 용어의 사용은 IT강국으로서 자리매김한 한국의 기술력과 시너지 효과를 내기 위해 문화 영역 중에서도 디지털 기술을 활용할 수 있는 영역을 구별하기 위한 것으로 보인다.

전시 공간에서 다루어지는 대상은 다양한데 아직은 디지털 콘텐츠보다는 실물 전시의 비중이 크다. 그러나 실물이 전시의 주제일 때에도 다양한 디지털 콘텐츠가 관람객의 흥미를 끌고 이해를 돕는 데 효율적으로 활용되

고 있다. 그러므로 디지털 콘텐츠는 어떤 전시 공간에서도 필수적인 요소로 자리 잡고 있다.

(2) 문화콘텐츠 산업의 규모

이미 언급한 바와 같이 문화산업 현황과 시장 규모를 위해서 문화체육관광부에서는 해마다 문화산업통계조사를 수행하는 대상은 에듀테인먼트, 캐릭터, 출판, 방송, 애니메이션, 만화, 광고, 게임, 영화, 음악으로 모두 문화콘텐츠 산업이다. 다시 말해서 문화콘텐츠 산업이 곧 문화산업인 것으로 인식되고 있다고 해도 과언이 아니다. 이는 문화콘텐츠 산업의 중요성을 단적으로 보여주는 것이기도 하다. 문화콘텐츠 산업의 규모와 그 성장을 살펴보면 그 중요성을 쉽게 이해할 수 있다.

[표 1-3]은 몇 가지 제조업과 문화콘텐츠 산업의 규모를 비교한 것이다. 이 산업의 규모가 주요 제조업의 규모와 비슷한 수준이라는 것을 쉽게 볼 수 있다. 2007년 문화콘텐츠 산업의 규모는 자동차 산업 규모와 비슷하다([그림 1-1]). 문화산업의 성장 속도는 평균 6.5%로서 꾸준히 성장하고 있다. 한국의 문화산업의 규모는 빠른 속도로 성장하고 있으나([표 1-4]) 아직 세계 규모에서 차지하는 비중은 1~2% 내외이다.

문화산업의 역사도 짧고, 인식도 부족하지만 최근에 한국 영화나 드라마가 세계적으로 인정을 받고 한류 열풍을 불고 있는 현상은 한국의 문화적 잠재력을 보여주고 있다.

[표 1-3] 제조업과 문화산업의 규모 비교(단위 : 억 달러)

주요 제조업			주요 문화콘텐츠산업		
구 분	세계시장 규모	한국산업 M/S	구 분	세계시장 규모	한국산업 M/S
반도체	1,422	7%	캐릭터	1,430	3.1%
(메모리)	284	42%	음 악	322	0.7%
휴대전화	637	25%	게 임	681	1.7%
브라운관	285	48%	영 화	668	1.8%
TFT-LCD	270	39%	방 송	1,888	2.3%
선 박*	540	32%	애니메이션	750	0.4%
합 계	3,438		합 계	5,739	

＊ 출처 : 산업자원부, 문화관광부 자료(2003)
＊ 선박 세계시장규모는 세계 수주량 기준 점유율을 금액으로 환산

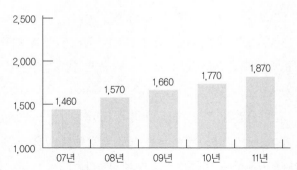

[그림 1-1] 세계 문화콘텐츠산업 전망. 연평균 6.5% 성장률(단위 : 조
원). 출처 : 문화체육관광부 자료 2008년

[표 1-4] 한국의 문화콘텐츠 산업 성장 규모. 연평균 18.5% 성장

	OO년	O6년	연 성장률
매 출	21조 원	58조 원	18.4%
수 출	5억 불	14억 불	18.5%
고 용	36만 명	44만 명	3.3%

출처 : 문화체육관광부 자료 2008년

5. 문화산업과 전시

1) 전시와 문화활동

본 절에서는 전시 공간이 사용되는 목적에 따라 분류가 다루어진다. 전시의 목적은 전시의 전체적인 기획 방향에 결정적인 역할을 하며 현 시점에서 관찰되는 다양한 형태의 전시를 이해하는 데 기본적인 틀을 제공한다.

전시란 기본적으로 특정한 방법으로 배치된 공간에서 관람객의 시각을 통해 받아들여진 정보를 통해 전시물과 전시의도에 대한 감성적인 경험이나 지적 이해 등 문화적 만족감에 이르게 하는 작업이다. 즉 전시는 우리의 오감 중에서 주로 시각을 통해 상호작용이 이루어지는 문화 활동이다.

전시는 또한 사람이라면 누구나 가지고 있는 두 가지 경향이 만나서 탄생했고, 성장해 온 문화의 한 영역이다. 두 가지 중 하나는 보기 드문 것 또는 한 개인이나 집단에게 가치 있는 것들에 흥미를 가지고 수집하고 싶어 한다는 것이다. 이것은 무엇을 전시할 것인가, 즉 전시의 소재에 해당한다. 또 하나는 자기에게 의미가 있는 것에 대해서 주변 사람과 나누고 싶어 하는 성향이다. 이 부분은 어떻게 전시할 것인가, 즉 보다 의미 있는 나눔을 위한 의사소통의 방법 또는 전시 기법에 해당한다.

대부분 전시는 무엇이 전시 되었는가 즉, 전시의 소재에 의해 분류된다. 사진전, 미술전, 과학전과 같은 이름들이 그러한 보편적인 분류를 보여주고 있다. 그러나 이러한 분류는 현대 사회에서 관찰되는 전시 공간을 설명하기에 부족하다. 이러한 부분을 보완하기 위해서 이 절에서는 전시내용이나 형태보다는 전시 공간이 사용되는 목적에 따라서 분류를 시도하였는데 교류, 교육, 여가활용, 홍보, 판매의 다섯 가지로 나누었다. 여기서 홍보나

판매가 문화 활동을 의미하는 것은 아니다. 홍보 또는 판매의 목적으로 전시라는 기법을 활용한다는 뜻이다. 그리고 그 공간을 방문하는 관람객의 입장에서 볼 때 아름답고, 흥미로운 정보 제공도 되는 공간을 여유롭게 즐기는 문화 활동의 시간을 가지게 된다.

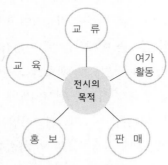

[그림 1-2] 전시 목적에 따른 분류

전시의 분류는 이외 여러 가지로 가능하다. 상설, 비상설도 있고, 영리적 목적 여부에 의해 분류할 수도 있다. 이 두 가지 변수에 의해 전시를 내포하고 있는 단어들을 배치해 보면 다음 그림과 같이 된다.

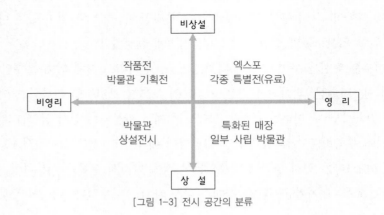

[그림 1-3] 전시 공간의 분류

영리를 목적으로 하는 곳에도 몇 가지 유형이 있는데, 유료 특별전, 사립 박물관 등은 전시된 내용을 경험하는 것이 문화상품으로 입장료와 기념품, 식당운영 등에서 수익을 올리는 것을 기대하는 곳이다. 박람회(엑스포)는 그 자리에서 수익을 올리기보다는 그 장소에 방문하는 사람들에게 홍보하는 것이 주목적이다. 특화된 매장은 홍보와 함께, 그 장소에서 판매가 이루어 지는 곳이다.

전시 공간이란 원칙적으로 모든 사람에게 열려 있고 그 공간을 사용하는 사람의 목적도 다양할 수 있지만, 대부분의 전시 공간은 특정한 목적과 대 상을 염두에 두고 계획이 된다. 예를 들어 한국에서 방학을 포함한 기간에 열리는 많은 체험전들은 주로 교육을 목적으로 하고 있으며 그 대상은 초 등학교 저학년이다. 그러나 어린이는 대부분 부모, 특히 엄마와 함께 오기 때문에 그 연령층의 아이들의 엄마들이 같이 즐거워 할 수 있는 오락적 요 소들도 함께 갖출 필요가 있다. 이와 같이 전시 공간은 두 가지 이상의 목 적을 가지고 기획되는 경우가 많다.

(1) 교류

단순한 교류를 위한 전시 공간은 가장 역사가 오래되었다. 사람은 누구 나 희귀한 것이나 개인적으로 의미 있는 물건들을 모아 둔다. 그리고 그렇 게 모아진 것들을 주변의 가까운 사람들에게 보여주기를 즐긴다.

일반 서민들의 수집품은 규모가 작고 별도의 공간이 필요한 경우가 없겠 지만, 왕족이나 귀족들이 수집한 미술품이나 자연물들은 그들의 왕궁이나 저택을 장식하는 데도 사용되었지만 별도의 건물이 필요할 만큼 소장품의 규모가 큰 경우도 있었다. 그리고 이러한 개인적인 소장품을 가까운 지인 들 사이에 서로 보여주면서 즐겼다. 현대 사회에서도 이러한 형태의 교류

는 동호인들의 전시회에서 볼 수 있다. 물론 관심사가 같은 사람들 사이의 교류에도 다양한 형태가 존재한다. 예를 들어 취미로 사진을 찍는 사람들이 모인 동호회에서 사진전을 여는 경우와 세계적으로 유명한 사진작가의 전시회가 열리는 경우는 기획 단계에서 홍보, 운영 등 모든 단계에서 차이가 클 것이다. 하지만 개인의 관심과 취미를 나누는 즐거움을 위한 공간이라는 사실은 동일하다.

중세 이후 근대로 들어서면서 개인의 희귀한 소장품이 대중에게 공개되기 시작한 것이 유럽의 대부분의 박물관의 시작이 되었다. 프랑스의 루브르박물관은 왕국이 박물관으로 변신한 대표적인 예이다. 사적 교류의 장소였던 저택이나 왕궁들은 희귀한 소장품을 지닌 박물관이 되었고 역사, 예술, 자연사, 고고학, 민속학 등 다양한 분야의 전문인들에 의해 소장품 관련 연구를 바탕으로 하는 학술적 교류가 이루어지는 장소로 탈바꿈하게 되었다. 현대 사회에서 이러한 학술적 연구와 교류는 박물관의 중심 역할 중 하나이다. 한편 박물관은 일반 대중에게는 희귀한 물건을 보는 재미있고 신기한 경험(오락)과 함께 흔히 볼 수 없는 자연물이나 문화유산을 통해 교육의 기회가 제공되는 장소로서의 역할도 하게 된다.

학술적 교류의 역사는 근대의 박물관 등장 이전에도 존재했다. 기록에서 발견되는 시설로서 가장 오래된 박물관으로 인정되고 있는 뮤제이온(Museion, 뮤즈의 전당)은 기원전 290년경 톨레미 1세에 의해 알렉산드리아에 건립되었다. 그 이름에서 짐작할 수 있듯이 뮤제이온은 뮤즈의 여신들(the muses)에게 봉헌된 연구 교육 센터였다. 이곳은 다양한 분야의 방대한 수집품과 함께 천체 관측소를 가지고 있었고 연구와 교육을 위해 세워진 시설이었다. 그 이후 근대의 박물관이 등장하기까지 이러한 학술적 교류를 위한 수집품을 갖춘 시설은 만들어지지 않았다.

(2) 교육

평소에 흔히 볼 수 없는 물건들을 직접 볼 수 있는, 또는 흔히 보던 물건이라도 새로운 의미를 담아서 볼 수 있도록 안내하는 박물관이나 전시관은 정규 교육과정에서 제공할 수 없는 교육의 기회를 제공한다.

학교에서 제공하는 교육에 의해 수행되는 학습을 정규 학습이라고 하는데 이와 대응되는 개념으로 비정규 학습이라는 용어가 사용되었었으나 최근에는 자유 선택 학습이라는 용어가 주로 사용되고 있다.

정규 교육과정은 대형 집단을 대상으로 만들어진다. 한국처럼 국가가 정한 교육과정을 전 나라에서 동일하게 사용하는 나라도 있고, 미국처럼 주마다 자체적으로 교육과정을 정하는 나라도 있다. 어떤 경우에든지, 각 교육과정이 적용되는 집단의 크기는 대단히 크며 그에 속한 모든 학생의 필요나 각 지역의 특성을 반영하는 데는 한계가 있다.

박물관이나 전시관은 텔레비전, 라디오 등의 방송 매체, 신문, 정기 간행물, 서적과 같은 인쇄 매체, 그리고 인터넷에서 접할 수 있는 각종 디지털 매체 등과 함께 자유선택학습의 기회를 제공한다. 박물관이나 전시관의 강점은 실물을 직접 접할 수 있다는 점이다. 어떤 미디어 매체도 실물을 직접 보는 것을 대신할 수 없기 때문이다.

전통적으로 모든 학습은 학교를 중심으로 일어나는 것이며, 그 외의 매체나 시설은 보조적인 역할만 하는 것으로 보았다. 따라서 박물관들은 전통적으로 역사, 과학, 미술 등에서 현장 학습의 장으로 활용되어 왔다. 그러나 최근에는 자유선택학습의 역할과 그 중요성에 대한 연구가 축적되면서 정규학습과 자유선택학습은 바람직한 교육을 위해 서로 돕는 파트너가 되어 가고 있다. 특히 박물관은 기본적인 시설과 인력을 갖추고 있기 때문에 자유선택학습의 중심 역할을 해줄 것으로 기대되고 있으며 박물관의 역

[그림 1-4] 전시되어 있는 전통악기를 연주해 볼 수 있는
국립남원민속박물관

할에서 교육적 기능이 점차 그 비중이 커지고 있다.

박물관들은 국립 중앙 박물관이나 국립 민속 박물관처럼 어린이들을 위한 공간을 따로 마련하기도 하지만, 남원국립민속국악원처럼 전시된 악기를 체험해 볼 수 있도록 배려하는 장소도 있다.

또한 전시만으로는 충족될 수 없는 자유선택학습에 대한 수요를 충족시키기 위해 박물관에서 각종 프로그램을 운영하는 것도 점차 보편적이 되어가고 있다.

최근 몇 년 사이에 급성장을 한, 어린이를 위한 다양한 체험전은 실물을 접하는 데서 오는 교육 효과를 극대화 하려는 시도이다. 특히 어린이를 위한 체험 교육의 필요성이 대한 인식이 확대되면서 수요가 급증하였다.

체험전은 어린이의 학습에만 도움이 되는 것이 아니라 모든 연령의 학습에 도움이 되지만 현재 개최되는 체험전들은 주로 초등 저학년 이하의 어린이를 대상으로 하고 있으며 보다 높은 연령층을 위한 체험전이나, 박물관 프로그램은 어린이에 비해서 상대적으로 부족한 상황이다.

(3) 여가 활용

여가시간이란 말 그대로 생존을 위해 사용하는 시간 외의 시간이다. 생리적인 필요를 위해 사용하는 시간과, 직업을 위해 사용하는 시간 외의 시간이므로 이 시간의 활동은 생계를 위한 필요성이나 의무가 따르지 않고 그 자체가 재미있고 즐거워서 하는 행동이다.

여가시간의 증가는 문화산업의 성장과 밀접한 관련이 있다. 이 단어는 1930년대부터 일반화되었는데 산업화가 진행됨에 따라 노동시간이 감소하고 여가시간이 증가하는 현상은 모든 사회 층에 공통으로 나타나는 추세이다.

첨단 미디어 기술의 발전으로 여가시간을 재미있게 보내는 방법은 매우 다양해졌다. 또한 생활에 여유가 생기면서 패러글라이딩처럼 상당한 시간과 노력이 필요한 취미 생활을 즐기는 사람도 증가하고 있다. 전시 공간은 평소에 보지 못하던 사물이나 현상을 직접 볼 수 있게, 때로는 체험해 볼 수 있게 해줌으로 즐거움이나 감동을 제공한다는 고유의 특성을 살려서 여가시간을 의미 있게 보내도록 도울 수 있다.

예를 들어 시스틴 성당의 천장 벽화 천지 창조를 올려다보면서 느끼는 감동은 미켈란젤로와 천지창조 그림에 대한 백과사전과 영상물과 사진집을 모두 합쳐도 절대로 대신할 수 없다.

존경받는 인물에 대한 기념관에서 평소 눈에 뜨이지 않던 소품들이 시대적·사회적 배경을 이해하게 해주는 전시 공간 속에 놓임으로써 그 사람의 삶의 단면을 보여주는 이야기의 일부가 되어 살아나기도 한다.

특정한 사물을 중심으로 만들어지는 특화된 테마 전시 또는

[그림 1-5] 취미로 수집하던 유성기들에서 시작되어 음향기기를 소재로 하는 박물관이 된 제주도 소리섬 박물관

박물관들도 많은 사람에게 즐거움을 주는 전시 공간을 제공한다. 유리 박물관, 돌 박물관, 소리 박물관, 테디 베어 박물관 등이 있다.

51

(4) 홍보

홍보를 위한 전시 공간은 만국 박람회와 그 역사를 같이 한다. 유럽에서는 지역의 축제 기간 중에 지역 생산자들이 서로의 생산품을 겨루는 각종 대회들이 보편화되어 있다. 토마토 왕, 젖소 챔피언 등을 선발하는 대회들은 축제의 즐거움과 함께 지역의 우수한 상품을 자랑하는 기회이기도 하다. 이러한 지역 축제들은 방문객을 끌어들임으로써 그 지역의 생산품을 홍보하는 효과가 있다.

이러한 지역 축제의 개념을 자국의 공산품을 홍보하는 국제적 행사로 발전시킨 것이 만국 박람회이다. 최초의 만국 박람회는 1851년 빅토리아 여왕 재임 중에 영국에서 개최되었다. 국제산업 물산대전(Great Exhibit of Industry of All Nations)이라는 이름으로 개최된 박람회는 산업혁명 이후 가능해진 각종 기술과 그 기술로 만들어지는 상품을 알리는 대규모의 행사였다. 그 당시 인쇄술은 있었지만 그 외 영화, 텔레비전, 인터넷 등 매체들은 없던 시대였다. 박람회는 당시의 기술로 가능한 생산품들을 한 장소에서 모아 놓고 많은 사람이 방문하게 함으로써 생산자에게는 홍보의 기회를, 구매자에게는 상품에 대한 정보를 제공하였다. 박람회는 또한 산업체들에게 만남의 장소를 제공함으로써 네트워크가 생성되고, 교류가 활발하게 하는 효과도 컸다.

영국의 국제 산업 물산 대전 이후 각 나라에서 경쟁적으로 박람회를 개최 했으며 지금도 박람회는 산업 전반에 걸쳐서 첨단의 아이디어와 상품을 한 장소에서 만나 볼 수 있는 중요한 장소이다.

박람회에서는 그 당시 가능한 첨단 기술을 활용한 건축물을 지어서 박람회장으로 사용하거나 기념비적인 건물로 사용하는 경우가 많았고, 그 건물들은 대부분 관광 명소로 자리 잡았다.

영국의 국제 산업 물산 대전이 열린 건물
은 대량 생산된 규격화된 건축 자재를 활용
하여 짧은 시일에 건물을 완공하는 기술을
보여줌으로써 산업화의 특성을 보여주는
기념비적인 건물이 되었다. 이 건물은 유리
와 철골을 사용하여 지어져서 크리스털 팰
리스라고 불렸었다. 축구장 12개와 같은 면
적의 대지 위에 세워진 3층 건물인데 건축
하는데 16주 밖에 걸리지 않았다. 현재는
사우스켄싱턴 박물관으로 사용되고 있다.

파리의 에펠탑(Eiffel Tower)은 1889년 프
랑스 혁명 100주년 기념 박람회 계획의 일
환으로 건축가인 구스타브 에펠의 설계로

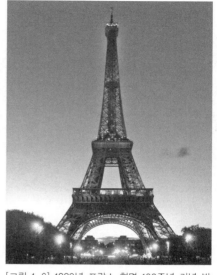

[그림 1-6] 1889년 프랑스 혁명 100주년 기념 박
람회 이후 파리의 명물로 자리 잡은 에펠탑

건축된 기념물이다. 1889년 5월 6일에 개관한 이래 파리의 아이콘이라고
말할 수 있을 정도로 널리 알려지고 방문객이 끊이지 않는 장소이다.

(5) 판매

판매를 위한 전시 공간은 크게 두 가지로 나누어 볼 수 있다. 한 가지는
플래그십 스토어(Flagship store) 또는 콘셉트 스토어(Concept Store)라고 불
리는 곳이다. 특정 상품을 팔기 위해 특별히 기획되고 디자인된 공간이다.
다른 한 가지는 일본에서 보편화되고 있는 판매 중심의 음식 박물관에서
찾아볼 수 있다. 교육을 목적으로 하며 비수익성인 전통적인 음식박물관과
는 달리 특정한 식품 또는 음식을 홍보하고 판매하며 수익을 창출하는 것
을 목적으로 하므로 식품 테마파크(Food Them Park)로 부르기도 한다.

① 플래그십 스토어

[그림 1-7] 푸조의 편안함을 강조하는 전시(프랑스 파리 푸조 매장)

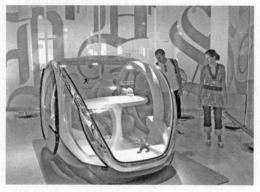

[그림 1-8] 푸조 매장에 진열되어 있는 미래형 콘셉트카

플래그십은 여러 척의 배가 선단을 이루고 갈 때 깃발을 높이 달아서 그 선단의 소속을 알리는 배를 지칭하는 말이다. 플래그십 스토어는 매장의 공간을 특정한 상품을 위해 디자인해서 그 장소 자체가 사람을 끌어들일 정도의 매력이 있는 곳을 말한다.

뉴욕 5번가에 있는 애플스토어는 특이한 구조를 하고 있다. 지상에는 3층 높이의 유리로 만들어진 정육면체 한가운데 애플로고만 보이고 모든 시설은 지하로 내려가 있다. 이 건물 자체가 구경거리가 되어서 사람들을 끌어들인다.

플래그십의 내부는 일반인에게 알리고자 하는 제품의 특징을 돋보이게 하기 위해 다양한 방법을 동원한다. 전체 분위기와 함께 제품의 특징을 보여주는 전시물과 안내문 등이 주의 깊게 배치되어 있다.

[그림 1-7]과 [그림 1-8]은 프랑스 파리의 샹젤리제 거리에 있는 푸조 자동차 매장이다. 푸조 자동차를 타면 집에서 쉬는 것만큼 편안하다는 메시지를 전하기 위해서 차 안의 의자를 떼어내고, 고급스러운 가구를 넣어놓았다. 차 옆에는 가구와 같은 무늬의 쿠션이 놓여 있어서 편안한 느낌을 더하고 있고, 차체도 가구의 무늬와 동일하게 칠이 되어 있다. 또한 여성

고객의 마음을 끌기 위해 전체적으로 분홍색 톤의 조명과 장식을 썼으며
첨단 기술의 이미지를 주기위해서 미래형 콘셉트카도 같이 전시되어 있다.
사진에서 보듯이 많은 사람들이 방문하는 장소이며 안쪽에 있는 각종 관련
소품을 파는 매장도 인기가 있다.

② 식품 테마파크(Food Them Park)

전 세계 음식 관련 박물관 소개
사이트 The Food Museum On-
line Exhibit(http://www.foodmuseum.
com/exfm2.html)는 식품 테마파크
(food theme park museum)라는 개
념을 소개하고 있다. 식품 테마
파크는 일본에서 시작된 박물관
의 일종으로 전시관과 식당이 융
합된 형태인데 전시관과 식당의
두 가지 면에서 모두 성공적이다.

[그림 1-9] 50년대 거리의 모습을 재현한 라면 박물관

식품 테마파크는 다음과 같은 특징을 갖는다.

- 특정한 요리 / 식품 / 식재료에 초점을 맞춘다(라면 박물관, 만두
 박물관, 아이스크림 박물관 등).
- 그 식품을 중심으로 전시콘텐츠 스토리텔링이 있다. 신요코하마
 라면 박물관은 2차 세계대전 후 일본이 다시 부흥하기 시작하는
 1953년 무렵의 거리를 재현, 향수와 함께 계속 발전할 것으로 기
 대되는 미래에 대한 희망의 분위기가 구성되어 있다.
- 다양한 관람객의 필요를 만족시킬 수 있는 콘텐츠를 제공한다.
- 그 분야에서 인정받고 있는 우수한 조리사의 솜씨 또는 상품을 제

공하며 그에 적절한 가격을 받는다(일인당 1,000~2,000엔 정도의 입장료 또는 요리 가격). 신요코하마 라면 박물관의 경우 전국 각지에서 이름 높은 라면집의 지점을 운영한다.

2) 전시 산업

(1) 전시 산업 규모

대부분의 사람들이 전시를 박물관 방문과 연결 지어서 생각하기 때문에 산업에서 큰 비중을 차지하리라고 기대하지 않는다. 하지만 전시 산업은 박물관과의 연계뿐 아니라 특별전, 박람회 등 단기적인 전시회가 차지하는 비중도 크다.

전시 산업은 전시회가 열리는 전시장과 전시회를 주최하는 전시 기획업 및 전시디자인, 전시장치 및 시설업, 광고업, 운송업 등과 연계한 업종으로 전시회를 통해 실현된다.

박람회 종류, 즉 제품, 기술, 서비스를 특정장소인 전문전시장에서 일정기간 동안 판매, 홍보, 마케팅 활동을 함으로써 잠재적 구매자와 만남으로써 해당기업의 경제활동의 일부가 되는 무역전시회(Trade Show)나 소비자전시회(Customer Show), 또는 기술 박람회 등은 규모가 크고 활발하게 진행되고 있다.

이러한 행사들은 대부분 전문적인 전시장에서 열리는데 2005년 통계에 의하면 우리나라에 총 10개의 전문 전시장이 있으며 총 전시 면적은 177,041m^2이고 377회의 전시가 열렸다. 전시 산업은 1.7조 규모로 영화 산업의 규모와 비슷하다. 하지만 연 14%의 성장을 보이고 있으므로 영화 산업의 규모를 앞질러서 성장할 것으로 예측된다.

[표 1-5] 대형전시장에서 개최된 전시 통계. 전국 주요 10개의 전시장에서 377건의 전시회 개최
(Korea Exhibition Organizers' Association 2005년)

도시명	전시장명	전시면적(m²)	개최전시회수
서울시	COEX	36,027	176
	SETEC	7,948	39
	aT CENTER	8,047	18
고양시	KINTEX	53,975	38
대전시	KORTEX	4,200	12
대구시	EXCO	11,616	26
부산시	BEXCO	33,183	50
창원시	CECO	9,259	9
광주시	Kimdeajung Center	10,200	7
제주시	ICC Jeju	2,586	2
계	10	177,041	377

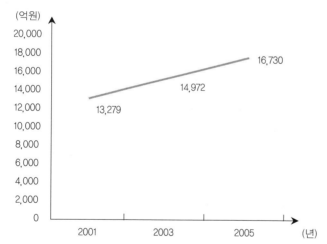

[그림 1-10] 전시시장의 연간 시장규모 (한국전시산업진흥회. 2006년 8월 기준)

(2) 문화산업으로서 전시

전시 산업의 중요성에 대한 공감대가 형성됨에 따라 2000년대 이후 국

내 전시 산업 개발이 가속화되고 있다. 각 지방별 센터의 개관 등 하드웨어 확충을 위해 투자가 이루어지고 있다. 2006년 통계청 자료에 의하면 전시 관련 업체 수는 3,808개, 종사자수는 44,612명으로 한국의 전시 산업이 성장하고 있는 것을 볼 수 있다(통계청 자료, 2006년).

한편 하드웨어의 규모에 걸맞게 전시 산업을 전개시켜 나갈 전문인력과 소프트웨어는 갖추어지지 않은 상태에서 급속하게 하드웨어가 팽창하면서 산업구조에서 체계적인 시스템이 부족하다.

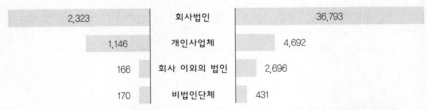

2,323	회사법인	36,793
1,146	개인사업체	4,692
166	회사 이외의 법인	2,696
170	비법인단체	431

[그림 1-11] 전시관련 업체 수(왼쪽, 합계 3,808개)와 종사자 수(오른쪽, 합계 44,612명)
(통계청 자료, 2006년)

전시 공간이 이해하기 어렵거나, 부재시설이 미흡하거나 등 문제가 있으면 그 피해는 고스란히 그 공간을 방문하는 관람객에게 돌아간다. 대규모의 전시인 경우 전시장 내의 공간들이 스타일이나 마무리의 정도에서 확연하게 차이가 나는 어설픈 현상이 관찰되는 경우가 생기기도 한다.

문화 활동의 종류가 무엇이든지 상관없이, 더구나 그 문화 활동이 사용자가 일정액수를 지불한 문화 상품이라면, 이용자는 만족할 것을 기대할 권리가 있다. 관람객에게 전시 기획자의 의도가 성공적으로 전달되고, 정서적으로도 즐거운 경험이 되기 위해서는 전시 공간을 방문하게 될 대부분의 사람들의 지적 / 정서적 필요에 대한 이해를 바탕으로 하는 전문적이고 체계적인 시스템의 개발이 필요하다.

Chapter ❷ 교육 이론

1. 교육 모형

관람객과 전시물과의 관계의 발전은 교육의 발전과 그 맥을 같이 한다. 전시관 방문은 정규 교육과정과 달리 어떤 사람에게도 의무사항이 아니며, 사람들은 여유 있는 시간에 여가 활용의 즐거움을 위해 전시를 방문한다. 한편 전시 공간은 평소에 볼 수 없는 많은 전시콘텐츠와 그 전시콘텐츠에 관련된 정보가 전달되는 곳이다. 그 공간을 방문하는 이용자들도 아름다움을 즐기는, 또는 흔히 보지 못하는 것을 보게 되는 것으로 인한 놀라움 등의 정서적인 만족이 주가 되고 학습에 대한 부담을 갖기를 원치 않지만, 전시를 통해 전에 몰랐던 흥미 있는 또는 유용한 정보를 얻기를 기대한다.

본 장에서는 전시에 적용될 수 있는 점들을 중심으로 간략하게 교육 모형을 소개한다. 교육은 종합적이고 복합적인 현상이며 어떤 교육 모형도 교육의 모든 면을 다루지는 못한다. 대상이나 목적에 맞는 적절한 방법 또는 몇 가지 방법의 적절한 조합이 선택되어야 한다.

1) 객관주의와 구성주의

모든 전시가 사용되는 상황 중에서 상당 부분, 특히 박물관에서의 전시는 관람객의 교육을 목적으로 한다. 그리고 교육을 목적으로 하지 않는 경우라도 전시된 내용에 관심을 기울이고, 전시의 의도를 이해하고 주어진 정보를 기억하는 과정은 교육의 과정과 매우 유사하다.

교육은 매우 복잡한 과정이다. 교육을 보는 과정을 보는 방법도 다양하다. 자주 사용되는 방법 중 하나가 가르치는 교수자(instructor), 배우는 학습자(learner), 그리고 지식(knowledge)의 세 가지 요소로 나누어 보는 것이다.

지식을 보는 관점은 객관주의와 구성주의 두 가지가 있는데, 이 관점에 따라 교수자와 학습자의 역할이 달라진다. 전통적인 교육의 모델은 교수자가 지식을 학습자에게 전달한다는 것이다.

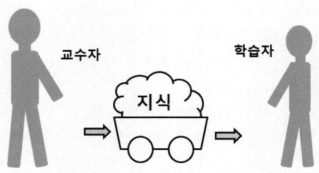

[그림 2-1] 전통적인 교육의 모델. 교수자가 학습자에게 지식을 전달.

이 모델에서 지식은 인간의 외부에 존재하는 것이고 학습자는 빈 그릇에 물을 담듯이 지식을 담는 것으로 본다. 그러므로 합리적으로 잘 정리된 지식을 학습자에게 분명하게 전달하는 것이 교수자의 역할이 되고, 전달하는

것을 손실 없이 잘 받는 것(잘 듣고 암기 하는 것)이 학습자의 역할이 된다. 학습자의 개인적인 경험은 고려되지 않는다. 이 모델에서처럼 지식을 인간의 경험과 무관하게 존재하는 객체라고 보는 것을 객관주의라고 한다.

교육에 대한 연구가 진행되면서 각 개인의 성장 단계와 경험이 개인이 가지고 있는 지식의 형성에 영향을 미친다는 것이 알려졌다. 이를 근거로 경험이 다른 두 사람은 똑같은 지식을 가질 수 없으며 각자의 지식은 각자의 경험을 바탕으로 자기중심적으로 구성되어 간다고 보는 관점을 구성주의라고 한다.

구성주의의 입장에서 교수자의 역할은 정리된 지식을 전달하는 것이 아니라 학습자가 바른 지식을 구성할 수 있도록 적절한 경험을 제공하는 것이 된다.

두 가지 모델은 상호 보완적이다. 주어진 시간과 공간과 대상, 그리고 교육의 구체적인 목적에 따라 적합한 모델 또는 적절한 조합을 찾아내는 것이 중요하다.

[표 2-1] 전통적 교육 모델과 구성중의 교육 모델 대비

	전통적인 교육 모델	구성주의 교육 모델
지 식	개인의 경험과 무관하게 객관적으로 존재	각 사람이 경험을 바탕으로 구성
교수자의 역할	정리된 지식 전달	지식을 구성할 수 있도록 학습자를 안내
학습자의 역할	전달되는 지식 흡수	자신의 경험을 통해 지식을 구성
행동의 주체	교사	학습자
교육과정	국가수준으로 통일	지역의 특징 반영
교육 내용	교과서·지식 중심	생활·경험 중심
상대적 중요성	보편적·일반적·실증적 내용	특수적·상황적·적응적 내용
교육 모형	교수모형 중시	학습모형 중시
평 가	결과중심	과정중심

2) 교육 모형과 전시

전시 공간은 그 공간을 구성한 주체가 전달하고 싶은 메시지를 담고 있고, 방문객이 기억할 것이 기대되는 정보가 있다. 특히 박물관에서의 전시는 관람객의 교육을 목적으로 한다. 교육을 목적으로 하지 않는 경우라도 전시된 내용에 관심을 기울이고, 전시의 의도를 이해하고 주어진 정보를 기억하는 과정은 교육의 과정과 매우 유사하다.

전시 공간에서 진행되는 행동의 변화는 교육에 대한 이해와 밀접한 관련이 있다. 초기의 전시관은 정해진 수의 사람이 설명하는 안내인을 따라서 정해진 동선을 따라서 정해진 시간동안 진행되는 형태가 주를 이루었다. 전시 내용을 잘 안다고 판단되는 사람이 설명할 내용이라든가 그 외 모든 요소를 계획하고, 그 순서에 따라 진행하였다.

현재의 전시 공간도 안내인의 도움을 받거나, 도슨트의 설명을 따라가면서 관람하는 기회가 있다. 하지만 다수의 이용자에게 전시 공간은 자유롭게 돌아다닐 수 있는 공간이며, 제시된 정보들은 이용자에 의해 선택적으로 전달된다.

전시 공간의 방문이 의미 있는 경험이 되려면 전문가의 지식과 관점이 아니라 비전문가인 다수의 관람객의 관심과 필요에 맞추어야 한다는 관람객 중심의 기획은 구성주의적인 모델에 기인한 것이다. 그리고 관람객이 오감을 사용하면서 적극적으로 참여하게 하는 체험 중심의 전시콘텐츠의 중요성이 높아지는 것도 같은 맥락이다.

우리나라에서 대부분의 사람들은 전통적인 교육에 대한 경험이나 이해는 일부 갖추고 있다. 하지만 구성주의적인 관점에서의 교육에 대한 이해는 전반적으로 거의 부재한 상태이다. 이러한 이해의 부재는 어린아이들

위해 준비되었다고 주장하는 각종 체험전에서 더욱 잘 드러난다. 아주 어린 아이들을 위한 놀이에 가까운 체험전은 무성하지만, 그 이후의 연령층에 대한 배려는 찾아보기 어렵다. 아주 어린아이를 대상으로 하는 전시콘텐츠와 성인을 위한 콘텐츠로 양분되어 있다고 보아도 될 정도이다.

성장의 과정에서 각 연령층의 특징이나 필요에 대한 이해, 또한 비전문가의 필요와 관심에 대한 이해의 바탕에는 구성주의적인 교육 모형이 기초하고 있다. 문화산업의 일부로서 전시 산업에 대해서 이야기할 때 언급한 바와 같이 전시 공간을 방문하는 이용자들의 관심과 필요가 만족되는 전시에 가깝게 갈수록, 전시 산업도 세계적인 수준으로 발전될 것이다.

2. 학습자 관련 교육 이론

교육의 핵심에는 학습자의 변화가 있다. 교육 전에 모르던 것을 알게 되거나, 행동 습관이 보다 바람직하게 바뀌거나, 전보다 균형 잡힌 시각을 갖게 되거나, 등등의 변화를 기대한다. 본 장에서는 학습자의 변화에 관련된 교육 이론을 간단하게 살펴 볼 것이다.

교육의 영역은 인지 영역(cognitive domain. 지식, 비판적 사고력 등), 정의적 영역(Affective domain. 태도, 느낌 등), 심체 영역(psychomotor domain. 기구의 조작, 운동 등)으로 나누는데, 이 장에서 다루게 되는 내용은 주로 학습자의 인지능력에 관한 것이다. 인지 영역은 대부분의 학습자들이 가장 어려워하고 부담을 느끼는 영역이다. 그 상황은 전시 공간을 방문하는 관람객들에게도 비슷하다.

전시 산업은 기본적으로 시각적인 즐거움이라는 매체를 통해 생산자와

63

소비자가 만나는 곳이다. 다른 모든 문화산업과 마찬가지로 전시 산업은 많은 감성적인 요소들이 있다. 그러나 즐겁고 기분 좋았다는 것만으로는 성공적인 전시 공간이 만들어졌다고 보기 어렵다. 전시 공간에서는 전달되어야하는 핵심적인 정보와 메시지들이 있다. 자유선택 교육의 핵심으로 여겨지고 있는 박물관의 전시 공간에서는 이러한 요소가 더욱 중요하다.

인지영역에 관한 연구는 과학교육 연구를 중심으로 발전되어 왔으며 크게 행동주의 학습 이론과 인지론적 학습 이론 두 가지로 나눌 수 있다. 행동주의에서는 학습자의 긍정적인 행동에 대해 외부(교수자)에서 긍정적 또는 부정적 자극을 제공함으로써 바람직한 학습자의 변화를 끌어낼 수 있다는 관점이다. 인식론적 입장에서는 학습자가 외부의 환경과 상호작용을 통해 성장하고 있으므로(지능의 성장도 포함) 교수자는 그 성장이 잘 되도록 가이드를 해준다는 관점이다.

[표 2-2] 행동주의 관점과 인식론적 관점의 학습 이론 비교

	행동주의 관점	인식론 관점
학습자의 능력	긍정적 자극에 의해 변화	개인의 성장에 따라 발달
학습자의 역할	긍정적 자극에 반응	스스로 성장
교사의 역할	긍정적 자극 제공	성장을 돕는 가이드
대표 이론	쏜다이크와 스키너의 강화 이론	피아제 : 지능발달이론 오슈벨 : 유의미학습 이론 비고스키 : 사회-문화적 이론 드라이버 : 대안적 개념틀

1) 행동주의 학습 이론

(1) 조건반사 이론

행동주의 학습 이론에서는 학습을 자극과 반응의 연합 또는 그 결과로 나타나는 행동의 변화로 정의한다. 행동주의의 발달에 큰 영향을 미친 것은 파블로프의 조건반사 연구이다. 파블로프는 소화에 관한 연구로 1904년에 노벨상을 수상한 생리학자이다. 그리고 그의 연구는 학습에 대한 것이라기보다는 조건반사라는 생리적 현상에 대한 것이었다.

파블로프는 개에게 음식을 주기 직전에 항상 종을 쳤는데, 나중에 개는 종소리만 들으면 음식이 보이지 않아도 침을 흘리게 되었다. 여기서 자연스럽게 침을 흘리게 만드는 자극은 무조건자극, 개가 훈련을 받은 후 침을 흘리게 만든 종소리는 조건자극이라고 한다. 음식을 보고 침을 흘리는 것은 무릎 반사처럼 자율적인 신체반응이며 무조건반응이라고 불린다. 또한 종소리과 같은 조건자극으로 인해 침을 흘리는 반응은 조건반응이 된다.

파블로프의 실험자체는 학습에 그대로 적용되기에 지나치게 단순하고 반사적 행동으로 제한되어 있으며 원하는 반응을 유발하는 자극에 초점이 맞추어져 있다. 하지만 파블로프의 조건반사 이론은 행동주의 심리학자들에게 큰 영향을 미쳤고, 학습에서 조건적 자극을 조절함으로써 학습으로 유도하는 것을 기본으로 하는 학습 이론 발전의 기초가 되었다.

(2) 강화 이론

쏜다이크와 스키너는 조건화의 결과로 일어나는 반응을 강조하였는데 바람직한 행동이 있을 때마다 강화해주는 작용이 반복되게 한다. 이때 바람직한 행동이 반응이고 강화는 자극이다. 두 사람 모두 강화와 벌의 효과

를 사용하여 학습을 설명한다. 이러한 맥락에서 학습을 설명하는 이론을 강화이론이라고 부른다.

쏜다이크는 수수께끼 상자를 이용하여 안에 갇혀 있는 동물이 우연히 발판을 밟거나 손잡이를 당기게 되면 문이 열려서 나올 수 있게 되어 있는 실험 장치로 강화의 과정을 설명한다. 이 과정에서 바람직한 행동은 시행을 되풀이함에 따라 점차적으로 강화되고, 그렇지 못한 행동은 약화되게 된다. 쏜다이크는 이 과정을 도구적 조건화로 부르며, 교육에 적용하여 시행착오 학습 이론으로 불렀다. 즉 바람직한 행동은 시행을 되풀이함에 따라 점차적으로 강화되고, 그렇지 못한 행동은 약화되는 것이다. 시행착오 이론에 의하면 학습은 통찰보다는 적절한 행동에 대한 보상의 경험이 누적되면서 작게 나누어진 체계적인 단계를 차례로 거침으로 일어난다. 쏜다이크의 학습 이론에서는 통찰, 사고, 추리력 등의 요소가 제외되어 있다.

쏜다이크는 영역 간 학습의 전이도 설명한다. 학습자는 한 과제를 수행하면 그 과제와 비슷한 상황이나 소재를 가진 과제를 더 쉽고 효과적으로 수행할 수 있으며, 특정 과목에 대한 학습의 결과로 사고과정이 더욱 분명하고 뚜렷하게 훈련될 수 있다.

스키너는 조작학습설을 제시하였는데 다른 행동주의 학습 이론에 비해 더 처방적이고 실용적이다. 학습이 일어나는 과정을 효율적으로 하기 위해 그는 다음과 같은 제안을 했다. 학습내용을 작은 단계로 계열화한 후 학습을 적극적 자극으로 지도하고 반응과 강화 사이의 시간차를 가능한 한 짧게 하여 강화의 빈도를 될수록 많게 함으로써 효율적으로 훈련이 되는 것으로 보았다.

스키너는 조작적 조건화에 따른 교수학습의 전략의 일환으로 프로그램 수업을 개발하였다. 프로그램 수업에서는 사전에 정해진 교과의 내용을 소

영역으로 나누어 학습될 정보를 작은 단위로 나누어 제시하고 수업의 정확도에 관한 피드백을 즉각 주며 학습자가 자신의 속도에 맞추어 공부하게 한다.

이 이론에서 학습은 행동의 변화로 또는 강화의 배열로 정의된다. 강화에는 정적 강화와 부적 강화가 있다. 정적 강화는 행동이 일어난 이후 흡족하고 유쾌하게 해주며 바람직한 행동을 증가시키는 효과가 있다. 과제를 해결했을 때 칭찬해주는 말과 같은 것이 정적 강화이다. 부적 강화는 불쾌감을 주는 자극으로 부적 강화가 없어지기를 기대하면서 행동의 변화가 오는 것을 말한다. 학생들의 태도가 산만할 때 교사가 기분 좋지 않은 표정을 하고 있다가 수업 태도가 좋아지면 표정이 좋아지는데 여기서 찡그린 얼굴이 부적 강화가 된다. 부적 강화는 벌과 혼동될 수 있는데, 강화의 목적은 바람직한 행동이 되풀이 일어나도록 주어지거나(정적 강화) 철회되는데(부적 강화), 벌은 바람직한 행동이 재차 일어나지 않도록 하는 것이 목적이다.

(3) 행동주의 학습 이론과 전시

전시 관람은 시간도 장소도 열려 있는 형태이며 교수자에 의한 즉각적인 피드백이 제한되어있는 환경으로 행동주의 학습 이론을 적용할 수 있는 범위도 제한적이다. 하지만 관람객, 특히 어린이의 긍정적인 참여를 유도하기 위해 활용할 수 있는 다양한 방법이 존재한다.

가장 흔하게 볼 수 있는 방법은 스탬프이다. 즉 정해진 위치에 가면 특정한 스탬프가 놓여 있어서 활동지 또는 책자의 정한 위치에 찍을 수 있게 하는 것이다. 매우 단순하지만 관람객의 입장에서 볼 때 기획자가 중요하다고 의도하는 곳을 다 방문했다는 안도감, 즉 제대로 잘 했다는 교사의 칭찬과도 같은 효과가 있다. 그리고 스탬프를 찾는 과정, 스탬프를 찍기 위해

인쇄물을 자세히 읽는 과정은 간접적으로 전시 내용에 대해 예습 및 복습을 하는 효과도 있다.

미디어 기술이 발달하면서 컴퓨터를 이용한 피드백도 보편화되고 있다. 관람객이 학습하기를 기대하는 내용에 대한 간단한 퀴즈를 게임 형식으로 제공하는 것이다. 관람객은 자신의 답이 맞았다는 것에 대해 아주 즐거운 반응을 보인다. 그리고 정해진 수 이상의 문제를 맞힐 경우 관람객의 이름이 있는 승인서를 인쇄해 주는 것은 더욱 더 강한 동기 부여가 된다. 그림은 서울 용산의 전쟁 기념관의 비상대비체험관에 있는 아주 단순한 O×형 문제인데 정한 수의 문제를 맞히면 안전 교육 인증서가 인쇄되어 나온다. 관람하던 어린이와 어른 모두 문제 풀이를 하고 인증서를 인쇄하면서 즐거운 시간을 보내는 것을 볼 수 있다.

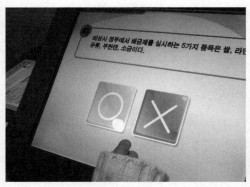

[그림 2-2] 단순한 O×형 문제로 이루어져 있는 퀴즈 문제 화면(용산 전쟁기념관 내 비상대비체험관, 2008)

[그림 2-3] 컴퓨터로 퀴즈 풀기. 10문제 중 7개 이상 맞히면 옆에 있는 프린터에서 우수 인증서가 나온다(용산 전쟁기념관 내 비상대비체험관, 2008).

2) 피아제의 지능 발달 이론

피아제는 자신의 세 아이들을 대상으로 임상적 면담을 수행하였다. 이
때 수집된 자료를 바탕으로 지능 발달 이론을 구성하였다. 피아제의 인지
론은 지능, 지식, 학습의 관계가 명확하지 않고, 논리적 사고, 읽기와 쓰
기, 산술 등 지본 기능의 구분도 부족하다. 또한 피아제가 사용한 방법은
임상적 면담법으로 인과 관계가 명확하지 않다. 피아제의 인지론이 이러한
한계를 지니고 있지만 피아제의 인지론은 인지 구조의 발달 과정을 보여주
는 유용한 모델로서 보편적으로 사용되고 있다.

(1) 지능 발달 단계의 요소들

피아제는 지능을 생존에 적절한 지적 행동, 즉 생물학적 적응의 일부로
써 환경과의 상호 작용을 통해 발달하는 논리적 사고 과정으로 보았다. 그
리고 그 과정은 생물과 환경 사이의 상호작용으로 이루어지는 평형화의 한
형태로 해석되었다. 파이제의 이론에서 지능 발달은 인지 구조, 인지 내용,
인지 기능의 세 요소로 이루어진다.

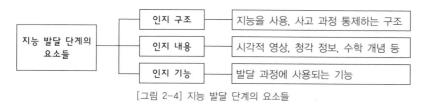

[그림 2-4] 지능 발달 단계의 요소들

① 인지 구조

사람이 지능을 사용하고 사고 과정을 통제하는 데 기본이 되는 추상적 구
조를 인지 구조라고 한다. 이 구조는 어린이에게 자연관의 역할을 한다. 어

린 아동일수록 목적론적이고 주관적인 자연관을 가지고 있고 피상적으로 관찰되는 현상만을 표현할 수 있다. 하지만 성장할수록 기계론적이고 객관적인 자연관을 보이며 이론적인 지식을 활용하여 추상적인 속성도 표현할 수 있다. 예를 들어 어린 아동은 움직이는 자동차, 눈이나 비 등을 설명할 때 그 개체들이 자기 의지가 있어서 그런 현상이 일어나는 것처럼 설명하는 경향이 있다. 어린이는 자신이 밖에서 놀다가 집에 가듯이 해도 집에 가기 때문에 자기 눈에 보이지 않게 된다는 식으로 생각하는 것을 예로 들 수 있다. 고학년 학생들은 에너지, 기후, 지구 자전 등의 개념을 사용할 수 있고, 정해진 규칙(과학 법칙)에 따라 원인과 결과를 말하는 기계론적인 설명을 할 수 있다.

② 인지 내용

인지 내용은 시각적 영상, 청각 정보, 수학 개념, 등과 같이 구체적인 내용을 의미한다. 피아제의 지능 발달 이론에서 직접 관찰할 수 있고 측정할 수 있는 것은 인지 내용뿐이다. 일상적으로 사용하는 표현으로는 학습자가 인식하는 다양한 정보를 인지 내용이라고 부를 수 있다. 인지 구조와 인지 기능은 인지 내용을 바탕으로 구성된 추상적 개념이다. 인지 구조는 정보를 다루는 체계, 인지 기능은 정보가 다루어지는 방법으로 보면 이해가 쉬울 것이다. 인지 내용은 인지 구조의 통제에 따라 관찰 가능한 형태로 표현되고, 인지 기능을 통해 발달하는 반면, 인지 구조와 인지 기능은 인지 내용을 재료로 하여 만들어진다.

③ 인지 기능

인지 기능은 조직화와 적응의 두 가지로 나뉜다. 이 두 가지 기능은 서로 상보적인 관계를 맺고 있으며 한 개인의 전 생애를 통해 계속 활동한다. 한 사람이 어떤 현상에 대해서 설명하는 체계는 성장에 따라 점차적으로

복잡한 구조로 발달하는데 그 과정에는 규칙성이 있으며 조직화와 적응의
과정을 반복적으로 거치게 된다. 개인이 오랜 기간 동안 인지발달의 계속
성과 일관성을 유지하는 것은 조직화의 기능에 의한 결과이다.

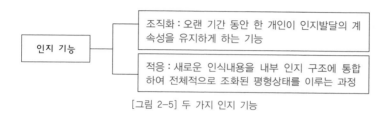

[그림 2-5] 두 가지 인지 기능

(2) 적응의 과정

인지 발달은 조직화에 의한 계속성과 적응에 의한 불연속성을 동시에 지
닌다. 적응은 인지 구조를 통해 주변 환경의 사건들을 인식한 후 외부세계
의 현상들을 내적 인지 구조에 통합하여 전체적으로 조화가 된 평형상태를
이루는 과정을 의미한다. 적응은 동화와 조절의 상보적 과정으로 대별된
다. 동화와 조절은 지능이 발달하는 원동력을 제공하며, 학습의 과정이자
학습에 필요한 자료의 출처가 되기도 한다. 다음 그림은 동화와 조절의 관
계 및 지능 발달에 영향을 미치는 과정을 보여주고 있다.

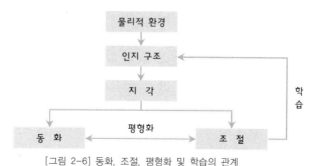

[그림 2-6] 동화. 조절. 평형화 및 학습의 관계

71

　동화는 학습자가 이미 학습된 지식과 기능을 이용하여 환경(인식된 정보)에 순응하거나 조정하는 과정이다. 학습자는 그의 인지 구조에 따라 주어진 정보의 의미를 해석한다. 학습자는 인지 구조의 수준에 맞게 정보를 조정하기도 한다. 자료 변환, 자료 해석 등에 잘 나타난다. 표로 제시된 자료를 그래프로 재해석하는 것, 표나 그래프를 보고 자료가 의미하는 바를 파악하는 것, 읽은 내용을 자신의 말로 표현하는 것 등이 동화의 예이다.

　조절은 정보를 통합하기 위해 그 정보에 맞추어 기존의 인지 구조를 변화시키는 과정이다. 인식된 정보가 인지 구조의 수준에 맞지 않거나, 범위를 벗어나면, 인지 구조는 정보를 해석하거나 이해하기 위해 변화를 시도한다. 이와 같이 주어진 정보로 인해 인지 구조가 변하는 과정을 조절이라고 한다. 예를 들어서 어떤 물체의 무게를 표현하는 "무겁다"라는 단어는 쇠는 무겁고, 솜은 가볍다는 경우처럼 물체를 이루는 재료의 성질을 나타내는 데도 사용된다. 이러한 혼동의 가능성을 이해함으로써 재료의 성질을 비교하려면 같은 크기(부피)의 무게를 비교할 필요가 있다는 것도 이해하고, 비중이라는 개념을 받아들이는 과정이 조절의 과정이다.

　지능은 평형화의 과정을 거치면서 발전한다. 평형화는 동화와 조절 사이의 계속적인 재조정이며 인지 구조의 항상성과 안정성을 유지하면서 계속 변화하고 발달하며 성장하는 원동력이 된다. 피아제는 평형화를 생물과 환경 사이에 조화를 이루려는 기본적 욕구이며 인지적 갈등을 해소하려는 타고난 성향인 것으로 본다. 또한 평형화는 환경과 조화를 이루려는 지속적인 자기통제적 작용으로서 다음과 같은 과정을 거쳐서 이루어진다.

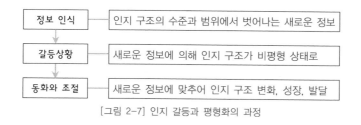
[그림 2-7] 인지 갈등과 평형화의 과정

(3) 지능 발달의 단계

피아제의 지능 발달 이론은 다음과 같은 네 단계로 이루어진다. 피아제는 여기에서 조작이라는 단어를 사용하는데 이는 사고에 의한 환경에의 적응을 의미한다. 조작은 인지적이고 논리적인 규칙을 따르는 지적 활동을 의미한다. 피아제는 나이에 따라 발달 단계를 구분했는데, 이 기준은 현재에도 대략적인 구분을 짓는 데 자주 활용되고 있다. 한편 전조작 단계 연령의 아동이 수에 대한 개념이 확실하거나, 성인이 형식적 사고에 어려움을 겪는 경우가 많이 발견되고 있다. 또한 자신의 전문영역과의 관계에 따라서도 많은 차이를 보이는 등 연령은 절대적인 구분의 기준으로 사용할 수 없다는 사실을 염두에 두어야 할 것이다.

① 감각 운동 단계

대체로 만 0~2세의 아동에게 해당되는 단계이다. 이 단계의 아동은 사물에 대한 언어가 없고, 내면화된 인지 구조를 활용하는 사고가 발달하지 못해서 정신적 활동보다는 가시적으로 나타나는 신체적 운동만 한다. 장난감이 보이는 동안은 좋아하지만 보이지 않으면 사라진 것으로 생각하여 관심을 잃어버린다. 반사적 행동이 주를 이루면서 반사적 행동에 수반되는 감각적 반응과 신체적 운동을 통해서 인지 구조가 발달한다.

② 전조작 단계

전조작 단계는 만 2~7세의 아동에게서 자주 볼 수 있다. 이 단계에서는 언어를 사용할 수 있고 따라서 기호를 사용한 사고가 가능하다. 대부분의 신체적 활동이 언어적 기호로 내면화되어 있어서 장난감으로 놀이를 하거나 흉내 내기를 하는 등 목적이 있는 행동을 할 수 있다. 이 단계에서 기호를 사용하는 사고는 가능하지만 가역적 사고는 아직 생성되지 않았다.

③ 구체적 조작 단계

초등학교 2~6학년의 어린이는 구체적 조작을 할 수 있다. 구체적 조작기에는 직관적 사고를 벗어나 가역적 사고와 같은 논리적 사고를 할 수 있는 등 조작적 지능을 보이기 시작한다. 분류한다거나 현상과 개념, 현상과 현상을 일대일로 대응시킬 수 있으며, 수학적 조작도 가능하다. 그렇지만 논리적 사고라 하더라도 무게, 색 등 직접 관찰 가능한 구체적 대상으로 제한된다.

④ 형식적 조작 단계

만 12~15세, 즉 초등 고학년과 중등 학생들은 형식적 조작 단계에 도달한다. 형식적 조작 단계에서는 추상적인 사고와 논리적인 추리가 가능하다. 이 단계에서는 자신의 사고 내용과 과정에 대해서도 생각할 수 있으며 특별한 외적 자극이 없어도 내적 정신상태만으로도 그 자극원이 된다.

이 단계에서 가설–연역적 사고, 명제적 사고, 비율과 비례에 관한 사고, 논리적 사고, 반성적 추상화, 조합적 사고 등의 조작이 가능하다. 가설적 상황을 대상으로 한 사고활동도 가능하므로 추상적인 과학적 이론 및 법칙과 논리적 규칙을 이용해서 추리하고 예상할 수 있다.

(4) 피아제의 지능 발달 이론의 적용

피아제의 이론은 교수학습의 관계에서 학습자의 능동적인 역할을 보여주었다는 점, 그리고 교육 내용과 방법에서 학습자의 학습 준비도가 고려되어야 한다는 두 가지 면에서 크게 영향을 미쳤다.

행동주의는 학습에서 환경의 역할을 강조하며 연령에 따른 기준을 제시하지 못하는 반면, 피아제의 이론은 교육 과정에서 내용의 계열성을 분명하게 제시하며 이 계열성은 학습자의 발달 단계, 즉 학습준비도에 의해 결정된다. 그리고 학습자는 외부에서 주어지는 정보에 능동적으로 대처하며 스스로 자신의 지능을 발달시키며 성장하는 존재이다. 이는 교수학습의 관계에서 학습자와 교수자의 역할에 대한 이해에도 근본적인 변화를 가져왔다. 교육은 교수자가 주체이고 학습자는 상과 벌에 반응하고 지식을 흡수하는 수동적인 존재로 생각되는 관점에서 학습자가 학습의 주체가 되고 학습 경험을 능동적으로 조절하는 존재이며, 그 과정이 원활하게 이루어지도록 돕는 것이 교수자의 역할로 자리 잡게 되었다.

교과과정의 관점에서 보면, 피아제의 발달단계는 연령별로 적절한 주제와 학습과제를 결정하는 준거가 된다. 또한 교수자와 학습자의 역할에 대한 이해는 교수학습 방법과 자료 개발에서도 분명한 준거를 제시한다.

피아제의 이론은 학습자가 학습의 주체가 되며 학습 경험을 능동적으로 조작하고 그게 따라 학습하게 하는 활동중심 교수학습 방법, 학습자가 인지적 모순이나 갈등을 느끼게 하는 갈등유발 교수학습 전략, 아동 중심 교육과정과 아동중심 교수학습 방법 및 자료, 개인을 중심으로 이루어지는 개별화 교수학습 전략, 교사-학부모-학생 사이의 자유롭고 긴밀한 의사소통을 통해서 학습이 일어나게 하는 사회적 경험 중심 교수학습 전략을 제시한다. 또한 탐색, 설명, 확장, 평가 등으로 구성된 순환학습 모형을 제시한다.

(5) 피아제의 발달 이론과 전시

전시 공간은 정규적인 교육이 이루어지는 곳이 아니며 관람객의 연령층도 다양하다. 그러므로 아동의 연령층에 따른 발달단계를 적용하기에 적절하지 않다고 생각될 수 있다. 그러나 학습자(관람객) 중심적인 관점과, 학습자(관람객) 준비도에 맞춘 콘텐츠의 개발이라는 두 가지 핵심 요소의 적용은 점점 보편화 되고 있다.

어린이 박물관의 확장은 그 대표적인 예이다. 국립중앙박물관 어린이박물관은 유치원과 초등 저학년 어린이를 대상으로 기획된 곳으로 전조작 단계 및 구체적 조작기에 적절한 콘텐츠를 중심으로 구성되어 있다. 어린이 박물관은 기본적으로 체험과 참여를 중심으로 구성된다. 즉, 아직 형식적 조작기에 이르지 못한 어린이들은 직접 만지고 조작을 하는 체험을 통해 전시 내용에 대해 이해하게 된다. 또한 어린이가 자신의 경험으로부터 스스로의 지식 체계를 구성하는 주체임으로 적극적인 참여의 주체가 될 수 있도록 한다.

한편 친숙하지 않거나 자신의 전문영역이 아닌 경우 성인들도 구체적 조작기의 특성을 보이는 경우가 많다는 것이 잘 알려져 있다. 즉 형식적 조작은 신체의 성장뿐 아니라 훈련을 필요로 한다. 박물관을 방문하는 대부분의 사람은 박물관이 제공하는 전문영역에서 초보자 수준이다. 이러한 관람객에게 구체적 조작기의 특성에 맞춘 콘텐츠는 전시 내용을 이해하고 흥미를 유지하는 데 크게 도움이 된다.

어린이 박물관을 선두 주자인 보스턴 어린이 박물관의 관장이었던 스포크는 이러한 사실을 실천하는 데 선구자적인 역할을 했다. 그는 '물건' 중심이 아닌 '사람' 중심의 전시를 주장했으며 오감을 이용하여 전시 대상물을 파악할 수 있도록 허용하는 핸즈온 개념의 전시를 최초로 시도하였다. 그

는 또한 잘 만들어진 전시품은
모든 연령에 흥미를 불러일으
켜야 하며, 어린이 박물관은
학습에 대해 준비된 지식이 없
는 모든 사람들을 위한 곳이라
고 주장하였다.

원통에 있는 좁은 틈으로 연
속적으로 변하는 그림을 보면
서 영화의 원리를 이해하는 전
시물에 넣는 그림을 직접 관람
객이 그리게 할 때, 나이에 무
관하게 열중하는 장면은 스포

[그림 2-8] 과학관에서 흔히 볼 수 있는 영화의 원리를 보여주는 전
시물. 원통의 안쪽에 연속적으로 변하는 그림을 넣고 원통을 돌리면
서 좁은 틈으로 보면 영화의 한 장면처럼 연속적으로 움직이는 그림
으로 보인다(오사카 키즈 플라자, 2008).

크 관장의 주장이 맞다는 것을 보여주고 있다([그림 2-8]).

3) 오슈벨의 유의미학습 이론

오슈벨은 학습의 유형들을 대비시킴으로써 교육의 과정에서 일어나는
여러 가지 형태의 학습의 의미를 명확하게 규명하고 각각의 학습 형태 사
이의 관계를 분명하게 하였다.

(1) 학습의 종류

오슈벨은 학습을 인지 구조의 변화로 정의하면서 학습의 유형을 수용학
습 대 발견학습, 암기학습 대 유의미학습의 틀로 나눈다. 이 네 가지 학습

형태와 각각의 예는 그림에 표현되어 있는 것처럼 별개의 축을 이루고 있다. 종종 암기학습이 수용학습인 것으로 착각하거나 유의미학습이 발견학습인 것으로 오해하는 경우가 있다.

수용학습과 발견학습은 학습 내용에 의한 분류인데 수용학습은 학습할 내용이 모두 제시되고 발견학습은 학습자 스스로 학습할 내용을 발견하는 것이다. 유의미학습은 학습과제와 인지 구조가 연결되어 일어나며, 암기학습은 학습과제를 외워서 일어나는 학습이다.

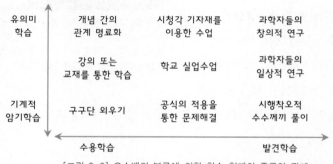

[그림 2-9] 오슈벨의 분류에 의한 학습 형태의 종류와 관계

(2) 유의미학습의 조건

유의미학습은 학습내용이 인지 구조에 연결됨으로 일어난다. 유의미학습으로 인해 인지 구조에 변화가 오면서 새로운 의미가 형성될 수 있다. 이 과정에서 형성된 지식은 조직적이고 종합적인 체계를 이루어 이후의 후속 학습의 내용과 의미 있게 연결되는 고정 개념(닻, anchoring ideas)의 역할을 한다. 유의미학습은 포괄적이고 이론적인 지식체계를 형성하게 하며, 학습의 결과가 기계적인 암기보다 더 오래 지속된다.

오슈벨의 분류에 의하면 유의미 발견학습이 가장 중요하며 유의미학습

이 효과적으로 일어나기 위해서 만족되어야 하는 조건들이 있다. 다음 그림은 필요한 조건들을 보여주고 있다.

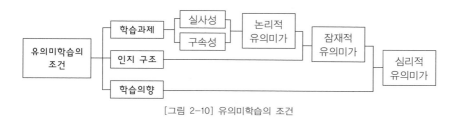

[그림 2-10] 유의미학습의 조건

학습과제의 조건은 실사성과 구속성이다. 실사성은 표현 방법이 바뀌어도 변하지 않는 특성들이다. 예를 들어서 학생들의 키의 분포에 대한 자료는 표로 그리거나 막대그래프로 그리거나 변하지 않는다. 구속성은 인지구조와 관련시킬 수 있는 특성이다. 쉽게 말해서 그 자료에 대해서 생각할거리가 있어야 한다는 뜻이다. 학습과제의 실사성과 구속성을 논리적 유의미가로 부른다. 이 조건을 만족한다는 것은 학습자의 지적 성장을 위해 의미 있는 과제가 되었다는 말과 같다.

학습자가 학습과제에 맞는 인지 구조를 가지고 있지 않으면 유의미학습이 일어나지 않는다. 즉 학습자의 지능 발달 단계가 학습과제를 수용할 수 있어야 한다. 학습자의 준비도에 맞춰주어야 한다는 피아제의 이론과 일치되는 부분이다.

오슈벨은 세 번째 조건으로 학습자의 학습의향을 들었다. 학습과제와 인지 구조의 조건이 만족되면 그 과제는 잠재적 유의미가를 가진 것으로 부른다. 다시 말해서 그 과제는 지적 발달에 의미 있는 기여를 할 수 있는 과제이다. 그러나 학습자가 지적 발달 자체에 관심이 없으면 또는 지적 발달에 관심이 있으나 그 과제 자체에 관심이 없으면 그 과제가 의도한 결과가

나오리라고 기대하기 어렵다. 피아제의 이론과 비교할 때, 학습자의 의지에 대한 부분에 대한 중요성이 강조되고 있다.

학습과제, 인지 구조, 학습의향의 조건이 만족되면 그 학습과제는 심리적 유의미가를 가지고 있다고 하고, 유의미한 학습이 일어나게 된다.

(3) 인식론적 브이

인식론적 브이는 오슈벨의 유의미학습 이론과 인식론을 적용하기 위해 구성한 교수학습 전략이자 그 방법을 표현한 방법이다. 인식론적 브이는 방법론적 측면과 이론적 측면으로 이루어져 있다. 방법론적 측면은 학생들이 자료를 수집하고 해석하며 개인적인 지식을 획득하는 과정이다. 이론적 측면은 공공의 지식이 일반화되는 절차이다.

인식론적 브이는 지식이 발달하는 인식론적 과정과 아울러 그에 대응되는 심리적 변화 과정도 나타낸다. 오른쪽 측면은 관찰에서 시작되는 개인의 탐구 과정이며, 왼쪽은 개념이 형성되고 그 개념들이 모여 지식이 형성되고 발달되는 이론적 과정을 보여준다. 또한 오른쪽은 교수학습 과정이고, 왼쪽은 전문지식영역이 발달하는 역사적 과정을 내타내고 있다.

인식론적 브이는 학생들이 학습하는 과정과 학자들이 연구하는 절차를 대비함과 동시에 특정 학문 영역에서 지식이 형성, 변화, 발전하는 과정도 보여주고 있다. 인식론적 브이를 학습의 평가에 적용할 때는 평가 기준 및 점수화의 과정에 난제가 많아서 적용에 한계가 있지만, 학문이 발달하는 과정과 학생 학습하는 과정을 대비시킴으로써, 학습자가 학습의 과정에서 거쳐야 하는 단계들에 대해서 지표로 사용할 수 있는 틀을 제공하고 있다.

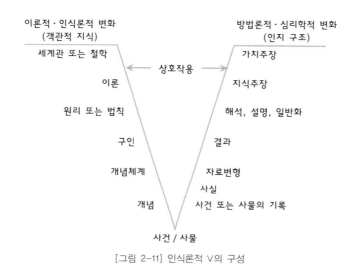

이론적 · 인식론적 변화
(객관적 지식)

방법론적 · 심리학적 변화
(인지 구조)

세계관 또는 철학 ←→ 상호작용 → 가치주장

이론 지식주장

원리 또는 법칙 해석, 설명, 일반화

구인 결과

개념체계 자료변형
사실

개념 사건 또는 사물의 기록

사건 / 사물

[그림 2-11] 인식론적 V의 구성

이 그림은 학습에 의해 변화될 수 있는 상대적인 난이도를 보여주는 그림이기도 하다. 사건 또는 사물에 대한 사실들을 기억하는 것은 가장 단순한 형태의 학습이다. 사건과 사물이 모여서 개념들이 만들어진다. 예를 들어 엄마의 얼굴, 언어 습관, 엄마와 함께 한 시간 등의 사건이 모여서 엄마라는 개념을 만든다. 몇 개의 개념이 모여서 새로운 개념이 만들어지면 그 개념과 함께 개념 체계가 만들어진다. 가족이라는 개념을 이해하기 위해서는 엄마, 아빠, 형제, 우리집 등의 많은 개념들과 그 개념들이 연결된 구조가 필요하다. 위 단계에 있을수록 학습이 어렵고 변화가 쉽지 않다. 그러므로 세계관이나 가치의 주장은 바뀌기 어렵다.

(4) 오슈벨의 유의미학습 이론과 전시

인식론적 브이의 구성은 따라 변화가 어려운(학습이 어려운) 내용을 대비해서 보여준다. 즉 간단한 사실은 학습이 쉬운데, 이론이나 세계관으로 가

81

면서 학습이 어렵다. 전시관은 사실과 지식 체계를 보여주는 곳이기도 하지만 전시물에 담긴 가치관을 아울러 보여주는 곳이다.

　관람객은 우선 단순한 사실적인 정보를 인식하게 된다. 기획자의 의도라든가, 전시된 유물에 담긴 가치관 등은 단순할 사실적인 정보보다 난이도가 훨씬 높다. 많은 경우 가치관이나 세계관에 대한 메시지는 제시되는 설명문보다는 전시 공간의 스토리 라인이나 공간의 분위기에 의해 전달되는 것이 더 용이하다. 상품을 구입할 가치가 있다고 믿게 만드는 광고의 다양한 전략은 전시물의 가치를 전달하는 데도 유용하게 사용될 수 있다. 그러나 그러한 가치는 그 근거가 되는 사실적인 요소들과 같이 제공되어서 관람객이 스스로 판단할 수 있는 기회가 보장되도록 해야 한다.

　가치를 전달하는 방법 중 하나는 전시 공간의 일부를 할애해서 명인의 전당과 같은 공간을 기획하는 것이다. 일본의 에치젠에 있는 전통 종이 화지 박물관에는 독특한 화지로 유명한 장인들과 그들의 작품이 소개되고 있다.

[그림 2-12] 일본 에치젠 화지박물관. 화지의 명인들을 소개하는 공간

4) 비고츠키의 사회-문화적 이론

비고츠키의 사회-문화적 학습 이론은 발달심리학과 사회심리학의 관계를 설명해주는 이론이다. 사회-문화적 학습 이론이라 함은 개인과 집단이 발달하고 성장하는 과정에서 문화가 미치는 영향을 설명한다. 비고츠키의 이론은 학문과 학습의 사회적인 특징을 보여주는 데 그 가치가 있다. 사회-문화적 이론은 사회-역사적 이론 또는 문화-역사적 이론으로 불리기도 한다.

(1) 사회-문화적 이론

피아제는 학습을 학습자의 내적 인지 과정으로 설명하지만 비고츠키는 교수학습, 사회적 상호작용, 언어의 역할 등으로 설명한다.

지식은 자연적·생물학적 요인과 사회적·문화적 요인의 영향을 받아 발달한다. 기억, 주의 집중, 인식, 자극-반응학습과 같은 기본적 정신 기능의 습득에 영향을 미치는 것은 자연적·생물학적 요인이고, 개념 발달, 논리적 추리, 판단 등과 같은 고차원적인 정신 기능에 영향을 미치는 것은 사회적·문화적 요인이다.

비고츠키의 이론은 지식이 사회·문화적 영향 아래 지식이 구성된다는 점을 강조하여 구성주의 이론의 배경이 되었다. 비고츠키의 이론을 요약하면 다음과 같다.

- 정신기능은 사회-문화적 맥락에서 발달한다.
- 정신 기능은 자연이나 다른 사람들과의 상호작용을 통해 발달한다.
- 근접발달대 안에 드는 과제는 정신기능의 발달을 촉진시킨다.
- 정신 기능은 기호나 부호, 특히 언어를 매개로 발달한다.
- 학습은 정신기능의 발달을 유도한다.

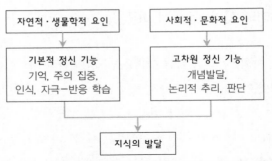

[그림 2-13] 비고츠키의 이론에서 지식의 발달에 영향을 미치는 요인들

파아제의 이론에서는 개인의 성장 단계가 학습에 중요한 역할을 하는데, 비고츠키의 이론에서는 근접발달대(ZPD : zone of proximal development)의 개념이 중요하다. 근접 발달대는 학습자가 위치한 수준과 도움을 받음으로 써 도달할 수 있는 수준 사이의 영역을 의미한다. 이 수준에서 기대되는 수준으로 발달하는 과정은 다른 사람으로부터의 도움이 필요하며 사회적 상호작용을 통해서 발전한다. 그러므로 학습에서 상호작용과 언어의 사용이 매우 중요하다. 그런데 기대되는 수준에 도달할 때까지 도움이 필요한 것은 아니다. 학습자가 처음 학습을 시작할 때는 사회적인 도움이 필요하지만, 학습자는 도움을 받는 과정 중에 목적하고 있는 수준에 도달하기 위한 방법을 찾게 되고 더 이상 도움 없이 스스로 그 수준에 도달할 수 있게 된다.

비고츠키의 이론에 의하면 학습내용은 학생의 수준을 약간 상회하는 것으로서 교수자 또는 동료의 도움으로 해결할 수 있는 수준이어야 가장 효과적이다. 그리고 복잡한 과제일수록 근접발달대에 해당하는 수준에 개인차가 크다.

(2) 사회문화적 이론과 전시

비고츠키의 이론을 전시콘텐츠에 적용하면, 관람객이 이해하기에 약간의 도움이 필요한 수준이 학습면에서는 가장 효율적인 내용이 된다. 그리고 처음에는 도움이 필요하더라도, 관람객이 스스로 나머지 학습을 진행하는 것이 가능하다.

박물관의 발달에 대해 다룰 때에 더욱 자세히 다루겠지만, 박물관의 초기에는 그 분야의 전문가의 관점에서 전시 계획이 이루어지다가, 점차 관람객의 지식수준이나 이해도 및 관심 분야가 반영되고 있다. 특히 특별전은 아주 구체적인 주제를 선별하여 특정 연령층의 관람객의 관심과 필요에 맞추어 계획되는 것을 자주 볼 수 있다.

한편 전시물 사이의 여백, 휴식 공간 또는 통행을 위한 공간에도 전시 내용의 이해에 도움이 되는 그래픽이나 간단한 문구 등을 활용하는 것은 내용에 대한 관람객의 친밀도를 높이고, 핵심 아이디어를 인지하게 할 수 있다. 이는 관람객이 공유할 것으로 기대되는 최소한의 지식을 제공함으로써 각 관람객의 근접 발달대의 개인적인 차이를 가능한 한 최소화하고자하는 노력으로 볼 수 있다.

[그림 2-14] 고구려 벽화에 나온 그림들이 인쇄된 현수막으로 장식된 휴게실의 벽면은 전시내용에 대한 기초적인 정보를 제공한다.

5) 드라이버의 대안적 개념틀

대안적 개념틀은 피아제의 지능발달 이론과 오슈벨의 유의미학습 이론으로 설명할 수 없는 학습의 과정을 설명하기 위해서 제안되었다. 개념틀은 인식론적 브이에서 개개의 개념보다 상위에 있는 개념 체계와 유사한 것이다. 드라이버는 개념들의 상위구조이며 유기적 복합체인 개념틀에 대해서 보다 분명하게 설명해 줌으로써 보다 상위의 이해에 접근하는 방법을 제안한다.

(1) 대안적 개념틀

학습자는 물리적 세계에 대한 학습자의 경험을 체계화하는 자기 나름의 틀을 가지고 있는데 이 체계를 대안적 개념틀(alternative framework)로 정의한다.

대안적 개념틀은 실생활 경험의 누적을 통해 형성된 체계로서 피아제 이론의 인지 구조와 오슈벨 이론의 선행지식을 포함하며, 교수학습을 통해서 쉽게 바뀌지 않는다.

특정 분야에 전문가가 아닌 사람들을 대부분 대안적인 개념틀을 기반으로 관찰하고 사고하는 경향이 있다. 대안적 개념틀은 다음과 같은 특징이 있다.

- 지각에 의존하여 생각한다. 즉 관찰 가능한 속성에 추리의 근거를 둔다. 예를 들어 들리지 않는 소리나 보이지 않는 빛(적외선, 자외선 등)은 우리가 인식하는 소리나 빛과 완전히 다른 별개의 것으로 생각하는 경향이 있다.
- 대안적 개념틀을 바탕으로 사물을 보기 때문에 관련 지식에 필요

한 특성들을 간과하거나, 필요하지 않은 특성을 중요하게 생각하는 경향이 있다. 특히 눈에 잘 뜨이는 특징에 관심을 집중한다.

- 어떤 현상에서 변화가 있을 때 단순한 일차원적의 인과율을 따르는 경향이 있으며, 여러 개의 변수가 동시에 변하는 체계를 어려워한다.
- 대안적 개념틀에서 사용하는 개념들은 전문가들이 사용하는 개념과 다른 경우가 대부분이다. 한편 그 의미를 적용하는 범위는 넓다.
- 학습자들의 관념은 상황에 따라 다르게 나타난다. 그리고 그 개념틀을 사용하여 관찰되는 현상을 해석하기도 한다.
- 새로운 상황을 이해하기 위해 능동적인 인식틀의 역할을 한다. 학습자들의 생각은 학습을 위한 도구이고, 유추를 통한 새로운 이해의 바탕이 된다.
- 사고방식 내에서 일관성을 가지고 있다. 학습자의 개념틀은 사물을 바라보는 학생 자신의 방식 내에서 의미가 있다.

과거에 학습자는 단순한 지식의 흡수자로 생각되었다. 교수자(Instructor)는 지식을 많이 가진 사람으로서 그 지식을 효율적으로 전달하는 방법을 찾는 것이 중요했고, 교수되고 있는 내용을 받아들이고 잘 기억하는 것이 학습자의 중요한 역할인 것으로 생각되었다. 그리고 교육의 내용이나 방법은 교수자에 의해 결정되었다.

그런데 교육에 대한 연구가 진행되면서 학습자는 단순한 수용자가 아니라는 사실이 알려지게 되었다. 특히 대안적 개념틀은 학습자가 이미 가지고 있는 개념 체계가 제공되는 정보를 인식하고 해석하는 데 영향을 미친다는 것을 알게 되었다.

지식의 한 조각은 단순한 지식의 한 조각으로 흡수되는 것이 아니라 기존의 개념틀과 상호작용을 하면서 재해석되게 된다. 대안적 개념틀은 학습자와 학습을 다음과 같이 특징짓는다.

- 학습자는 소극적 수용자가 아니라 목적의식을 가지고 있다.
- 지식은 학습자와 환경 사이의 상호작용 경험을 통해서 그리고 학습자의 사회적 상호작용을 통해서 구성된다.
- 개인의 지식과 신념은 주어진 상황에서 의미를 구성할 때 영향을 미친다.
- 학습자에 의한 의미의 구성은 능동적 과정이다.
- 이해와 믿음은 같지 않다.
- 지식의 학습은 개념변화이다.

(2) 대안적 개념틀과 학습

대안적 개념틀 이론에서 학습은 개념틀을 활용한 의미의 구성이거나, 학습자가 가지고 있는 개념의 변화로 정의된다. 이 정의는 학습의 본성에 대한 구성주의 관점과 유사하다. 대안적 개념틀에 의거한 교수학습 모형은 몇 개의 단계로 이루어져 있다.

첫 단계에서 학습자들은 교수자가 제시한 현상 또는 사건을 설명하기 위해 자신들의 개념을 표현한다. 다음 단계로 학습자들은 다른 학습자들과 의견을 나누면서 자신들이 가지고 있는 개념의 뜻을 명료화한다. 교수자가 표현된 개념으로 설명이 되지 않는 추가의 현상이나 사건을 제시하면 학습자들은 자신들의 개념을 재구성하고 새로운 개념을 평가한다. 세 번째 단계에서는 또 다시 새로운 소재와 상황을 제시하여 재구성된 개념을 응용하게 한다. 마지막으로 학습자의 개념이 어느 정도 변화되었는지 검토한다.

이 과정은 특히 과학 학습에 자주 적용된다. 과학자의 개념에 비해 분화나 발달이 덜 된 개념은 교수학습을 통해 쉽게 변화된다. 그러나 과학적 개념틀과 다른 대안적 개념틀을 바탕으로 생성되어 있는 개념들은 한 두 번의 교수학습에 의해 과학적 지식으로 대체되거나 변하지 않는다. 인지적 모순을 야기하는 것으로는 충분하지 않고, 충분히 이해할 수 있을 만큼 다

양한 현상을 제시해야 가능하다. 또한 자연 현상을 명쾌하게 설명하거나
문제를 쉽게 해결하는 개념을 반복적으로 제시하는 것이 바람직하다.

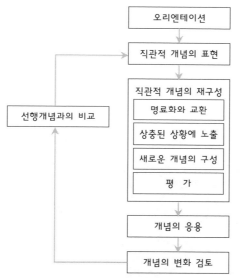

[그림 2-15] 대안적 개념틀 이론에 의한 교수학습 모형

(3) 대안적 개념틀과 전시

대안적 개념틀의 이론은 과학 개념의 학습을 위해 주로 사용되며, 따라
서 과학관에서 자주 활용된다. 과학관에서는 쉽게 조작할 수 있고 흥미 있
는 도구로 인지적 갈등이나 호기심을 일으키고, 같은 현상을 반복적으로
시도하거나, 비슷한 현상을 여러 가지 접하게 함으로써 대안적 개념틀이
과학적 개념으로 변화되는 과정이 진행되게 하는 것이 일반적이다.

샌프란시스코의 익스플로러토리움(Exploratorium)은 관람객이 이러한 탐색
과 조절의 과정을 경험할 수 있는 다양한 전시물로 잘 알려져 있다. 이곳의

전시물은 관람객이 스스로 여러 가지 요인을 생각해 보도록 유도하고 있으므로 감추어진 부분이 거의 없고, 가능한 한 단순한 모양을 하고 있다.

사진에 있는 거대한 볼록 렌즈를 예로 들어보자. 누구든지 그것이 유리(또는 유리 비슷한 투명한 물질)로 만들어 졌으며, 쇠로 만든 틀은 그 유리를 잡기 위해 존재할 뿐이라는 것을 쉽게 알 수 있다. 즉 비밀스럽게 감추어진 부분이 하나도 없다.

볼록 렌즈는 그 크기만으로도 마치 조형물과 같아서 시선을 끈다. 그리고 관람객은 추가의 노력 없이 걸어서 지나가면서도 렌즈에서 보이는 물체와 맨 눈으로 보이는 물체를 비교해 볼 수 있다.

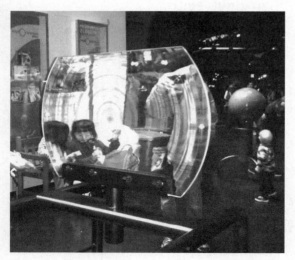

[그림 2-16] 거대한 볼록렌즈(미국 샌프란시스코 익플로러토리움, 2008)

관람객은 렌즈를 통해 평소와 다르게 보이는 친구나 가족의 모습에 즐거워하면서 시간을 보내게 되며 자연스럽게 렌즈를 통해 보이는 상에 대해서 서로 알고 있는 것을 이야기하게 되고 서로의 생각을 비교하게 된다. 과학관 내에는 이외에도 렌즈를 가지고 놀 수 있는 여러 가지 전시물이 갖추어져 있으며 관람객은 동일한 주제의 다양한 전시물을 다루는 과정에서 주의를 기울여야 하는 특징(렌즈의 주변과 가운데의 두께의 차이), 무시해도 되는 특징(네모 동그라미 등 렌즈의 모양), 렌즈의 종류에 따른 현상 등을 점차 정리하게 된다.

3. 전시 공간의 교육

전시 공간은 대부분 다양한 볼거리를 매체로 인지적 영역과 정의적 영역에서 풍성하고 균형 잡힌 경험을 제공할 수 있는 가치 있는 장소이다. 교육이 일어나는 전시 공간은 박물관의 상설전시나 기획전시 또는 그 외 전시장에서 열리는 어린이를 위한 특별전, 과학 박람회와 같이 교육이 목적인 박람회 등이 있다.

전시 공간을 방문하는 이용자들에 대한 연구들은 주로 박물관을 중심으로 이루어졌다. 박물관에서 진행되는 교육의 종류나 특징에 대해서는 다음 장에서 박물관 체험을 다룰 때 좀 더 자세히 다루어질 것이다. 여기서는 박물관 교육에 관한 관점이 어떻게 변화해 왔는지 그리고 현재 박물관 교육의 결정적인 특징은 무엇인지 간단하게 소개하는 수준에 머무를 것이다.

1) 박물관 교육을 보는 관점의 변화

박물관의 관람객에 대한 연구는 100년이 넘는 역사를 가지고 있다. 박물관에서의 교육에 관해서 가장 오래된 것으로 알려진 연구는 1884년 히긴스가 영국의 자연사 박물관에서 관람객들이 이동하는 모습에 대해서 기록을 남긴 것이다. 지금의 기준으로 볼 때 연구의 체계성은 부족하지만 관람객에게 관심을 보였다는 점에서 의의가 있는 것으로 본다.

미국에서 1920년대에서 1930년대에 걸쳐서 예일대학에서 수행된 연구는 박물관 교육의 효과에 대한 첫 연구로 인정된다. 연구자인 로빈슨과 멜턴은 박물관에서 관람객의 행동에 대해 조사했는데, 관람객이 어떤 동선에

의해 어떻게 이동하며 어떤 작품 앞에서 얼마간 작품을 감상하며 어떤 작품을 보고 갤러리를 떠났는지 기록하였다. 이 연구는 관람의 결과로 교육의 효과가 있는지 측정한 것은 아니었으나, 관람객의 활동을 기준으로 박물관 운영을 평가했다는 점에서 관람객 중심 박물관 연구의 시작으로 본다. 현재의 박물관 이용에 대한 평가와 조사에도 로빈슨과 멜턴의 틀을 기본으로 하고 있다.

관람객 연구는 1993년 스크레븐의 연구로 이어진다. 이 연구는 사회학, 심리학, 교육학, 마케팅, 운영, 소통, 여가 조사 등에서 이론과 실제를 분석한 결과를 통계적 수치로 환산하였다. 이 연구는 참여자와 비참여자의 심리, 개인 프로필(지식 습득 방법, 태도, 언어 능력, 참여 시간), 행동 유형, 전시의 메시지, 전시 의도의 이해, 전시 기법이나 표지판을 통한 전시 읽기를 포함한다.

이 연구에서 주목할 점은 전시물 중심 또는 콘텐츠 공급자 중심의 전시 방향에서 관람객 중심으로 기획의 방향을 제안한다는 점이다. 이러한 관점은 지금은 당연하게 여겨지지만 항상 그렇게 생각되었던 것은 아니다.

박물관은 오랫동안 유물의 수집하고 보존하며, 유물에 관련된 연구를 위해 존재하는 기관으로 생각되었다. 박물관의 활동은 사회의 지식층을 위한 연구와 학습이 주를 이루었고, 지식의 특권층이 유물에 대해 연구하기 위한 기관이 박물관이었다.

18세기 이후 대중에게 박물관이 공개되었지만, 전시, 수장품 설명문 등은 여전히 지식층의 관점에서 작성되었다. 관람객이 쉽게 이해하지 못하는 것은 수준을 맞추지 못하는 관람객의 문제라고 생각되었다. 교육 담당자나 자원 봉사자들이 전시물에 대해서 대중에게 설명하고, 교습 중심의 전시를 기획하게 되는 것은 20세기에 들어서면서 박물관들이 교육부를 개설하고,

교육담장자나 안내를 위한 자원봉사자 제도를 도입하면서부터이다.

2) 박물관 교육의 의의

박물관이 관람객의 경험에 대해서 관심을 보이기 시작한 이후에도 "관람 객에게 의미 있는 경험"이 의미하는 바는 언제나 동일한 것은 아니다. 박물 관의 전시실을 방문하는 경험은 관람객에게 전시품의 문화적, 예술적, 미 적 체험을 통해 경험과 지식을 풍부하게 함으로써 개인의 발전에 도움이 된다는 일반적인 표현에 대부분의 사람은 동의를 한다.

그런데 어떻게 하는 것이 개인의 발전에 도움이 되는지에 대해서는 그 관점이 조금씩 바뀌었다. 새로운 경험을 통해 새로운 무엇인가를 배우고, 전에 모르던 것을 알게 되고, 하지 못하던 것을 하게 되는 것이 도움이 된 다는 입장은 20세기의 모더니즘과 자본주의적 교육철학을 그 배경으로 하 고 있다. 이 관점에서는 무엇이든 경험하고, 체험하고, 배우고, 알게 되는 것은 많을수록 좋다는 것을 전제로 하고 있다.

현대는 양적 자본주의에서 질적 자본주의로 변화하고 있으며, 이와 함께 유익한 경험에 대한 전제도 달라지고 있다. 박물관 교육은 다양한 전시물 과 전시에 대한 해석을 통해 사람들의 삶의 모습에 대해서 알게 되고, 이해 하게 됨으로써 스스로의 정체성에 대해서, 각자의 삶에 대해서 의미를 찾 는데 도움이 되는 것으로 생각되고 있다.

앞에서 다룬 인식론적 브이에 의하면 이러한 사고는 세계관이나 철학의 단계에 해당하며, 인식론과 개인의 가치 체계에서 가장 상위의 지식에 해 당한다. 물론 박물관을 방문하는 모든 관람객이 이러한 수준의 경험을 하

는 것은 아니지만, 교육의 장으로서 박물관의 역할이 지금보다 훨씬 더 확장 될 수 있음을 보여준다.

3) 발견과 몰입

관람객은 박물관에 정해진 틀을 따를 필요가 없다. 관람객은 개인의 관심에 따라 자유롭게 전시물들을 관람할 수 있고, 원하는 시간만큼 머무를 수 있다. 몇 초 만에 떠날 수도 있지만 학교와 같은 수업 운영에 의한 시간의 제한을 받지 않고 오래 머무를 수도 있다. 이러한 유연성에 의해 잘 만들어진 전시물은 관람객이 스스로 전시물에 담긴 원칙을 발견하게 하거나, 몰입의 경지로 이끌어 갈 수 있다.

이러한 상황은 오슈벨이 이야기하는 발견학습이나 유의미학습이 일어나기에 적절한 조건과 그 맥을 같이 한다. 오슈벨의 표에 의하면 유의미한 발견 학습은 과학자들의 창조적인 연구 활동이 된다. 이미 언급되었던 샌프란시스코의 익스플로러토리움은 물리학자였던 프랭크 오펜하이머가 과학자가 경험하는 탐구의 즐거움을 경험하게 하려는 의도로 만들어졌다.

이러한 건립 정신과 함께 호기심을 자극하고 간단한 지시사항을 따라 전시물을 조작하고 관람객이 스스로 전시물 속에 있는 과학규칙을 발견하거나, 그 외 관람객의 호기심에 따라 다양한 시도를 할 수 있는 전시물들이 기획되고 제작되었다. 이 전시물들로 인해 가능해진 발견이나 몰입의 과정은 박물관이라는 상황 때문에 가능하다. 이러한 발견이나 몰입의 체험에 관해서는 별도의 장에서 구체적으로 다루어진다.

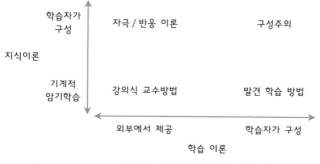

[그림 2-17] 하인의 학습과 지식 이론

박물관에서 일어나는 학습의 과정을 설명하기 위해 하인(George Hein)은 그동안 알려진 지식에 관한 이론과 학습에 관한 이론을 하나의 포괄적인 틀로 설명하려는 시도를 하였다. 하인은 학습과 지식을 2개의 축으로 하여 다양한 학습을 2차원 공간에 표현하였다. 또한 변화의 원인은 학습자 외부에서 올 수도 있고, 학습자 내부에서 생성될 수도 있다. 이 틀을 사용하여 하인은 강의식 교수 방법, 발견학습법, 자극 / 반응 이론에 의한 학습과 구성주의 학습을 하나의 틀에 담아서 설명하였다.

박물관은 풍성한 자료와 함께 교육과정의 제한이 없는 상황에서 학습자가 지식을 적극적으로 구성하면서 주체적으로 학습할 수 있는 교육 환경이 제공될 수 있는 곳이다. 박물관에서 교육의 비중은 점점 중요해져서, 여러 나라의 박물관 관련 정책에서 박물관의 중심적 역할이 교육으로 명시되고 있다.

Chapter ❸ 박물관 체험

1. 박물관의 정의

1) 박물관의 정의

박물관은 사회 구성원의 교육, 연구, 그리고 즐거움을 위해 소장품으로 가치가 있는 물품을 수집하고, 보관하고, 그 소장품에 대한 연구를 수행하는 상설 기관이다. 전시는 박물관의 기능 중 일부에 지나지 않는다. 한편 역사적으로 볼 때 박물관은 비영리 기관으로써 일반 대중이 평소에 접할 수 없는 다양한 물건을 접하고 자발적인 교육을 위해 활용할 수 있었던 최초의 장소이다. 또한 눈으로 직접 보는 실물 체험의 장소이기도 했다. 현재의 박물관은 눈으로 보는 시각 체험뿐 아니라 각종 매체와 프로그램을 활용하는 다각적인 체험 교육과 여가 활동을 제공하는 장소이기도 하다.

박물관 전시 기법과 프로그램의 발전은 실물을 매체로 하는 체험 교육의 발전과 그 맥을 같이 한다. 또한 박물관은 상설 기관이라는 특성으로 인해

자유 선택 교육의 중심적 역할을 수행하는 곳이고, 전시 공간, 기법, 콘텐츠 등에 대한 다양한 연구가 수행되는 곳이다. 본 장에서는 박물관에 대해서 기초적인 사실을 살펴볼 것이다.

현대 사회에서 박물관의 역할은 대상의 폭이 넓고 역할도 다양하기 때문에 박물관의 정의도 정의하는 주체에 따라서 조금씩 다르다. 국제박물관협의회(International Council of Museums : ICOM, www.icom.org)에서 정의한 "문화적 또는 학술적 의의가 깊은 자료를 수집하여 그것들을 연구·교육 및 즐거움을 위하여 보관하고 전시하는 상설기관은 모두 박물관으로 간주한다"라는 표현은 박물관의 다양성과 복합적인 기능을 드러나고 있다.

박물관은 영어의 Museum에 해당하는 단어이다. Art museum, science museum 등의 표현과는 달리 우리나라에서 미술관이나 과학관처럼 박물관이라는 단어가 사용되지 않는 경우가 종종 있다. 또한 전시관으로 불리지만 박물관의 기능을 하는 경우도 있는데 이 모든 시설들이 박물관에 해당한다. 전 세계 박물관은 수만 개로 추정되며 국제박물관협의회 회원만 해도 전 세계 151개국에 26,000개가 넘는다.

📍박물관의 정의

국제박물관협의회(International Council of Museums : ICOM, www.icom.org)

　인류와 인류 환경의 물적 증거를 연구·교육·향유할 목적으로 이를 수집·보존·연구·상호교류·전시하는 비영리적이며 항구적인 기관으로서 대중에게 개방되고 사회 발전에 이바지한다.

영국박물관 협회(The Museums Association)

박물관은 대중의 이익을 위해 물적 증거와 관련 정보를 수집·문서화·보존·전시·해석하는 기관이다.

'기관(institution)'이란 장기적 목표를 가지고 공식적으로 설립된 단체를 말한다. '수집(collects)'은 모든 형태의 취득 방법을 포함한다. '문서화(document)'란 기록을 남기고 보유할 필요성을 강조한다. '보존(preserve)'은 모든 측면의 보존과 안전 관리를 포괄하는 의미이다. '전시(exhibits)'는 박물관을 대표할 수 있는 소장품을 볼 수 있을 것이라는 관람객의 최소한의 기대가 확실하게 충족되도록 하는 것이다. '해석(interprets)'은 전시·교육·연구·출판활동 등 다양한 영역을 포괄한다. '물적(material)'이란 형체를 지닌 사물을 말하며, '증거(evidence)'는 '진품'임을 보증하는 것이다. '관련정보(associated information)'는 박물관의 소장품들이 단지 골동품으로 이해되는 것을 방지하기 위한 모든 지식을 말하며, 소장품에 대한 역사·취득 과정·용도에 대한 모든 정보를 의미한다. '대중의 이익(for the public benefit)'이란 박물관이 사회봉사기관이라는 박물관 내외부의 현대적 사고를 반영하는 것이다.

미국박물관 협회(American Association of Museums, AAM)

일시적인 기획 전시회의 수행을 존재 목표로 하지 않는 비영리적이며 항구적으로 존재하도록 설립된 기관이며 연방 정부와 주정부의 조세 감면 혜택을 받으며 대중에게 개방되고 대중의 이익을 위해 운영된다. 대중을 교육하고 즐거움을 주기 위해 예술적·과학적(생물 / 비생물)·역사적·기술적인 사물과 표본을 보존·연구·해석·수집·전시하는 기관이다. 이러한 조건을 갖춘 식물원·동물원·수족관·천체관·역사관이나 역사적 건물과 유적지 등이 포함된다.

2) 박물관의 일반적인 분류와 호칭

박물관의 정의에 사용된 "문화적 또는 학술적 의의가 깊은 자료"라는 표현처럼 박물관의 소장품은 사람의 삶의 모든 영역을 포함한다고 할 만큼 범위가 넓다. 그리고 다양한 종류의 박물관들은 제각각 발전해 온 역사적 배경이나 역할이 다양하다. 일반적으로 부르는 호칭은 소장품에 의해서 결정되는 경우가 많다. 미술관, 해양 박물관, 역사 박물관, 과학관, 군사 박물관, 민속 박물관 등이 그러한 예이다. 이름 속에 경영 주체가 포함되는 경우도 있고, 건립 의도 등에 의해 독특한 이름을 가지는 경우도 있다. 본 절에서는 박물관의 다양한 형태와 일반적인 호칭을 간략하게 소개한다.

(1) 박물관과 센터

박물관과 유사한 역할을 하는 곳으로 센터라고 불리는 곳이 있다. 특히 과학 또는 기술 분야에 센터들이 많다. 박물관이 소장품을 기반으로 관련 활동을 하는 곳이라면 센터는 소장품을 보유하기도 하지만 수집이 의무적인 기능은 아니고 수집보다는 전시와 일반 대중을 위한 프로그램의 비중이 크며 소장품과 관련된 보존·연구·해석·수집 등 학술적 업무가 그 중심적 목적이나 활동은 아니다.

과학 센터들은 최근의 과학 기술과 산업의 발전, 그리고 생활 속의 응용 등을 소개하는 데 초점이 맞추어져 있다. 과학에서 전통적인 박물관과 유사한 형태는 자연사 박물관으로 불리는 경우가 많은데, 화석과 생물 표본, 지질학 표본 등의 소장품을 중심으로 지구의 기원으로부터 현재의 첨단 기술까지 소개하는 대규모의 시설이 많다.

관람객의 입장에서는 교육과 즐거움이라는 박물관의 역할에서 큰 차이

가 없으므로 굳이 구별하지 않고 같이 science museum(우리나라 표현으로 과학관)으로 분류된다.

(2) 소장품에 의한 분류

소장품의 특성이 그대로 박물관의 이름이 되는 경우이다. 다양한 소장품을 가진 대규모의 종합 박물관, 미술관, 역사 박물관, 군사 박물관, 산업 박물관, 민족학 박물관, 자연사 박물관, 해양 박물관, 수족관 등이 있다. 한편 특정 사건이나 인물을 기념하는 기념관, 한 가지 제한된 주제를 집중적으로 다루는 동전 박물관, 고래 박물관 등의 특수 박물관(테마 박물관)도 있다.

대영박물관이나 미국의 메트로폴리탄 미술관처럼 수집품의 범위나 주제에 있어서 특별한 제한을 두지 않고 모든 분야를 폭넓게 포괄하는 박물관을 백과사전식 박물관(Encyclopedic museum) 또는 종합 박물관이라고 부르기도 한다.

(3) 경영 주체에 의한 분류

대부분의 박물관은 건립 당시 주체가 되었던 곳보다는 경영하고 있는 주체에 의해 분류가 된다. 국가나 지방 정부 같은 기관이 경영 주체일 경우 이름에 명시되는 경우가 대부분이다. 다음과 같은 예가 있다.

- **국립 박물관** : 국립중앙박물관, 국립전주박물관, 국립현대미술관, 국립중앙과학관, 국립고궁박물관, 국립민속박물관 등
- **공립 박물관(도립, 시립 등)** : 서울역사박물관, 서울시립미술관, 전북 도립 미술관 등
- **독립 / 사립 박물관** : 소리 박물관, 리움 미술관, 계룡산 자연사 박물관 등

- **학교 박물관** : 이화여자대학교 자연사 박물관, 경북대학교 박물관, 인하대학교 박물관 등
- **기업 박물관** : 엘지 사이언스 센터, 미국 아틀란타 코카콜라 박물관, 미국 시카고 맥도날드 박물관

(4) 서비스 지역에 의한 분류

- **국립 박물관** : 국립 박물관은 그 영역에서 나라를 대표하는 박물관이라는 의미와 함께 국민 전체를 위한 박물관이하는 뜻이 있다. 그러므로 국가적인 특성이 부각된다.
- **지방 박물관(local museums)과 지역 박물관(regional museum)** : 지방 또는 지역의 특색을 보여줌과 동시에 지방의 주민들의 유익을 위해서 존재한다. 그러므로 같은 국립 박물관이라 하더라도 국립 중앙 박물관은 소장품의 범위도 넓고 한국을 대표하는 역할을 하지만 국립 전주 박물관은 전주의 역사와 전통을 중시하고, 지역 주민의 유익이 판단의 우선적인 기준이 된다. 이와 같은 맥락으로 지역 주민을 위한 특별 우대 등을 적용하기도 한다.

(5) 소장품 전시 공간에 의한 분류

- **전통적인 박물관** : 대부분의 박물관처럼 독립된 건물이 있는 박물관
- **유적지 박물관** : 유적지 자체가 소장품의 역할을 함과 동시에 유적지를 기념하는 전시관이 있는 경우(청주 고인쇄 박물관)
- **야외 박물관(open air museum)** : 야외 시설을 중심으로 만들어진 박물관. 민속촌, 생태 공원, 수목림 등
- **가상 현실 박물관** : 실물은 없지만 3차원 이미지로 유물을 돌려 보면서 관찰하고, 가상 현실 게임으로 역사적 사건을 경험하게 하는 등 디지털 콘텐츠만으로 이루어진 박물관이다. 안동전통문화콘텐츠박물관(http://www.tcc-museum.go.kr/)이 대표적인 예이다.
- **인터넷 박물관** : 뉴욕 음식 박물관(NY Food Museum, www.nyfood-museum.org)은 박물관 건물이 없고 공공장소나 거리의 축제를

통해 식생활에 대한 기본 교육과 더불어 다양한 식문화에 대한 전시 또는 행사를 개최하는 단체이다. 이 단체는 인터넷 홈페이지를 통해서 자신의 활동을 소개하며 행사, 축제, 전시 등의 콘텐츠를 인터넷을 통해서 다시 볼 수 있다.

3) 박물관 관련 용어

박물관 정의와 함께 전시 관련 글에서 자주 등장하는 용어 몇 가지를 정리했다. 이는 전시가 사용되는 다양한 상황에서 사용되는 단어들의 의미를 분명하게 함으로써 전시에 대한 이해를 돕고자 하는 의도이다.

(1) 소장품(Collections, Collection)

① Collections : 박물관이 연구나 참고를 위한 잠재적 가치 때문에 수집하여 보존하고 있는 물건들을 의미한다. 이 중 대표성을 보여줄 수 있는 소장품이 전시되게 된다.

② Collection : 공통적인 특징이나 중요성을 지닌 소장품 모음을 의미한다. 개인이 수집했다가 박물관에 기증한 소장품, 특정 예술가나 스타일에 대한 소장품 모음 같은 것을 의미한다.

(2) 진열(Display)

특정 영역 안에 관람객이 볼 수 있도록 소장품을 배치하는 행위

(3) 전시(Exhibit)

소장품들을 진열할 뿐 아니라 그 소장품들의 모임이 하나의 단위로서 어

떤 개념이나 메시지를 전하도록 기획해서 공간을 꾸미는 것. 몇 개의 전시
(exhibit)가 모여서 한 개의 전시회(exhibition)가 될 수 있다.

(4) 전시 설명문(Label)

전시에서 특정한 의도를 전달하기 위해 또는 내용을 설명하기 위해 글로
쓰여진 것. 사인(sign)이나 타이틀(title), 캡션(caption), 텍스트(text) 등이 있
다. 레이블은 전시의 의도, 내용 이해, 긍정적 반응 등에서 결정적인 역할
을 하는 경우가 많다.

(5) 전시회, 전람회(Exhibition)

스토리 라인과 같이 의도된 연속성을 따라서 몇 개의 전시가 조합되어
있는 것. 각각의 작은 전시도 고유의 의미를 지니면서, 전체적인 조합이 하
나의 의미를 이루도록 구성한다. 다소 광범위한 주제를 다루거나, 시간적
또는 공간적 스토리 라인을 따라 전개되기도 한다.

(6) 아트 쇼(Art Show)

미술품의 일시적인 진열을 의미하는데, 현재 활동하고 있는 다수의 작가
들이 비교적 자유로운 형식으로 전시하는 경우를 말한다.

(7) 아트 갤러리

갤러리는 소장품의 유무에 무관하게 회화를 중심으로 시각 예술 작품(사
진, 조각 등)을 전시하는 공간을 의미한다. 이중에는 미술품 소개 및 매매가
주목적인 상업 공간(화랑)도 있고, 박물관이나 미술관에 갤러리가 있는 경
우도 있고, 미술관 중에 그 이름이 갤러리인 곳도 다수 있다(보기 : 영국 내셔

널 갤러리-The National Gallery. 런던의 국립 미술관 이름). 그러나 미술관의 경우에는 갤러리보다는 Art Museum으로 불리는 경우가 많다.

(8) 어린이 박물관(Children's Museum)

어린이들을 위해 설립된 박물관으로 모든 것이 아동의 신체 크기와 정신 연령에 맞게 축소되거나 조정된다. 보통 초등학교 교사들과 유아교육 전문가들이 주축이 되어 운영하며, 취미 활동반과 동화연구반 등 어린이의 흥미를 유발하는 종합적인 활동을 세공한다. 우리나라에는 삼성 어린이 박물관, 국립중앙박물관의 어린이 박물관 등이 잘 알려져 있다.

(9) 도슨트(Docent)

박물관의 전시물을 설명하는 사람을 지칭한다.

(10) 학예연구관(Curator)

정해진 교육과정을 포함하는 적절한 자격 요건을 갖춘 후 박물관 및 미술관에서 재정 확보, 유물 관리, 자료의 전시, 홍보활동 등을 하는 사람이다. 학예연구관은 행정적으로 사무관리에 필요한 행정 능력과 함께 박물관 운영에 대한 기획, 진열실의 디자인과 조명, 색채의 조화 등 전반적인 관리에 대한 이해, 그리고 관람객의 관심과 흥미에 대한 이해도 갖추어야 한다. 뿐만 아니라 소장유물에 대한 설명문 작성, 소장품에 대한 간단한 수리(修理)와 복원(復元) 및 사진(寫眞)에 대한 지식, 시청각교재의 이용 등 광범위한 영역에서 적절한 판단을 내리고 필요한 업무를 진행시킬 수 있는 종합적인 소양을 갖추어야 한다.

2. 박물관의 역사

1) 가장 오래된 박물관

기록상으로 가장 오래된 박물관으로는 기원전 290년경 톨레미 1세가 알렉산드리아에 건립한 뮤제이온을 꼽는다. 뮤제이온(Museion)은 뮤즈의 전당이라는 뜻으로 뮤즈의 여신들(the muses)에게 봉헌된 연구 교육 센터이다. 이곳은 그 당시 알려진 모든 분야에서 수집품이 있었고, 천체 관측소와 연구 교육 시설이 있었다. 그 이후 실질적으로 뮤지엄은 근대에 이르기까지 존재하지 않은 것으로 본다. 하지만 로마의 신전, 왕궁 등에서는 호화로운 생활을 했으므로 값이 비싸거나 희귀한 물건들이 수집되어 있었다.

4세기 초 이후 로마가 가톨릭을 국교로 선언하면서 중세시대에 이르기까지 교회, 성당 수도원 등은 종교적으로 의미 있는 유물을 수집하였다. 이러한 유물들은 단순한 것도 있지만 대부분의 그리스도상, 성모 마리아상, 성인들의 상은 귀금속이나 각종 보석으로 치장되어 있었다. 성경이나 예식에 쓰이는 도구들도 그 당시 최고의 기술과 재료로 장식하였다. 이러한 물건들은 근대로 들어와서 박물관의 귀한 소장품이 되면서 일반인에게 공개된다.

알렉산드리아

이집트 북부 중앙 지중해에 면한 항구도시로 이집트에서는 수도인 카이로 다음으로 두 번째로 큰 도시이자 가장 큰 항구도시이다. 기원전 4세기 알렉산더 대왕이 자신의 이름 을 붙여 처음 세운 이래 헬레니즘 이집트의 수도로 이집트와 지중해 역사에서 가장 중요한 도시 중에 하나였다. 현재도 이집트의 천연가스와 송유관이 지나는 중요한 산업중심지이다.

고대에는 세계 7대 불가사의 중의 하나인 "알렉산드리아의 등대"가 있었고 고대세계에서 가장 큰 도서관인 "알렉산드리아 도서관"이 있었던 것으로 유명하다. 종교적으로도 초기 기독교의 중심지로 아리우스, 아타나시우스 등 교회사에서 중요한 인물들을 많이 배출했고 예루살렘의 멸망 이후에는 유대교의 중심지로 많은 역할을 했다.

뮤즈

제우스의 딸들로 학예를 관장하는 아홉 명의 여신들

2) 17~18세기

절대 왕정시대를 거치면서 왕과 귀족들이 수집한 희귀한 미술품이나 자연물들의 규모도 커졌다. 수집된 회화나 조각품을 넣어 놓기 위해 별도의 건물이 건축된 경우도 있었다. 이러한 수집품들은 시민 혁명을 거쳐 왕의 권력이 약해지면서 일반인에게도 공개되기 시작했고 유럽 대부분의 박물관의 시작이 되었다.

근대의 박물관은 교육과 여가 활용이라는 두 가지 역할을 했다. 18세기의 계몽주의는 교육의 필요에 대한 인식을 일깨웠고, 19세기의 민주주의는 모든 사람이 공평한 기회를 누릴 것을 기대하게 되었다. 이러한 흐름을 따라 박물관은 누구나 원하는 사람은 방문할 수 있는 공공의 유익을 위한 비영리 기관으로 자리 잡게 되었다.

한편 평소에 잘 볼 수 없는 희귀한 물건을 본다는 것 자체가 흥미 있는 경험이므로, 전시된 물건의 기이함이나 진귀함 등으로 여가시간에 가벼운 여흥을 즐기는 기회를 제공하였다. 관광지나 지역 축제 등에서 희귀한 물건이나 동물들을 모아서 보여주는 장소, 밀랍인형 박물관 등은 이러한 여흥을 제공한다. 다음은 박물관의 초기 사례들이다.

(1) 애쉬몰리언 미술 고고학 박물관

1683년 영국 옥스퍼드 대학에서 서구 유럽에서 처음으로 museum이라는 단어가 사용되었다. 애쉬몰리언 미술 고고학 박물관(Ashmolian Museum of Art and Archeology)는 엘리아스 애쉬몰이 옥스퍼드 대학에 기증한 이국적이며 진귀하고 희소적인 가치를 지닌 소장품들이 계기가 되어 건립되었다.

옥스퍼드 대학 내에 별도의 전시 공간, 도서관, 강의실, 화학 실험실을 갖춘 시설이었는데, 공립 박물관의 교육적 기능을 새롭게 인식하는 계기를 제공한 것으로 인정받고 있다.

(2) 성 빈센트 사원의 아보 부와소(Abbot Boisot)

프랑스 베상송에 위치한 박물관으로 성 빈센트가 1694년 사망하면서 일반인들에게 정기적으로 공개한다는 조건으로 개인 컬렉션을 사원에 기증함으로써 세워졌다. 이 조건으로 인해 일반인이 입장한 최초의 박물관 중 하

나가 되었다.

(3) 대영박물관(The Britsh Museum)

1753년 공공을 위한 박물관으로 개관하였다. 관람을 위해서 사전에 신청을 해야 했고 하루 관람객 수는 30명 이내로 제한되었다. 관람 시간도 2시간으로 제한되어 있었으며 가이드를 따라가야 했다. 지금처럼 인터넷이 발달한 시대에는 상상하기 어렵지만 관람 허가 신청을 하면 2주 후에 입장표가 배달되었다.

(4) 룩셈부르크 궁전의 갤러리

일찍부터 일반인에게 입장이 허락된 박물관 중 하나이다. 프랑스 왕정이 1750년경 룩셈부르크궁의 갤러리를 일반인에게 일주일에 두 번 개방하기로 하였다. 하지만 '일반인'의 기준이 지금의 일반 시민과는 의미가 달랐을 것으로 본다.

(5) 루브르박물관

프랑스 혁명 이후 1793년 루브르궁이 루브르박물관으로 대중에게 개방되었다. 이전에 특정 권력자의 소유물이었던 다양한 유물들은 모든 사람이 동등하게 향유할 수 있는 문화유산이 되었다.

왕정이 무너지고 프랑스 공화국으로 바뀌면서 모든 사람은 동등한 프랑스 공화국민이 되었고, 이들은 루브르박물관에 무료입장하여 소장품을 감상하였다. 박물관에서는 화가 지망생을 위한 훈련, 학예사들과 함께 하는 이벤트, 도록 출판, 외국 관람객을 위한 통역관 등 다양한 일이 진행되었으며 왕에게 즐거움을 제공하기 위한 왕궁은 대중을 위한 교육 공간으로 탈바꿈하였다.

3) 19세기 이후

1845년 영국에서 박물관 법이 제정될 때 영국에는 이미 40개의 박물관이 존재했다. 이 법은 박물관의 설립목적과 기능이 정보 제공과 교육임을 명시하고 있었다. 시공간적으로 거리가 있는 시기와 장소에서 가지고 온 사물은 간접체험의 경험을 통한 학습의 기회를 제공하는 것으로 생각되었다. 또한 여가를 의미 있게 활용하는 기회를 제공했고 미술품을 비롯한 문화유산과의 만남을 통해서 자발적으로 교육을 수행할 뿐만 아니라 보다 바람직한 삶을 꿈꿀 수 있는 기반을 제공하였다. 박물관은 또한 제한된 공간을 여러 계층이 함께 사용하고 소통하는 기회를 제공하는 곳이기도 했다. 한편 산업의 발달에 따라 과학과 기술 관련 수장품들을 중심으로 과학과 과학 기기에 관한 교육을 실시하는 박물관도 등장하였다.

이미 기술된 박물관의 정의와 비교해 볼 때 정보 제공과 교육, 그리고 여가 선용 이라는 공공의 유익을 위한 비영리 기관으로서의 박물관의 정체성은 크게 변화하지 않았다. 하지만 식민지를 넓히는 것이 한 국가의 중요한 목적이었던 제국주의 시대와 1, 2차 세계대전 그리고 그 이후 약소 민족들의 독립, 냉전 시대, 공산주의의 와해 등 세계를 움직인 사건들은 사람들의 세계관이나 우선순위, 생활 방식 등에 많은 변화를 가져 왔다. 이러한 변화는 박물관에서 대중에게 제공할 정보와 교육 내용의 선택에 영향을 미친다. 따라서 전시할 가치가 있다고 생각되는 주제와 소장품의 선별, 선별된 소장품의 설명문 등에 영향을 미쳤다.

한편 교육학, 심리학 등이 발달하면서 사람들이 전시된 사물과 상호작용하는 과정에 대한 이해도 깊어졌고, 교육의 효율성이나 박물관 교육의 역할 등에도 꾸준한 변화가 있다. 박물관에서 사용할 수 있는 의사소통의 매

체도 점점 다양해지고 있으며 디지털 콘텐츠만으로 만들어진 박물관도 존재한다(안동전통문화콘텐츠박물관, http://www.tcc-museum.go.kr/).

4) 한국의 박물관

다른 나라의 왕과 마찬가지로 우리나라의 왕조도 보물을 수집했고 보관하기 위한 수장고가 있었다. 신라시대에 귀비고와 천존고가 있었고, 고려시대에 장화전, 조선시대 상의원이 있었다. 하지만 수집·보존·연구·교육의 역할을 하는 박물관은 구한국 시대의 근대화와 함께 등장했다. 그러한 박물관은 일본인의 영향 아래에 의해서 세워졌으므로 유물을 활용하는 교육이라는 일본의 박물관 개념과 유사하였다.

가장 먼저 세워진 박물관은 1908년(일반에게 공개 1909년) 조선 왕실에 보관되어 있는 물품을 수장 관리하기 위한 이왕가 박물관이었다. 일본의 통치가 시작된 시기는 1910년인데 1915년에 조선 총독부 박물관이 세워졌다. 이 박물관들은 교육을 내세우기는 했으나 실질적으로는 그렇지 않았다. 특히 총독부 박물관은 전국에 있는 미술품 수집 및 관리, 유적 관리, 매장 문화재 관리, 문화재 조사 등을 관장하기 위한 기관이었다.

이 시기에 박물관의 교육적인 요소는 은사기념과학관에서 찾아 볼 수 있다. 당시 일본 천황이 재정을 지원했다고 해서 은사기념과학관으로 이름지어 졌는데, 설립목적 자체가 조선의 사회교화사업이었기 때문이다. 은사기념과학관은 1928년 3월 3일부터 매주 토요일에 어린이 대상의 교육 프로그램을 운영하였다. 교육내용은 과학실험, 강좌, 영화 상영 등이었다.

해방 후 이왕가 박물관과 총독부 박물관의 소장품을 기반으로 국립 박물

관이 세워졌다. 국립박물관에서는 1949년에 중등학교 학생과 교사를 대상으로 박물관 교육이 시작되었다. 1954년에는 국립박물관 경주분관에서 '경주 어린이 박물관' 학교를 운영하기 시작했다.

박물관의 활동은 6·25전쟁으로 주춤해졌으나 그 이후 급속한 경제 성장으로 국립박물관, 공·사립 박물관, 대학 박물관 등 박물관의 수와 활용도가 증가하였다. 국립 박물관으로는 역사적 유물 중심으로 이루어진 주요 시도의 국립 박물관, 특화된 박물관인 철도 박물관, 우정 박물관, 외교 박물관 등이 있다. 지자체에서 운영하는 공립 박물관도 지역의 특성과 필요를 반영하면서 그 수가 늘어나고 있다. 1934년에 고려대학교, 1935년에 이화여자 대학교에서 대학 박물관을 설립한 이래 대학박물관도 점차 보편화되었다. 2009년 등록된 박물관 수는 총 519개이며 국립박물관이 32곳, 공립 박물관 96곳, 사립 286곳, 대학 105곳이 있다(2009년 사단 법인 한국박물관미술관협회 http://www.museum.or.kr/main.asp).

우리나라에서는 역사 박물관과 미술관을 중심으로 문화 시설로서 박물관이 발전해 왔고 과학관은 과학 교육의 일환으로 여겨지는 경향이 있었기 때문에 박물관, 미술관과 과학관이 별개의 시설로 인식되는 경향이 있다. 그러나 박물관의 종류와 수가 다양해지면서 일반인들도 박물관을 보다 포괄적인 개념으로 인식하게 되었다. 박물관 및 미술관 진흥법에도 이러한 인식의 변화가 반영되어 있다.

📍 대한민국 법에서 정의하는 박물관

박물관 및 미술관 진흥법 제2조

1. '박물관'이란 문화·예술·학문의 발전과 일반 공중의 문화 향유 증진에 이바지하기 위하여 역사·고고·인류·민속·예술·동물·식물·광물·과학·기술·산업 등에 관한 자료를 수집·관리·보존·조사·연구·전시·교육하는 시설을 말한다.
2. '미술관'이란 문화·예술의 발전과 일반 공중의 문화 향유 증진에 이바지하기 위하여 박물관 중에서 특히 서화·조각·공예·건축·사진 등 미술에 관한 자료를 수집·관리·보존·조사·연구·전시·교육하는 시설을 말한다.

3. 박물관의 종류

박물관의 종류를 분류하는 방법은 다양하다. 가장 일반적인 방법은 수장 자료에 의한 것이다. 관람객의 입장에서 보면 자신의 관심분야에 따라 관람할 박물관을 선택하게 되므로 가장 이해하기 쉬운 분류라고도 볼 수 있는데 종합 박물관과 전문 박물관으로 나누는 것이 일반적이다.

종합 박물관은 다양한 분야의 자료를 수장하고 있는 박물관이다. 대부분의 경우 오랜 역사와 전통을 가지고 있으며 규모가 크다. 미술, 역사, 과학 등 특정분야의 자료를 전문적으로 수장하고 있는 박물관은 전문 박물관이라고 한다. 전문 박물관은 다시 미술관, 역사박물관, 과학박물관의 3가지로 대별된다. 각 전문 박물관은 그 분야의 특성에 따라 더 세분되기도 한다. 예를 들어서 지리적, 민족적 특성을 나타내기 위해 동양 미술관과 서양

미술관으로 나눈다든가, 시대적인 특성에 따라 고미술관, 근대미술관 등으로 분류된다. 공예, 민예, 회화, 조각, 서예, 연극, 악기, 영화, 의상 박물관 등도 크게 보아 미술박물관의 한 종류로 분류될 수 있다. 역사박물관에는 민속, 민족학, 고고학, 사회사, 혁명 등에 대한 박물관이나, 기념관 및 역사적 기념물(건물·환경 등)에 대한 박물관 등이 있다. 과학박물관은 자연사, 이공학, 산업, 농업, 어업 등에 관한 자료를 수집한 박물관과 동식물원, 수족관, 야외 자연박물관, 자연보호박물관 등을 포함한다.

이 외에도 아주 구체화된 특정 관심 분야에 대해서 자료가 수집되어서 박물관이 되는 경우가 있는데 위의 세 가지 전문 박물관 중 한 가지로 분류되는 경우도 있지만 테마 박물관 또는 특수 박물관으로 불리기도 한다. 유리 박물관, 초콜릿 박물관 등이 이러한 예이다.

대부분의 박물관이 일반인을 대상으로 각 전문 분야의 특성을 반영하고 있는 것과는 달리 대상이 어린이로 특화되어 있고, 다루는 분야 또는 전시 기법 등을 전문 분야의 특성보다는 어린이의 필요에 맞추어 건립된 박물관은 어린이 박물관으로 따로 분류한다. 어린이 박물관의 시효는 1899년 미국의 브루클린 어린이 박물관이며, 우리나라에서는 1995년 삼성 어린이 박물관이 세워졌고 현재는 국립중앙박물관, 서울역사박물관 등 규모가 큰 박물관에서는 어린이 박물관을 운영하고 있는 경우가 많다.

1) 종합 박물관

(1) 정의와 역할

시간, 공간, 수집품의 범위나 주제에서 특별한 제한을 두지 않고 모든 분

야를 폭넓게 포괄하는 백과사전과 같은 박물관 유형을 종합 박물관이라고
한다. 종합 박물관의 대표적인 예로는 영국의 대영박물관, 미국의 메트로폴
리탄 미술관, 프랑스의 루브르박물관, 우리나라 국립중앙박물관 등이 있다.

이 박물관들은 역사박물관이나 미술관으로 시작되었으나, 시간이 지나
면서 소장품의 종류가 다양해지고, 규모가 성장하면서 종합 박물관의 성격
을 가지게 되었다.

종합 박물관은 문화적, 사회적 맥락 속에서 선택된 주제에 따라 전시된
유물을 통해 관람객이 특정한 시간과 공간의 단면을 경험함으로써, 현재의
삶의 의미와 연결시키도록 한다. 관람객은 전시를 통해서 역사와 미술뿐
아니라 언어, 문화, 종교, 경제, 환경, 기술 등 인류의 삶의 다양한 면을 종
합적으로 경험하게 된다.

종합 박물관의 상설전시는 체계적인 연관성을 가진 전체적인 맥락에서
분야별로 구분한다. 대부분의 상설전시는 소장품을 시대, 지역, 종류의 분
류방식으로 나눈다. 한편 기획전은 전체의 맥락보다는 특정 주제를 중심으
로 보다 구체적인 접근방법을 활용할 수 있다.

박물관의 전시를 통한 간접적인 경험은 인간의 삶과 활동 속에 내포되어
있는 계속성, 인과 관계, 발전과 퇴보 등을 생각할 기회를 제공하고, 유추,
탐구능력, 분석, 비판, 평가 등의 상위의 사고력을 활용하게 한다. 또한 전
시에 담긴 이야기는 상상, 감정 이입 등을 통해 다양한 문화적, 사회적 맥
락에 대한 이해를 도움으로써 지금 현재 사회를 구성하고 있는 다양한 집
단에 대한 이해와 포용으로 이어질 수 있다.

■ 국립중앙박물관 주세 예시

1층 상설 전시실

- 고고실 : 석기시대에서 신라시대까지
- 고고실 구성 : 구석기실, 신석기실, 청동기 / 초기철기실, 원삼국실, 고구려실, 백제실, 가야실, 신라실, 통일신라실, 발해실
- 역사실 : 고려와 조선시대
- 역사실 구성 : 대외교류실, 전통사상실, 사회경제실, 왕과국가실, 문서실, 금석문실, 지도실, 한글실, 인쇄실

1층의 기본 구성은 석기시대부터 조선시대에 이르는 역사적 흐름에 따라가고 있다. 그런데 석기시대부터 신라까지는 시대별로 실을 구성하고, 고려와 조선은 주제별로 구성하여 변화를 줌과 동시에 이해를 돕고 있다.

특별 전시 예시

- 이집트 문명전 파라오와 미라
- 대한의 상징, 태극기
- "보물 1340호 천은사 괘불" 특별 공개
- 고구려 무덤 벽화 속의 인물
- 고려 왕실의 도자기
- 가까운 옛날-사진을 기록한 민중 생활전
- 우리 호랑이-슬기, 의젓함, 익살

(2) 종합 박물관의 전시 구성

종합 박물관은 그 정의대로 복잡하고 다양한 삶의 모습을 볼 수 있게 해 줌으로써 관람객이 자신의 삶과 자신이 속한 사회에 대해서 생각해 보고, 의미를 찾으며, 보다 깊이 있고 폭 넓은 관점을 가지게 하고자 한다.

관람객이 흥미를 느낄 만한 주제를 선택하면서 동시에 그 주제를 통해

인류의 삶의 다양한 단면들을 경험하도록 하는 것은 그다지 단순한 작업이 아니다.

상설전의 경우는 각 전시물이나 전시실을 전체 분류의 구조 속에서 일관성 있게 연결 지어 주는 방법으로, 특별전의 경우에는 한 가지 주제를 깊이 들어가는 방법을 주로 사용한다. 국립중앙박물관의 상설 전시 주제와 특별전 주제들은 다양한 소장품을 관람객에게 의미 있게 엮으려는 노력을 잘 보여주고 있다.

2) 역사 박물관

(1) 정의와 역할

역사 박물관은 주로 박물관이 위치한 지역의 역사를 중심으로 그 지역에서 사용되거나 제작되는 모든 오브제가 수집, 연구, 전시의 대상이 된다. 특정한 시대, 지역, 주제 중 하나 또는 일부를 전문적으로 깊이 있게 다룰 수 있다.

우리나라에는 11개의 지방 국립 박물관, 서울 역사박물관, 전주 역사 박물관 경기도 박물관, 부산 박물관, 인천 광역시립박물관, 마산 시립박물관, 등 지역별 박물관 또는 역사 박물관들이 있다.

역사 박물관은 그 지역의 역사와 함께 문화와 사회를 요약하는 대표성을 지닌 장소이다. 지역의 주민들은 역사 박물관을 중심으로 하는 다양한 활동을 기반으로 그 지역의 역사, 문화, 그 지역 사람의 삶에 대한 이해의 폭을 넓히고 지역문화재를 보존하고 지역 환경을 보호하는 지역의 새로운 문화공동체의 일부가 될 수 있다.

(2) 다양한 형태의 역사 박물관

다수의 역사 박물관은 박물관 건물 내에 존재한다. 하지만 역사는 과거에 일어난 사건들에 대한 기록이므로, 그러한 사건의 흔적을 볼 수 있는 곳이 박물관과 같은 역할을 하는 경우도 많다. 이와 같은 것으로 문화 / 역사 유적지, 야외 박물관 등이 있다.

① 유적지

[그림 3-1] 익산 미륵사지 유물전시관

우리나라는 역사가 길어서 유적지가 많은 편이다. 전쟁을 많이 치렀기 때문에 목조 건물들이 사라져도 화강암으로 지어진 기초는 남아있는 경우가 많다. 건물이 있었던 흔적뿐만 아니라 역사적 사건이 일어났던 장소, 유물이 출토된 장소, 역사에서 중요한 인물들의 고택 등도 유적지에 해당된다.

선사시대의 모습을 볼 수 있는 유적지로는 강화도와 고창의 고인돌 유적지, 미사리 유적지, 울산 암석화, 신창동 유적지(원삼국), 암사동 유적지, 몽촌토성 유적지(백제), 김해 양동리 고분(가야), 정지산 유적지(백제) 등이 있다.

이러한 유적지들은 박물관으로 옮겨진 유물들과 함께 그 시대의 삶을 방문객과 만나게 해주는 의미 있는 고리가 된다. 유적지 중에는 그림의 미륵사지 유물 전시관처럼 유적지를 설명해주기 위한 유물 전시관을 갖추고 있는 경우도 많다.

118

② 유네스코 지정 세계 유산

유엔 산하 기구인 유네스코(UNESCO)는 인류의 미래를 위해 보존의 가치가 있는 것으로 판단되는 문화유산과 자연 유산을 선별하여 세계 유산으로 선정하였다. 유네스코 또한 세계기록유산(Momory of the World)과 인류 구전 및 무형유산(Masterpieces of the Oral and Intangible Heritage of Humanity)을 정하여 기록과 무형 유산도 보호하고 있다.

한국은 16가지의 유네스코 지정 유산을 보유하고 있다. 이를 유형별로 전체 세계 유산 건수와 비교해 보면 [표 3-1]과 같다. 우리의 문화유산을 유형별로 살펴보면, 문화유산이나 자연 유산보다는 기록유산, 무형 문화유산이 상대적으로 많다고 볼 수 있다.

[표 3-1] 우리나라가 보유한 유네스코 지정 유산 건수(2008년 4월)

	세계 유산 (총 등재건수 : 878건, 145개국)			세계기록유산 (67개국 / 1지역 / 1국제기구)	세계무형유산 (68개국)
	문화유산	자연 유산	복합 유산		
전 체	679	174	25	156	90
한 국	7	1	0	6	3

[표 3-2] 우리나라가 보유한 유네스코 지정 유산의 유형별 목록

	세계문화유산	세계자연 유산	세계기록유산	세계무형유산
유산 목록	• 창덕궁 • 수원화성 • 석굴암 • 불국사 • 해인사장경판전 • 종묘 • 경주역사유적지구 • 고인돌유적	• 제주 한라산, 성산일출봉, 거문오름용암동굴계	• 훈민정음 • 승정원일기 • 조선왕조실록 • 조선왕조 의궤 • 직지심체요절 • 해인사 고려대장경판 및 제경판	• 종묘제례 및 종묘제례악 • 판소리 • 강릉단오제

▪ 세계유산(World Heritage)

상징

- 가운데 사각형은 인간이 만든 형상이며 단
 (원)은 자연을 의미
- 사각형과 원이 서로 연결되어 있는 것은
 인간과 자연이 밀접히 연관 지어져 있음을
 나타내며 둥근 로고는 세계의 표상이며 보
 호의 심볼임
- 전체적으로 인간이 만든 문화유산과 자연
 유산의 상호보존 및 자연과 인간의 연관성을 상징

목적

자연재해나 전쟁 등으로 파괴의 위험에 처한 유산의 복구 및 보호활동 등
을 통하여 보편적 인류 유산의 파괴를 근본적으로 방지하고, 문화유산 및
자연유산의 보호를 위한 국제적 협력 및 각 나라별 유산 보호활동을 고무하
기 위함

의의

『세계유산협약』에 따라 세계유산위원회가 인류전체를 위해 보호되어야
할 현저한 보편적 가치가 있다고 인정하여 UNESCO 세계유산일람표에 등
재한 문화재로 문화유산, 자연유산, 복합유산으로 분류

출처 : http://www.unesco.or.kr/whc/ 유네스코한국위원회−세계유산

③ 야외 박물관

유적지는 야외 박물관(Open air museum)으로 분류되기도 한다. 하지만
모든 야외 박물관이 유적지인 것은 아니다. 야외 박물관이란 건물 밖으로
전시 공간이 확장된 것으로 넓은 야외 공간 속에 건물도 전시물 중의 하나

가 된 경우이다.

야외 박물관은 건물과 건물 내의 공간을 중심으로 하는 박물관과 달리 살고 있는 사람의 생활과 모습을 그대로 보여주고자 계획된 공간이다. 따라서 특정 지역의 자연 환경까지 포함하게 된다.

야외 박물관의 개념은 1790년에 스위스의 샤를 드 봉스테탕이라는 사람에 의해 제안되었다. 농부와 노동자들이 살던 여러 형태의 가옥들을 가재도구와 함께 자연스럽게 보존해서 보여주고자 하였다. 이 개념으로 처음 만들어진 박물관은 1891년 개관한 스웨덴의 스칸센박물관(Scansen Museum)이다.

19세기에 산업화의 과정을 거치면서 생활의 모습에 급격한 변화가 있었고, 과거의 모습을 보존하려는 노력이 많이 있었다. 농촌의 모습을 보존할 뿐 아니라 과거의 도시의 모습을 재현한 곳도 있다. 미국 버지니아주의 윌리엄스버그는 과거 식민 도시였던 모습을 재현하여 도시 중심의 야외 박물관으로 탈바꿈하였다.

프랑스의 경우에는 1932년 통과된 법령에 의해 국가 규모의 대중문화 연구가 진행되었고, 그 결과 각 지방의 중심부에 그 지방의 생활양식을 전시하는 야외 박물관이 건립되었다.

우리나라의 경우 정약용 유적지, 안동 하회마을, 지리산 청학동 등이 야외 박물관의 성격을 띠고 있다.

3) 미술관

(1) 미술관의 정의와 역할

미학적 가치를 지닌 유물을 수집, 보전, 연구하고 대중을 위해 전시하고 교육하는 기능을 가진 박물관이 미술관이다. 우리나라에 국립 미술관은 국립 현대미술관이 유일한데, 지방자치단체나 개인이 세우고 운영하는 미술관들이 다수 존재한다.

미술관은 미술사적으로 의미가 있는 작품과 함께 동시대의 작가의 작품에 대해서도 대중에게 보여줌으로써 미술계의 흐름을 이해할 수 있도록 돕는다. 이러한 일반인의 이해는 미술에 대한 대중의 소양을 증진시켜줌으로써 그 사회의 문화 잠재력이 성장하고, 미술의 발전에 기여하게 된다.

미술의 영역은 흔히 순수미술, 응용미술, 민속미술로 나눈다. 이러한 분류는 미술이 수행하는 기능에 의한 분류이다. 한편 미술품을 문명 사회의 예술품(회화, 사진, 조각, 가구, 보석, 복식, 공예 등), 민속 미술, 그리고 문명 이전의 공예품으로 분류하기도 한다.

미술관의 존재 목적은 미학적으로 가치 있는 각종 물건을 수집, 보존, 연구하고, 소장품을 매체로 일반대중에게 미학적 가치를 이해하게 하는 것이다. 따라서 미술관의 역할은 다음과 같이 이야기할 수 있다.

첫째, 대중의 위락을 위한 공간으로 대중이 학교의 정해진 학습에서 벗어나 시각적인 아름다움을 즐기는 공간이다.

둘째, 시각적인 경험을 바탕으로 지식의 흡수보다는 그 의미를 찾고 해석하고자 하는 공간이다.

셋째, 다양한 자료와 정보, 전시 안내 등을 통한 시각적 체험을 바탕으로 사회적인 상호작용을 하는 공간이다.

넷째, 배움의 공간임과 동시에 감성적 활동을 통한 회상과 상기의 공간이며 사고와 휴식이 동시에 가능한 곳이다.

(2) 미술관 경험의 특징

모든 예술에서 그러하듯이 미술작품은 한 개인의 창작 활동을 통해 표현된 메시지를 담고 있다. 관람객은 감상을 통해 작품을 해석한다. 작품의 해석은 가능하지만, 각 개인의 다양하고 생생한 경험들이 표현된 것이므로 단 하나의 답이나 해석이 있지 않다. 그러므로 작품의 해석은 언제나 많은 사람들이 다양한 견해를 제시하며 공유하고 소통할 수 있는 토론의 가능성이 같이 제공해 주어야 한다.

미술관 교육은 감상과 함께 창작 활동의 기회가 주어져야 한다. 창작의 경험은 참여자들에게 그동안 생각하지 못했던 자아를 발견하고 활동에 몰입하는 경험을 제공하게 된다. 다시 말해서 제작의 과정은 자기 자신과 만나는 과정이기도 하다. 참여자들은 스스로 경험한 것들을 창작 활동에 참여한 다른 사람들과 나눔으로서 타인에 대한 이해와 사회적 성장도 경험하게 된다.

미술관 활동에서 언어 표현에 관한 부분이 소홀해지기 쉽다. 미술 작품은 예술로서 삶의 일부이며, 작가 개인의 상황을 시각적으로 표현한 것이다. 시각적인 상징 뒤에는 사회적으로 공유하고 있는 기호 체계가 있으며 이러한 기호 체계는 언어의 상호작용에 근거하고 있다. 그러므로 언어는 미술에서 사용하는 갖가지 시각적인 요소의 의미를 담는 도구이기도 하며 깊이 있는 이해와 해석을 위해 필수적인 요소이다. 감상 또는 창작의 과정에서 언어를 사용하는 나눔의 기회를 가지는 것은 미술관 경험을 더욱 의미 있게 만들 수 있다.

4) 과학관

(1) 정의와 역할

자연 과학 박물관은 산업기술 박물관(과학 센터), 자연사 박물관, 동물원, 수족관, 식물원, 자연보호 구역 등을 포함한다. 하지만 일반적으로 과학관이라고 하면 건물 안에 전시 공간을 가지고 있는 자연사 박물관이나 산업기술 박물관을 의미한다. 자연사 박물관에는 동물학, 식물학, 인류학, 생태학 등을 다루고 산업기술박물관은 기초학문인 수학, 물리, 화학, 생물, 지구과학 등과 함께 산업과 기술의 발달에 따라 인류가 알게 된 과학 원리와 기술적 발전을 다룬다. 대형 과학관일 경우 자연사박물관과 산업기술박물관을 모두 포함하는 경우가 많다.

다른 모든 박물관이 각자의 영역에 대해서 일반 대중이 긍정적인 경험을 하기를 기대하는 것과 마찬가지로 과학관도 일반 대중에게 과학에 대해 소개하고 과학의 지식뿐 아니라 과정을 경험하게 하는 데 목적이 있다. 한편 과학적 과정은 자료 비교, 논리의 비교 등의 상위의 지적 활동을 요구한다. 그런데 과학관에서 다루는 내용은 이미 증명된 과학적 원리에 대해서 다루고 있다. 그래서 미술관과 같이 서로의 의견을 자유롭게 교환하는 상황을 만들기가 훨씬 어렵다. 과학에서 또 하나의 어려움은 과학 지식의 많은 부분이 수학을 사용하는데, 대부분의 사람들은 수학을 좋아하지 않는다는 것이다.

이러한 어려움을 극복하기 위해 과학관은 다양한 접근 방법을 활용한다. 과학사적인 접근은 그중 하나이다. 즉 과거에 불가능했지만 과학의 발달로 인해 가능해진 것들을 보여줌으로 해서 과학에 대해 관심을 가지게 하고, 보다 깊이 이해하고 싶은 동기 부여가 되기를 기대한다.

관심을 가지게 된 이후에도 과학적 과정을 경험하게 하기는 그다지 쉽지

않은데, 상식적인 수준에서 기대되는 현상과 다른 현상을 제시함으로써 호기심을 자극하고 관찰되는 현상에서 규칙을 찾아보고, 자신이 생각하는 규칙을 시험해 보고, 수정해가는 과정을 경험하게 하기 위해 다양한 방법을 사용한다. 이러한 방법들이 개발될 때 학습에 대한 교육 이론들이 그 기초가 된다.

(2) 과학박물관의 종류

과학 관련 내용을 다루는 박물관의 종류는 의외로 많다. 매일의 생활 속에서 과학 기술의 발전이 미치는 영향이 클 뿐만 아니라 과거의 삶과 현재의 삶이 달라지는 데 가장 빠른 속도로 큰 영향을 미친 것이 과학이기 때문이기도 하다.

다른 영역과 마찬가지로 전문가가 아닌 일반 대중이 과학에 접근하도록하는 데는 다양한 방법이 있다. 다음은 대표적인 몇 가지이다.

- **자연사 박물관** : 시간의 흐름 속에서 우리 삶의 환경인 지구와 생명의 변화를 살펴본다. 우주의 기원, 생명의 시작, 지구의 역사 등이 주요 주제가 된다. 과학 영역으로 보면 우주론, 지질학, 생물 분류학 등이 다른 영역보다 더 많이 부각되게 된다.
- **과학 역사관** : 과학과 기술의 발달에 따라 인류의 삶이 달라지는 모습을 보여준다. 세균과 소독이라는 개념이 이해되기 전에 질병에 의한 사망률, 전기를 활용하게 되기 전에 삶의 모습, 인터넷 발명 전에 정보 소통의 속도 등 과거의 삶과 지금의 삶을 비교하면서 흥미를 유도한다.
- **기초 과학관** : 물리, 생물, 화학, 수학 등 기초 과학의 영역을 다룬다. 이러한 기초 과학은 현재의 발달하는 과학기술의 기초를 이루고, 과학 법칙의 보편성을 보여주는 데 효과적이다.
- **첨단 과학관** : 역사관이 과거와 현재를 비교한다면, 첨단 과학관은 현재 개발 중이거나 그다지 보편화되지 않은 기술들을 소개하고,

앞으로의 발전 가능성과 방향에 대해서 생각하게 한다. 특히 미래의 삶에 과학을 긍정적으로 활용할 수 있는 방안들을 제시함으로써 과학의 윤리적인 측면도 다룰 수 있다

• **종합 과학관** : 규모가 크거나 역사가 오랜 과학관은 위에 기술한 다양한 내용을 모두 다루는 경우가 많다. 이런 경우 종합 과학관으로 분류된다.

예를 들어서 국립과천과학관은 본관의 공간을 다음 9개 주제영역으로 나누었다. 기초 과학관, 첨단 기술관, 천체투영관과 천체관측소, 우주 항공, 교통과 수송, 에너지는 기초과학과 첨단기술의 성격을 가진 주제들은 담고 있다. 역사의 광장, 명예의 전당, 역사의 광장은 과학사적인 내용을 가진 공간이다. 자연사관, 지질과 공룡 동산은 자연사 박물관적인 성격을 가진 주제이다. 그리고 어린이의 필요에 맞춘 어린이 탐구 체험관이 있다.

▚ 과천과학관

본관 전시실

1층

기초과학관	어린이탐구체험관	명예의 전당
특별전시관	연구성과 전시관	첨단기술관 Ⅰ

2층

첨단기술관Ⅱ	자연사관	전통과학관

야외 전시 및 시설

천체 투영관	천체 관측소	우주항공	교통과 수송
에너지	역사의 광장	지질과 공룡동산	

(3) 과학관 사례

이미 기술한 바와 같이 과학관은 수학의 사용과 이미 증명된 법칙을 다룬다는 사실 때문에 과학적 과정을 경험하는 데 어려움이 있다. 이를 극복하기 위해 다양한 방법이 사용된다. 몇 가지 사례를 이용해서 이러한 접근 방법을 소개하고자 한다.

① 익스플로러토리움

미국 샌프란시스코 익스플로러토리움(Exploratorium, 과학탐구관)은 1969년 핵물리학자 프랭크 오펜하이머에 의해 문을 열게 된 체험 중심의 과학관이다. 영어의 익스플로어(Explore, 탐구하다)와 뮤지엄(Museum, 박물관)을 합성해서 만든 과학관의 이름 그대로 호기심을 자극해서 관람객으로 하여금 규칙을 찾고 원리를 생각하도록 유도하고 있다. 설립자는 이를 위해 다음과 같은 원칙을 세웠다.

- 호기심을 자극하라.
- 생각하게 만들어라.
- 놀이로써 할 수 있도록 하라.
- 때로 이상하게 때로 아름답게 보이도록 하라.

사람들의 시선을 끄는 요소들을 만들기 위해 예술가들도 같이 협력하였지만 관련 없는 부분으로 주의가 흩어져서 관찰해야 하는 현상에 주의를 집중하는 것을 방해하게 될 가능성을 배제하기 위해 단순한 색과 모양이 사용되었다. 또한 궁금한 부분에 대해서 구석구석 살펴볼 수 있도록 단순하고 속속들이 보이는 구조를 가지고 있다.

자연 및 기초 과학 주요 분야를 총망라해서 주변 세상에 대한 호기심을

[그림 3-2] 익스플로러토리움에서 공작실 안을 들여다보고 있는 관람객들

기르는 데 중점을 둔 과학관으로 세계 70%의 과학박물관이 이곳에서 개발된 아이디어를 전수하여 제작된 체험 공간을 가지고 있다.

또 하나 특기할 만한 부분은 전시물을 만드는 공작실이 전시 공간 안에 위치하고 있다는 사실이다. 관람객들은 전시물이 제작되는 과정까지도 볼 수 있다.

이곳은 다양한 프로그램을 활발하게 활용하여 정규 교육(formal education)과 협력할 뿐 아니라 자유 선택형 교육 (free choice education)의 중심으로 자리 잡고 있다.

② 테크 뮤지엄

[그림 3-3] 테크 뮤지엄 내 극장 입구. "발명 쇼"라는 제목이 붙어 있고 호기심을 불러일으키기 위해 실물 크기의 인물 사진이 부착되어 있다.

미국 캘리포니아 주 산호세에 있는 테크 뮤지엄의 이름은 The Tech Museum of Innovation이다. 굳이 풀이하자면 '혁신기술의 박물관'이라고 할 수 있겠다. 이곳은 새로운 기술로 가능한 것들을 보여주는 데 초점을 맞추고 있는 과학관이다.

몇 가지 예를 들면 다음과 같다. 자기 얼굴을 3차원 스캔하면 바로 모니터에서 3차원 이미지를 돌려 볼 수 있

다. 위성에서 찍은 사진들을 둥근 지구에 비추어서 위성에서 지구를 보고 있는 것 같은 기분을 느끼게 해준다. 화면에 있는 곤충의 얼굴에 자기 얼굴이 나타나게 하고, 그 곤충의 움직임을 조절하면서 노는 게임도 있다. 이곳은 이러한 기술의 원리를 자세히 설명하지는 않는다는 면에서 익스플로러 토리움과 그 접근 방법이 다르다.

이곳은 각종 첨단 기술을 체험하게 함으로써 발명과 신기술의 중요성을 실감나게 하고 새로운 생각을 하도록 도전한다. 발명의 전당이 있어서 기술 발전에 획기적인 기여를 한 아이디어들과 발명품들을 소개한다. 사진에서 보듯이 극장에서는 발명 쇼(invention show)를 한다.

5) 어린이 박물관

(1) 정의와 역할

어린이 박물관은 어린이의 발달단계와 행동 특성에 맞추어 계획된 박물관으로 초등 저학년 이하의 어린 아이를 대상으로 한다. 이 연령층의 아이들은 피아제의 발달단계에서 주로 전조작기에 해당되며 구체적 조작기에 이른 어린이도 일부 있다.

전조작기의 어린이는 장난감으로 놀이를 하거나 흉내 내기를 하는 등 목적이 있는 행동이나 기호를 사용하는 사고는 가능하다. 하지만 가역적 사고는 불가능하다. 구체적 조작 단계의 어린이는 분류가 가능하며, 현상과 개념, 현상과 현상 사이에 일대일 대응이 가능하다. 논리적 사고는 직접 관찰할 수 있는 구체적인 대상일 경우에 가능하다.

어린이 박물관이 그 역할을 하려면 직접적인 체험과 함께 자기 발달 수

129

준에서 자신이 선택한 전시물에 몰두할 수 있는 공간 체계, 물리적·사회적 맥락 내에서의 학습, 정서적 반응을 일으키는 전시 공간 디자인 등이 필요하다. 어린이 박물관은 어린이와 가족이 방문하는 곳, 어린이 중심의 자기 주도적인 학습, 성인과 함께 탐색하고 발견하는 가족학습의 공간으로 활용된다.

(2) 어린이 박물관의 특징

어린이 박물관의 특징은 핸즈온(hands-on)이라는 표현이 가장 잘 나타낸다고 볼 수 있다. 대부분의 박물관에서 관람객은 전시물을 만지는 것이 허락되지 않는다. 하지만 어린이 박물관은 어린이들이 직접 만지면서 모든 전시물을 경험할 수 있게 구성된다.

핸즈온은 문자 그대로 풀이하면 직접 만진다는 뜻이지만, 오감을 활용한다는 의미를 담고 있어서 체험식으로 해석되기도 한다. 즉 만지고(촉각), 보고(시각), 듣고(청각), 냄새 맡고(후각), 맛보는(미각) 경험을 바탕으로 사물을 이해할 수 있도록 한다는 뜻이다. 오감을 적극적으로 활용할 수 있을 때 어린이들은 더 높은 흥미를 나타내며, 보다 능동적으로 즐기며 배우게 된다.

최초의 어린이 박물관은 1899년 미국의 브루클린 어린이 박물관이다. 어린이들의 사고방식이 성인의 사고방식과 근본적으로 다르다는 개념을 반영하여 소장품의 해석보다는 아동발달에 더 비중을 두고 전시 공간과 전시물, 그리고 전시물의 사용 방법 등을 기획하였다.

존 듀이가 주장한 '직접적인 경험을 통해 배운다(learning by doing)'는 진보주의 교육이론과 몬테소리의 '자유로운 자기활동이 가능한 환경 제공'과 '성인의 역할을 촉진자 혹은 안내자로 규정'하는 교육 이론이 어린이 박물관이 제공하는 교육 경험의 개념적인 축이 된다.

130

어린이 박물관은 체험 교육의 필요, 학교 밖의 교육에 대한 관심, 현실 세계와의 연결에 대한 욕구 등의 특성을 지니고 발전되어 왔다. 오늘날과 같은 어린이 박물관이 본격적으로 등장한 것은 1960년대부터이며, 선두 주자는 보스턴 어린이 박물관이었다. 당시 보스턴 어린이 박물관 관장이었던 스포크는 '물건' 중심의 전시에서 '사람' 중심의 전시를 주장했으며 오감을 이용하여 전시 대상물을 파악할 수 있도록 허용하는 핸즈온 개념의 전시를 최초로 시도하였다. 그는 또한 잘 만들어진 전시품은 모든 연령에 흥미를 불러일으켜야 하며, 어린이 박물관은 학습에 대해 준비된 지식이 없는 모든 사람들을 위한 곳이라고 주장하였다.

이렇게 시작된 어린이 박물관의 개념은 체험과 참여라는 두 단어로 대변되고 있다. 어린이 박물관의 전시품은 보존을 위한 것이라기보다는 교육을 목적으로 소모되는 것이 되었다. 전시의 주제도 일상생활에서 쉽게 접할 수 있는 경험적 원리를 다루어 궁극적으로 우리 인간 생활과 환경을 이해시키는 데 중점을 두고 있다.

(3) 어린이 박물관 사례

한국에서는 1995년 삼성 어린이 박물관을 시작으로 국·공립박물관 부설 어린이 박물관이 잇달아 개관 또는 건립되고 있다. 또한 체험식 전시 기법을 도입한 다양한 주제의 전시회도 개최되고 있다.

① 삼성 어린이 박물관

삼성 어린이 박물관은 우리나라 어린이 박물관의 효시로서 다른 어린이 박물관들의 모델이 되고 있다. 삼성 어린이 박물관은 '찾아가는 박물관'과 같이 학교와 연계된 프로그램을 운영하는 등 자유선택교육의 허브 역할도

적극적으로 수행하고 있다.

이곳의 전시 주제들은 어린이의 생활을 중심으로 이루어진 것이 많다. 예를 들어 식생활과 자신의 성장을 다루는데, 성장했을 때의 모습을 엄마, 할머니 등과 비교해서 다루는 등 어린이 중심의 관점에서 기획되었음을 보여주고 있다.

[그림 3-4] 삼성 어린이 박물관

사진에 보이는 전시물은 성장에 관한 전시물 중 하나인데, 높은 곳에는 내용을 짐작할 수 있는 그림들이 그려져 있다. 한편 어린이가 작동하는 부분은 키에 맞추어서 낮게, 그리고 가까이 다가서서 작동하는 어린이에게 적절한 크기로 디자인되어 있음을 볼 수 있다.

② 국립어린이박물관

[그림 3-5] 국립어린이박물관 암각화 활동

국립어린이박물관은 국립중앙박물관에 위치해 있다. 거주지, 농경, 무기, 음악, 암각화 등의 우리 역사에 중요한 주제들을 중심으로 구성된 공간들로 이루어져 있다. 각 주제마다 어린이들이 체험할 수 있는 다양한 활동이 준비되어 있다. 다양한 형태의 직접적인 체험을 통해 학습하는 어린이의 특징을 고려해서 만

들어진 전시물로 암각화 부분을 예로 들어보자.

암각화는 실물크기의 암각화 모형을 중심에 놓고 여러 가지 활동이 가능하도록 구성되어 있다. 물고기, 사슴 등 특정 동물에 해당하는 스위치를 누르면 암각화의 윤곽을 따라서 불이 들어온다. 종류가 다른 동물은 들어오는 불의 색이 다르다. 한편 암각화 앞에는 스탬프, 컴퓨터 게임, 탁본 등의 활동을 하게 되어 있다. 어린이들은 암각화 한 종류에 대해서 여러 가지 활동을 하면서 자연스럽게 암각화의 그림들을 기억하게 된다.

4. 박물관 교육

박물관은 사회문화적, 경제적 및 정치적으로 다양한 역할을 수행한다. 이러한 역할은 기본적으로 박물관을 중심으로 수행되는 연구과 교육의 기능을 중심으로 이루어지고 있다. 박물관에서 전시 공간은 일반 관람객을 위한 공간으로 연구보다는 교육의 기능을 위한 공간이다. 박물관 교육은 전시와 전시물에 대한 정보제공과 함께, 교육 프로그램과 여가 활용을 통한 전시의 이해와 문화적 감성 체험이 중요한 요소가 된다.

일반적으로 교육은 학교를 중심으로 진행되고 있으며, 대부분의 관심이나 연구도 학교 현장을 중심으로 이루어지고 있다. 그러나 박물관은 교육과정으로 인한 제한이 없고, 소장품을 중심으로 하는 다양한 실물 체험이 가능하며, 다양한 시설을 활용할 수 있고 특화된 주제 또는 연령층을 중심으로 하는 전시기획 또는 프로그램이 가능하다는 여러 가지 강점이 있어서 학교 밖 교육(또는 자유 선택형 교육)과 평생교육의 중심으로 활용될 수 있는 잠재력이 아주 높으며 실제로 그 역할을 담당하고 있는 박물관들을 다수

찾아 볼 수 있다.

본 장에서는 박물관 교육을 특징지을 수 있는, 즉 박물관에서만 가능한 교육·문화 활동과 이를 통한 교육 현상을 살펴보고자 한다. 박물관의 교육은 관람객이 박물관에 와서 전시를 관람함으로써, 그리고 박물관의 교육 프로그램에 참여함으로써 가능해지는 경험으로 인해 이루어지는 교육이라고 할 수 있다.

박물관 교육에서 교육을 기획하고 운영하는 사람들을 교수자로 부를 수 있는데, 이들에게 박물관 교육은 관람객들에게 인식시키고자 하는 지식과 지식에 담긴 가치를 전시와 프로그램을 통해 구현하고, 그로 인한 효과를 평가하는 것을 의미할 것이다.

박물관 교육을 누리는 수혜자(학습자) 입장에서 박물관 교육은 학교 교육처럼 정해진 장소에서 정해진 교육과정에 따라 진행되는 대신, 여러 박물관에서 진행되는 다양한 내용을 선택할 수 있다는 특징을 지닌다.

1) 박물관 교육 이론

박물관 교육 이론은 학습 이론과 소통 이론의 두 부분으로 이루어진다. 학습 이론은 말 그대로 한 개인의 학습이 일어나는 과정에 관한 이론으로서 행동주의, 인지 주의, 정보 처리 이론으로 나뉜다. 행동주의는 경험의 결과로 학습이 이루어지는 것으로 보며, 인지주의는 내재적인 성장이 학습의 핵심인 것으로 본다. 정보 처리 이론은 마치 컴퓨터의 정보 처리 이론과 같이 새로운 정보의 저장과 필요한 정보의 인출에 대한 분석으로 학습을 설명한다.

(1) 학습 이론

학습에 대한 이론은 이미 2장 교육 이론에서 자세히 다루어졌지만 이 장에서는 박물관 교육과 관계가 깊은 피아제, 가드너, 헤인의 이론만 간단하게 다루고자 한다.

피아제는 개인의 성장에 따라 네 단계의 지능발달 단계를 거친다고 보았다. 이 네 단계는 감각운동기(만 0세~2세), 전조작기(만 2~7세), 구체적 조작기(만 7~12세), 형식적 조작기(만 12세 이상)이다. 형식적 조작기에 이르기 전에 구체적인 조작의 단계를 거치게 되며, 학습자가 발달의 주체가 된다는 측면에서 핸즈온(hands-on) 개념이 보편화되었다.

가드너는 개인의 지능을 IQ(Intelligence Quotent)로 측정하는 것이 충분하지 않으며 수백 가지의 다양한 능력으로 구분 될 수 있다고 주장하였다. 가드너가 처음 제시한 인간의 지능은 음악적 지능, 신체·운동적 지능, 논리·수학적 지능, 언어적 지능, 공간적 지능, 대인관계 지능, 자기이해 지능이었고, 이후에 자연탐구 지능이 추가되었으며 이외에 있을 수 있는 다른 지능에 대한 가능성을 배제하지 않았다. 가드너는 이러한 다양한 지능이 각각 별개로 사용되는 것이 아니라 조화를 이루어서 작용하며 박물관과 같은 문화적 환경에서 이러한 종합적이고 조화적인 학습이 가능할 수 있다고 보았다.

하인(George Hein)은 다양한 형태의 교육기관의 프로그램을 평가한 경험을 바탕으로 종합적인 교육 상황을 설명하기 위해 학습 이론과 지식이론의 두 축을 설정하였다. 학습 이론은 외부로부터 지식이 부가적으로 제공되는 피동적 학습과 학습자가 지식을 구성하는 능동적 학습이 축의 양 끝을 이룬다. 지식이론은 지식이 학습자 외부에 존재하는 것과 학습자가 지식을 개인적 사회적으로 구성하는 것이 축의 양끝이 된다.

지식이 외부에 있고 학습자가 피동적인 학습이 강의식 교수 방법이며, 지식이 외부에 있으나 학습자의 주체성이 있는 것이 발견학습법이다. 지식을 학습자가 구성하지만 학습자가 피동적인 경우를 설명하는 것이 자극/반응 이론이며, 지식을 학습자가 구성하고 학습자의 주체성이 있으면 구성주의 학습이 가능해진다.

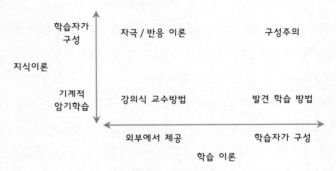

[그림 3-6] 2장에서 소개된 하인의 학습과 지식 이론.
박물관은 구성주의 학습을 위한 환경을 제공할 수 있다.

박물관은 지식과 학습 측면에서 학습자가 지식을 적극적으로 구성하면서 주체적으로 학습할 수 있는 구성주의적 교육 환경이 제공될 수 있는 곳이다.

(2) 소통이론

소통이론은 발신자가 보내는 메시지가 수신자에게 전달되는 과정에 관한 이론이다. 소통이론은 "발신자→메시지→수신자"의 직선적이고 일방적인 모형인 단순소통모델이 기본이 된다. 이 모델에 수신자의 역할이나, 전달되는 과정에 대한 고찰이 반영되면서 보다 복잡한 수신 모델이 만들어지게 된다.

카메론(D. Cameron)은 전시 기획자가 발신자가 되며, 전시물과 관련 자료가 메시지가 되며, 관람객이 수신자가 되는 것으로 보았다. 즉 박물관에서의 의사소통은 전시물과 자료라는 통로를 통해서 일어나고 있다.

(3) 박물관 교육의 요소

박물관 교육의 구성 요소는 교육 주체, 교육 내용, 교육 방법, 교육 평가로 나누어 볼 수 있다. 교육 주체는 박물관, 학습자(관람객), 에듀케니터, 전문 공동체로 이루어진다.

박물관은 학습자 홀로 스스로의 교육을 언제라도 수행할 수 있는 장소를 제공하는 곳으로서 교육의 주체가 된다. 박물관은 전시실의 구성, 전시물과의 직접적인 소통 등을 통해 학습이 이루어질 수 있게 돕는다.

박물관에서 교육을 전담하는 직원을 에듀케이터라고 칭한다. 전통적으로 교육담당 사회교육사, 교육담당학예연구사, 평생교육사, 교육전문요원 등의 용어가 사용되어 왔는데 2007년 5월 20일 한국박물관교육학회에서 에듀케이터를 공식명칭으로 사용하기로 결정하였다.

박물관에 소속된 전문인력이 아닌 외부 강사, 지역주민, 봉사자 등도 교수자의 역할을 담당할 수 있다. 이들을 전문인공동체로 부른다.

교육내용은 선별된 전시물과 자료로 이루어진다. 교육 내용의 형태는 다양할 수 있지만, 전시물과 자료는 전시 기획자, 에듀케이터, 전문 공동체 등에 의해 선택된다. 관람객은 교육 중 또는 교육 후의 피드백을 통해서 의견을 표현함으로써 이후의 교육 내용에 간접적으로 영향을 미칠 수 있다.

교육 방법은 교육내용이 효과적으로 전달되는 데 핵심적인 역할을 한다. 학습 이론, 소통 이론 등이 관심의 대상이 되는 것은 교육 방법의 효율성이 박물관 교육의 성패를 좌우한다고 해도 과언이 아니기 때문이다. 교육의

매체로는 전시, 체험, 강의 등 다양한 형태가 가능한데, 어떤 형태를 선택하든지, 학습 이론, 소통이론 등을 기반으로 학습자인 관람객이 만족할 수 있는 의미 있는 교육이 이루어지도록 세심한 주의가 필요하다.

교육 평가는 박물관에서 수행된 특정한 교육에서 기대되었던 세부적인 요소들에 대해서 평가할 뿐 아니라, 보다 일반적인 요인들(편의 시설, 박물관에 대한 호감 등)에 대한 평가도 동시에 수행되어야 한다. 경우에 따라 평가 자체가 중요한 프로젝트가 되어서 연구과제가 수행되는 경우가 있지만, 대부분의 경우 조직적인 평가가 이루어지기는 쉽지 않으므로 박물관의 목적에 따라 몇 가지 지표를 정해서 평가의 도구로 사용하는 방법도 고려해 볼 가치가 있다.

2) 박물관 교육 정책

박물관의 정의에서 이미 기술한 바와 같이 박물관은 사회에 봉사하는 기관이다. 봉사에는 교육, 즐거움, 정체성 확립 등의 보다 분명한 필요와 함께, 사회적 가치들을 지키는 데 의도적인 노력을 기울이는 것도 포함한다.

박물관이 기본적으로 사회에 속한 기관이기 때문에, 사회가 주장하는 가치에 따라 봉사의 의미가 아주 달라질 수 있다. 예를 들어서 자본주의 사회에서 봉사는 고객의 만족이 기준이 된다. 하지만 사회주의 사회에서는 대중에게 유익하다고 판단된 것을 제공하는 것을 의미할 수 있다.

예를 들어 서구 유럽이나 미국의 박물관은 마약 퇴치, 환경 보존 등이 주요 이슈들이 되겠지만 좀 더 통제된 곳에서는 정치적 이념이나, 공식적 입장을 대변하고 강화하는 데 노력을 기울이게 된다. 역사박물관들은 특히

이러한 차이가 잘 드러나게 되며, 과학관이나 미술관은 이러한 차이가 강하게 드러나지 않는 편이다. 박물관은 사회 구성원들이 공유하고 있는 관점을 은연중에 드러내기도 한다. 엘리트주의, 인종 차별, 성차별, 왜곡된 역사관 등이 그러한 예이다.

미국처럼 지역의 독립성이 강하고, 민간의 자원봉사 활동이 활발한 곳은 박물관의 대부분이 지역사회와 민간 주도로 이루어지는 편이다. 그리고 일반대중의 이익을 대변하는 민간인들로 구성된 위원회(이사회)가 박물관에 대한 결정권을 가지는 기관이 된다. 하지만 대부분의 나라에서 박물관은 국가 부처에서 관리한다.

본 절에서는 미국, 영국 그리고 일본의 정책을 간략히 소개한다. 이들 나라에서는 박물관이 사회봉사기관이며 박물관의 다양한 기능 중 일반 시민을 위한 교육기능을 가장 중요한 것으로 선언하고 있고 그에 따라 구체적인 정책이 세워지고 실행되고 있다. 또한 사회의 각계 각층이 골고루 박물관 교육의 혜택을 누릴 수 있도록 각종 지침, 법령 등이 시행되고 있다. 한편 우리나라는 교육의 중요성이 정책에 언급되고 있는 정도이다. 최근 박물관 교육활동이 점차 활발해지고 있고, 수요도 증가하고 있으므로 이러한 필요가 정책적으로 반영되어서 보다 많은 사람들이 박물관 교육의 혜택을 누릴 수 있게 되기를 바란다.

(1) 대한민국

우리나라의 박물관에서 교육 관련 업무는 학예사와 에듀케이터에게 맡겨지게 된다. 우리나라는 박물관 및 미술관진흥법에서 학예사의 자격종류, 등급별 자격요건 등을 제시하고 있다. 법에 의하면 학예사는 박물관 자료의 수집, 연구, 보존, 복제, 전시, 교육, 홍보, 국제 교류 등 박물관의 각종

업무를 모두 수행하거나 또는 다양한 종류의 박물관 전문 인력을 포괄하는 개념이다. 법 제도상 우리나라의 학예사는 큐레이터, 에듀케이터, 보존과학자, 등록담당자, 전시디자이너, 복제 전문가, 홍보 담당자 등 박물관의 다양한 전문직종을 망라하는 박물관 전문인이다.

법에서는 에듀케이터가 학예사가 될 수 있지만 현실적으로 학예사는 큐레이터, 즉 박물관 자료의 연구자로서의 역할로 이해되고 있다. 제도적 정의와 현실적 해석의 차이는 논란의 원인이 되고 역할의 정의를 모호하게 하기 때문에 해결되어야 하는 문제 중 하나이다.

박물관에서 교육의 역할은 언제나 중요한 것으로 인정되고 있지만, 현실적으로 그 필요가 인정을 받고 그에 상응하는 지원이 이루어진 것은 그다지 오래지 않다.

박물관에서 교육을 위한 학예사가 채용된 것은 21세기 들어서면서부터이다(2000년에 부산 박물관, 도립 기념관, 2003년에 국립민속박물관 등). 그 이전에 박물관의 교육은 담당 학예사가 다른 여러 업무와 함께 분주한 가운데 경험과 열의를 기초로 이루어졌다고 해도 과언이 아니다.

박물관의 교육활동 활성화에 대한 수요는 계속 증가하고 있다. 주 5일 근무하는 직장의 증가와 수업이 없는 토요일로 인해 가족을 위한 여가 활동의 수요가 증가하고 있고, 또한 학교 밖 교육이나 평생 교육에 대한 관심도 증가하고 있다. 또한 정책적인 면에서도 수요의 증가를 예측할 수 있다. 예를 들어 2005년 제정된 문화예술교육지원법에는 국공립 문화예술교육시설에 문화예술교육전문인력 배치를 의무화하는 규정이 포함되었다. 이에 따라 전국의 국공립 박물관, 미술관에서는 문화예술교육전문인력을 1인 이상 배치하게 되었다. 한편 학예사 자격제도와 박물관 직제에도 이러한 변화가 반영될 필요가 있다.

(2) 미국

미국박물관협회가 1984년에 발간한 '신세기를 위한 박물관(Museum for a New Century)'은 교육기관으로서 박물관의 정체성과 역할에 관해 명시하고 있다. 이 보고서는 "소장품이 박물관의 심장(heart)이라면 사물을 알기 쉽고 흥미를 유발하는 방법으로 제시하기 위한 노력은 박물관의 정신(spirit)"이라고 표현하고 있다. 이 보고서에서 제시하는 16개 항목의 권고 사항 중 다음 네 가지가 박물관 교육과 직접적인 관련이 있다.

첫째, 교육은 미국박물관들의 일차적 목적이다. 교육적 기능을 박물관의 전체 활동에 통합한다.
둘째, 박물관 학습의 과정 및 기제를 연구한다.
셋째, 학교와 박물관을 연계하기 위해 전국 수준에서의 회합을 갖는다.
넷째, 학습 센터로서 박물관은 모든 연령의 사람에게 질 높은 교육 경험을 제공하지만 성인에 대한 교육에도 새롭게 힘을 쏟는다.

박물관은 과거의 보존, 연구, 전시하는 역할에 머무를 수 없으며 박물관의 공공성 자체가 대중의 교육, 즉 탐구, 연구, 관찰, 비판적 사고, 숙고, 대화를 포함한 넓은 의미의 교육활동에 기여해야 함을 의미한다.

미국박물관 협회에서 1992년에 발간한 보고서 '탁월성과 공평성 : 박물관의 교육과 공공성(Excellence and Equity : Education and the Public Dimension)'은 세계 각지의 민족의 다양성에 대한 배려를 요청하고 있다. 이를 위해 미국 박물관 협회는 다음 세 가지 구체적 과제를 제시한다.

첫째, 박물관 교육의 주요한 문제를 명확하게 한다.
둘째, 오늘날 박물관의 교육적 역할을 강화, 확대하기 위한 활동을 권고한다.

셋째, 그 권고가 확실히 실행되기 위해 박물관과 전문가 협회, 그리 고 관련 조직이 수행해야 하는 박물관 교육 관련 역할을 명확 하게 한다.

협회는 또한 과제 수행을 위해 세 가지의 개념을 제시하였다.

첫째, 교육은 박물관의 공공 서비스의 중심을 이루는 것이다. 모든 박물관의 사명에는 이러한 교육에 전념할 것이 명백하게 표현 되어야만 하고, 모든 박물관의 중심이 되어야 한다.
둘째, 박물관은 다양한 이용자를 환영하는 더욱 포용성 있는 장소가 되어야만 한다. 무엇보다도 박물관의 운영과 사업(프로그램)의 모든 국면에 사회의 다양성이 반영되어야 한다.
셋째, 박물관계의 안팎에서 개인, 기관, 그리고 조직이 발휘하는 역 동적이고 강력한 지도력이 21세기 박물관의 공공 서비스에 관 한 가능성을 성취하는 관건이 된다.

이러한 견지에서 미국박물관협회 이사회는 미국 박물관 협회가 정한 기 준을 달성한 박물관에 대해서 사회적 신용을 보증하는 박물관 인정 제도 (Accreditation Program)를 실시한다. 여기에서 '박물관의 공공성'을 중심으 로 심사가 이루어지게 된다. 각 박물관은 교육을 박물관의 사명으로 인식 하고, 그 결과 수집, 보존, 연구라는 보다 전통적인 역할의 수행과 대중 교 육에 대한 책임이라는 두 가지 역할 사이의 균형을 위해 큐레이터와 교육 전문가 그리고 전시 디자이너의 협력 관계가 강조된다.

미국은 그 사회의 특성상 교육제도나 정책에서 다양한 문화를 기반으로 하는 국민들의 요구에 적합한 시스템을 구성해야 한다는 것이 항상 쉽지 않은 문제이다. 다양한 문화집단은 또한 미국 시민이라는 공통분모를 공유 해야 한다. 그러므로 문화적 다양성과 문화적 통일성을 기본적으로 가르치

는 한편, 통일성을 지향하는 교육에 대해서는 연방 정부의 역할이 비중이 크게 된다. 한편 통일성은 각 구성원, 미국을 구성하는 다양한 문화집단에 대한 이해를 바탕으로 이루어져야 한다. 그러므로 서로를 충분히 이해하는 각 개인과 문화집단의 노력이 필수적이다. 박물관은 이러한 다양성을 이해하는데 중요한 역할을 담당하고 있다. 예를 들어서 미국의 대표적 박물관 중 하나인 스미소니안 박물관에 가면 아프리카, 미국인디언, 모슬렘 등 사회적 소수자들을 위한 상설전시 또는 특별전을 볼 수 있다.

(3) 영국

영국에서 박물관 교육은 국가 교육과정과 연계되어 있다. 영국에서는 1988년 교육 개혁법(Education Reform Act)이 성립되었고, 국가 교육과정(National Curriculum)이 도입되었다. 그리고 박물관 교육이 그 목적을 성취하는 데 중요한 열쇠 중 하나가 될 수 있다는 인식 하에 국가 교육과정 심의회가 학교교육과 박물관의 활발한 연계를 모색한다. 국가 교육과정의 도입은 이전에 교과별 교육과정에서 주제별 교육과정으로의 변화를 가능하게 하였고, 이러한 구조는 박물관과 학교가 연계할 수 있는 다양한 가능성을 열어 놓았다.

영국에서 박물관 교육에 관한 최초의 공식 보고서는 1997년에 발표된 '공동의 재산 : 영국의 박물관과 학습(A Common Wealth : Museum and Learning in the United Kingdom)'인데 학교와 박물관과의 연계에 관해 자세히 서술하고 있다. 이 보고서는 "박물관의 존재 기반은 교육이고, 교육이 모든 활동의 본질이 된다"고 선언한다. 그리고 이 기초 위에 박물관과 박물관 교육의 미래상을 제시하고 있다. 박물관은 '공동의 재산'으로서 학교 교육 그리고 평생 학습과의 조화, 지역 사회에 학습 기회를 제공하는 기관이

며, 이러한 역할이 박물관의 미래를 결정하는 기초가 되어야 한다.

소장품의 수집, 보존과 관련 연구에 대한 책임이라는 전통적인 박물관의 역할로서의 책임도 여전히 중요하다. 하지만 이와 관련된 모든 의사결정에도 관람객의 필요와 요청이 존중되어야 한다. 이러한 맥락에서 박물관, 시민, 그리고 국가의 역할이 제안되고 있는데, 여기에도 박물관의 교육적 성격이 분명히 명시되고 있다.

영국 박물관 협회는 1997년 윤리 지침(Code of ethics)을 도입했으며, 1998년에는 새로운 박물관의 정의를 채택했는데, 박물관의 이용자가 중심에 있다. 박물관과 미술관 위원회(MGC)는 1998년 '다리 놓기(Building Bridge)'라는 보고서에서 모든 사람이 박물관에서 혜택을 누리기 위한 방안을 제시했고, 1999년에는 박물관의 이용을 위한 접근성(Acess)에 대한 윤리지침(Ethinic Guideline)을 발표했다. 이 지침은 박물관의 과거와 미래까지 박물관을 사용하는 사람을 중심으로 놓고 다음과 같이 서술하고 있다.

박물관은 현재 존재하는 다양한 사람들이 골고루 혜택을 누려야 한다. 또한 박물관은 장래 세대를 위해 자료를 보존하고 축적한다. 그리고 박물관은 그 존재를 가능하게 한 과거의 사람들(유물 기증자, 유물 사용자, 유물 제작자 등)의 뜻도 존중해야 한다.

영국은 사회 각계각층의 필요를 반영하기 위해 '사회적 포용(Social Inclusion)'을 사회정책의 기본 방향으로 삼고 있다. 이 정책은 주거 지역, 장애, 빈곤, 연령, 인종, 민족 등을 이유로 사회적으로 불리한 입장에 처해 있는 사람과 피해를 당해왔던 사람들에 대해 교육과 문화, 여가 활동에 보다 활발하게 참가하도록 유도하는 것을 목적으로 하고 있는데, 이러한 활동이 사회문제의 해결과 지역사회의 진흥에 도움이 될 것으로 기대하고 있다. 그리고 이러한 정책을 바탕으로 영국의 모든 박물관에 대해서 1999년

부터 어린이, 2000년부터 연금 생활자, 2001년부터는 모든 관람객의 입장료가 무료로 되었다.

사회적 포용을 실현하기 위해 1983년의 국가문화유산법, 1988년 국가교육과정 시행, 박물관윤리요강 개정 등 문화와 교육에 관한 정책들이 활발하게 도입되고 있다. 이러한 정책의 도입은 변화의 필요에 대한 인식이 구호에 그치지 않고 국가적인 중요한 과제로 다루어지고 있음을 보여주고 있다. 이는 국가가 건강하게 성장하는 데 문화가 중요하며, 문화의 발전에 교육이 필수적이라는 국가적 인식이 정책으로 나타난 것이기도 하다. 또한 문화는 역동적이고 계속 변화하기 때문에, 그 중심에 창조적인 사람이 가장 핵심 요소이고, 지식에 기초한 세계 경제에서 창조적인 산업(Creative Industry, 우리나라의 문화산업)에서 앞서감으로써 세계를 계속해서 주도해 나가겠다는 영국의 의지를 표명하고 있는 것이기도 하다.

(4) 일본

1980년에 시작된 세계적인 교육개혁의 흐름은 일본에서도 학교 중심교육에서 생애학습체계로의 전환을 불러왔다. 1990년 '생애학습의 진흥을 위한 시책의 추진체제 등 정비에 관한 법률(생애학습진흥법)'의 제정으로 이러한 변화는 보다 구체화되고 있다. 생애에 걸친 연속적 교육이라는 새로운 체계는 가정 교육, 학교교육, 사회 교육을 연계하는 종합적인 체계로서 서로의 협력으로만 성과를 얻을 수 있다.

1996년에 중앙교육심의회의가 발표한 '21세기를 전망하는 우리나라의 교육의 존재방식에 관하여'에서는 "어린이의 교육은 단순히 학교만이 아니라, 학교·가정·지역사회가 각기 적절한 역할분담을 다해서, 서로 연계해서 행하는 것이 중요하다"라고 언급하고 있다. 1998년 생애학습심의회는

145

'사회의 변화에 대응한 앞으로의 사회교육행정의 존재방식에 대하여'라는 글에서 "사회교육과 학교교육이 연계하는 것에 의해, 심신에 균형이 잡힌 어린이의 육성을 꾀하는 것이 중요하다"면서 "어린이의 살아가는 힘을 키우기 위해서는 학사유합의 필요성이 언급되어 다양한 장면에서 실천이 시작되고 있지만, 아직 연계가 불충분하다고 말할 수밖에 없다"고 지적하고 있다. 박물관, 도서관, 공민관 등의 사회교육시설은 지역의 문화 활동의 거점의 기능을 수행할 수 있는 기관이다. 이들은 시설 자체가 가지고 있는 고유의 학습기회 제공뿐만 아니라, 학교교육과 가정·지역을 연결하여 생애학습의 허브역할을 수행할 것이 기대되고 있다.

이러한 교육개혁의 취지를 반영한 새로운 교육과정이 2002년부터 초·중등학교에 도입되었고 고등학교는 2003년부터 도입되었다. 여기서 특히 주목할 만한 부분은 주 5일 수업제도와 '종합적인 학습시간'의 개설이다. 이는 중앙교육심의회에서 이야기한 '어린이에게 살아가는 힘과 여유를 길러주자'는 정책을 구체화한 것으로, '살아가는 힘을 기르기 위해서는 자연과 사회의 현실에 접해 보는 실제의 체험이 필요하다'라는 개념에 대응한 것이기도 하다. 이러한 자연과 사회의 현실에 접해보는 체험의 일부가 학교와 박물관 융합의 구체적인 접점이 될 수 있다. 실제로 학습 지도요령에는 어린이 학습 활동의 장으로 박물관, 미술관, 향토 자료관 등이 언급되고 있다.

2002년 학교 주 5일제가 완전 실시되는 시점을 앞두고, 문부과학성에서는 2001년까지 이러한 어린이를 키우는 지역기반을 정비하기 위해 '지역에서 어린이를 기르기 위한 긴급 3개년 어린이 계획'을 실시하였다. 이 계획에서는 어린이에게 다양한 장소에서 다양한 체험활동을 경험할 수 있게 하는 사업을 전개하였다. 예를 들어 지역의 자연환경 속에서 장기 숙박을 하면서 자연체험을 하거나, 상점가에서 상업 체험을 하거나, 공민관 등에서

과학 실험이나 물건 만들기를 체험해 보는 등 체험활동 기회를 제공하기 위한 사업 등을 실시하고 있다. 박물관을 대상으로 한 사업으로는 '친근한 박물관 만들기 사업'이 있다. 이 사업은 학교가 쉬는 토요일을 중심으로 어린이들이 즐겁게 놀면서 전통문화, 과학기술, 역사, 예술 등에 직접 참여해 볼 수 있는 기회를 제공한다. 어린이들이 직접 만지고, 시험해 보는 핸즈온(hands-on) 기법을 활용한 활동과 박물관의 관외 활동(outreach), 체험 교실, 실험·창작 활동 등 각 박물관의 교육 기능을 최대화하기 위한 활동들을 중심으로 구성되어 있다.

2001년에 발간된 '대화와 연계의 박물관—이해로의 대화·행동으로의 연계(시민과 함께 만드는 차세대 박물관)'이라는 보고서는 이러한 상황을 반영하면서 박물관의 새로운 방향을 정립하는 21세기 박물관의 바람직한 존재 방식에 관한 보고서이다.

이 보고서는 일본박물관협회가 문부성의 위탁을 받아 작성한 것으로 "21세기의 바람직한 박물관은 지식사회에서 새로운 시민 수요에 응하기 위해 '대화와 연계'를 운영의 기초로 삼아 시민과 더불어 새로운 가치를 창조하고 생애학습 활동의 중핵으로 기능하는 신시대의 박물관"이라고 선포하고 있다. 여기서 대화와 연계의 원칙으로 다음의 네 가지를 제시하고 있다.

> 첫째, 박물관은 박물관 활동의 전 과정을 통해서 대화한다(수집, 보관, 조사, 연구에서 전시와 향유까지).
> 둘째, 박물관은 이용자와 잠재적 이용자를 비롯한 모든 사람과 대화한다(면담에서 인터넷의 쌍방향 교류까지).
> 셋째, 박물관은 연령, 설명, 학력, 국적의 다름과 장애의 유무를 초월해 대화한다(시설, 정보를 모든 사람에게 이용 가능하게 한다).
> 넷째, 박물관은 시간과 공간을 초월해서 대화한다(박물관의 IT 혁명을 추진한다).

새로운 박물관의 개념에 기초해서 제시된 위와 같은 제언을 구체화하기 위해 일본 박물관 협회는 대화와 연계의 추진위원회의 설치, 그리고 일본 박물관 협회·박물관 직업인 행동기준의 책정 등을 추진 중이다. 박물관의 국제화에 대응하기 위해서 국제 박물관 협의회(ICOM)의 '박물관의 날' 운동에 동참한다는 전략도 세우고 있다.

3) 박물관 교육의 요소

박물관 교육의 요소에 대한 분류는 여러 방법이 가능하지만, 캐스통(Ellie Bourdon Caston)의 분류를 따라 박물관의 교육적 요소를 살펴보기로 한다. 캐스톤은 다음 그림과 같이 박물관적 요소, 교육적 요소, 주체적 요소로 분류하였다.

[그림 3-7] 박물관 교육 구성 요소 간의 관계

148

(1) 박물관적 요소

박물관적 요소는 각 박물관이 가지고 있는 설립취지, 철학 등을 요소들을 말한다. 교육 활동에서 박물관적 요소는 박물관의 사회교육적 철학과 활동을 전제로 한 전시의 해석과 활동에 관한 것이다.

전시와 전시물의 선정은 전시기획자인 학예사에 의해 이루어지는데, 학예사에 의해 기호와 되고 상징성이 부여된 전시물과 그들을 통해 전달되는 전시의 암호와 상징을 해독, 해석하여 관람객이 이해할 수 있는 접근방법을 제시하는 것이 교육의 박물관적 요소에 해당한다.

[그림 3-8] 전시물에 대한 소통 이론(네즈와 라이트, 1970)

① 학문적 접근

정보와 지식을 정리할 때 역사적 접근을 적용하는 경우를 종종 볼 수 있다. 역사적 접근이란 시간의 흐름에 따른 사물의 변화를 중심으로 구성하는 것이다. 예를 들면 무기의 역사, 건축의 역사, 공예의 역사 등에서 전시품을 관찰하고 이해하는 작업이다. 역사적 접근에 의하면 유물의 가치는 시간의 흐름 속에서 재해석 될 수 있으며, 특정한 사물이 만들어지기까지의 사건들과 그 유물을 매개체로 이루어진 사건들, 그리고 그 사건들이 지금의 삶에 미치는 영향 등을 통해 의미를 찾는다.

문화인류학적 접근은 사물의 원래 환경과 기능에 대해 조사하고 연구하

149

는 것이다. 유물 속의 언어 해석을 통해 그 시대의 삶을 알 수 있을 뿐 아니라 유물과 관련된 사건 속의 인물에 대한 조사와 연구가 포함된다. 예를 들어 적혀 있는 글의 내용뿐 아니라, 글이 적힌 소재(종이, 비단, 대나무, 돌 등)에 대한 연구에서 새로운 지식을 얻게 되는 것이다.

이 외에 인간의 계급 사회에 대해 조사하는 사회적 접근, 초자연적 믿음과 연결 지어 의식과 믿음의 조직이라는 관점으로 접근하는 종교적 접근, 개인의 의식과 무의식의 세계와 추이 현상에 대한 심리학적 접근, 경제의 원리를 적용한 경제적 접근 등이 있다. 이러한 접근은 개별적으로 사용되기도 하지만, 통합적인 접근도 가능하다.

유물이나 전시물에 대해서 전시품을 하나의 예술품으로 분류하여 형식과 조형적 언어, 특정 작가의 예술적 세계 속에서 해석하는 방법도 있다. 또한 전시물 안에 제시된 상징적 언어와 이미지를 해석할 수도 있다.

② 통합적 접근

후퍼 그린힐은 학문적인 접근보다는 전시물을 중심으로 7가지 요소별 통합적 접근방법을 제안하였다. 후퍼는 전시물을 제작, 재료, 디자인, 기능, 의미, 연계, 그리고 기타의 요소로 나눈 후 각 요소에 대해 다음과 같은 질문을 제시하였다.

- 제1요소(생산의 관점) : 언제, 어디서, 누가, 누구를 위하여, 어떻게, 그리고 왜 제작했는가?
- 제2요소(소재의 관람) : 어디로부터 온 어떠한 재료(인공/자연)가 왜 이용되었으며, 대용할 다른 자료는 없었는가?
- 제3요소(디자인의 관점) : 장식과 기능 중 어떤 것이 더 강조 되었으며 어떠한 화풍이나 양식인가? 어떠한 재료가 쓰였으며, 연관되는 다른 것은 없는가?

150

- 제4요소(사용의 관점) : 언제 쓰였으며, 누구를 위해 어떤 이유에서 이용되었으며 이로 인한 변화는 어떤 것이 있는가?
- 제5요소(의미의 관점) : 생산 당시의 소비자와 소유자에게는 어떤 의미가 있으며, 오늘날 관람객에게 또 다른 문화권에게는 어떤 의미인가?
- 제6요소(연상의 관점) : 개인적 사회적 연계성과 시간의 흐름 속에서 또 다른 문화 속에서 연관성은 있는가?
- 제7요소(다른 정보와의 비교적 관점) : 관련된 책, 사진, 유물, 비디오와 영상물, 기록 자료와 연구들은 어떤 것이 있는가?

후퍼 그린힐의 또 다른 방법은 특정 유물을 다른 유물과 연계하여 설명하는 것으로 유물을 다각도로 이해하는 데 도움이 된다. 그림에서 볼 수 있는 것처럼 특정 유물과 다른 유물 사이의 공통점과 차이점을 체계적으로 살피는 방법으로 특정 유물의 시대와 문화에 대한 이해를 시도한다.

[그림 3-9] 후퍼 그린힐의 특정 유물과 다수 유물의 비교 해석 방법

(2) 교육적 요소 : 동기부여

오슈벨의 유의미학습 이론에서 살펴보았듯이, 학습자가 학습의향이 있어야 의미 있는 학습이 일어난다. 사람은 누구나 태어나면서부터 호기심으로 가득하며, 새로운 것을 알게 되고 이해하는 것에 대해서 만족하고 즐거워하는 경향을 가지고 있다. 그러나 이러한 호기심이 교육과 항상 연결되는 것은 아니다. 심리학의 연구 결과에 의하면 학습에 집중하고 지속성을 가능하게 하기 위해서는 몇 가지 조건이 선행되어야 한다.

1. 학습을 지지하고 지향하는 환경일 때
2. 스스로 인정하는 의미있는 활동일 때
3. 배움을 스스로 선택하고 조절할 수 있을 때
4. 주어진 활동이 본인의 기술과 능력에 적당한 도전이 될 때

대부분의 사람들에게는 호기심을 자극하고 관심을 가지게 하는 계기가 필요하다. 이렇게 관심을 가지게 하는 것을 동기부여라고 한다. 동기는 어떤 목표를 이루기 위해 방향을 잡아 주고, 지속적으로 필요한 행동을 하게 하는 원동력을 설명하는 추상적인 개념이다. 동기 부여는 학습자에게 활력과 방향을 제시해주고, 관심과 흥미를 지속시키며, 다음 단계의 학습으로 이끌어주는 역할도 한다.

동기부여는 목표 달성과 결과물 중심으로 기대하는 바가 정해져 있는 외적 동기 부여와 과정과 활동의 만족도를 중시하는 내적 동기부여의 두 가지로 나눈다.

내적 동기부여는 지적 욕구, 심미적 욕구, 자아실현 욕구 등으로 생존만을 위한 욕구와 차별화되는 욕구로서 존재의 욕구라고 불리기도 한다.

내적 동기부여는 행동뿐 아니라 인지적 과정에도 영향을 미치고 내적 동

기로 인해 수행되는 학습이나 과제는 더 창의적으로 진행되며, 학습내용에 대한 회상율도 높다. 내적 동기는 학습자를 더 깊이 몰두하게 하며 작업과 관련 없는 외부적 자극에 의한 영향도 적게 받는다.

외적 동기 부여는 과제의 속성과 깊이 상호작용을 하기보다는 외부의 보상에 주의가 분산되게 할 수 있다. 또한 보상을 얻을 수 있는 최소한의 노력만을 기울이게 될 가능성도 있고, 만족도도 다르다. 그러나 외부 동기는 구체적 목표를 제시함으로써 추진력을 제공하고, 일의 완성도에도 영향을 미친다. 또한 외적 동기가 계기가 되어 내적 동기로 전환되는 경우도 적지 않다.

박물관에서 행해지는 교육은 학교 교육과정처럼 의무화된 것이 아니며 기본적으로 자유선택교육(free choice education)이다. 그런데 자유선택교육에 의한 학습은 내적 동기 부여와 지속적인 교육활동으로 이어질 수 있는 것으로 알려져 있다. 또한 자유선택교육은 정보와 지식습득 및 결과물을 위한 교육은 아니지만, 자기개발, 자아 만족 등의 긍정적 결과를 보여주고 있다.

박물관은 이와 같이 자유선택교육의 경험을 통해 내적 동기부여를 제공함으로써, 관람객의 박물관 방문 경험이 평생교육으로 이어지도록 기여할 수 있는 곳이다.

(3) 주체적 요소 : 대상 연구

주체적 요소란 박물관을 이용하는 사람들에 대한 연구를 의미하는데, 영국에서는 100년의 역사를 가지고 있다. 미국에서 박물관 이용에 관한 연구는 1920년대에서 1930년대에 걸쳐 예일 대학교의 에드워드 로빈슨과 아서 맬턴이 조사한 것이 처음인 것으로 알려져 있다. 이 연구는 관람객의 어떤

작품 앞에서 서고 어떤 작품들을 본 후 갤러리를 떠나는지 등 관람객의 관람 활동에 대한 기록이었다. 이러한 조사가 교육과 직관되는 것은 아니었으나 관람객 중심의 박물관 활동의 첫걸음으로 인정되고 있다.

박물관은 대중을 위한 공공의 시설이므로 관람객의 유익을 항상 염두에 두어야 한다. 박물관을 방문하는 사람들에 대한 연구는 1960년대에 활발해지기 시작했는데, 다음 표는 연령별 심리적 특징과 선호하는 교육형태를 보여주고 있다.

① 취학 전 어린이

[그림 3-10] 어린아이들도 쉽게 할 수 있는 자석으로 된 조각그림 맞추기를 이용해서 옛 무기의 모양을 알아보고 있다(국립어린이박물관).

가족에서 벗어나 유치원에서 사회생활이 시작되는 시기이다. 호기심이 많고, 활동적이다.

이 시기의 교육활동은 어린이들에게 스스로 할 수 있다는 자주성을 심어주고, 배움이 평생의 과정이며 어느 곳에서도 가능하고, 스스로 하기도 하고 어른들과 같이 할 수도 있다는 점을 이해하도록 돕는 활동이 되는 것이 좋다.

이 시기는 피아제의 이론에서 전조작기에 해당하며 학습 중심의 활동보다는 체험 중심의 활동이 바람직하다. 신체적으로 빠르게 발달하는 시기이지만, 심리적, 논리적 발달이 신체와 같이 성장하는 것은 아니고 개인차가 크다.

[표 3-3] 연령별 심리적 특징과 박물관 교육의 선호도

연 령	특 징	선호하는 교육 형태
소아(3~5세)	자기 중심적, 호기심, 선입견 / 판별력 없음	가이드 / 발견
미취학(6~7세)	세계의 존재 인식 / 상상력 / 운동 신경 발달	가이드 / 발견
초등(8~11세)	사회성 / 상호 소통 가능 / 언어 능력	활동지 / 가이드 / 발견
중학생(12~14세)	자아(sense of self)	활동지 / 가이드 / 발견
청소년(14~18세)	추상적 사고 / 사실주의 선호 / 현실적 상황 인식	활동지
영재(5~18세)	지식의 확대 / 다각적 관심과 이해력 / 호기심 / 열린해석	
청년(18~30세)	독립성, 관심, 흥미, 직장인, 가족	가이드
성인(30~60세)	호기심, 지식 습득 욕구, 인생의 의미	강연 / 토론
노년(60 이상)	성인과 비슷하나 신체적으로 약함	강연 / 토론
가족 단위	주말 관람객, 사회성이 방문의 이유	활동 / 가이드 / 발견

우리나라에서 어린이 박물관은 이 연령층을 주 대상으로 하고 있다. 어린이를 위한 다수의 특별전도 이 연령층 또는 초등 저학년을 대상으로, 즉 전조작기의 어린이를 대상으로 하고 있는 것이 많다.

② 초등학생

신체적, 심리적, 인지적 발달에 개인차이가 크다. 피아제의 발달단계에서 전조작 단계에서 구체적 조작기가 되는 시기이다. 이 시기의 어린이들은 자기중심의 세계관에서 보다 확장된 세계관을 가지게 된다. 또한 자신만의 관심 대상에 대해 깊이 생각할 수 있고, 이에 대해서 주변의 다른 어른과 이야기할 수 있다.

주어진 문제에 대해서 답을 찾거나 완성된 결과물을 통해 자신감, 자기만족감, 성취감을 느끼기도 하며, 개별적 작업과 마찬가지로 공동의 작업을 즐길 만큼 사회성이 발달한다.

이 나이의 연령층에게는 설명 / 해설식의 교수방법보다는 발견학습법이

[그림 3-11] 국립서울과학관 거울의 방에 있는 서로 상대방이 보이는 거울의 배치

적절하고, 스스로의 관찰과 질문, 실험과 발견의 활동에 집중할 수 있다. 다른 사람, 특히 교사의 지식과 경험에 의지하고자 하며, 서로 다른 의견과 생각을 수용하고 이해하며 지식의 확장을 시도하기도 한다. 또한 지적 확장과 적극적인 참여를 유도할 수 있으므로, 가족 단위의 활동, 학교의 단체 방문을 통한 프로그램의 참여를 기대할 수 있다.

국립서울박물관 거울의 방에 있는 여러 거울의 배치 중에서 서로 친구가 보이는 배치가 있다. 어린 아이의 경우에는 서로 보는 것만으로 즐겁지만, 조금 성장한 후에는 왜 그렇게 보이는지 토론해 볼 수 있다.

③ 청소년기

이 시기는 가능, 가설, 추상 등의 모든 인지력이 개발되어 있으나 아직 성인은 아니다. 동료와 친구에 대한 우정과 감정의 폭이 넓고, 가족 이상의 가까운 사이로 지내며, 공동체를 이루는 경향이 있다.

한편 정신적, 신체적 성장이 빠른 데 비해, 자신의 가치에 대한 학교 현장의 평가, 사회가 자신을 아이로 취급하는 것 등 과도기적인 사회적 위치로 인해 스트레스를 받는다. 자신의 행동에 대한 책임감이 조금씩 개발되

며 사회나 정치에 대해서 생각하기도 하고, 부모로부터의 독립을 꿈꾸기도
한다.

이 시기에 다른 사람을 도울 수 있는 기회를 제공하면 본인의 사회적 가
치를 경험하게 되어 긍정적인 효과가 있으므로, 그 나이에 맞는 전시안내
설명이나 어린이 프로그램의 도우미 등의 역할을 마련해 주는 것도 바람직
한 시도이다.

미국 샌프란시스코의 익스
플로러토리움은 지역의 고등학
생을 도우미로 활용한다. 익스
플로러토리움의 전시물은 대부
분 설명이 필요하지 않고 관람
객이 스스로 작동을 해보면서
깨우치게 되어 있다. 하지만
몇 가지 전시물은 도우미가 필
요하다. 지역의 고등학생들은
시간당 급여를 받는 스태프가
되어서 도우미 활동을 할 수
있다. 이들은 Explainer라고
불리며, 시범이나 활동을 진행
하기도 하고, 적절한 질문으로

[그림 3-12] 익스플로러토리움에서 활동을 돕는 Explainer(의자에
앉아 있는 사람)

탐구의 과정을 돕기도 한다. Explainer의 역할은 청소년기에 소중한 사회
적 경험의 기회를 제공하며 긍정적으로 평가되고 있다.

④ 청년층(18~30세)

이들은 정규 교육과정을 마치고 직장인으로 사회에 입문했거나, 대학에 진학한 사람들이다. 이 시기는 성장한 성인으로서 사회활동의 범위를 확장하고 새로운 환경에 적응하는 시기로서 정신적으로나 경제적으로 부담이 적은 여가 생활을 찾는 경향이 있다. 같은 문화적 성향을 가진 사람들이 취미생활을 같이 할 수 있는 모임을 찾아다니기도 한다.

개인적으로 취미가 있는 경우가 아니면 박물관 사용에 별로 관심이 없는 연령이기도 하다. 하지만 학업 등의 이유로 해보지 못했던 일들에 대한 호기심이 많으므로 이들의 필요를 반영하는 프로그램이나 특별전이 준비 된다면 긍정적인 반응을 기대할 수 있다.

서울 시립 박물관에서 있었던 미디어 비엔날레는 젊은 관람객에게 매우 인기가 있었던 전시이다. 각종 미디어를 활용한 작품들은 첨단 미디어에 익숙한 젊은층의 관심을 끌었다. 센서를 활용해서 관람객의 손을 따라 나비가 날아가는 장면이 연출되는 작품, 관람객이 선택하는 캐릭터에 따라 다른 스토리가 전개되는 백설공주 이야기 등의 흥미 있는 작품을 볼 수 있었다.

⑤ 장년층(30~45세)

이 시기에는 자녀 교육의 필요에 의한 활동의 비중이 커지게 된다. 그러므로 가족이 같이 즐길 수 있는 전시 또는 프로그램을 찾게 된다. 현재 박물관의 특별전은 이와 같은 가족을 대상으로 하는 것이 많다.

혼자 다니기에는 아직 어린 초등 저학년 또는 그 이하의 어린이가 즐길 만한 내용과 함께 어른들에게도 흥미 있고 유익한 내용을 담은 전시회를 종종 볼 수 있다.

2008년에 열렸던 "사해사본과 그리스도교의 기원"이라는 특별전은 관련 유물과 더불어 사해사본을 제작했을 것으로 추정되는 공동체의 삶의 모습을 재현해서 전시 공간을 구성하였다. 도슨트를 따라가면서 수동적으로 설명을 들어야하는 전시형태였지만 그 당시의 건물, 정결의식을 위한 목욕탕의 모습 등이 잠시 외국에 온 듯한 느낌이 들 정도로 사실적으로 재

[그림 3-13] 발굴체험실. 모래가 담긴 상자 속에서 도자기 조각을 찾아 도자기보양을 복원하는 활동(사해사본과 그리스도교의 기원 특별전, 2008)

현되어 있어서 아주 어린아이들도 즐거워하였다.

이 전시에는 발굴체험실이 있었는데, 모래가 담긴 상자 속에 도자기 모형의 파편들이 들어 있고 찾아서 꺼내어 맞추어 보게 되어 있었다. 이 방은 휴식을 제공함과 동시에 지금까지 본 유적지에서 진행되었을 발굴 작업의 과정을 실감나게 상상하게 하는 효과가 있었다.

⑥ 중년층(45~60세)

부모가 중년의 나이가 될 때쯤이면 자녀들은 더 이상 어디를 방문하기 위해 부모의 도움이 필요하지 않다. 그리고 부모들은 이전보다 시간적 여유를 누리게 된다. 이 연령층의 사람들은 취미의 단계에서 좀 더 의미 있는 일로 발전시키고자 하는 의지가 있어서 활동의 다양성보다는 한 영역에 집중하면서 지속적인 발전이 이루어지기를 바라고 숙달되기 위해 노력하며 작품전을 열기도 한다.

또한 교사에게 지도를 받기도 하지만, 대화를 나눌 수 있는 친밀한 환경과 스스로 학습을 주도할 수 있는 융통성 있는 교육과정을 원한다.

이들의 경우 제작과 감상의 다양한 활동에 적극적으로 참여할 수 있으며 학습결과를 자기만족에 그치지 않고 사회로 돌릴 수 있는 기회를 찾는 경우도 적지 않다.

이들은 박물관에서 제공하는 프로그램을 수료한 후 박물관을 돕기에 좋은 조건을 갖춘 집단이기도 하다. 이들은 박물관 활동을 통해서 다른 사람들과 함께 하는 사회적 상호작용, 스스로의 판단에 의한 가치 창출, 새로운 경험에의 도전, 배움의 기회, 활동적으로 참여할 수 있는 일, 기분 좋고 안락하게 느낄 수 있는 일 등을 선호한다.

⑦ 노년층(60세 이상)

[그림 3-14] 열정적인 노년의 가이드(미국 나파 밸리 몬더비 와이너리)

과거에 노년은 퇴임과 동시에 적극적이고 활발한 주체적인 위치에서 물러나는 것을 의미했다. 그러나 고령화 사회의 노년층은 더 이상 소극적인 존재가 아니다. 의학의 발달로 평균 수명도 길어졌고, 노후를 미리 설계하는 여러 가지 제도적 발전으로 인해 경제적으로도 안정적인 경우가 많다. 이들은 자신에게 있는 시간과 자원을 적극적으로 활용할 수 있다.

박물관은 이들의 관심과 필요에 맞는 전시 또는 프로그램을 제공할 수

160

있다. 이들은 또한 그들의 연륜과 지혜를 다음 세대에 전해줄 수 있다. 국립민속박물관에서 1993년에서 시작되었던 할머니 · 손녀 공예교실은 세대 간의 만남을 제공하는 프로그램으로 1999년까지 꾸준히 지속되었다.

⑧ **다양한 대상**

현대 사회는 다문화 사회이며, 또한 같은 연령층 안에서도 각자의 관심사와 필요가 다양하다. 박물관은 다양한 소장품을 매개체로 하여 다양한 대상을 위한 프로그램을 제공할 수 있으며, 서로 다른 대상이 만나는 기회를 제공할 수도 있다.

[표 3-4] 국립민속박물관이 제공하는 다양한 대상을 위한 교육

어린이와 가족	유 아	• 병아리 민속교실
	어린이	• 속닥속닥 우리들이 만드는 전래동화 • 알쏭달쏭 유물이야기
	방학 / 가족	• 가족과 함께 박물관나들이 • 토요일이 좋아요 • 기획전 연계
성 인		• 성인공예교실 : 전통 매듭, 한지공예, 인형공예, 우리한복 짓기, 염색 • 국궁 교실
전문가		• 지역문화국제전문가과정 • 박물관전문인력 양성교육 • 초중등 교원 우리민속연수 • 관광통역사 우리민속바로알기 연수
외국인		• 주한 외국인 전통문화체험 • 이주 노동자 프로그램 • 다문화가정 프로그램
농어촌 · 저소득 · 장애인		• 찾아가는 박물관 • 저소득층 : 함께 나누는 민속 교실 • 장애인 : 우리둘이 박물관 나들이, 손으로 느끼는 민속교실, 현장 민속교실

출처 : 국립민속박물관 홈페이지, 2009

앞의 표는 국립민속박물관이 제공하는 다양한 대상을 위한 교육프로그램이다. 국립민속박물관은 가족 행사가 많은 5월에 다문화 어울림 한마당을 열어서 우리 사회 구성원의 다양함에 대한 이해를 돕는 기회를 마련하기도 하였다.

[그림 3-15] 우리사회를 구성하는 문화의 다양함에 대한 이해를 돕는 기회를 제공한 "다문화 어울림 한마당"(자료 : 국립민속박물관 홈페이지, 2009년)

5. 박물관 건물

전통적으로 대저택이나 왕궁, 종교적 건물 등이 박물관으로 사용되었다. 이러한 역사적인 배경으로 인해 새로 지어지는 박물관 건물도 신전이나 저택의 모양을 하고 있는 경우가 많다. 이 장에서는 전시가 담겨 있는 공간으로서 박물관 건물의 역할과 기능을 다루고자 한다.

박물관 건물은 소장품을 보관하고 소장품에 관련된 수집, 보존, 연구를 수행하고 일반인에게 대표적 소장품을 전시하는 교육적 기능을 위해 존재한다. 한편 관람객은 시각적인 경험을 중심으로 하는 활동을 통해 의미있는 시간을 갖고자 하는 의도를 가지고 전시를 방문한다. 박물관 건물은 이러한 방문의 과정에서 보게 되는 주요 사물 중 하나이고, 대부분의 경우 박물관에서의 경험은 박물관 건물과의 만남에서 시작된다. 이러한 이유로 인해 박물관 건물 자체가 랜드마크가 되는 경우가 많다.

1) 박물관 건물의 유형

박물관 건물의 모양은 사회 경제 정치적인 상황, 이용 가능 여부, 재원, 박물관을 건립하는 개인이나 기관의 의도 등에 다양한 요인에 의해 결정된다.

박물관으로 사용되는 건물들은 대략 네 가지 경우로 나누어 볼 수 있다. 역사적인 의미가 있는 건물, 고전적인 박물관 건물, 유휴건물, 현대적 박물관 건물이다.

(1) 역사적 건물

역사적으로 중요한 의미를 지닌 건물이나 동시대에 지어진 건축물로서 처음에는 주거, 공공기관, 상업, 산업, 종교 또는 군사적인 목적 등 특정한 목적으로 지어진 건물이지만 전체 또는 일부가 박물관의 용도로 사용되는 건물들이 있다.

역사가 오랜 박물관의 다수가 이러한 건물인데, 대표적인 예로 프랑스 파리의 루브르박물관이 있다. 이 건물은 프랑스의 왕가가 거주하는 궁이었지만, 파리 혁명으로 왕가가 무너진 후 왕가가 수집한 소장품들과 함께 박물관으로 사용되었다.

[그림 3-16] 프랑스 파리의 루브르박물관 건물

베토벤의 생가처럼 중요한 인물과 관련이 있어서 박물관이 된 경우도 여기에 속한다. 철도의 발달에 따라 더 이상 사용하지 않는 기차역을 박물관으로 사용하는 경우도 있는데, 프랑스의 오르세 역은 인상파 화가들을 위한 전문 미술관으로 사용되고 있다. 교도소를 박물관으로 전환시킨 경우도 있다. 서대문독립공원은 1908년 경성감옥으로 세워진 후 일본이 통치하던 기간 동안 한국의 독립을 위해 활동하던 사람들이 투옥되고 고문을 당하던 서대문형무소가 있던 장소이다. 서대문형무소는 후에 서울구치소로 이름을 바꾸었는데, 1987년 서울구치소가 경기도 의왕으로 옮겨 간 후 1992년 8월 15일에 서대문독립공원으로 다시 태어났다. 공원 내의 건물은 역사적 의미에 가치를 두어서 보존했으며 일부는 사적으로 지정되었다. 그리고 독립을 위해 순국한 애국선열을 기억하고 독립정신을 일깨워주기 위해 1998년 서대문형무소역사관을 개관하였다.

(2) 고전적인 건물

초기 지어진 박물관 건물은 거의 모두 종교적 건물이나 저택의 모양을 하고 있다. 지금도 역사박물관의 경우에는 고전적인 건물의 형태를 모델로 하는 경우가 많다. 150년의 역사를 가지고 있고, 다양한 박물관들의 모임인 스미소니안 박물관의 초기 건물들은 고전적인 건물의 전형적인 예이다. 이러한 건물들은 사람들이 성당과 같은 종교적 건물을 들어가거나 왕궁을 들어갈 때와 같은 장엄한 느낌을 갖게 한다.

[그림 3-17]은 용산전쟁기념관의 여러 시설 중에서 전사사 명단이 전시되어 있는 장소를 보여주고 있다. 용산전쟁기념관 건물 자체는 고전적이라고 부르기에 무리가 있지만 전사자 명단은 종교적인 건물의 회랑을 연상하게 하는 구조를 가지고 있으며 엄숙한 느낌을 주고 있다.

165

[그림 3-17] 용산전쟁기념관 내부 전사자 명단 전시 공간

(3) 유휴 건물

박물관 건물이 언제나 멋있는 것은 아니다. 한때 사용되었으나 그 이후 특별한 용도가 없고, 다시 활용할 만한 이유를 발견하지 못하는 건물을 활용한 경우도 있다.

미국 익스플로러토리움은 이러한 경우의 대표적인 예이다. 익스프로러토리움 건물은 세계박람회장에서 사용했던 건물이기는 하지만 2차 세계대전 중에는 군대의 창고로 쓰였던 건물로 그다지 중요하게 생각되었던 건물이 아니다. 약 12,000m²의 넓이인 내부는 장식도 없고 칸막이도 없다. 연구실, 극장, 매장, 사무실, 공작실 등이 필요에 따라 그 공간 내부에 지어졌지만 기본적으로 완전히 공개된 하나의 공간이다. 궁금증을 따라 자유롭

166

게 탐구한다는 정신을 따라 관람객이 관찰해야 하는 현상으로 주의를 집중하기 위해 필요한 요소 외에는 모든 것을 과감하게 최소화하고 있다.

(4) 현대적 건물

미술관 중에는 건물 자체가 아주 독특해서 건물이 관광객을 끌어들이는 경우도 있다. 프랭크 게리(Frank Gehry)가 디자인한 빌바오 구겐하임 미술관(Bilbao Solomon Guggenheim Museum of Art)은 건축물을 보기 위해 찾아오는 관광객의 증가가 어려웠던 도시의 경제발전에 촉매역할을 하기도 했다.

[그림 3-18] 퐁피두 센터. 길게 이어지는 에스컬레이터가 인상적이다.

렌조 피아노(Lenzo Piano)와 리차드 로저스(Richard Rogers)가 건축한 프랑스 파리의 퐁피두 센터(Centre Georges Ponpidou)는 박물관안의 전시품 만큼이나 건축물에 대해서 세계적 관심을 끌었다. 내부의 규모도 크지만 박물관의 외형도 주의를 끌어들인다. 박물관 앞 광장을 약간 경사가 지게 했기 때문에 사람들이 자연스럽게 박물관을 바라보는 방향으로 앉아서 휴식을 취하기도 하고, 거리의 예술인들이 즉석 공연을 하는 장소가 되기도 한다.

고전적 건물에 현대적 건물이 이어진 경우도 있다. 이미 언급된 루브르 박물관은 1980년대에 피라미드 모양의 출구를 건축했다. 이 피라미드 구조는 광장 한 가운데에서 주변의 고전적인 루브르궁의 건물들과 강렬한 대조를 이루는 파격적인 건물인 한편 지하의 지하철 역과 쇼핑몰로 연결이 되

167

는 기능적인 요소도 갖추고 있다. 이 건물의 파격적인 대비는 건축계뿐만 아니라 사회·문화계의 논쟁을 일으키기도 했다.

[그림 3-19] 루브르박물관의 유리 피라미드

박물관의 건물은 내부의 기능과 건물 밖의 디자인이 연계되어 설계되기도 한다. 경기도 박물관을 예로 들어보자. 경기도 용인시에 위치하고 있는 경기도 박물관은 우리나라 전통 성곽의 모양과 현대적 건물이 조화를 이루는 건물이다. 그림을 보면 건물의 둥근 부분에 구멍이 두 줄 뚫려 있다. 위쪽의 구멍들은 수평으로 배치되어 있는데, 아래쪽의 구멍들은 비스듬하게 사선으로 배치되어 있다. 건물의 내부에 들어가 보면 이 구멍들이 특별하다는 것을 알게 된다.

이 박물관은 들어가자마자 둥그스름한 계단을 올라가서 2층부터 관람하게 되는 구조를 가지고 있다. 이 계단을 올라가는 벽면에 뚫린 작은 창문들

이 밖에서 보는 건물 벽의 구멍이다. 이 창문은 우리나라 성곽에서 감시를 위해 뚫어 놓은 구멍의 특징을 가지고 있는데 구멍의 크기가 안쪽에서는 크고, 밖으로 가면서 점점 작아져서 구멍 옆에서도 밖을 내다 볼 수 있다. 그래서 밖에서 구멍을 향해 쏘는 무기에 감시병이 맞지 않으면서 밖을 볼 수 있다. 관람객은 계단을 올라가다가 실지로 옆으로 비스듬히 서서도 멀리까지 시야가 트여있다는 사실을 발견하는 놀라움을 경험하게 된다.

[그림 3-20] 경기도 박물관. 최초의 도립 박물관(자료 경기도박물관 홈페이지 http://www.musenet.or.kr/)

2) 박물관의 시설

(1) 박물관 시설의 특징

관람객의 입장에서 보는 박물관은 물건이 진열되어 있고, 필요한 편의시설(매장, 휴게실, 화장실 등)이 갖추어진 공간일 뿐이다. 결과적으로 박물관은 전시관이상의 것이라는 사실을 잊게 된다. 다시 말해서 박물관이 소장품을 수집하고, 보존하며, 관련 연구를 수행하는 기능도 갖추어야 한다는 사실을 간과하게 되는 경우가 많다. 박물관 건물을 생각할 때 다음 세 가지 요소를 반드시 먼저 생각해야 한다.

169

① 전시기능

박물관 건축에서 가장 중요한 원칙은 형태가 기능을 따라가야 한다는 것이다. 그리고 건물이 그 자체 하나의 예술품으로 기능하게 할 것인지 아니면 전시물이 돋보이게 하기 위한 중립적 공간이 되게 할 것인지 두 입장 사이에 균형이 이루어져야 한다. 예술품으로 기능을 하더라도 전시물의 성격에 맞추어져야 한다. 예를 들어서 첨단 기술에 대한 전시물을 통나무집과 같은 건축물에 넣는 것은 바람직하다고 보기 어렵다.

② 소장품 보호

소장품을 위한 안전이 보장되어야 한다. 수장고, 전시실, 보존 처리실, 작업실 등 소장품이 있을 수 있는 모든 공간은 소장품의 보안을 유지해야 하며 출입이 통제되어야 한다. 소장품은 박물관이 존재할 수 있는 근거이다. 소장품 보호는 박물관이 소유하고 있는 어떤 재산보다 중요하다.

온도, 습도 등에 의한 전시물의 손상에 대한 안전도 고려의 대상이다. 자외선이 전시물을 손상시킨다는 것이 알려지면서 대부분의 박물관은 조명을 밝게 하지 않고 부분 조명을 주로 사용한다. 또한 온도와 습도 조절을 위해 일반 건물에서 사용하는 것보다 훨씬 까다로운 환기 시스템이 필요하다. 또한 수장품이 있는 곳에는 온도와 습도 센서를 설치해서 실시간으로 체크할 수 있도록 한다.

③ 관람객 배려

박물관의 전시기능은 관람객을 위해 존재한다. 그러므로 관람객의 필요에 대해 민감할 필요가 있다. 예를 들어 중요한 전시물 주변에는 단체 관람 학생들도 다 같이 전시물을 볼 수 있도록 충분한 공간을 확보하도록 한다.

또한 키가 작은 어린이를 위한 단을 준비하거나, 전시물의 배열을 입체적으로 해서 모든 사람이 고르게 관람할 수 있도록 배려한다.

(2) 박물관 시설의 구성 요소

박물관의 공간은 필요한 많은 시설들에 의해 나누어지게 된다. 여기서 우선순위와 원칙이 없으면 결국에는 풀기 어려운 문제가 생기게 된다. 공간의 우선순위를 정할 때 세 가지를 고려해야 한다. 이는 대중과 관람객을 위한 시설, 관람객이 이용할 수 있는 소장품과 정보, 박물관이 제공하는 봉사의 범주(기술, 경영, 행정, 교육 등) 이렇게 세 가지이다.

공간의 분배는 리셉션과 관람객이 이용하는 시설 25%, 수장고 25%, 전시 25%, 지원 서비스 25%를 기준으로 각 박물관의 특성에 따라 조절한다. 건물 규모가 작을 경우에도, 전시 공간을 무리해서 키우기보다는 정기적으로 전시물을 교체하면서 변화를 주고, 전시 공간을 극대화하는 것이 훨씬 효과적인 방법이다. 아래의 목록은 각 25%에 들어가야 하는 요소들을 나열한 것이다. 각 항목은 두 개의 목록으로 되어 있는데 앞의 목록이 1순위, 뒤의 목록이 2순위이다. 물론 구체적인 사항은 각 박물관의 특성에 따라 조율이 필요하다.

대중을 위한 공간 / 서비스
- 1순위 : 관람객 출입구, 리셉션 / 안내, 집회 장소 및 강의실, 휴게실 및 화장실, 기념품점, 경비실 / 경비 데스크
- 2순위 : 기부금함, 물품 보관소, 식음료 판매점, 시청각실, 강의용 극장(대형 강의실), 회의실, 전화 / 우체통 등

대중을 위한 공간 / 전시

- 1순위 : 상설 및 기획 전시실, 전시물, 문서 / 정보, 연구용 소장품, 소장품 관리자의 사무실
- 2순위 : 정보 센터, 도서실, 고문서보관실 / 기록실, 당직실

수장

수장고

지원서비스

- 1순위 : 경영, 행정 / 세무, 안전, 청소, 기술적 워크샵, 출판물 / 매점 재고 창고, 정보 / PR / 섭외 담당자, 조사 연구 / 발굴 조사, 수장고, 기술자를 위한 비품 창고, 전시물 수장고, 직원 휴게실, 온 / 냉방 시설, 차고 / 주차장
- 2순위 : 사진촬영을 위한 스튜디오, 디자인 / 전시 스튜디오, 출판부, 보존 과학실, 배달 창고

(3) 각 요소별 고려사항

위의 기능들을 갖추기 위해서 고려해야 할 사항들은 많다. 아래의 목록은 위의 여러 요소 중 몇 가지에 대해서 고려할 사항들이다.

- 부지 : 접근 용이성, 주차, 증측 가능성, 주변 환경과의 조화, 주변에 위험 시설 여부, 소음, 공해 요인 등
- 건축 양식 : 박물관 주제에 적절하고 주변 경관과 어울리는 양식
- 활용 가치 : 지역 사회의 문화 센터 등 다른 기관과의 연계, 복합적 활용 가능성
- 전시실 : 공간의 크기, 스타일, 색상, 각 전시 공간의 배치, 통일성과 일관성, 단조로움의 배제
- 조명 : 자연 채광과 인공 조명의 활용, 천장, 측면, 창문 등

- 공간 가변성 : 이동 칸막이, 이동 전시대
- 서비스 : 회의실, 도서실, 강의실, 공용 공간과 통제 구역의 명확한 구분, 각 공간 간의 소통, 각 서비스 영역의 접근성
- 분할 : 공간의 분할, 전시물에 따른 천장 높이
- 옥외 공간 활용 : 조경, 외부 시설, 외부 전시물
- 수장고 및 관련 시설 : 위치, 보안, 면적, 접근성, 수장품을 관리하는 직원과 연구자의 편의, 농도, 수장품에 적절한 환경 조절, 수장품 배송 수취 관련 시설
- 동선 : 전시실, 로비, 기타 공공 구역, 엘리베이터, 계단, 통제 되는 공간의 연결 또는 차단
- 출입문 : 로비, 안내, 디자인, 개수
- 관람객 편의 : 화장실, 휴대품 보관소, 식당, 의자, 휴게실, 오리엔테이션, 공중전화, 기념품점, 시계
- 건물의 기술적 요인 : 내화성, 방습, 방음, 진동 방지, 바닥재, 절연재 사용 등
- 계단 : 비상구, 엘리베이터와의 보완성, 각 층간 직원들의 커뮤니케이션, 관람객 동선
- 옥상 : 접근 가능성, 활용도(하늘 정원, 집회 장소 등)
- 단체 관람 : 단체 관람객 버스 승하차 공간, 주차, 식당, 휴대품 보관소, 화장실
- 강당 : 영사 시설, 보조 의자, 강사를 위한 통로, 준비실
- 작업실 : 보존 작업, 전시물 제작, 소장품 관련 연구, 실험, 암실, 건조실, 사무실, 약품 취급실
- 시설 관리 : 경비실, 경비 휴게실, 집기실
- 환경 관리 : 냉난방, 공기 정화, 습도 조절, 청소

이미 서술한 바와 같이 박물관 건물은 기능이 우선해야 한다. 그 건물 안에서 수행될 구체적 업무들이 파악되고 업무들이 수행되기 위해 필요한 기능과, 기능에 필요한 공간들을 구성한다. 기능적으로 가까이 있어서 시너

지 효과가 나는 공간들을 합치거나 가까이 배치하면서 대략적으로 평면도
가 만들어질 수 있다. 이 평면도는 정식 설계도가 아니라 각 공간의 용도를
쉽게 볼 수 있게 만드는 공간 구성도이다. 여기에는 각 공간들의 상대적인
크기와 동선이 표시된다. 이 단계에서 공간 활용에 대한 구체적 계획이 결
정이 되면 그 이후에 설계가 진행될 수 있다.

　위에 열거한 요소들 외에도 건물에서 고려해야 하는 사항들을 무수히 많
다. 무엇보다도 그 공간을 사용하는 사람들, 박물관에 근무하면서 서비스
를 제공하는 사람들의 업무와 제공되는 서비스를 이용하는 사람들의 필요
가 최대한 만족이 되는지 세밀히 검토를 거치면서 진행될 때 만족스러운
결과를 기대할 수 있다.

Chapter ❹ 체험과 몰입

1. 체험의 정의

체험이라는 단어는 여러 가지 의미로 사용되고 있다. 각종 프로그램, 각종 상품 등에 체험이라는 단어가 사방에 널려 있다. 그러나 구체적인 내용은 무척 다양하고, 이러한 다양성은 때로 혼선을 불러일으키기도 한다. 그러므로 체험이라는 단어가 사용되는 다양한 상황을 소개하고, 각 상황에서 체험의 의미를 정리해 둘 필요가 있다.

1) 따라하기

따라하기는 가장 흔히 볼 수 있는 체험의 형태 중 하나이다. 전문가 또는 도우미의 도움을 받으면서 시범을 따라하는 행동이 활동의 주를 이루는 활동이다. 활동의 결과는 무형일 수도 있고, 유형일 수도 있다.

무형의 예로는 악기 연주, 춤 등을 따라해 보는 예가 있다. 전통 악기(창

[그림 4-1] 사물놀이 체험. 사물놀이의 장단 중 단순하고 쉬운 형태를 따라해 보는 활동(국립민속국악원, 전라북도 남원)

[그림 4-2] 도우미(사진의 아래쪽)가 어린이의 손에 곤충을 놓으면서 주의사항을 설명하고 있다.

고, 꽹과리 등), 탈춤, 판소리 등을 따라해 보는 체험 활동은 각종 축제나 행사에서 흔히 볼 수 있다. 전문가의 설명을 들으면서 평소에 만져보지 못하던 악기를 만져보고, 연주 해보는 경험은 기초적인 지식을 전달하고, 기본적인 기능을 학습하는 효과가 있다. 일회성이므로 이 활동의 결과로 악기 연주가 가능하게 되리라고 기대하는 사람은 아무도 없다. 하지만 기초적인 지식과 함께 전달되는 경험은 친밀도를 높이고 긍정적인 관심을 가지게 하는 효과가 있다. 그리고 소수이기는 하지만 그런 단순한 경험이 지속적인 관심으로 이어져서 교육 프로그램으로 이어지기도 한다.

유형의 결과물이 만들어지는 체험의 예로 도자기 체험, 치즈 체험, 한지체험 등 만들어보는 체험이 있다. 이러한 활동은 짧은 시간에 눈에 보이는 결과물이 완성된다는 특징을 가진다. 만들어진 치즈를 먹어보거나, 가지고 갈 수 있으며, 도자기가 가마에 구워진 후 집으로 배달되게 해서 직접 사용할 수도 있으므로 참여

한 사람들은 성취감에서 오는 즐거움을 경험하게 된다. 또한 제작 과정에 대한 신뢰감, 전문적인 제작 과정에 필요한 기술이나 수고에 대한 긍정적인 인식 등의 효과가 있다.

따라하기에는 다루기 어려운 대상을 만져보는 경험도 있다. 곤충을 만져 보게 하거나, 새를 손 위에 얹어 보게 하는 체험 등을 예로 들 수 있다.

2) 놀기

주변에서 볼 수 있는 어린이를 위한 체험전 또는 박물관 활동 중에는 특정 지식이나 기술의 전수와 거리가 먼 경우도 많다. 그러나 이러한 체험전이 오로지 재미만을 위해 존재하고 교육과 무관한 것은 아니다.

이러한 경우 관람객이 기대하는 것은 주로 정서적인 만족감과 개인적 성장으로 취미생활로 인한 즐거움과 비슷하다. 또한 미술이 전공이 아닌 사람이 미술관을 방문하거나, 음악 전공이 아닌 사람이 음악회를 가는 경우와 유사하다고도 볼 수 있다.

2007년 코엑스에서 열린 레고 체험전(PLAY LEGO WORLD)은 각종 레고 작품을 전시하는 공간과 더불어 방문객들이 다양한 레고를 가지고 놀 수 있는 체험 공간을 제공하였다. 레고 조각들은 대상 연령에 따라 다르게 만들어 진다. 이 체험전에서는 이러한 연령별 레고에 맞추어 구성된 공간이 여러 칸 제공되었는데, 관람객들은 아무런 제한 없이 각자 자신이 좋아하는 형태의 레고를 가지고 노는 시간을 즐길 수 있었다.

[그림 4-3] 테이블의 가운데 부분이 움푹하게 파이고 다양한 레고조각이 많이 들어 있어서 관람객이 얼마든지 원하는 대로 가지고 놀 수 있다(2007년 레고체험전. PLAY LEGO WORLD).

롤링볼 박물관도 이와 유사한 공간을 제공한다. 전시관의 시작 부분에는 각종 롤링볼 작품이 전시되어 있다. 이 공간은 특수 박물관과 같은 성격을 가진 공간으로, 한 가지 주제에 집중된 수집품은 그 다양성과 일관성만으로도 흥미와 감탄을 불러일으키기에 충분하다.

동선을 따라가다 보면 직접 공을 옮기거나, 공이 굴러가는 경로를 바꾸는 등 약간의 조작이 가능한 전시물들이 등장한다. 방문객은 전시 공간에 놓인 다양한 구조물을 조작하면서 즐거운 시간을 보낼 수 있다.

롤링볼 박물관의 마지막 부분은 앞에서 언급한 레고체험전의 체험 공간과 유사하다. 다양한 롤링볼을 만들어 볼 수 있는 나무 조각 부품들이 종류별로 구별되어 제공되는 공간이 방문객을 맞이한다. 방문객은 공간과 시간이 허락하는 한 얼마든지 다양한 롤링볼을 만들면서 즐길 수 있다.

3) 어린이 박물관의 핸즈온(hands-on) 활동

핸즈온은 단어를 그대로 풀이하면 (어떤 물건에) 손을 댄다는 뜻이다. 핸즈온은 직접 해본다는 뜻으로 사용되며 그 범위가 매우 넓고, 오감을 활용한다는 의미를 담고 있어서 오감체험 또는 체험으로 해석되기도 한다. 즉 만지고(촉각), 보고(시각), 듣고(청각), 냄새 맡고(후각), 맛보는(미각) 경험을 바탕으로 사물을 이해할 수 있도록 한다는 뜻이며 아주 단순한 따라 해보기에서부터 역할놀이까지 그 종류도 다양하다.

핸즈온은 활동이나 전시물의 형태보다는 기획의도에서 차별화가 된다고 보는 것이 적절하다. 60년대 보스턴 어린이 박물관의 관장이었던 스포크는 '물건' 중심의 전시에서 '사람' 중심의 전시를 주장하면서, 오감을 이용하여 전시 대상물을 파악할 수 있도록 허용하는 핸즈온 개념의 전시를 최초로 시도하였다.

그는 잘 만들어진 전시품은 모든 연령에 흥미를 불러일으켜야 하며, 어린이 박물관은 학습에 대해 준비된 지식이 없는 모든 사람들을 위한 곳이라고 주장하였다. 어린이 박물관의 핸즈온 개념은 체험과 참여라는 두 단어로 대변되고 있으며 전시품은 보존을 위한 것이라기보다는 교육을 목적으로 하는 소모품이다.

전시 공간에서의 핸즈온은 전시물을 보기만 하거나, 수동적으로 시범을 보거나 설명을 듣는 대신, 직접 만져보고 작동해보고 만들어보는, 다시 말해서 전시 공간에 놓인 물건들을 가지고 관람객이 주체적으로 다양한 활동을 하는 것을 의미한다.

핸즈온은 또한 흥미를 유발하고, 그 흥미가 전시 내용에 대한 호기심과 학습으로까지 이어지도록 유도하는 단순한 할 거리, 만질 거리 등을 의미

하기도 한다.

삼성 어린이 박물관은 이러한 의미에서의 체험을 다양하게 경험해 볼 수 있는 공간을 제공하고 있다. 가장 단순한 형태로는 작은 가림판을 치우거나 서랍을 열어서 내용물을 보게 하는 등, 보이지 않는 내용이 어린이의 조작에 의해서 보이게 되는 경우가 있다. 단순한 행동이지만 효과적으로 호기심을 유도하는 수단으로 적극적으로 사용되고 있다. 복합적인 핸즈온 전시물로는 "워터 엑스포", "우리집은 공사중" 등의 전시장이 있다.

"워터 엑스포"는 물레방아, 물총, 펌프, 분수, 댐 모형 등 물을 가지고 할 수 있는 여러 가지 활동을 한 곳에 모아 놓은 공간이다. 어린이들은 물을 가지고 놀면서 재미있는 시간을 보낼 수 있을 뿐 아니라 가지고 놀면서 발견하게 되는 여러 가지 현상을 바탕으로 단순한 수준이기는 하지만 규칙성을 유추하고, 자신이 발견한 규칙성을 실험해보는 경험까지도 가능하다.

"우리집은 공사중"으로 이름지어진 전시장은 이층집의 구조를 가지고 있고, 어린이들은 다양한 활동을 통해 집을 완성하는 과정에 참여할 수 있다. 벽돌모양의 스펀지를 쌓아서 벽을 만들 수도 있고, 기중기를 이용해서 필요한 자재를 이층에 올릴 수도 있

[그림 4-4] 그림 116 식탁 그림의 일부를 들어 보면 건강한 식단에 대한 설명이 숨어 있다(삼성 어린이 박물관).

다. 특히 기중기 부분은 아래층의 한 어린이가 벽돌을 담으면, 다른 어린이가 기중기를 올리고, 위층의 어린이가 올라온 벽돌을 받아서 이층 벽을 만드는 상호 협력의 요소까지도 갖춘 복합적인 체험 시설이다.

4) 사실 체험과 현장 체험

사실 체험은 삶의 다양한 활동이 일어나는 현장에서 자신이 그 현장의 일부가 되어 참여하는 경우를 의미한다. 각종 직업 체험이 그 대표적인 예이다. 대부분의 경우 앞에서 언급한 따라하기가 짧은 시간동안 단순한 수준을 흉내 내는 활동이라면, 사실체험은 보다 현실에 가깝고 시간도 길다는 면에서 차별화가 된다.

도자기를 예를 들어 보면, 따라하기식 도자기 체험은 약간의 재료와 도구가 있으면 가능하다. 하지만 사실체험이 되려면 도공이 사는 곳에 가서 그들이 일상을 따라 같이 먹고 일하고 쉬고 자면서 시간을 보내는 것이 된다.

사실체험이 실행되기가 무리가 있는 경우 현장을 방문하고 현장에서 벌어지는 과정을 보며 간단한 따라하기를 경험하게 하는 경우가 있는데 이를 현장체험이라고 한다.

농촌 체험, 템플 스테이 같은 경우가 대표적인 예이다. 각종 과일따기 체험도 이에 속한다. 과일을 딸 수 있도록 준비될 때까지의 과정은 거의 경험하지 않지만, 딸기밭에서 직접 따는 체험과 결합된 딸기는 상품으로 나와 있는 딸기를 사서 먹는 것과 비교할 수 없는 가치를 지니게 된다.

단순한 수준의 도자기를 만드는 따라하기 체험도 도공의 작업장에서 그들의 생활 모습과 작업 현장을 보면서 진행이 될 때, 박물관의 교육 시설에

서 이루어지는 도자기 체험보다 훨씬 깊이가 있는 체험이 된다.

5) 체험 산업의 체험

체험은 산업의 한 영역으로 자리 잡아 가고 있다. 산업의 한 영역으로 이야기 될 때 체험에 해당하는 영어 단어는 experience이고 대부분 경험으로 번역된다. 그리고 이 단어는 직접 겪은 일을 뜻한다.

체험산업(Experience Industry)에서 이야기하는 체험의 가장 중요한 특징은 고객을 중심으로 하는 스토리 라인 속에 고객이 중요한 주체로서 참여한다는 점이다. 고객은 그 스토리 라인 속에서 자신의 정체성과 가치로 인해 만족감을 경험하며, 그를 위해 기꺼이 높은 가격을 지불한다. 체험 산업의 체험이 성공하기 위해서는 잘 짜여진 스토리 라인에서 고객의 역할이 주의 깊게 선택된다.

이러한 체험에서 가장 선구자 적인 역할을 한 것은 디즈니회사이다. 디즈니랜드는 기본적으로 놀이 공원이지만, 디즈니의 놀이공원은 방문객이 쉽게 이해할 수 있는 감동적인 이야기를 담고 있다. 디즈니랜드의 성은 단순히 멋있는 모양을 갖춘 잘 만들어진 건축물이 아니다. 그 성은 방문객이 어릴 때부터 익숙해진 이야기의 주인공들이 사는 곳이며, 방문객이 이야기 속의 왕자와 공주가 될 수 있는 곳이다.

문화산업에서 스토리는 몰입을 부를 수 있는 가장 중요한 요소 중 하나이다. 스토리가 담긴 체험을 파는 산업의 규모는 문화산업의 영역에 국한되지 않으며 식당, 쇼핑몰 등 곳곳에서 활용되고 있다.

앞에서 서술한 체험의 상황이나 활동 형태는 체험 산업에서 성공적인 체

험을 구상하기 위해 활용되고 있다. 하지만 체험 산업의 체험은 활동이나 공간 디자인이나 물건이 아니고 고객 경험의 종합체이며 그 상황이 담고 있는 이야기 속에서 고객이 경험하는 자신의 정체성이며 스스로에 대한 가치이다.

6) 체험 마케팅의 체험

체험은 마케팅 도구로도 활발하게 사용되고 있는데, 사용하는 체험의 종류에 대해서 다섯 가지로 분류되고 있다. 다섯 가지 중 세 가지는 환경과 개인의 상호작용에 의한 것이다. 두 가지는 환경에 대한 반응보다는 한 인격체인 개인으로서의 체험과 관련이 있다.

외부에서 우리에게 영향을 주고 우리가 반응하는 데는 세 가지 경로가 있다. 감각(Sense)과 인지(Think) 그리고 감정(Feel)이다. 감각은 시각, 촉각, 후각, 미각, 청각의 오감 체계를 의미한다. 인지는 사고과정을 통해 일어나는 자극 및 반응이다. 새로운 지식을 얻거나 전에 알던 것과 연결시키는 활동 같은 것이 여기에 속한다. 감정은 슬픔, 기쁨, 분노 등 심리적 상태를 의미한다.

한 인격체로서의 체험은 개인적인 것과 사회적인 것으로 나누어진다. 개인적인 것은 신체적 체험에서부터 행동 방식과 라이프스타일 패턴에 이르는 개인의 행동(ACT)을 통해 일어나는 체험이다. 사회적인 체험은 관계 (Relate)를 만들어가는 과정에서 오는 체험이다. 즉, 자기가 속한 집단, 사회 문화의 구성원으로서 경험하게 되는 체험을 의미한다.

2. 몰입과 체험

1) 몰입의 정의

몰입으로 번역되는 단어는 한 가지가 아니다. 교육 상황에서 몰입은 active engagement로 표현된다. 한편 심리학자 칙센트마이어는 고도의 훈련을 필요로 하는 행동에 열중하면서 그 자체를 즐기는 사람들의 상황을 flow라는 단어로 표현하였는데, 한글로 번역될 때 몰입으로 번역되었다. 몰입으로 번역되는 단어로는 immersion도 있다. 체험 산업을 분류할 때 immersion이 몰입으로 번역되어 있다.

active engagement와 flow를 비교해 보면 같은 단어로 번역되는 것이 무리가 아니라고 할 만큼 유사한 점들이 관찰된다. 두 가지 상황을 비교해서 공통점과 차이점을 찾아보는 것은 몰입의 상황을 보다 쉽게 이해하는 데 도움이 될 것이다.

(1) Active Prolonged Engagement(APE)

샌프란시스코의 익스프로러토리움은 호기심을 자극해서 관람객이 스스로 전시물을 작동해보면서 현상을 관찰하고, 과학자들처럼 관찰하고 실험하면서 규칙을 찾아내는 지적 활동을 경험하도록 유도하는 것을 목적으로 만들어졌다. 이곳의 전시물은 관람객의 피드백을 받으면서 자체 제작 되며, 여기서 제작된 전시물은 전 세계의 탐구학습관에서 사용되고 있다.

이곳은 전시물을 제작하는 작업실이 전시실과 한 공간 안에 존재한다는 독특한 환경을 가지고 있다. 전시물을 제작하는 사람들은 자신이 만든 전시물에 사람들이 어떻게 반응하는지 관찰할 수 있고, 관람객은 전시물이

만들어지는 과정을 볼 수 있다.

이곳에 전시된 전시물에는 두 종류가 있다. 한 종류는 계획된 발견형 (Planned Discovery, PD) 전시물이다. 이 전시물들은 과학적인 현상을 좀 더 쉽게 관찰할 수 있도록 만들어 졌으며 종종 상식에 맞지 않는 현상처럼 보이게 함으로써 호기심을 유발하였다. PD 전시물은 그 현상 배후에 있는 일반화된 과학적 규칙을 발견하고 이해하게 하는 데 그 목적이 있다.

다른 한 종류의 전시물은 좀 더 예술적인 전시물로서, 과학 개념을 전달하기 위해서라기보다는 여러 가지로 조작하면서 관찰하게 되는 현상 자체가 흥미를 일으키고자 하는 의도로 제작되었다.

이 종류의 전시물은 호기심과 상상력을 자극해서 관람객이 스스로 던진 질문에 대해 다양한 가능성을 탐색하면서 전시물과 의미 있는 시간을 보내는 것에 그 목적을 두고 있으며, 과학적 지식의 습득은 이차적이다. 연구자들은 두 번째 종류의 전시물에서 관람객이 보이는 행동 특성을 Active Prolonged Engagement(APE)로 이름 지었다.

PD형 전시물에서 관람객은 평균 1분의 시간을 보내지만, APE형 전시물에서 관람객이 보내는 시간은 평균 3.3분으로 세 배 이상 된다. 감정적인 면에서도 APE형이 전시물이 보다 폭넓은 반응을 보였다. PD형은 전시물에 내재한 수수께끼를 풀어가면서 놀이를 하는 기분이 지배적인 반면, APE형은 스스로 생각했던 결과물이 성공했을 때 자랑스러움, 미적인 요소 자체에 대한 즐거움, 의도한 대로 되지 않을 때 좌절 등의 감정이 관찰되었다.

(2) Flow

심리학자인 미하이 칙센트미하이는 화가들의 창조적인 작업의 과정을 연구하던 중, 화가의 작업이 잘 진행될 때 주변을 거의 의식하지 못할 만큼

185

황홀경에 빠져드는 것을 관찰하게 되었다. 화가들은 원하는 대로 그림을 그리는 것 자체가 너무 중요해서 피로, 배고픔, 불편함 등도 문제가 되지 않고 열중하였다.

그는 곧 이렇게 열중하는 현상을 주변에서 자주 볼 수 있다는 사실을 깨닫게 되었다. 다양한 예술을 비롯하여, 야구, 암벽 등반, 동굴 탐험 등 육체적으로 도전이 되는 각종 스포츠, 체스, 브릿지 등의 게임, 시간을 보내는 다양한 놀이, 독서, 음악 감상 등 보상보다는 행위 그 자체가 좋아서 그 완성도를 위해 열중하는 행동들을 관찰할 수 있었다.

칙센트마이어의 연구팀은 이 현상을 처음에는 자기목적적 경험(autotelic experience)으로 불렀는데 연구가 진행되면서 몰입(flow)으로 부르게 되었다. 몰입(flow)의 개념은 일을 놀이처럼 즐기면서 하는 사람, 또는 놀이를 경쟁으로 바꾸어 버리는 사람 등 일과 놀이에 관련된 다양한 현상을 설명할 수 있었고, 외부의 강제적인 요소보다는 스스로의 내재적인 동기부여의 잠재력을 보여줌과 동시에 그러한 동기 부여가 되기 위한 조건에 대한 모델을 제시하였다.

그의 연구팀이 연구한 결과를 책으로 출판한 것은 1975년인데, 의무로만 여겨지던 작업 현장, 스포츠 팀의 훈련 등을 즐거운 경험으로 바꾸고 효율도 높이는 결과가 누적되면서 몰입(flow)은 아주 보편적인 개념이 되었다.

몰입(flow)은 행위에 깊이 몰두해서 시간의 흐름이나 공간, 자기 자신에 대한 생각까지도 잊어버리게 되는 심리적 상태를 일컫는다. 이 상황은 외부에서 오는 자극을 한정하여 자신의 행동에 집중하고 다른 자극을 무시할 수 있도록 해준다. 각 개인은 잠재적인 자기 조절 능력을 느끼고 환경을 제어하는 데서 즐거움을 느낀다. 참여하는 사람들은 일시적으로 문제점이나 정체성을 망각하는 몰아의 경지가 된다. 이 모든 조건들의 결과로 인해 사

람들은 내적으로 성장하게 되며 다른 어떤 것으로 대체할 수 없는 즐거움을 경험하게 된다.

2) 몰입의 조건

(1) Active Prolonged Engagement(APE)

APE형 전시물은 관람객이 질문을 하고, 질문에 답을 찾기 위해 여러 가지 시도를 하는 과정을 주도적으로 이끌고 갈 수 있도록 관람객에게 권한을 부여하게 된다. 관람객은 전문가에게서 주어지는 답을 기다리는 대신 스스로 관찰하고, 가지고 놀고, 조사하고, 탐색하고, 협력하고, 답을 찾아보고, 이런 저런 가능성을 타진해 보는 활동 자체를 즐기면서 시간을 보낸다. 이러한 활동은 권위에 의해 주어진 지식과 규칙을 암기하는 것과 비교할 수 없는 진정한 의미의 사고 활동이며, 관람객은 스스로의 사고 능력을 사용하는 경험을 하게 된다.

교육의 관점에서 관람객이 자신의 탐구 과정을 스스로 주도한다는 것은 대단히 중요한 의미를 가진다. 이는 개인적으로도 대단히 만족스럽고 긍정적인 경험이 된다.

익스플로러토리움의 연구자들은 관람객이 APE 상태에 있는 표시로 다음의 행동들이 관찰되는 것으로 보고하고 있다.

1. 탐구적인 활동을 하게하는 질문을 던진다
2. 비판적인 또는 무비판적인 관찰을 한다.
3. 여러 가지 가능성에 대해서 체계적으로 조사한다.
4. 다른 관람객과 협력한다.

5. 현상에 대한 인과 관계를 찾고 찾아낸 관계를 검토해 본다.

APE 전시물은 다음의 조건이 만족되어야 한다.

1. 짧은 시간 안(대부분 몇 초 이내)에 그 전시물에서 성공적인 경험
 을 해야 한다. 그렇지 않으면 관람객은 그 자리를 떠나 버린다.
 이를 가능하게 하기 위해서는 어떤 행동이 기대되는지 지시사항이
 분명하면서도 다양한 선택의 가능성이 열려 있어야 한다.
2. 활동이 계속되면서 관람객이 스스로의 질문을 답할 수 있어야 한
 다. 관람객은 스스로의 사고 능력을 사용하려는 노력을 쉽게 포기
 하고 전문가에게서 설명을 듣기를 기대하는 경향이 있다. 그러므
 로 관람객이 실망하거나 좌절하는 경험을 최소화 할 필요가 있다.
3. 다양한 수준의 관람객이 문제 해결에 대한 도전감을 느낄 수 있는
 상황이 되어야 한다.

(2) Flow

몰입(flow)으로 인한 즐거움이라는 현상은 여덟 가지의 주요 구성 요소를
갖추고 있다. 모든 사람이 언제나 여덟 가지 모두를 이야기 하지는 않지만
그들이 이야기하는 것은 언제나 이 여덟 가지에 포함되어 있다.

첫째, 그 경험은 일반적으로 본인이 완성시킬 가능성이 있는 과제에
　　　직면했을 때 일어난다.
둘째, 본인이 하고 있는 행위에 집중할 수 있어야 한다.
셋째, 수행하는 과제에 대해 명확환 목표가 있다.
넷째, 즉각적인 피드백이 있다
다섯째, 일상에 대한 걱정이나 좌절을 의식하지 않고 자연스럽고 깊
　　　은 몰입의 상태로 행동할 때이다.
여섯째, 즐거운 경험은 사람들에게 본인의 행동에 대한 통제감을 느

끼게 해준다.

일곱째, 자아에 대한 의식이 사라진다. 그러나 몰입의 경험이 끝나면 자아감이 더욱 강해진다.

여덟째, 시간의 개념이 왜곡된다. 즉 몇 시간이 몇 년처럼 느끼기도 하고, 몇 분이 몇 시간으로 느껴지기도 한다.

몰입의 경험은 개인에게 발견의 느낌, 새로운 세계를 접하는 듯한 창의적인 깨달음을 준다. 이전에 할 수 없었던 수준의 활동을 할 수 있게 되거나, 이전에 경험해 본적이 없는 인식의 상태를 느끼게 된다. 간단하게 말하자면 몰입의 핵심은 "자아의 성장"에 있다.

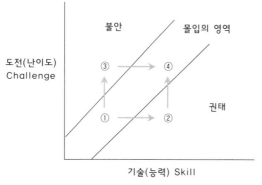

[그림 4-5] 몰입 경험의 모형

몰입 경험의 모형을 따라 자아의 성장을 설명해보자. 어떤 테니스의 초보자가 어느 정도 연습을 해서 ①의 위치에 있다고 하자. 즉 기술도 수준도 낮고 난이도도 낮지만, 초보이고 시작한지 얼마 되지 않았기 때문에 ①의 위치에서 충분히 즐겁다. 그렇지만 계속 같은 수준의 도전을 받으면 지루하게 된다(②의 위치). 한편 수준에 맞지 않는 도전을 받으면 불안하다(③의

위치). 이 사람이 계속 높은 수준의 도전에 대응하면서 연습을 해서 수준이 올라가면 더 높은 수준에서 즐거움을 누릴 수 있는 ④의 위치로 성장하게 된다.

3) 몰입을 부르는 체험

앞에서 소개된 몰입에 대한 두 가지 연구 결과는 다른 맥락에서 진행되었지만 공통점을 찾을 수 있다.

첫째, 적절한 난이도이다. 난이도가 맞지 않으면 쉽게 포기하거나 지루해서 흥미를 잃어버린다.

둘째, 성공의 경험이 있다. 실현 가능한 목표의 제시와 그 목표를 향한 노력에 대한 즉각적인 피드백은 성공으로 가는 길을 보다 분명하게 보여준다.

셋째, 참여자가 경험의 주체가 되어야 한다. APE는 스스로 질문을 하거나 해결책을 제시하는 과정에서 체험의 주체가 되었다. flow는 본인의 통제감이 중요한 요소 중의 하나이다.

넷째, 참여자가 개인적인 성장을 경험한다. APE에서 관람객은 자신이 탐구의 과정을 거쳐 제시한 해결책을 수정 보완하면서 전시물에서 관찰하는 현상을 더 잘 이해할 수 있다. Flow에서는 이전에 할 수 없었던 스킬을 습득한다.

다섯째, 이 경험은 참여자에게 즐거움을 준다.

즐거움은 문화 상품의 핵심 요소이다. 몰입에 의한 즐거움은 다른 어떤 활동으로도 대체할 수 없는 즐거움을 제공하는 것으로 알려져 있고 한 개인이 내적으로 성장하도록 돕는다.

그러면 즐거움을 주는 활동은 모두 몰입을 가지고 올까? 그렇지는 않다. 재미와 즐거움을 주는 활동 중에서 다수가 순간적이거나 감각적인 쾌감에 지나지 않는 경우가 많다. 이러한 쾌감은 개인의 성장을 가지고 오지 않으며, 개인은 좌절과 공허함을 느끼게 되고 더 큰 쾌락을 찾게 된다.

감성적 체험과 문화적 경험을 중시하는 사회의 흐름에 따라 각종 체험 상품이 범람하고 있다. 성장의 즐거움을 제공하는 의미 있는 체험 상품을 기획 하는 것은 그다지 간단한 일이 아니지만 여기서 소개한 연구들이 유용한 지침의 시작점이 될 수 있을 것이다. 체험 상품을 기획하는 생산자와 체험 상품을 구매하는 소비자가 보다 의미 있는 체험 상품을 선택하는 노력이 축적될 때 사회의 각 개인이 의미 있게 성장하는 것이 가능해질 것이다.

3. 체험 산업과 전시

1) 산업 구조의 변화

산업이 발달하면서 경제의 중심은 1차 생산업에서 공장에서의 생산업을 거쳐 서비스업으로 옮겨 왔다. 지금은 서비스업에서 체험 산업으로 그 축이 옮겨 가고 있는 중이다. 이러한 변화에 따라 각각의 단계에서 경제적 가치를 지닌 상품을 비롯한 경제의 여러 요소도 달라졌다. 각 시대적 변화의 시기에 새로이 등장하는 상품이 가격을 지불해야 하는 대상이 된다는 것은 받아들이기 어려운 개념이었다.

[표 4-1] 산업의 변화

경제적 상품	범용품 commodity	제조품 product	서비스 service	체험 experience
경 제	농업 경제	산업 경제	서비스 경제	체험 경제
경제적 기능	수확, 추출	제조	전달	연출
상품 속성	대체 가능	유형	무형	인상적
핵심 특징	자연적	표준화	맞춤화	개인적
공급 방법	수량으로 저장	생산 이후 재고	요구에 따라 전달	시간이 지나 드러남
판매자	상인	제조업자	공급업자	연출자
구매자	익명의 시장	소비자 consumer	고객 client	손님 guest
수요 요소	특질	특색	편익	감각

휴대전화는 이러한 인식의 변화를 잘 보여주는 예이다. 휴대전화 기기를 아주 싸게 구입할 수 있는 기회가 많이 제공되고 있다. 제조하는 데 비용이 많이 들어간 상품을 그렇게 저렴하게 판매하는 이유는 그 휴대전화로 인해 팔 수 있는 서비스로 인한 수익이 더 중요해졌기 때문이다.

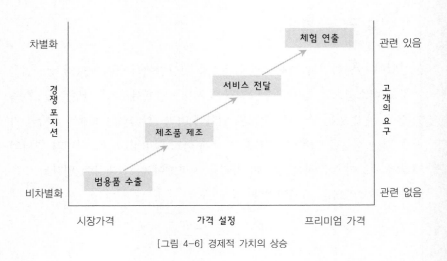

[그림 4-6] 경제적 가치의 상승

고객의 개인적인 필요에 맞추어서 상품이 디자인되면서 고객이 원하는 체험을 상품화 하는 것이 가능해진다. 생일 케이크를 굽고, 집안을 장식하는 것도 즐거운 체험이지만, 독특한 테마의 체험 활동과 생일 파티를 연계하여 테마에 맞는 장식이 되어 있는 방에서 파티를 하고, 특별히 디자인된 케이크에 촛불을 꽂을 수도 있다. 이러한 단계를 거치면서 각각의 요소들은 가격이 올라가게 된다.

직접 구운 생일 케이크의 재료비는 얼마 되지 않겠지만, 특별히 선택한 테마에 맞추어 디자인된 케이크는 몇 십 배 뛰어 올라갈 수 있다. 케이크를 먹기 위해 사용하는 일회용 접시에도 같은 규칙이 적용된다.

2) 체험 산업의 분류

즐거운 체험을 제공하는 산업은 이전에도 있었다. 이들은 엔터테인먼트 산업으로 분류되었다. 엔터테인먼트 산업은 새롭게 등장하는 체험산업과 무엇이 다를까? 체험산업이 주는 즐거움에는 어떤 특별한 요소가 있는 것일까?

엔터테인먼트의 경험과 새로운 체험상품의 경험에서 가장 큰 차이는 고객의 참여이다. 엔터테인먼트 산업에서 고객은 제공되는 상품을 감상하는 수동적인 위치에 놓인다. 새롭게 등장하는 체험 상품에서 고객은 잘 짜여진 스토리 라인에서 맡은 역할이 있는 주체적인 존재이다. 몰입에 대해서 이야기 할 때 행동의 주체가 되는 것의 중요성에 대해서 이미 이야기 된 바가 있다. 새로 등장하는 체험이 이전의 각종 체험에 비해 더욱 강렬하고 큰 즐거움을 제공하는 것은 당연한 결과이다.

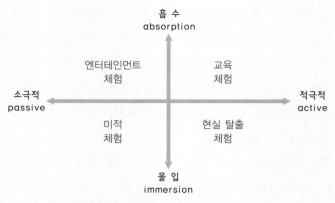

[그림 4-7] 고객의 경험을 중심으로 본 체험의 분류

엔터테인먼트를 비롯하여 가치 있는 체험을 참여의 형태와 적극성에 따라 네 가지 영역으로 나누어볼 수 있다. 스포츠 관람처럼 고객이 체험 현장의 일부가 되어 있으면 고객은 몰입하고 있는 것이고 그렇지 않으면 체험을 흡수하고 있다고 표현한다. 영화를 보거나 관현악단의 연주를 감상 할 때처럼 관객이나 청중의 입장에 있으면 고객은 수동적인 체험을 하는 것이고 고객이 체험 이벤트에서 맡은 역할이 있으면 적극적 체험이 된다.

성공적인 체험 상품은 어느 하나의 영역을 선택하기보다는 각 영역의 특징을 독창적으로 조합함으로써 탄생한다. 체험을 설계할 때 다음과 같은 질문들이 유용하다.

(1) 엔터테인먼트

위에서 분류한 네 가지 체험 영역은 배타적이기보다는 종종 서로 혼합된 형태로 제공된다. 대부분의 사람들이 엔터테인먼트로 생각하는 체험은 공연을 보거나 연주회에서 음악을 듣거나 영화관람을 하는 것처럼 우리의 감

각을 통해 소극적으로 체험을 흡수하는 형태를 띤다.

엔터테인먼트는 가장 오래된 형태의 체험이다. 특히 각종 미디어가 발달한 요즘 시대에는 가장 친숙한 체험의 형태일 것이다. 문화산업이라고 불리는 영역에 속하는 거의 모든 것이 엔터테인먼트로 연극, 영화, 연주, 오페라 등이 있다.

❚ 전시 공간의 엔터테인먼트

요즈음 대부분의 전시 공간은 관람객을 즐겁게 하기 위해 엔터테인먼트를 제공하는 경우가 종종 있다. 과학연극이나 과학쇼와 같이 전시 내용과 관련이 있는 경우도 있지만, 마술쇼와 같이 전혀 관련이 없는 경우도 있다는 사실은 전시 내용과 맞는 맞춤형 엔터테인먼트 콘텐츠가 빈약하다는 현실을 반영하는 것이기도 하다.

영상은 전시 공간에서 자주 사용되는 콘텐츠 중 하나이다. 미디어 아트를 주제로 하는 전시에서는 영상 자체가 작품이지만, 그 외의 전시 공간에서 영상은 전시 내용의 이해를 돕는 교육의 목적으로 제작된 도큐멘터리 형태인 경우가 주를 이루고 있다.

(2) 교육 체험

교육 체험은 일반적인 학교 교육의 문제를 해결하기 위해 피교육자가 주체가 되어 교육의 과정에 적극적으로 참여함으로써 교육 효과를 높이는 프로그램을 의미한다. 교육은 지적, 정의적, 육체적 훈련이 그 핵심이므로 고객의 적극적인 참여가 필수적이다.

일반 학교의 교육과정을 보다 학생 중심의 교육으로 바꾸는 노력도 있지만 학교와 무관하게 별개의 교육 체험 상품을 제공하는 곳도 있다. Family

Entertainment Center는 놀이동산처럼 가족이 같이 즐길 수 있는 시설을 의미하는데 이중에 교육을 목적으로 만들어진 곳들이 있다.

미국 산호세에 있는 Bamboola는 이러한 시설 중 대표적인 곳이다. 약 3000m² 의 실내 공간에서 어린이들은 정글 공원에서 공룡의 뼈나 유물을 캐내고, 바위를 오르고, 요리를 하며, 장난감 집에서 수학 놀이를 하고, 미로에서 지도 읽기를 배운다.

❧ 교육 체험을 위한 전시

교육은 박물관의 기본적인 기능 중 한 가지이므로 모든 박물관의 전시는 교육적인 요소를 가지고 있다. 하지만 대부분의 박물관은 전시물을 보는 활동 중심으로 이루어져 있고, 전시물을 가지고 하는 활동은 허락되지 않는다. 그러므로 박물관의 교육적인 요소가 체험 산업에서 이야기하는 것과 같은 적극적인 참여를 유도할 수 있는지는 불분명하다.

한편 우리나라에서 어린이 대상으로 열리는 많은 체험전(비상설)이 교육적인 체험을 표방하고 있다. 몇 가지 예를 들면 미생물 체험전, 동물 아카데미, 우주 탐험전, 수학 체험전, 곤충 체험전 등이 있다. 다양한 특별전이 열리지만, 체험의 수준은 단순한 따라하기나 만져보기 수준인 곳이 대부분이며 아이들의 지적 발달 수준과 행동 특성 등을 반영하여 진정으로 학습이 이루어지도록 고민한 흔적을 볼 수 있는 체험전은 많지 않다. 이는 대부분의 특별전이 내용 지식 전문인력이나 교육 전문인력과의 협력이 충분하지 않은 상태에서 기획되고 운영되기 때문이다.

한편 박물관에 상설 시설로 되어 있는 어린이 박물관들은 어린이 박물관으로서 갖추어야 하는 특성들을 살려서 지어진 곳들이 다수 존재한다. 이 박물관들은 지역의 어린이들을 위한 정규적인 교육 프로그램을 제공하는

196

등 중요한 체험 교육 현장 중 하나이다.

(3) 현실탈출 체험

현실탈출 체험(escapist experience)은 몰입(immersion)의 경향이 강하게 나타난다. 현실탈출 체험은 매일의 일상을 벗어나 완전히 다른 세계로 간다는 뜻을 내포하고 있다. 현실탈출의 예는 테마 공원, 가상현실, 사이버 공간, 카지노 등이 있다.

이러한 체험에 참여하는 고객들은 자신의 시간과 재원을 투자할 가치가 있는 장소와 활동을 찾아 모험을 떠나는 것이다. 휴양지의 일광욕에 만족하지 못하는 휴양객들은 서핑, 급류타기 등 거친 스포츠에 참여하는 모험을 즐긴다. 도박은 중독의 문제를 일으키기도 하지만, 더 큰 행운을 위해 엄청난 위험을 무릅쓰는 모험을 즐기기 때문이기도 하다.

미디어의 발달은 기술의 도움으로 환상적인 체험을 가능하게 한다. 움직이는 의자에 앉아서 보는 3차원 영화는 롤러코스터를 타거나 우주 여행을 하는 것 같은 체험을 제공한다.

테마 공원은 자신이 살고 있는 세계와 아주 다른 세계를 방문하는 모험을 제공한다. 디즈니사가 제작한 만화 영화를 통해 만들어진 환상의 세계를 구현한 곳이 디즈니랜드와 디즈니월드이다.

▪ 전시 공간에서의 현실 탈출 체험

전시 공간은 전시의 주제에 맞추어 영화 세트처럼 꾸며질 수 있다. 완벽한 영화 세트 대신, 전시 공간에 설치하는 구조물들을 적절히 디자인하여 전시의 주제를 상기시킬 수도 있다. 적절한 사진이나 그래픽은 사실적인 구조물보다 더 큰 효과를 낼 수도 있다.

197

　　황금의 제국 페르시아전의 입구에는 부조를 찍은 사진이 실사 출력되어
붙여져 있었는데, 사진 속 부조의 그림자가 선명하여 조각되어 있는 왕궁
의 입구를 들어서는 것 같은 기분을 느끼게 하였다.

[그림 4-8] 그림자가 선명한 그래픽이 페르시아전 입구가 부조로 장식되어 있는 것 같은 착각을
일으킨다(페르시아전. 국립중앙박물관 특별 전시실. 2008).

(4) 미적 체험(The Esthetic)

　　마지막 체험 영역은 미적체험이다. 미적 체험은 참여하는 개인들이 주변
에 아무런 영향을 끼치지 않고 있는 그대로 두고 보기를 원하는 경우를 말
한다. 그랜드 캐년을 바라보며 서 있거나, 미술관 방문, 멋진 식당이나 카
페에 앉아 있는 것 등이 이에 해당한다.

　　교육 체험에 참여하는 사람은 배우는 것이 목적이고, 현실 탈출 체험에
참여하는 사람은 모험을 원하고, 엔터테인먼트 체험에 참여하는 사람이 느

끼고 싶어 한다면, 미적 체험에 참여하는 사람은 단지 그곳에 존재한다는 사실 자체에 의미를 둔다.

미적 체험을 일으키는 공간이 꼭 사실이어야 하는 것은 아니다. 열대 우림의 분위기를 꾸며 놓은 식당은 사실이 아니지만 충분한 미적 체험을 제공할 수 있다. 디즈니랜드의 각종 시설은 비현실적이지만 흠 하나 없는 완전한 모습으로 존재한다.

4. 체험 마케팅과 전시

문화산업과 전시 공간을 이야기 할 때 언급한 바와 같이 전시 공간의 목적은 교류, 교육, 여가 활용, 홍보, 판매 다섯 가지로 나눌 수 있다. 전시 공간의 활동은 시각적인 의사소통을 중심으로 이루어지지만, 각종 체험의 비중이 점점 증가하고 있다.

체험은 마케팅 도구로도 활발하게 사용되고 있는데, 사용하는 체험의 종류에 대해서 다섯 가지로 분류되고 있다. 그런데 이 방법들은 전시 공간에서도 그대로 적용될 수 있다. 마케팅의 목적이 상품 판매이며, 고객은 그 상품이 가치 있다고 판단될 때, 자신의 자원과 시간을 사용하여 상품을 구매한다. 이것을 전시 공간에 적용하면, 전시 공간에서의 경험이 상품이 되고, 전시 공간을 방문하는 관람객이 고객이 된다. 고객은 자신의 시간과 자원에 상응하는 가치가 있다고 생각될 때 전시 공간을 방문할 것이다.

이 절에서는 전통적인 마케팅과 체험 마케팅을 비교하고, 다섯 가지 체험 마케팅의 요소에 대한 설명과 함께 그 요소가 전시 공간에 적용된 사례를 소개함으로써 전시 공간에서 체험의 활용을 설명하고자 한다.

1) 전통적 마케팅과 체험 마케팅의 비교

(1) 전통 마케팅

① 상품의 핵심 가치

전통적 마케팅은 기능상의 특징(features)과 편익(benefits)에 관심을 집중한다. 특징이란 제품의 기본적인 기능을 보충하는 기능적 특성을 의미한다. 이러한 특징들은 경쟁사의 제품과 차별화를 할 수 있는 중요한 수단이 된다.

편익은 기능상의 특징으로 인해 발생하는 성능의 특성이다. 즉 제품의 특징으로 인해 소비자가 누릴 수 있는 성능이 편익이다. 치약의 치석 제거 효과, 화장품의 미백효과 등이 소비자가 누리는 편익이다.

② 고객에 대한 가정

전통적인 마케팅에서 고객은 자신의 필요와 함께 제품의 특징과 편익을 꼼꼼하게 따져보는 합리적인 의사결정자이다. 소비자의 의사 결정은 보통 다음의 단계를 거치는 것으로 해석된다.

필요의 지각→정보 탐색→평가와 대안→구매와 소비

소비자는 자신에게 필요한 것을 인식한 후 그 필요를 해결하는 방법을 찾기 위해 정보를 탐색한다. 다양한 정보에 기반하여 선택된 대안들을 비교하고 평가하는 과정을 거친 후 구매를 하게 된다.

③ 분석적이고 계량적인 언어 중심의 마케팅

전통적 마케팅은 특징과 편익의 각 요소들에 대한 정보를 효율적으로 전

달하기 위해 분석적이고 계량적인 언어를 사용하게 된다.

　보다 정확한 분석을 위해 각종 자료를 수집하고 그 자료를 기초로 소비자의 성향이나 주변 상황의 변화를 예측하는 다양한 방법을 동원한다.

(2) 체험 마케팅

① 감성 시대의 소비자 특성

　전통적인 마케팅에 전반적으로 깔려 있는 가정은 소비자의 필요와 상품의 특징이 정량화될 수 있으며 각각의 성분으로 분석이 가능한 대상이라는 것이다.

　가치 있는 상품이 되기 위해서는 구체적인 기능이 있어야 한다. 즉 시간을 절약해 주거나 보다 정밀하거나 등등 측정 가능한 기능으로 상품의 가치가 결정된다.

　소비자도 상품이 해줄 수 있는 기능, 예를 들어 이를 깨끗하게 해주거나, 머리카락이 윤이 나게 해주는 등의 요인들에 의해 상품의 가치를 평가한다는 것이 전통적 마케팅의 가정이다.

　그런데 현대의 소비자는 기능 이상의 것을 요구한다. 그래서 마케팅의 방법도 달라져야 한다. 현대의 소비자의 특성으로 크게 두 가지를 들 수 있다.

　첫째, 현대의 소비자는 많은 정보에 쉽게 접할 수 있다. 특징이나 편익, 즉 기능적인 면에 대해서 소비자는 구태여 상품의 제작자에 의존할 필요가 없다. 소비자는 인터넷을 통해 상품의 기능에 대해서 자세하게 알 수 있으며, 이미 사용해 본 사람들의 의견도 얼마든지 접할 수 있다. 그러므로 정보에 기인한 마케팅은 소비자가 언제라도 찾아볼 수 있는 인터넷 상의 정보와 차별화되기가 어렵다.

　둘째, 현대의 소비자는 분석적이고 합리적이기보다는 감성적인 이유로

판단을 하는 경향이 있다. 이것은 분석적이고 합리적인 요소가 더 이상 중요하지 않다는 뜻이 아니다. 대부분의 소비자는 인터넷 검색을 통하여 기능적인 면에서 최선의 상품을 까다롭게 고른다. 그러나 현대의 소비자는 감성적인 요인을 점점 중요하게 생각하고 있고, 약간의 기능적인 부족함이 있어도 감성적인 요인을 위해 기꺼이 더 높은 가격을 지출한다.

제품 생산자를 능가하는 정보를 갖추고 개인의 감성적인 만족을 기대하는 소비자에게 상품의 가치를 전달하기 위해 등장하는 의사소통의 방법이 체험 마케팅이다. 체험 마케팅은 상품의 구체적인 특징과 기능 대신, 그 상품이 사용되는 상황에 초점을 맞춘다. 즉 소비자가 그 상품을 사용하는 상황과 상품이 사용되는 과정에서 소비자 경험이 중심이 된다.

② 체험 마케팅 구성 요소

한 개인의 체험은 환경과 개인의 상호작용에 의한 것이다. 외부에서 우리에게 영향을 주고 우리가 반응하는 데는 세 가지 경로가 있다. 감각(sense)과 인지(think) 그리고 감정(feel)이다. 감각은 감각신경을 통한 상호작용으로 시각, 촉각, 후각, 미각, 청각의 오감 체계를 의미한다. 인지는 사고과정을 통해 일어나는 자극 및 반응이다. 새로운 지식을 얻거나, 전에 알던 것과 연결시키는 활동, 새로운 관점의 구성 등이 여기에 속한다. 감정은 슬픔, 기쁨, 분노 등을 의미한다.

한 인격체로서 개인은 두 가지 체험 구성요소를 더 갖추고 있다. 한 가지는 개인의 행동(act)을 중심으로 하는 체험으로 신체적 체험에서부터 행동방식과 라이프스타일 패턴으로 확대된다. 다른 한 가지는 관계(relate)를 만들어가는 과정에서 오는 체험이다. 즉, 자기가 속한 집단, 사회 문화의 구성원으로서 자신의 역할을 경험하게 되는 체험을 의미한다.

2) 체험 마케팅

(1) 감각 마케팅(SENSE marketing)

감각 마케팅이란 오감의 자극을 통해 고객의 관심을 끌고 즐거움을 제공함으로써 제품에 가치를 더하거나 차별화하기 위해 사용된다. 다시 말해서 감각적 요소들은 제품, 브랜드, 회사 등의 아이덴티티 요소의 형성에 중요한 역할을 한다.

로고 또는 캐릭터 등의 요소와 함께 제품 소개, 회사 소개, 판촉물, 포장, 쇼핑백 등으로 확대될 수 있으며 근무자의 유니폼 디자인에도 영향을 미치게 된다.

① 감각 요소들

감각 중에서 가장 비중이 큰 것은 시각이다. 대부분의 경우 시각적인 자극을 가장 먼저 접하게 되고, 멀리서도 인식할 수 있다. 시각의 여러 요소 중에서도 가장 중요한 것은 색상이다. 색 또는 여러 가지 색의 대비에 의해 신선함, 청결함, 안락함, 열정 등의 느낌을 만들어 낼 수 있다.

시각적 정보와 언어적 정보를 비교해 보면 그림이 언어보다 쉽게 인식이 되고, 잘 기억한다. 추상적인 그림보다는 의미를 쉽게 알 수 있는 구체적인 그림이 더 좋다. 그리고 시각적 정보가 언어적 정보와 통합되면 더 잘 기억하며, 그림의 색상은 글씨의 색상보다 20% 더 잘 기억하는 것으로 보고되고 있다.

감각의 요소로 청각도 중요한 역할을 한다. 시각적인 요소와 어울리는 효과음 또는 음악은 강력한 인상을 남긴다. 청량음료를 소개할 때 캔을 열 때 나는 소리, 음료수를 따를 때 나는 소리 등이 대표적인 예이다.

② 스타일과 전반적 인상

기본적 요소들이 모여서 스타일을 구성한다. 스타일이란 복합적인 개념으로 여러 개의 변수에 의해 결정된다. 변수의 예를 들어보면 복잡성(최소주의와 장식주의), 표현 방식(사실주의와 추상주의), 움직임(동적인 것과 정적인 것), 강렬함(시끄럽고 강한 자극과 조용하고 약한 자극) 등이 있다.

스타일이 특정한 테마와 결합하면 전반적인 인상이 결정된다. 테마란 상품 / 브랜드에 대한 내용과 의미를 전달하기 위해 선택된 소재이다. 기업이나 브랜드의 이름, 시각적 상징, 슬로건, 음향 효과, 사건, 상황 등이 테마로 선택될 수 있다. 예를 들어 친환경적인 메시지를 전하기 위해 맑은 물이 흐르는 계곡이 테마로 사용될 수 있다. 한편 첨단의 느낌을 남기기 위해 우주여행이나 컴퓨터가 테마로 적절할 수도 있다.

전반적인 인상은 고객의 기억에 남는 핵심 요소이다. 이러한 인상이 브랜드나 상품의 아이덴티티와 연결이 된다. 즉 상품을 구매할 것으로 기대되는 고객에게 남기고 싶은 전반적인 인상에 의해 스타일이나 테마 등이 선택된다. 기술적인 면(첨단, 자연, 친환경), 정통성, 신뢰도, 시대(과거, 현재, 미래) 등 여러 요인에 대해서 그리고 각 요인의 비중에 대해서 주의 깊게 검토하고, 우선순위를 결정해야 한다. 또한 동일한 감각적 자극이 소비자의 문화적 배경에 따라 다른 인상을 남길 수 있다는 사실도 고려의 대상이 되어야 한다.

③ 전시 공간에서의 감각 마케팅 예시

감각 마케팅은 시각을 중심으로 스타일이나 테마를 선택함으로써 전체적인 상품이나 회사에 대한 전반적인 인상을 남기는 것이다. 이를 전시 공간에 적용하면, 공간의 전체적인 색감, 전시물을 소개하기 위해 사용한 테

마 등에 감각적 요소들을 활용하게 된다.

일본 오사카의 인스턴트라면 발명기념관의 전시 공간은 바닥을 제외한 모든 면이 흰색이다. 그리고 이 흰색을 바탕으로 빨간 글씨 또는 그림으로 내용 설명을 했다. 전시 공간의 도우미도 흰 셔츠에 빨간 앞치마와 머리수건를 두르고 있다. 이러한 색의 선택은 인스턴트라면의 포장이 기본적으로 흰 바탕에 빨간 글씨라는 것과 일관성을 가지고 있다. 한편 흰색 공간은 위생적이라는 느낌을 준다. 이러한 위생적이라는 느낌은 제품에 대한 신뢰로 연결이 된다.

[그림 4-9] 인테리어 전체가 흰색을 바탕으로 하고 있는 오사카의 인스턴트라면 발명기념관. 위생적이라는 인상과 함께 신뢰감을 준다.

전시 공간의 한 가운데에는 인스턴트라면을 발명한 연구실이 디오라마 형식으로 재현되어 있다. 다른 한편에는 우주선에 싣고 간 인스턴트라면의 견본이 우주선 모형과 함께 전시되어 있으며, 우주에 가지고 가기 위해 해결해야 했던 어려움을 영상으로 보여주고 있다.

이 공간에서 연구와 우주를 테마로 사용함으로써 라면이 대단한 첨단 기술을 필요로 하는 가치 있는 것이라는 인상을 남기고 있다. 또한 현대적인 스타일로 디자인된 흰색 벽체와 빨간 글씨도 미래 지향적인 분위기를 제공하고 있다.

[그림 4-10] 우주인이 가지고 간 인스턴트라면이 전시되어 있다. 라면이 첨단 기술과 관련이 있음을 보여줌으로써 보다 가치 있는 것으로 느끼게 한다.

(2) 감성 마케팅(FEEL Marketing)

감성 마케팅은 기업이나 상품 또는 브랜드와 연결하여 특별한 느낌을 갖게 하는 것이 목적이다. 뉴욕의 보석상 티파니는 "다이아몬드는 영원하다(Diamond is forever)"라는 문구와 함께 티파니사의 다이아몬드 약혼반지가 영원한 사랑의 상징으로 확고하게 자리 잡게 하였다. 다이아몬드 외에도 변하지 않는 보석이 다수 있다는 과학적인 사실은 다이아몬드가 차지하고 있는 위상에 전혀 영향을 주지 않으며, 다이아몬드는 여전히 모든 연인들이 꿈꾸는 영원한 사랑의 상징으로 건재하다.

① 정서의 유형

좋다 / 싫다, 더 좋아한다, 기분이 좋다 등의 느낌은 정서적인 영역(affective domain)에 속한다. 정서적 체험은 그다지 강하지 않는 기분(mood)과 어떤 사건이나 대상에 의해 유발된 감정(emotion)이 있다.

기분은 긍정적, 부정적, 중립 정도의 느낌을 나타내는 정도이며 그다지 구체적이지 않다. 편안한 배경 음악, 기다리는 동안 제공되는 음료수 한잔 등에 의해 기분이 달라질 수 있다. 소비자는 많은 경우 자신의 기분이 달라진 이유를 잘 의식하지 못한다.

명랑하고 밝은 분위기의 배경음악은 고객이 걷는 속도와 소비 정도에 영향을 미치지만, 고객은 이러한 연관 관계를 의식하지 못한다.

감정은 기분보다 강도가 강하고, 구체적인 사건, 대상 등의 원인이 있다. 감정은 그 자체에 관심이 쏠리고, 다른 반응이 일어나지 못하게 방해하는 경향이 있다. 감정에는 기본적 감정과 복합적 감정이 있다.

기쁨, 슬픔, 분노 등의 기본적 감정은 우리의 감성적 생활을 구성하는 기본 요소가 된다. 이러한 기본적 감정은 어떤 문화권에서도 볼 수 있는 보편

적인 감정이며 얼굴 표정도 아주 비슷하다.

복합적 감정은 기본적 감정들이 혼합된 형태이다. 감성 마케팅은 대부분 복합적인 감정에 호소한다. 다이아몬드를 영원한 사랑과 연결하는 것을 예로 들 수 있다. 향수, 가족의 행복, 성취감, 해방감, 편안함 등이 종종 사용되는 복합적 감정의 예이다.

② 소비 상황에서의 감정

제품을 사용할 때, 서비스나 판매원을 접할 때 등 소비 상황에서 발생한 감정은 기억 속에 오래 남으며 강력한 영향력을 가진다. 감정을 분류하는 방법은 다양하지만, 감정적 경험 후에 따라오는 행동에 의해 분류함으로써 보다 바람직한 소비 상황을 계획할 수 있다.

감정은 부정적이거나 긍정적일 수 있고, 내향적이거나 외향적일 수 있다.

외향적인 감정들은 자신의 경험을 주변 사람에게 이야기하게 한다. 긍정적인 감정이면 강력한 홍보효과가 있고, 부정적인 감정이면 잠재 고객을 떠나게 할 것이다.

[그림 4-11] 소비상황에서 발생하는 감정들

내향적인 감정들은 자신의 경험에 대해서 그다지 많은 말을 하게 하지 않는다. 내향적이면서 긍정적인 감정은 되풀이 사용하는 높은 충성도로 이어진다. 내향적이면서 부정적인 감정은 그 상품을 더 이상 사용하지 않을 뿐이다.

감성적인 체험은 복합적인 감정에 호소한다. 이들은 대부분 단순한 하나의 자극보다는 관계 속에서 일어나는 많은 사건들의 모임에 의해 형성된다.

소비자를 직접 대면하는 기회가 많은 복잡한 상품들은 감성적 마케팅을 적용하기에 좋은 상황을 제공한다. 아무리 우수한 상품이라도 영업을 맡은 직원에 따라 그 실적에 큰 차이가 나는 것은 이러한 이유에서이다.

식당의 웨이터, 호텔의 프론트 등도 고객을 직접 접하는 곳이며, 이들은 다른 어떤 요소보다 강한 인상을 남긴다. 이러한 만남은 다수의 소비자 중 하나에 지나지 않는 존재에서부터 이 세상에 하나밖에 없는 소중하고 독특한 존재로 이어지는 연속선 상에서 고객이 어디에 위치하는지 느끼게 한다.

고객과 직접적인 접촉이 거의 없는 경우에도 감성적인 마케팅은 활용될 수 있다. 엄마의 정성을 앞세우는 각종 식품 광고, 친구들과 보내는 즐거운 시간을 보여주는 음료수 광고 등이 그러한 예이다.

③ 전시 공간의 감성 마케팅

감성적인 체험은 단순한 기쁨, 슬픔 등의 기본적인 감정을 유발시키는 것이 아니다. 감성 체험은 삶속에서 긍정적인 감정을 일으키게 하는 특정한 상황에서의 복합적인 감정과 연결을 만드는 것이다. 향수, 애국심, 가족의 행복 같은 것이 그러한 복합적인 감정의 예이다. 전시 공간에서는 특정한 상황을 또는 그 상황의 일부를 재현함으로써 감성체험을 가능하게 할 수 있다.

일본의 신요코하마에 있는 라면 박물관은 1958년 시대의 거리의 풍경을 그대로 재현한 공간을 구성하였다. 1958년은 제2차 세계대전 이후 일본이 전후의 어려움을 딛고 안정적인 고속성장의 시기에 접어든 때이며 인스턴트 라면이 발명된 해이기도 하다. 과거에 대한 향수와 함께 모든 사람에게 친숙한 라면이라는 소재가 사

[그림 4-12] 영화 세트처럼 사실성이 돋보이게 재현된 1958년의 거리는 과거에 대한 향수를 감성 요인으로 하여 사람을 끌어들인다(일본 신요코하마 라면 박물관).

람들을 이곳으로 끌어들인다. 이곳은 라면에 대한 전시 공간과 함께 일본 각 지방에서 유명한 라면집이 입점해 있다.

(3) 인지 마케팅(THINK Marketing)

고객들의 인지 능력에 도전을 해서 창조적인 생각을 하게 하고, 그 사고의 과정에서 오는 즐거움으로 인해 긍정적인 의견을 가지게 하는 것이 인지 마케팅이다.

인지 마케팅의 과정은 교육에서 호기심을 유발하게 함으로써 관찰하고 있는 대상을 이해하기 위해 적극적으로 자신의 인지능력을 사용하게 하는 과정과 유사하다. 인지 마케팅은 흔히 생각할 수 없는 가능성에 대해서 탐색한다는 점에 대해서는 유사하지만, 인지 활동의 목적이 개념의 이해가 아니라 새로운 서비스, 상품에 대한 새로운 해석 등을 목적으로 한다.

① 인지 마케팅의 원칙

성공적인 인지 마케팅의 원칙은 세 단계로 이루어진다.

첫째, 시각적으로 언어적으로 또는 개념적으로 놀라게 한다.
둘째, 흥미와 호기심을 유발시킨다.
셋째, 강렬한 파격으로 마무리한다.

놀라움은 이미 알고 있는 것과 다른 무엇인가가 있다는 기대감을 준다. 고객은 좀 더 즐겁고, 좀 더 가치 있는 것에 대한 즐거운 기대감을 가지게 된다.

호기심은 훨씬 지속적인 관심을 유도하며, 호기심이 해결되었을 때 높은 만족도를 누리게 된다. 사람들이 관심을 가지는 대상은 개인차가 크지만, 대부분의 사람들이 관심을 가지는 주제도 있다.

관심을 불러일으키는 첫 번째 주제는 상품 자체의 기능에 대한 정보이다. 즉, 그 상품이 내게 무엇을 제공하는지 알고자 한다. 이는 전통적 마케팅에서 중심에 놓여 있던 주제이다.

관심의 대상이 되는 두 번째 요소는 그 상품이 고객 앞에 제시될 때까지 거치는 과정이다. 그 상품이 만들어질 때까지 들어간 물적 인적 자원, 제조 과정에서 사용되는 첨단 기술, 관리 체제 등이 이에 속한다. 이러한 요소는 상품의 가치를 재인식하게 하며, 상품에 대한 신뢰도와 긍정적인 감정을 증진시킨다.

관심의 세 번째 영역은 발전과 확대에 대한 가능성이다. 마이크로 소프트, 디지털 코퍼레이션과 같이 빠르게 발전하는 첨단 기술을 다루는 영역에서는 이전에 불가능하다고 생각되는 영역을 개척해가는 가능성에 대한 메시지를 다양하게 사용한다.

인지 마케팅의 마지막 단계를 파격적으로 마무리하는 것은 더욱 놀라운 새로운 상품의 가능성이 여전히 열려 있음을 암시한다. 아직 모르는 미지의 세계가 앞으로 계속 열려질 것이며 지금 소개되고 있는 것보다 더 좋은 상품이 계속 등장할 것이다. 놀라움은 또한 더 강하게 기억되며, 놀라움 자체가 즐거운 경험이기도 하다.

② 전시 공간의 인지 마케팅

호기심을 불러일으키는 전시물로 가장 유명한 곳은 미국 샌프란시스코의 익스플로러토리움이다. 이곳은 건립 당시부터 호기심을 유도함으로써 관람객이 제시되는 현상을 유심히 관찰하고 스스로 그 현상에 담긴 과학 개념을 발견하게 되는 것을 목표로 하고 모든 전시물이 제작되었다.

익스플로러토리움이 아니라도 호기심을 불러일으키는 방법은 다양하게 사용된다. 일본 국립민족학박물관의 입구는 아주 넓은 복도를 지나가게 되어 있는데, 이곳에는 별로 설명이 없이 몇 개의 물체가 놓여 있고 관람객에게 그 전시물을 비교 관찰할 것을 요청하는 안내글이 있다.

[그림 4-13] 일본 국립민족학박물관 입구. 넓은 공간에 별 설명이 없이 몇 개의 유물을 전시해서 주의를 끌게 함과 동시에 호기심을 갖고 유심히 관찰하게 유도한다.

이 유물들은 다른 지역에서 나온 같은 종류의 물건들로 주의 깊게 선별되었다. 예를 들어 여러 나라에서 온 탈이 몇 개 걸려 있어서 그들 비교하게 된다. 관람객은 그들은 보면서 각 나라의 문화의 유사점과 차

211

이점을 은연중에 생각하게 된다.

이 공간은 민족학이라는 것 자체가 무엇인지를 인식하게 해준다. 즉, 각 민족이 공유하는 요소와 각 민족을 특징짓는 차이점에 대해서 관심을 기울이게 한다.

(4) 행동 마케팅(ACT Marketing)

행동 마케팅은 특정한 행동을 보여주면서 소비자가 그 행동을 하게끔 유도하게 하는 전략이다. 상품을 사용하는 장면을 보여주는 것이 가장 대표적인 예이다. 하지만 행동을 보여준다고 해서 그 행동을 따라하지는 않는다. 그 행동에 즐거움의 요소, 새로운 의미 등 여러 요소들을 추가해서, 그 행동이 특별한 체험이라는 메시지를 전한다.

① 행동 마케팅의 범위

행동 마케팅의 범위는 단순한 행동 자체가 즐겁고 특별한 체험이라고 제시하는 경우에서부터 그 행동이 새로운 라이프스타일로의 변환으로 연결되는 것으로 암시하는 것까지 그 폭이 넓다.

질레트라는 면도기는 자신의 신상품에 마하3라는 모델 이름을 붙였다. 누구나 매일 반복하는 면도라는 단순한 행동은 질레트의 면도기로 인해서 초음속 비행기의 조종사가 되는 것과 같이 특별한 경험으로 탈바꿈하였다. 질레트는 이름만 바꾼 것이 아니라 그 이전의 면도와 파격적으로 다르고 만족스러운 면도의 경험을 가능하게 하기 위해 각종 최첨단 기술을 활용하였으며 훨씬 짧은 시간에 깨끗하고 만족스럽게 면도를 마칠 수 있다.

특정한 행동 한 가지 자체는 그다지 특별한 체험이 아니지만, 그 행동으로 인해서 소비자의 삶에 새로운 의미가 추가될 수 있다. 광고에 역할 모델

212

을 사용할 경우 소비자가 하는 작은 행동으로 인해 그 개인이 역할 모델을 닮아가는 것으로 느끼게 된다.

라이프스타일이 바뀔 것으로 기대하게 하는 경우도 있다. 건강 음료는 이러한 전략을 자주 사용하는 대표적인 상품이다. 그 건강 음료 하나를 마시는 것이 식생활 전체가 건강해지는 변화의 시작인 것 같은 메시지를 담고 있다.

행동 마케팅은 종종 사회적 트렌드의 영향을 많이 받는다. 웰빙에 대한 높은 관심과 자신의 건강에 대해 뭔가 해야 할 것 같은 의무감은 건강음료에 대한 관심을 높임과 동시에, 다른 음료보다 고가인 가격을 기꺼이 지불하게 한다.

② 전시 공간의 행동 마케팅

전시 공간에서 진행되는 각종 해보기 활동은 행동 마케팅의 효과를 지니고 있는 경우가 많다. 행동자체를 환상적인 것으로 재해석하는 경우도 있지만, 전문 영역의 유명인을 역할 모델로 사용하는 경우도 있다. 또한 생활과 밀접한 에너지 절약이라든가 환경 문제와 같이 사회적으로 이슈가 되고 있는 주제에 관해서는 보다 바람직한 사회를 만드는 데 기여하는 라이프스타일로 바꾸어 가는 행동을 해보게 할 수 있다.

아인슈타인 특별전은 일상생활에서 볼 수 있는 단순한 활동을 환상적인 과학 체험 도구로 제공하였다. 어린이 놀이터에서 아이들이 타고 돌리면서 노는 단순한 놀이기구는 상대적인 운동이라는 어려운 개념을 설명하는 대단한 도구가 되었으며 놀이동산의 자이로 드롭은 무중력을 체험하는 도구가 되었다.

[그림 4-14] 원판 위에 의자 모양위에 어린이가 앉아서 맞은편에 앉은 어린이에게 공을 굴린다. 원판이 정지 했을 때에는 원하는 방향으로 공이 굴러가는데, 원판이 돌아가고 있을 때에는 공이 원하는 방향으로 가지 않고 휘어져서 간다(2006년 아인슈타인 특별전. 서울 국립과학관).

[그림 4-15] 건물의 높이를 최대한 살려서 자이로 드롭을 설치하고 자이로 드롭의 이상한 느낌이 무중력 상태와 관련이 있음을 체험하고 있다(2006년 아인슈타인 특별전. 서울 국립과학관).

(5) 관계 마케팅(RELATE Marketing)

사람은 누구나 사회의 일부로서 어떤 집단과 관계를 맺고 있다. 이러한 관계는 개인에게 사회적 정체성을 제공하며, 사회적 자아는 개인의 정체성의 일부이다. 관계 마케팅은 이러한 사회적 정체성에 호소하는 것이다.

① 사회적 정체성

사회적 정체성은 자신이 속한 집단의 특성뿐 아니라 자신이 속하지 않은 집단의 특성도 포함한다. 내가 지니지 않은 특성은 내가 지닌 특성만큼이나 중요하다.

내가 속한 "우리"와 내가 속하지 않은 "그들"의 특징을 명확하게 하는 것은 내가 속한 집단의 특징을 보다 분명하게 해주기 위해 필수적인 것이다. 종종 우리와 그들의 관점은 대립적이 될 수 있다. 그러나 이것은 차별화 요소를 보여주는 데 효과적인 방법이기도 하다.

특정한 연령층, 또는 특정한 이해 집단을 대상으로 하는 상품은 자신들이 서비스를 제공하지 않는 대상에 대해서 분명하게 이야기해 줄 필요가 있다.

브랜드로서 자리 잡은 상품이나 회사의 고객들을 조사해 보면 브랜드를 중심으로 가족이나 친구와 같은 감정적 유대관계가 형성되며 이러한 관계를 형성한 사람들이 공식 또는 비공식적인 커뮤니티를 형성하고 있는 것을 관찰할 수 있다. 할리-데이비슨 모터사이클을 사용하는 사람들의 모임이나 맥킨토시 사용자들의 모임은 브랜드 커뮤니티의 대표적인 예이다. 브랜드 커뮤니티는 그 브랜드가 표방하는 가치와 소비자의 관심과 일치할 때 생성된다.

관계 마케팅은 특정한 상품이 대표하는 집단과의 관계를 부각시킴으로

서 그 상품에 대한 관심과 구매를 유도한다. 관계의 체험은 한 소비자가 다른 소비자와 연결되어 있다는 느낌부터 브랜드 커뮤니티의 일원이 되는 것까지 그 범위가 다양하다.

② 전시 공간의 관계 마케팅

전시 공간에서의 관계 마케팅은 동일한 관심을 공유하는 준거 집단의 정의로부터 시작된다. 전시 내용과 관련이 있는 사람들이 전시 공간을 방문하는 관람객과 어떤 면에서 같은지 또는 다른지 설명해주는 내용은 종종 관람객의 관심을 유도한다.

[그림 4-16] 삼촌과 문제풀이를 하는 아인슈타인(2006년 아인슈타인 특별전, 서울 국립과학관)

아인슈타인 특별전은 보통 사람 아인슈타인으로서의 삶을 소개하는 전시실로 시작되고 점차 어려운 과학 개념이 소개된다. 이것은 어려운 과학 개념 때문에 거리감을 느낄 수 있는 가능성을 고려한 배치이다. 그리고 아인슈타인이 삼촌과 문제 풀기를 하는 장면 등으로 친밀감을 주려는 시도를 볼 수 있다. 이와 마찬가지로 유명인의 어린 시절이야기, 고향 이야기, 친구 이야기 등의 소재는 관람객에게 그 유명인이 우리 중의 한 사람이라는 느낌을 주고, 친밀감과 함께 전시 내용에 대한 긍정적인 느낌을 주는 효과가 있다.

216

Chapter ❺ 전시 기획

1. 전시의 유형

전시는 전시 공간의 물리적 특징(시간과 공간), 전시의 목적, 정보의 특성
(전시물과 주제) 등 다양한 방법에 의해 분류가 된다. 전시의 공간에 따라 관
내 전시, 관외 전시로 분류할 수 있고, 시간적인 특징으로 상설 전시와 비
상설 전시(기획 전시, 특별 전시)로 구분된다.

[표 5-1] 전시의 유형 분류

분류의 기준	전시 유형
전시 의도	미학 본위, 흥미 본위
	사실 중심
	개념적 전시
자료 구성	체계적인(수평적 또는 수직적) 전시
	생태학적인 전시
기획 과정에 따라	비조직적 오픈 스토리지
	논리적 오픈 스토리지
	자료 중심
	개념 중심
	혼합

전시되는 내용에 따라 분류하는 데에도 여러 가지 방법이 있는데 자주 사용되는 분류의 기준은 전시의도, 자료들의 상호 관계, 기획 과정의 세 가지가 있다.

1) 전시의도에 따른 분류

전시의도에 따른 분류로는 미학이나 흥미 본위, 사실 중심, 아이디어 제시의 세 가지로 나눈다.

(1) 미학적 전시

[그림 5-1] 이미지에 여러 가지 조작을 하는 결과가 앞의 이미지에 비쳐서 다른 관람객들도 같이 즐길 수 있다(라빌레뜨 과학관, 프랑스).

미학이나 흥미 본위는 관람의 즐거움을 우선한 전시이다. 체험 산업에서 체험을 분류할 때, 미적 체험과 같은 개념이다. 즉 전시물에 아무런 영향을 끼치지 않고 그대로 두고 보는 것이 목적인 전시이다. 관람객은 소극적(passive)이지만 몰입(immersion)을 즐긴다. 대부분의 미술관 또는 시각예술관련 전시는 미학적인 의도로 기획된다.

기본의도가 미학적은 아니더라도, 이러한 요소를 활용함으로써 원래의 의도에 시너지 효과를 낼 수 있다. 프랑스 파리의 라빌레뜨 과학관은 과학관이지만 전시장의 상당부분이 미술품 전시실에 들어선 것 같은 느낌이 들도록 구성되었다.

예를 들어서 컴퓨터 화면을 보면서 색, 명암 등을 바꾸면서 시각에 관한 여러 가지 실험을 할 수 있는데, 그 화면이 컴퓨터 앞의 스크린에 크게 비추어서 다른 사람들도 같이 보고 즐길 수 있다([그림 5-1]). 한편 이 스크린들은 반투명하며 바로 옆 전시실로 들어가면 이 스크린에 비치는 이미지들을 미술품처럼 감상할 수 있

[그림 5-2] 관람객이 만들어내는 이미지들을 옆 전시실에서 미술품처럼 관람할 수 있다(라빌레뜨 과학관, 프랑스).

게 되어 있다. 이 공간에는 휴식을 원하는 관람객을 위한 의자도 준비되어 있다([그림 5-2]).

(2) 사실 중심

역사박물관, 과학관 등은 정확한 사실을 전달하는 것이 중요하다. 물론 그러한 사실들을 엮어서 역사에 대해 또는 과학에 대해 전달하고 싶은 메시지를 담는다. 그렇지만 방문하는 관람객도, 기획하는 사람도 정확한 사실을 전하는 것에 최고의 우선순위를 둔다.

특별한 사람 또는 사건을 기념하는 전시 공간은 더욱 사실적인

[그림 5-3] 국립서울과학관 명예의 전당. 과학자의 업적을 중심으로 관련 사료(서적, 자필 기록 등) 전시.

219

정보가 중요하다. 예를 들어서 국립서울과학관에는 우리나라 과학자들에 대한 전시실이 있다. 이곳에서 가장 중요한 정보는 각 과학자들의 업적이며, 그 업적이 세계적인 수준으로 인정받았다는 사실이다. 그러므로 그 사람의 약력, 서적, 그의 업적에 관련된 언론 사진 등이 전시 내용을 이루게 된다.

(3) 아이디어 제시

사실보다는 특정한 아이디어를 전달하는 것이 최고의 우선순위가 되는 경우가 있다. 현대인의 고독과 소외감, 물질문명의 득과 실, 가정의 소중함 등 모두 함께 생각해 볼만한 주제를 중심으로 작품이 모여서 전시가 만들어지는 경우이다.

일반적인 사회적 통념과 다른 관점이나 가치관을 전달하고자 할 때, 대부분의 사람들이 미처 보지 못하는 사회적 소수자의 입장을 전달하고자 할 때와 같은 경우에도 아이디어 중심의 전시가 기획되게 된다.

2) 자료 구성에 따른 분류

한 공간에 놓인 전시물들의 상호 관계에 따른 분류이다. 분류학적인 전시와 생태학적인 전시가 있다. 분류학적 전시는 박물관의 상설 전시에 일반적으로 활용되는 전시로 전 분야에 대한 자료가 체계적인 연관성을 가지고 있다. 전문영역의 전체 맥락 속에서 전시 자료간의 재료, 형태, 기능 등이 어떻게 다른가 보여주는 전시이다. 전시 공간에서 보여주는 체계는 분야에 따라 달라질 수 있는데, 수평, 또는 수직의 구조를 보게 되는 것이 일

반적이다. 수평적이란 사자, 호랑이, 스라소니, 집고양이 등 동시대에 공존하는 고양이과 동물들을 같이 전시하는 것이다. 수직적이란 시간에 따른 변화를 보여주는 것을 예로 들 수 있다.

생태학적 전시는 전시물의 기능과 가치가 원래 사용되던 환경에서 드러나게 하는 기법이다. 생활 문화의 본질을 이해시키기 위해 전시물을 자연적, 기술 문화적, 생활 문화적 환경과 함께 전시하는 유형으로 박물관 내에 생태계를 복원하고 자료를 전시하는 방법이다. 디오라마는 생태학적 전시의 대표적인 예이다.

[표 5-2] 자료 구성에 따른 전시의 분류

	분류학적 전시(systematic exhibit)	생태학적 전시(ecological exhibit)
미술관	같은 갤러리 안에 전시된 프랑스 인상주의 회화	같은 사회적 시기에 같은 영향 아래 제작된 회화, 드로잉, 조각 등
역사박물관	촛불, 등잔, 형광등 등을 통해서 본 실내 조명의 변화	특정한 시기, 장소, 경제적 수준을 대변하는 전형적인 가옥(방)에 가구, 의복 등을 당시 사용하던 모습 그대로 전시한 시대실(period room)
과학박물관	같은 종류 또는 유사한 종유별로 배치한 조류	같은 생태학적 서식지에 속하는 조류, 동물, 식물들을 원형에 가까운 자연 환경의 모형 속에 재현해 놓은 디오라마

3) 기획 과정에 따른 유형

(1) 오픈 스토리지 접근 방식(Open Storage Approach)

자료를 취득하는 즉시 전시하는 방법이다. 분류의 기준 없이 무작위로 진열하는 방법도 있고, 유사 종별로 구분하거나 기증자나 지역별로 구분하기도 해서 전시하기도 한다.

이 기법은 캐나다 밴쿠버의 브리티시 콜럼비아 대학의 인류학 박물관에서 처음으로 시도되었다. 전체 소장품을 모두 오픈 스토리지 방식으로 한 것은 아니고, 정규적인 전시 공간 가까이에 추가 공간을 마련하여 관련 소장품을 대량으로 보여주는 기법을 사용하였다. 오픈 스토리지 방식에서는 레이블이 없거나 있어도 아주 작게 붙여 놓는다.

최근에는 소장품이 카테고리로 분류되어 유리장 내부에 층층이 쌓인 상태에서 조명장치를 잘 갖추어서 관람객이 볼 수 있게 하는 한편, 각 소장품에 대한 정보는 컴퓨터 단말기를 통해 찾아볼 수 있게 하는 형식을 취하기도 한다.

(2) 자료 중심적 접근 방법

이 방식은 소장품 중에서 전시품을 선택한 후 선택된 소장품에 맞추어 전시기획을 하는 경우이다. 이 경우 전시 기획은 전시품 선택→진열장 배열→관련 연구 수행→레이블 작성→조명 장착의 순으로 진행되게 된다.

이러한 전시 단계를 보면, 전문 영역에서 가치 있다고 인정되는 전시물이 먼저 선택되는 단계에서 시작하며, 선택된 유물을 중심으로 그 이후 절차가 진행되므로, 그 과정에서 일반인의 관점이나 호기심에 대한 고려가 부족할 수 있다. 극단적인 경우 관람객 입장에서 볼 때 단순한 자료의 나열이 될 수 있다.

(3) 개념 중심적 접근

보여줄 자료를 선택하는 것이 아니라 전달하고자 하는 주제 또는 아이디어를 정한 후 그 아이디어에 맞추어 나머지 부분이 진행되는 접근방법이 개념 중심적 접근이다. 이 경우 전시 기획은 다음 순서로 진행이 된다.

- 주제선정 : 관람객의 유익과 박물관의 필요에 맞는 주제 선정
 ⇓
- 전시 방식 결정 : 주제를 보여주기에 최선의 방식 선택
 ⇓
- 자료 선정 : 소장품, 사진, 그림, 모형 등
 ⇓
- 전시 기법 선정 : 주제 전달을 돕는 전기 기법, 전시 기자재 등
 ⇓
- 배치 : 전시물 및 관련 자료를 통일된 단위로 배치

이 방식이 빠질 수 있는 위험은 전시물의 비중이 지나치게 적어지고, 설명서와 보충자료로 가득한 책을 읽는 것 같이 될 가능성이 있다는 것이다.

자세한 내용을 읽는 것이 목적이라면 도서관에 가서 책을 읽거나 인터넷 검색을 할 것이다. 전시는 기본적으로 관람객이 직접 전시물을 보면서 의미를 찾는 공간이라는 사실을 항상 염두에 두어야 한다.

(4) 혼합적 접근 방식

소장품 중에서 보여줄 가치가 있는 사물과 박물관의 성격 및 전달하고자 하는 주제를 동시에 선정한다.

전시할 수 있는 자료의 종류는 매우 다양하고, 전달할 필요가 있는 주제도 무수히 많다. 또한 관람객이 의미 있다고 느끼게 되는 데 영향을 미치는 요인도 무수히 많다.

전시는 어떤 형태를 취하든 의미 있는 체계 속에 전시물과 관련 자료가 배치되고, 관람객 입장에서 일관성 있는 공간 구성 및 전시 기법에 의해 전시 기획에 담긴 체계나 중심 주제를 알아볼 수 있어야 한다.

반복과 변화 사이의 균형, 다양함과 통일성의 적절한 비중은 언제나 중

223

요하다. 지나친 변화는 산만하거나 이해하기 어렵고, 지나친 반복은 지루하다.

전시는 전시되는 사물, 설명문, 그리고 그 외 보충 자료들이 모여서 관람객에게 하나의 이야기를 전달하는 것이다. 이야기를 이루는 각각의 구성요소가 전체 이야기 속에서의 조화를 이루고 있는지 다양한 각도에서 검토되어야 한다.

2. 전시의 해석

1) 해석의 중요성

(1) 해석이란?

해석(interpretation)은 한 언어로 기술된 내용을 다른 언어로 옮긴다는 뜻이 있다. 해석은 또한 수식이나 기호로 표현된 내용을 풀이하거나, 특정한 말이나 행동이 내포하고 있는 의미를 설명하는 것을 의미하기도 한다.

박물관에서의 해석에는 기본적으로 두 단계가 있다. 첫 단계는 소장품에 대해 해석하는 것을 의미한다. 이는 박물관의 중요한 목적 중의 하나인 수집·기록·보존 및 관련 연구 활동과 밀접한 관련이 있다. 한편 해석된 내용이 일반 대중에게 전시회, 출판물, 강연 등을 통해 전달 될 때는 다시 한번 대상과 상황에 맞게 재해석이 될 필요가 있다. 관람객을 위한 전시의 목적이 관람객에게 정확하게 전달되기 위해 필수적인 요소이며, 특히 자유선택형 교육의 중심으로서 박물관의 교육적 기능에서 기본적인 요소이다.

해석은 전시와 관람객 사이의 의사소통이다. 전시를 제공하는 주체는 관

람객을 끌어들이고, 만족시켜 주어야 한다. 전시 공간을 방문하는 관람객은 매우 다양하다. 박물관의 역사에서 이미 다루었듯이 초기의 전시 공간을 방문하는 사람들은 소수의 선택받은 사람들이었으며, 전문적인 지식을 가진 사람들이 대부분이었다. 하지만 경제적·시간적 여유가 증가하고, 지역적 경계가 낮아지는 동시에 다양한 문화에 대한 관심이 높아지면서 박물관 관람객은 점차 증가하고 있다. 특히 유명한 대형 박물관들은 주요 관광명소로 자리 잡아 가고 있는 추세이다. 2000년 미국에서 박물관을 방문한 사람의 수는 약 10억 명으로 미국 인구의 4배에 가까운 숫자인 것으로 집계되었다. 그러므로 이러한 방문객이 이해하고 만족할 수 있는 해석이 제공되는 것이 중요하다.

(2) 소장품 해석

일반 관람객은 전시되어 있는 소장품을 만나지만, 소장품이 전시만을 위해 존재하는 것은 아니다. 세계에서 가장 큰 박물관 모임인 스미소니안은 "인류 지식의 발전과 확산을 위한 기관(an establishment for the increase and diffusion of knowledge amongmen)"이라는 유언과 함께 기부된 유산으로 세워진 박물관이다. 다시 말해서 소장품에 대한 연구를 통해 인류의 지식 발전에 기여하고, 교육을 통해 그 지식을 널리 알리는 것이 박물관의 목적이다. 소장품에 근거한 연구가 박물관의 투자(input)라면, 일반인을 위한 교육은 그 결과물(output)이다. 소장품에 대한 연구가 부실하면, 그 결과물인 교육 프로그램도 충실할 수 없다.

작은 규모의 박물관이라 하더라도, 그 박물관만 가지고 있는 소장품이 있고, 각각의 박물관은 다른 박물관과 구별되는 지역적 특성이나 독특한 주제를 다루게 된다. 그러므로 다른 어떤 박물관도 흉내 낼 수 없는 연구

활동이나, 고유의 특성을 살린 독창적인 해석이 가능하다. 또한 유사한 소장품을 가지고 있는 다른 박물관들과 연계하는 연구와 그 결과에 근거한 새로운 해석을 제시할 수 있다.

소규모의 박물관에서는 연구의 소재나 주제보다는 인력부족이 문제가 되는 경우가 많다. 작은 규모의 박물관은 많지 않은 인력이 일을 분담하게 되고 그 결과 한 사람이 여러 가지 일을 맡게 된다. 따라서 소장품에 관한 연구를 맡은 사람이 그 외의 여러 가지 업무로 노력이 분산되게 된다.

소장품 연구의 또 다른 장애요인은 전문 인력의 필요에 대한 인식의 부족이다. 박물관에서 일하는 인력 중 전문 지식을 가진 큐레이터의 수는 그다지 않지 않다. 운영진이 소장품 연구과 그를 바탕으로 하는 전시기획 등의 교육 프로그램의 가치에 대한 인식이 부족할 경우 상황은 더욱 나빠질 수 있는데, 안내원, 경비, 홍보 담당 등 운영을 위한 인력의 비중 커지고, 큐레이터가 적어지거나 아예 없게 되는 경우도 있다. 이러한 상황은 상품 개발을 등한시 하면서 판매에만 관심을 두는 사업체의 경우와 유사하다고 볼 수 있다.

소장품의 용도를 전시용과 학술 연구용으로 보는 것도 유용한 관점이다. 전시용으로는 보존 상태가 좋거나 보여주고자 하는 특징이 잘 드러나는 소장품이 활용되고, 학술연구용으로는 참고자료로서 유용하거나, 대체불가능한 소장품들이 중요해진다. 학술 연구용 자료는 강연이나 영상 자료, TV 프로그램 등에도 활용가치가 높다.

(3) 관람객을 위한 해석

큐레이터가 연구의 결과로 소장품을 해석하는 것은 그 영역의 전문가를 대상으로 하는 해석이고, 관람객을 위해서는 또 한 차례의 해석이 필요하

다. 이미 교육이론이나 박물관 교육을 다룰 때에 여러 번 언급이 되었지만, 관람객의 필요나 관심은 전문가의 생각과 많이 다르다.

관람객은 상대적으로 짧은 시간동안 전시 공간에 머무른다. 사람이 지속적으로 걸어서 돌아다닐 수 있는 시간에는 한계가 있다. 더구나 전시 공간에서는 전시물을 보기 위해 천천히 걸으며, 전시물에 대한 설명을 보기 위해 자주 멈추어 서므로 활발하게 야외에서 걷는 것보다 피로감이 더 빨리 온다. 대부분의 대형 박물관은 매일 방문한다 하더라도 모든 내용을 보려면 최소한 2~3주 걸린다고 보아도 과언이 아니다. 그러므로 관람객이 주어진 정보를 다 보지 않을 것이라는 것을 가정하고 전시가 기획되어야 한다.

전시 공간에서의 경험이 가치 있는 것이 되기 위해서는 이러한 시간적인 제한 요소를 고려해야 하며 따라서 상대적으로 짧은 시간동안 관람객이 주의를 집중할 수 있도록 모든 조건을 맞추어 줄 필요가 있다. 그러므로 관람객을 위한 해석은 소장품과 주제의 선별에서 출발한다. 소장품과 주제가 선택된 후에는 전시 공간에서 전달되어야 하는 내용에 따라 해석을 포함한 전시의 모든 다른 요소가 기획되게 된다.

초기의 박물관은 모든 것을 다 보여주는 형식을 취했었다. 하지만 관람객의 집중력이나 신체의 한계에 대한 인식이 좋아지면서 적은 수의 선별된 사물을 충실하게 해석하는 것이 교육 효과도 좋고, 즐거운 경험을 제공하는 것으로 인정받고 있다.

전시되는 유물이 아주 특별한 경우에 그 유물 한 가지만 놓고 전시가 개최되는 경우도 있다. 1993년 발견된 백제 금동향로는 그 크기와 정교함이 지금까지 발견된 백제 유물 중 그 어떤 것과도 비교될 수 없는 놀라움을 불러 일으켰는데, 이 향로 하나를 놓고 특별전이 열렸었다.

자주 사용되는 방법으로는 중심이 되는 유물을 특별히 강조하고 같은 맥

락의 유물을 주변에 배치하기도 한다. 국립 중앙박물관의 신라실에는 바닥에 조명이 있는 넓은 공간의 한 가운데에 금관과 금 허리띠가 전시 되어 있는 곳이 있다. 이러한 배치는 금관 자체가 왕으로 좌정하고 있는 듯 고귀한 느낌을 준다. 이 공간 주변에는 다른 금관들과 더불어 신라시대의 각종 금세공품을 전시함으로써 신라에서 금세공의 문화가 풍성했음을 느낄 수 있다.

[그림 5-4] 금관과 금 허리띠의 전시(국립중앙박물관)

2) 해석의 요소

(1) 관람객

관람객들은 각자 나름대로의 흥미, 기대, 믿음, 지식, 호기심 등을 가지고 박물관에 들어서게 된다. 박물관을 찾는 목적에는 다음과 같은 것들이 보고되고 있다.

- 비어 있는 시간을 채우기 위해
- 영감을 얻기 위해
- 지나가다가 호기심으로
- 지적 욕구를 충족시키기 위해
- 자녀 교육을 위해
- 유명한 곳이라서 나도 한 번 가보기 위해
- 가족 또는 친구와 시간을 보내기 위해
- 잠시 실내에 들어와 있으려고(날씨 등의 이유)

관람객의 목적과 해석이 맞지 않으면 관람객은 만족할 수 없다. 예를 들어 관람객이 전시 내용에 대한 지식이 과한 경우와 부족한 경우, 전시 내용에 대한 호기심이 너무 많거나 적은 경우 양쪽 모두 문제가 된다.

앞의 목록에서 보듯이 관람객의 관심이 다양하기 때문에 모든 관람객을 만족시킨다는 것은 기본적으로 불가능하다. 그러므로 해석을 하기 전에 그 전시가 대상으로 삼고 있는 관람객을 정할 필요가 있다. 대상 관람객의 특성, 예를 들어 나이, 성별, 직업, 배경 문화권, 지역주민 여부 등을 선정하고, 그에 맞추어 해석을 진행하는 것이 바람직하다.

(2) 해석의 목적

대상 관람객이 정해지면 해석의 목적이 정해질 차례이다. 청자를 소재로 전시를 한다고 할 때, 도자기 기술의 우수함을 이해할 수 있도록 충분한 자료를 제공할 수도 있고, 우리나라 도자기의 역사라는 맥락에서 소개되는 것일 수도 있고, 시대적 배경에 대한 연구 자료가 의미가 있을 수도 있다.

해석은 전시를 통해서 전하고자 하는 메시지(해석의 목적)를 중심으로 관련 정보를 의미 있게 엮는 과정이다. 해석의 목적이 분명하지 않으면 전시의 여러 요소 또한 의미 있게 엮어질 수가 없다. 관람객이 전시 공간에 보

229

내는 시간과 집중도는 제한되어 있는 상태에서 메시지 전달이 분명하게 행해지지 않으면 주의가 산만해지고, 관람객의 피로감도 더하며 당연히 만족도에도 부정적인 영향을 미치게 된다.

(3) 해석 방법(매체)의 선택

해석 방법이란 전시 공간에서 사용되는 제시 기법과 그에 따른 각종 매체를 의미한다. 해석 방법에는 다음과 같은 것들이 있다. 각 매체는 그에 적합한 콘텐츠를 필요로 한다.

- **정적 방법** : 전시물, 모형, 그림, 사진, 디오라마, 타블로, 전단, 안내 자료, 안내 책자
- **동적 방법** : 음성 가이드, 강의, 영화 / 비디오 / 슬라이드, 움직이는 모형, 해석 인력(가이드, 도슨트), 컴퓨터 디스플레이, 양방향 비디오 디스크, 만져 볼 수 있는 전시물, 드라마

해석 방법의 선택에 정해진 기준은 없지만, 몇 가지 주의할 점은 있다.

- **비용** : 방법에 따라 비용이 달라질 수 있다. 효과와 비용의 적절한 조율이 필요하다. 일반적으로 첨단 장비는 비용이 많이 든다. 하지만, 그 장비를 활용해서 얻을 수 있는 효과가 충분한 가치를 하는 경우도 있다. 해석 인력은 일반적으로 높은 인건비를 필요로 하지만, 이 경우에도 그 효과에 의해 인건비의 비중을 결정하게 된다.
- **기후** : 유물이 나온 지방의 기후, 현재 전시가 열리고 있는 곳의 기후, 등에 주의를 기울여야 하는 경우가 있다.
- **보존** : 해석의 방법이 전시물에 영향을 미칠 수 있다. 강한 조명은 종종 색채를 비롯해서 전시물의 표면에 손상을 미치는 경향이 있다. 또한 온도나 습도에 민감한 물건일 경우도 있다.

- **관습** : 관람객은 일반적으로 편안하고 조용한 분위기를 좋아한다. 대상에 따라 익숙하지 않은 방법이 사용되지 않도록 주의한다. 컴퓨터를 활용하는 방법은 젊은 사람이나 어린이에게는 흥미를 이끄는데 효율적인 방법이지만, 나이 든 사람에게는 부담이 되는 방법이다.
- **관람객 참여** : 관람객은 설명을 듣거나 시범을 보는 것보다 직접 참여하는 기회가 제공되면 보다 긍정적인 느낌을 가지며, 내용도 더 잘 이해하는 경향이 있다. 그러나 참여는 잘 훈련된 인력을 필요로 하며, 훈련되지 않은 인력일 경우 오히려 혼선을 일으키거나 불만을 불러 올 수 있다. 또한 전시 내용과 별 관련이 없이 오락성의 쇼에 가까운 참여 활동은 우선은 재미가 있을지 모르지만 만족도에 부정적인 영향을 미친다.

3. 해석 매체와 체험 중심 전시

산업의 새로운 영역으로 등장하고 있는 체험 산업에서 체험 상품의 핵심은 관람객에게 의미 있는 이야기의 일부에 관람객이 주체가 되어 참여하는 것이다. 한편 체험 산업의 분류에서 전시는 기본적으로 미학적 체험으로 분류된다. 질서가 요구되는 관람객의 행동은 소극적이지만, 전시 공간 안에 몰입(immersion)되는 경험을 하게 된다.

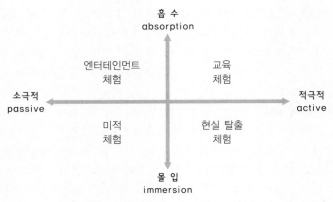

[그림 5-5] 3장에서 소개된 체험의 분류.
전통적으로 전시 체험은 미적 체험의 영역에 속한다.

　성공적인 체험 상품은 네 가지로 분류된 어느 한 영역에 속하는 것보다는 각 영역의 특징을 독창적으로 조합함으로써 탄생한다. 관람객은 전시물과 해석 매체를 통해서 전시를 만나게 된다. 그러므로 전시 공간에서의 체험이 성공적인 고객 중심 전시 체험으로 거듭나기 위해서는 해석 매체를 통해서 접근해야 한다. 관람객이 자주 만나는 매체로 해석적 설명문, 안내인력(도슨트), 모형, 그리고 첨단 미디어 매체를 들 수 있다.

　본 장에서는 해석 매체의 소개와 함께, 관람객 중심 체험이 되기 위해 해석적 매체가 하는 역할을 소개한다. 본 장에서 이야기하는 각 매체의 체험 요소는 여러 체험 요소 중에서 가장 부각되는 면을 이야기하는 것이다. 예를 들어서 교육적인 요소나 미학적인 요소는 전시 공간에는 언제나 공통으로 존재한다. 또한 시각적인 요소의 비중이 큰 전시 공간의 특징에 따라서 체험 마케팅의 여러 요소 중에서 감각 마케팅 요소는 언제나 비중 있게 존재한다.

　다른 모든 고객 중심 체험과 마찬가지로 전시도 체험 요소 한두 가지 또

는 체험 마케팅 요소 한두 가지로 성공적인 체험이 만들어지는 것은 아니며, 해석 매체 외에 전시의 성공 여부에 영향을 줄 수 있는 많은 요인들이 적절히 조화가 이루어져야 한다는 사실을 항상 염두에 두어야 한다.

1) 해석적 설명문

전시 공간에는 전시물 외의 정보가 가득하다. 해석적 설명문(interpretive label)은 관람객이 가장 먼저 만나고 또한 자주 만나는 해석의 형태이다. 예를 들어 큰 패널이나 표지판에 전시 자체를 소개하는 주 설명문을 볼 수 있다. 각각의 전시물에는 전시물의 이름과 설명이 있는 라벨이나 패널이 부착되어 있다.

전시 공간에서의 체험은 제목이나 설명문을 읽기 전부터 시작된다. 입구의 디자인, 전시 공간의 디자인 등은 전시물을 만나기 전에 이미 관람객의 시각을 통해 영향을 미치게 된다. 이러한 시각적 경험은 전시물을 보는 것으로 이어진다. 해석적 설명문을 통해 전시장에 제공되고 있는 정보는 이러한 시각적 경험에 의미를 부여하고 이해하고자 하는 탐구력의 원동력이 된다.

(1) 해석적 설명문의 종류

해석적 설명문은 전시의 제목(title)으로부터 안내 또는 소개 / 안내 설명문(introductory or orientational panel), 전시실별 설명문(section or group panel) 등이 있다.

[표 5-3] 해석적 설명문의 종류

해석적 설명문 종류	목 적	단어의 수
전시 제목 exhibition title	시선 집중 주제 전달	1~7
소개/안내 설명문 introductory panel	주제와 연계하여 소주제 소개	20~300
전시관별 설명문 section or group panel	각 전시관 해석 소주제의 구체화	20~150
표제 caption or object label	각 전시물, 모형, 현상의 해석	20~50
배포 자료 pamphlet	전시 관련 정보 제공	

　　전시 제목은 전시의 이름으로 대중의 관심과 호기심을 자극해서 전시장으로 오게 하는 기능을 가지고 있다. 제목은 일곱 단어 이하로 짧고 명료한 것이 좋고 주제를 전달해 주어야 한다.

　　설명문은 소통하고자 하는 전시의 의도, 각 전시관의 소주제, 전달하고자 하는 주제 등 전시에 대한 내용을 밝히는 글이다. 소개 / 안내 설명문은 전시 전반에 대한 설명으로, 전시장의 입구에 쓴다. 소개 / 안내 설명문은 전시 안내문, 전시장 안내 등의 정보들로 준비되기도 한다. 이는 전시의 개념과 관련된 내용을 설명하는 서술적 기능을 가진다. 전시관별 설명문은 각 전시관의 개념을 설명문으로 서술한 글로 해석과 정보의 기능이 있다.

　　표제는 특정 전시물에 대한 분류 표시로 전시품에 대해 명칭, 크기, 재료, 제작 시대 등 구체적인 정보를 포함한다. 이러한 매체들은 정보 전달과 시각적 자극의 기능을 위해 디자인된다. 전체 전시의 흐름을 설명하는 안내 설명문, 전시관별 설명문 이상으로 많이 읽히는 것이 각 전시물에 대한 표제이다. 표제는 각 전시품과 전시를 연결 짓고, 상호 보완적인 정보를 제공하기도 한다.

배포자료는 전시 공간을 방문하는 모든 관람객에게 무료로 나누어주는 자료를 의미한다. 이 자료가 필수적인 것은 아니지만 전시의 정보를 제공하는 중요한 기능을 한다.

(2) 해석적 설명문 작성

전시의 이야기나 주제의 이해와 미학적 체험으로 인한 즐거움을 모두 제공하는 것이 전시의 기획의도이다. 전시물에 대한 정보와 아울러 전시 기획의도에 관해 관람객의 이해를 돕고자하는 것이 해석적 설명문이지만, 해석적 설명문 작성은 간단한 일이 아니며 종종 다음과 같은 문제점들이 관찰된다.

첫째, 설명문은 전시물을 관찰하기보다는 설명문을 읽는데 관심을 끌어올 수 있다. 전시관의 가장 근본적인 기능, 즉 전시물 자체에서 경험하는 미학적 즐거움을 통해서 의미를 찾으면서 전시물을 이해하기보다는 해석된 내용을 이해하는 데 관심이 쏠리게 된다.

둘째, 해석적 설명문은 종종 지나치게 많은 내용을 담고 있다. 관람객은 글을 읽기 위해서 전시를 방문한 것이 아니고 전시물과 만나기 위해 방문한 것이다.

셋째, 전문적인 용어 사용으로 일반 관람객이 이해할 수 없는 경우가 있다. 설명문은 전문가를 위해서 작성된 것이 아니라 비전문가인 일반인을 위해 작성되는 것이므로 일상생활의 쉬운 용어가 사용되어야 한다.

넷째, 백과사전식의 설명으로 전시의 주제나 기획 의도에 대한 이해를 돕는 부분이 부족한 경우가 많다.

관람객이 전시를 이해하는 데 가장 중요한 요인은 관람객의 지식과 관심

과 태도이다. 해석적 설명문은 관람객과 전시물을 연결시키는 도구일 뿐이다. 해석적 설명문의 기능은 전시의 내용에 대한 특정 정보(명칭, 전시물의 기능, 전시에서의 의미 등)와 함께 관람객이 관찰할 내용에 대한 제안, 전시의 의도와 주제에 따른 해석과 다른 전시물과의 관계에 대한 안내 등이다. 질문의 형식으로 작성된 설명문은 종종 관람객의 관심을 끌고 새로운 관점을 시도하는데 도움이 되는 것으로 알려져 있다.

한편 효과적인 설명문을 작성하더라도, 관람객이 아예 읽지 않으면 무용지물이 된다. 그러므로 관람객이 설명문을 읽도록 동기를 부여하는 것이 설명문을 작성하는 것만큼이나 중요하다.

시각적 기호와 적절한 색의 배치, 설명문의 글씨 디자인이나 크기 등 시각적 요소들은 관람객의 주의를 끌고 정보를 인식하고 이해하는 과정이 보다 쉽고 즐거울 수 있도록 도움이 된다.

[그림 5-6] 기와의 문양을 잘 보여 주기 위해 단순화된 그림을 사용하거나 명암이 분명한 사진을 활용(국립중앙박물관)

[그림 5-7] 어린이가 친밀감을 느낄 수 있는 동물 그림과 함께 멸종위기종, 희귀종 등을 표시. 해당되는 동물마다 이 그림을 반복적으로 사용함으로써 이해를 돕고 있다(동물 아카데미. 2006년 코엑스).

뱅쿠버 사이언스 월드에 인체를 설명하는 패널을 예로 들어 보면, 관람객에게 기대되는 행동, 관련 정보 등을 쉽게 구별할 수 있다. 또한 관람객의 행동에 의해 움직이게 될 뼈와 근육도 보여주고 있으며, 관람객의 관심에 따라서 더 자세한 정보를 읽을 수 있도록 난이도가 구별이 되게 만들어진 패널이 관람객을 안내하고 있다. 그리고 즐겁게 놀고 있는 아이의 이미지로 인해 전체적으로 즐겁고 활발한 인상을 남긴다.

[그림 5-8] 해석적 설명문 패널 예시. 이미지와 설명글이 중요도와 난이도에 따라 적절하게 배치되어 있다.

237

(3) 고객 체험과 해석적 설명문

해석적 설명문은 체험의 네 영역 중에서 미학적 체험과 함께 교육 체험의 영역을 포함한다. 어린이를 위한 체험전이나 어린이 박물관의 경우에는 관람객이 온 몸을 사용하면서 적극적으로 참여할 수 있는 기회가 제공되고 있음을 이미 언급하였다. 그러나 상설 어린이 박물관이 아닌 곳에서 제공하는 어린이 체험전은 어린이의 발달 수준이나, 내용 지식에 대한 깊이 있는 고민이 결여되어서 아쉬운 경우가 많다.

어린이를 대상으로 하는 경우를 제외하고는 질서를 존중하는 대부분의 전시 공간의 특성상, 관람객이 적극적으로 온몸을 사용하여 교육 체험에 참여하는 데는 한계가 있다. 하지만, 관람객의 눈앞에 실물이 놓여 있으며, 주의 깊은 시각적인 배려가 실물의 이해를 돕고 있다는 면에서 관람객은 일반적인 교육의 현장보다 훨씬 생생한 체험을 하게 된다. 한편 체험 마케팅의 요소를 살펴보면, 해석적 설명문은 인지 마케팅의 요소를 가지고 있다. 즉 대상에 대한 정보의 습득과 지적 이해를 바탕으로 새로운 해석에

[그림 5-9] 앙부일구는 지금도 사용할 수 있으며, 분까지 잴 수 있고 달력의 기능을 겸하고 있는 우수한 시계이다. 앙부일구를 정확하게 만들기 위해서는 정밀한 측정 기술과 함께, 천문관측의 기술, 합금 주조의 기술 등 여러 가지 기술이 필요하다.

대한 가능성을 열어주는 것이다.

우리의 역사 속에서 발견할 수 있는 과학 기술에 대한 고찰은 특히 이러한 요소가 강하다. 앙부일구, 혼천의, 자격루 등이 소개될 때 현대 과학 기

술로서 뛰어난 점이 분명하게 이해가 되도록 해석이 되면 우리나라의 장래의 과학기술의 발전의 기초로 역사 속에 깊이 자리한 과학 기술 전통의 뿌리로서 대해 긍정적인 인식을 갖게 된다. 또한 한글의 음성학적인 우수성으로 인해, 영어 기반이 아닌 소수 민족들이 각 민족의 글로 활용하기가 용이하며 한글 운영 시스템을 기초로 중앙아시아나 아프리카의 나라들이 자체적인 컴퓨터 운영 시스템을 개발하는 연구가 진행하고 있다는 사실을 이해하는 것은 "배우기 쉽고 사용하기 쉬운 한글을 만들어 준 고마움"에서 훨씬 발전하여 IT강국으로서의 한국의 위상과 앞으로의 발전 가능성에 대해서 상상하는 것이 현실감 있게 다가오게 된다.

2) 전시 안내 인력(도슨트)

(1) 도슨트의 역할

전시 안내나 설명을 맡는 도슨트(docent)는 관람객에게 전시를 설명해 주는 사람이다. 이들은 관람객을 직접 만나는 사람으로 전시에 대한 관람객의 반응을 직접 접할 수 있는 사람이다.

많은 경우 관람객은 도슨트에게서 일방적인 설명을 기대한다. 하지만 유능한 도슨트는 전시에 대한 정보를 전달할 뿐 아니라 전시물을 관찰하고, 정보를 습득하고, 전시물에 대한 미학적인 체험을 할 수 있도록 안내를 해 주는 역할이다.

도슨트는 전시의 해석자이며, 전시물에게 생명을 불어 넣을 수 있다. 이들은 설명을 잘 하기 위해서 전시물이나 전시의 기획의도에 대해서 잘 이해하고 있어야 한다. 하지만 내용에 대한 이해가 좋은 도슨트를 보장하는

239

것은 아니다.

전시 공간을 방문하는 관람객은 도슨트의 설명과 함께, 다른 관람객과도 의사소통을 하게 되며, 관람객 스스로 설명문이나 표제를 읽거나 전시물을 감상하면서 전에 알지 못했던 것을 알게 되고, 이러한 경험을 통해 새로운 사실을 접하게 되고, 전시물의 새로운 가치와 의미를 알게 된다.

도슨트는 관람객이 스스로 전시를 감상을 할 수 있는 기반을 만드는데 필요한 정보를 제공해 주며, 관람객이 자발적으로 관람을 계속할 만큼 흥미와 호기심을 갖도록 안내를 해주는 사람이다. 그러므로 정확한 지식의 소유만큼 의사소통의 기술 또한 중요하며, 관람객이 이해할 수 있는 언어로 내용을 전달하고, 동기부여를 할 수 있어야 한다. 도슨트의 역할은 다음과 같이 여섯 가지로 정리될 수 있다.

첫째, 전시의 개념이나 전시품을 관람객의 경험과 개인적으로 연결시킨다. 이를 통해 관람객의 흥미와 관심을 끌어내고, 전시로 몰입되게 할 수 있다.

둘째, 정보나 지식의 전달과 해석을 명확하게 차별화할 수 있다. 해석은 이름, 크기, 재료, 기능 등 전시물에 대한 기본적인 정보를 기초로 관람객의 이해를 위해 쓰여진 이야기이다. 해석은 정보를 포함하고 있지만, 정보가 바로 해석이 되는 것은 아니다.

셋째, 해석을 전달하는 도슨트는 이야기꾼이며 해설자이다. 이들은 주어진 전시품을 주인공으로 해서 관람객의 흥미와 관심을 이끌어 낼 수 있어야 한다.

넷째, 도슨트의 주요 기능은 많은 정보를 전달하는 것이 아니라 관람객의 호기심을 끌어내고, 지식 습득을 향한 동기 유발을 일으키는 것이다.

다섯째, 도슨트는 전체 전시의 초점을 염두에 두고 일관성 있는 맥락에서 이야기를 풀어가야 한다. 개별적 전시품도 중요하지만, 각각의 전시품이 전체 안으로 엮어 들어가서 만들어지는 이야기에 더 초점이 맞추어져야 한다. 개별적 전시물에 대한 관심은 도슨트의 설명이 끝난 후 또는 다음 방문을 통해 개인적으로 충족시킬 수 있다.

여섯째, 어린이를 대상으로 하는 경우 어린이를 위해 따로 제작된 설명이나 해석을 준비한다. 어른들도 대상의 특성이 분명한 경우 그에 맞는 이야기를 준비할 수 있어야 한다.

(2) 고객 체험과 도슨트

도슨트의 가장 두드러진 특징은 이야기꾼이라는 것이다. 전시물에 대한 정보만을 전달하는 것이 주목적이라면 녹음기를 사용해도 된다. 도슨트의 역할이 해석적 설명문의 내용을 전달과 동일하다면 도슨트에 들어가는 인건비 대신 더 우수한 해석적 설명문이 만들어지는 데 투자하는 것이 더 좋은 효과를 올릴 수 있다.

도슨트는 전시 전체를 배경으로 해서 전시물이 주인공으로 등장하는 이야기를 관람객에게 전달한다. 그리고 관람객의 반응에 따라 이야기의 전개를 조절한다. 내용 지식 전문가라 하더라도 도슨트를 하기 위해서 별도의 훈련이 필요한 것이 이러한 이유 때문이다.

이러한 관점에서 도슨트의 역할은 엔터테인먼트 체험에 가깝다. 좀 더 구체적으로 말하면 관람객의 질문이나 관심에 대응을 할 수 있다는 특징으로 인해 관객이 참여하는 일인 연극에 가깝다.

체험 마케팅의 관점에서 도슨트는 사람과 직접 만난다는 점에서 다른 어떤 매체도 대신할 수 없는 감성 체험의 요소를 제공한다.

3) 모형

(1) 모형의 종류

모형은 작품 또는 유물을 직접 전시할 수 없는 경우, 전시물을 만질 수 있게 하기 위해서, 유물이 사용되던 현장을 생생하게 보여주기 위해서 등등 다양한 목적으로 사용된다.

① 복제품(Replica)

전시품의 복제품 사용은 모형의 사용 중에서 가장 단순한 형태이다. 시각 장애인이나 약시인 사람이 전시 공간에 놓인 물건을 보지 못하는 대신 모형을 만지게 하는 경우는 이제 상당히 보편화되어 있다. 정교하게 만들어진 복제품을 만져 보는 것은 일반인에게도 흥미 있는 체험이 된다. 복제품은 외관상 실물과 구별할 수 없을 정도로 잘 만들어야 한다. 조잡한 복제품은 신뢰도와 흥미를 떨어뜨린다. 복제품에는 반드시 복제품임을 명시해야 한다.

공룡의 화석과 같이 흔하지 않은 자료는 복제품을 만들어서 박물관에 전시하는 경우가 많다. 또한 현재 볼 수 없는 공룡의 실물 모형을 야외에 전시함으로써 공룡에 대한 관심을 불러일으키기도 한다.

[그림 5-10] 실물 크기의 공룡 모형(고성 공룡 박물관)

② 공간 재현(Room setting)

역사적 유적지의 경우 공간 재현(Room setting)의 방식으로 전시물이 사용되는 모습을 재현해 놓을 수 있다. 또는 적절한 정보를 근거로 새로운 해석을 가해서 현대적인 양식으로 재구성할 수도 있다.

특정한 요소를 비교하기 위해 공간 재현을 사용하기도 한다. 예를 들어서 빈민계층과 부유한 계층의 생활 공간을 대비해서 보여 줄 수 있다.

재현된 공간에 들어가 보게 하는 경우도 있지만 밖에서 보는 것만 허용될 때도 있다.

[그림 5-11] 한옥 모형과 그 내부(국립 중앙 박물관)

③ 타블로(Tableau)

타블로는 공간 재현과 유사하지만 실제크기의 사람 모형을 같이 배열하여 특정한 장면을 구성한 것을 의미한다. 타블로는 수세기 동안 왁스 모형 쇼에서 사용되었으며 의상을 갖추어 입은 인형, 가구, 장식품 등과 함께 건물까지 재현되는 경우도 있다.

타블로는 과거의 생활사, 먼 나라의 생활 모습, 역사적 사건, 영화의 한 장면 등 관람객에게서 가깝지 않은 시공간상의 특정한 장소 또는 시점, 또

[그림 5-12] 베짜기의 과정을 보여주는 타블로. 이해를 돕기 위해 사진과 그림 패널이 같이 사용되고 있다(안동민속박물관).

[그림 5-13] 작업하는 장면을 보여주는 사진을 모형과 주의 깊게 연결함으로써 사실감을 주는 디오라마 모형(고베 술박물관)

244

는 사건을 표현하여 이해를 돕는다. 타블로가 일반적인 전시와 같이 사용되면 더욱 효과적이다.

④ 디오라마(Diorama)

디오라마는 타블로와 비슷한데, 타블로는 모두 모형을 사용하는 반면 디오라마는 그림이나 사진을 같이 사용한다는 점이 다르다. 전면에 사람, 물건, 동물 등이 배치되고 필요한 모형의 일부도 전시되지만 나머지 특히 배경은 사진이나 그림으로 하는 경우가 많다. 사진이나 그림의 배치는 디오라마의 전체적 흐름 속에서 자연스럽게 모형과 결합되어 하나의 장면이 연출되도록 한다.

디오라마의 핵심은 최대한 자연스러운 장면을 연출하는 것이며 반드시 실물 크기의 모형을 사용하는 것은 아니다. 디오라마는 과학관에서 생태계를 보여주기 위해 가장 흔히 사용되는 방법이다. 디오라마는 타블로처럼 특정한 시대의 생활 모습이나 사건을 보여주는 데도 사용된다.

고베의 술박물관은 고베대지진으로 무

너진 양조장터에 술박물관을 세웠는데, 전통적으로 술을 빚는 방법을 디오라마 형식으로 재현하였다. 그런데 사물은 사실적인 모형으로 제시한 반면, 작업하는 사람은 흙으로 만든 느낌을 주는 단색의 모형을 사용하고, 작업 장면을 나타내는 흑백 사진을 배경에 사용하여 작업이 진행되고 있는 것 같은 생동감을 살리는 기법을 사용하였다.

[그림 5-14] 고베 대지진으로 무너진 모습을 재현한 디오라마 모형(고베 술박물관)

이곳은 또한 지진 당시 무너진 모양을 그대로 재현해 놓은 전시실이 있었는데, 잘 정돈된 전시실과 대비가 되면서 지진의 어려움을 극복한 노력을 상기시키는 독특한 전시 구성이다.

⑤ 모형(Model)

실물이 너무 크거나 작을 경우 또는 그 내부를 볼 수 없는 경우 내부 구조를 보여주는 등, 관람객이 주요 특징을 쉽게 파악할 수 있도록 돕기 위해 모형이 사용된다. 지형, 건물 등의 축소 모형은 누구에게나 흥미를 자아내고, 이해하기도 쉽다. 역사적인 가치를 지닌 선박, 비행기 등도 모형을 종종 사용한다.

세포와 같이 너무 작은 것은 아주 크게 만들어서 그 속에 있는 세포 기관들을 볼 수 있도록 구성하기도 한다.

245

[그림 5-15] 지도와 같이 전시된 독도 모형(2006년 4월 독도 특별전. 국립중앙박물관)

[그림 5-16] 세포를 크게 확대한 전시물. 세포 속의 소기관들도 입체적으로 보여주고 있다(엘지 사이언스 홀).

(2) 고객 체험과 모형

모형은 2차원 그래픽이나 설명문, 또는 전시된 사물이 제공할 수 없는 현실감을 제공한다. 그리고 이 모형들은 전시물의 일부이며 신기함과 함께 이해를 돕는다.

용산 전쟁 기념관에는 1/3로 축소된 수원 화성의 화서문과 서북공심돈 모형이 있는데 누구나 올라가 볼 수 있다. 비록 1/3 축소 모형이지만 성에 올라가서 내려다보는 기분은 올라가 보기 전에 상상하는 것으로 대체할 수 없다. 특히 아직 키가 작은 어린이의 경우는 그 효과가 더 극대화된다.

체험 산업의 영역에서 모형은 현실 탈출의 체험을 하게 한다. 관람객은 모형이 제공하는 현실감에 의해 그

[그림 5-17] 수원 화성의 화서문과 서북공심돈 1/3 축소 모형의 내부와 외부

모형이 보여주는 상황이 있었던 그때의 그 장소에 있는 것 같은 느낌을 경험할 수 있다. 그리고 체험 마케팅의 관점에서는 그 장소에 있는 사람의 느낌을 체험하게 하는 감성 체험의 공간이 된다.

이러한 현실 탈출의 느낌은 전시 공간 전체를 사실감 있게 구성함으로써 극대화할 수 있다. 영화 세트를 활용하거나 애니메이션의 장면을 적용하여 공간 전체를 완벽한 재현한 곳이 디즈니랜드나 유니버설 스튜디오 같은 곳

247

이다. 한편 사실적인 재현보다 상징적인 디자인을 살리는 인테리어로 전시 공간을 구성함으로써 약간의 환상적인 느낌과 함께 사실보다 더 사실 같은 현장감을 재현하는 경우도 있다.

　오사카 키즈 플라자는 어린이 박물관으로 어린이가 마음껏 뛰어놀거나 여러 가지 역할 놀이를 하는 시간을 가질 수 있게 되어 있다. 체험 시설은 아주 사실적인 곳도 있고, 동화 속 나라 같은 곳도 있다. 그렇지만 모든 장소가 생생한 현실감이 있는 체험을 제공한다. 휠체어를 타고 전철을 타고 내리는 체험이나 뼈를 맞추는 체험 등은 매우 사실적인 체험이다. 한편 수퍼 마켓을 체험하는 키즈 마트, 가게들이나 공공시설이 있는 주택가를 체험하는 키즈 스트리트는 동화같이 꾸며진 공간이다. 아이들은 슈퍼에서 제시한 규칙 안에서 장을 볼 수도 있고, 가게의 주인 노릇을 할 수도 있다.

[그림 5-18] 사실적인 체험. 뼈 맞추기 체험과 장애인 체험(오사카 키즈 플라자)

[그림 5-19] 동화의 나라처럼 꾸며졌지만 현실감이 있는 체험. 왼쪽사진은 가게가 늘어서 있는 주택가이고 오른쪽은 사진은 슈퍼마켓. 슈퍼 왼쪽이 계산대. 오른쪽이 식료품 모형이 있는 선반(오사카 키즈 플라자)

4) 첨단 미디어 기술

전시물과 2차원적인 그래팩(그림과 글), 그리고 모형으로 이루어졌던 전시는 첨단 미디어의 발달에 따라 점점 더 많은 기술적인 요소들을 도입하고 있다. 첨단 기술의 활용이 전시에 직접 활용되는 경우는 많지 않지만 전시 공간에서의 경험을 보다 의미 있게 하기 위한 보조적인 도구로 그 활용도가 높아지고 있다.

[그림 5-20] 음성과 화면이 제공되는 안내용 단말기(국립 과천 과학관)

예를 들어서 어린아이들이 컴퓨터와 게임을 좋아하기 때문에 단순한 형태라도 컴퓨터로 조작할 수 있거나, 컴퓨터 게임의 형태를 갖춘 전시물이 있으면 무척 즐거워하는 것을 볼 수 있다.

249

(1) 첨단 기술의 활용

① 영상과 소리

영상이나 음성 안내는 이미 보편적으로 사용되고 있다. 대부분의 전시 공간은 영상실을 갖추고 있으며 전시의 주인공인 작품, 또는 인물을 소개하는 도큐멘터리 스타일의 영상물을 상영한다.

또한 전시물을 인식해서 음성 안내를 들을 수 있는 시스템도 보편화되고 있으며, 관련 동영상을 볼 수 있는 안내 시스템도 있다.

② 입체 영상의 활용

사람의 눈은 두 개이며 두 눈이 보는 영상이 조금 다르다. 사물이 멀리 있을수록 그 차이는 적고, 사물이 가까울수록 차이가 크다. 입체 영상은 편광 안경을 이용하여 왼쪽 눈과 오른쪽 눈이 약간 다른 영상을 보게 함으로써 입체감을 느끼게 하는 것이다. 어긋나게 하는 정도가 클수록 가깝게 여겨지므로 원근감을 극대화 할 수 있어서 화살이 튀어나와 나를 향해 날아오는 효과를 얻을 수 있다. 또한 귀여운 애완동물이 코앞으로 다가와서 애교를 부릴 수도 있다.

입체 영상은 홀로 쓰이기도 하지만 다른 요소와 더불어 사용되는 경우가 많다. 추가 되는 효과에 따라 4D 영화, Riding Theoter, 5D 영화 등이 있다. 4D는 입체의 3차원에 촉각이 추가 되었다는 뜻이다. 얼굴로 향한 작은 튜브를 통해 물이 뿌려지거나 바람이 부는 효과를 낸다. 의자가 떨리거나 앞뒤로 약간 기울어질 수 있다.

Riding Theoter는 입체 영상과 함께 모든 방향으로 자유자재로 움직일 수 있는 의자를 사용한다. 의자의 가속도를 조절하여 원하는 움직임을 느낄 수 있도록 조절이 가능하다. 액션이 많은 영화의 한 장면, 우주로의 모험 등

격렬한 움직임이 있는 모험을 주제로 하는 영상물에 자주 사용된다. 2006년 국립 서울과학관에서 열린 아인슈타인 특별전에서 별들 사이로 유성을 피해 날아다니며 우주여행을 하고 오는 경험에 이 기술이 활용되었다.

5D 영화는 원형의 스크린을 사용해서 입체영상을 상영하는데, 관객의 앞뒤에 스크린이 있다는 사실을 이용하여 원근감을 극대화해서 앞에서 다가오는 물체가 내 몸을 뚫고 지나가는 것 같은 기분이 들게 하거나, 주변 공간 가득하게 꽃이나 나비가 날아다니고 있는 것 같이 느끼도록 한다.

상용화된 입체 영상은 현재 특별한 시설이 되어 있는 영상실에서 가능한데, 일반 TV 크기의 기자재에서 입체 영상을 보는 기술도 개발되고 있다. 머지않아 가정에서 보는 텔레비전이 입체가 될지도 모른다.

③ 멀티 터치

터치 스크린은 마우스와 같은 별개의 도구 없이 컴퓨터를 제어할 수 있으므로 많은 사람이 사용하는 전시 공간이나 기타 모니터가 사용되는 곳에 활용된 지 오래되었다.

한편 터치 스크린 한 개는 한 사람만 사용할 수 있다. 만일 두 사람이 손을 대면 오류가 난다. 멀티 터치는 한 스크린, 동일콘텐츠에서 여러 사람이 동시에 사용할 수 있는 기술이다.

[그림 5-21] 관람객 앞에 있는 U자 모양의 구조물에 센서가 장착되어 있어서 손의 위치를 인식해서 터치 스크린과 비슷한 효과를 낸다(안동 전통문화콘텐츠박물관).

일정 크기 이상의 스크린을 사용하여 여러 사람이 한꺼번에 스크린을 사용하면서 각 사용자들의 경험이 연결되어 새로운 경험이 창출되며 서로의

경험을 공유할 수 있다.

④ 사용자 인식 시스템

터치 스크린은 스크린에 가까이 가야 한다. 전시 공간에서 스크린에 가까이 간다는 것이 언제나 최상의 전시 체험을 제공하는 것은 아니다. 그래서 사용자가 스크린에서 멀리 있어도 컴퓨터를 제어할 수 있도록 사용자의 행동을 인식할 수 있는 시스템이 개발되고 있다. 사용자의 손이나 기타 사물의 움직임을 통해 컴퓨터에 연결된 카메라를 인식 하에 하거나, 적외선을 이용하여 손의 위치를 인식하기도 하고, 인식 가능한 코드를 부착한 장갑을 사용하는 경우 등 다양한 기술이 연구되고 있다.

⑤ TUI(Tangible User Interface)

만질 수 있는(tangible) 사용자 인터페이스로 촉각 인터페이스의 확장 기술이다. MIT 미디어 랩에서 진행한 샌드스케이프(SandScape), 일루미네이팅 클레이, IO brush가 있다.

샌드스케이프는 어린이 들이 가지고 노는 모래상자처럼 생긴 상자이며, 사용자는 모래로 장난을 치듯이 또는 블록을 이리저리 옮기듯이 모래 상자 속에 언덕을 만들

[그림 5-22] MIT Media Lab에서 개발된 SandScape

거나 무너뜨릴 수 있다. 샌드스케이프는 상자 속 가상 물체들이 실시간으로 반응하므로 몰입감을 제공한다.

일루미네이팅 클레이(Illuminating Clay) 역시 MIT MediaLab에서 개발되었는데, 연성 점토로 구축된 모델들을 3차원 레이저 스캐너를 사용하여 실

시간으로 캡처할 수 있다. 그림자 캐스팅, 토지 침식, 가시성 및 여행 시간과 같은 시뮬레이션에서 이 정보를 계산하여 영상으로 표현하면서 볼 수 있다.

I/O Brush는 사용자가 원하는 색과 질감을 자유롭게 골라서 스크린에 그림을 그릴 수 있는 도구이다. 사용자는 주변의 환경에서 원하는 색을 가지고 와서 그대로 쓸 수 있다. 이 브러시의 형태는 일반 붓과 같지만, 붓 가운데에 초소형 비디오 카메라와 LED 라이트 그리고 터치센서가 장착되어 있어 붓으로 터치하는 사물의 색과 질감을 읽고 기억해서 구현할 수 있다.

[그림 5-23] 일루미네이팅 클레이

[그림 5-24] 주변의 사물에서 원하는 색을 선택하여 컴퓨터에서 그림을 그릴 수 있다.

⑥ **증강현실**(Augmented Reality, AR)

증강현실 미디어 분야에서는 현실 세계에 가상공간을 입힘으로써 현실 세계에 다양한 정보를 부가하거나 현실 세계에서 이룰 수 없는 다양한 상호작용을 수행할 수 있다.

이는 현실의 영상에 2차원이나 3차원적인 가상 물체나 이미지를 더하여

[그림 5-25] 손에 쥔 물체에 있는 무늬를 인식하여 캐릭터가 등장하고, 손의 움직임에 따라 캐릭터가 움직임.

현실을 보강하는 개념이며, 실제의 환경에 가상현실이나 물체를 실시간 합성해서 증강된 현실을 체험하게 하는 기술이다.

증강현실은 게임분야나 전시영상 등에서 다양한 상호작용을 제공하고 대중에게 흥미 있는 미디어 경험을 가능하게 할 수 있다.

(2) 첨단 기술과 고객 체험

아래 표는 각각의 해석 매체가 고객의 체험에서 다른 요소보다 부각되는 요소들을 정리한 것이다. 이미 언급한 바와 같이 각각의 매체는 복합적인 기능을 한다. 이 표에 언급된 요소들은 다른 요소들에 비해서 상대적인 비중이 큰 요인들이다.

[표 5-4] 해석 매체와 체험 요소

해석 매체	체험 산업 영역	체험 마케팅 요소
해석적 설명문	교육	인지, 감각
도슨트(안내 / 설명 인력)	교육, 엔터테인먼트(이야기꾼)	인지, 감성
모형	현실 탈출	감성
첨단 미디어 매체	엔터테인먼트, 현실 탈출	행동

새롭게 등장하는 첨단 미디어 기술들은 현실 탈출의 경험을 가능하게 한다. 또한 새롭고 신기하다는 사실 때문에 즐거운 엔터테인먼트적인 요소가 강하다. 새롭게 개발되는 첨단 미디어 기술들은 상호작용을 중시하며, 그 상호작용의 가능성을 확대하고, 관람객에게 더욱 풍부하고 깊이 있는 경험

254

을 제공하는데 초점이 맞추어져 있어서 체험 산업에서 비중 있는 역할을 하게 될 것으로 기대된다.

한편 기술이 처음 사용될 때는 그 기술 자체가 화젯거리가 되고, 그런 기술을 활용해 보았다는 사실 자체가 흥미 있는 경험이 되며 사람들을 끌어들이는 동기가 될 수 있다. 그러므로 전시 기법으로 첨단 기술을 활용한 후 관람객이 전시 내용에 대해 이야기하기보다 기술에 대해서 더 많이 이야기한다면 과연 그 기술이 주의 깊게 사용되었는지 검토해 볼 필요가 있다. 기술에 대해서 감탄하고 재미있게 여기는 사실 자체가 문제가 아니라, 우선순위가 바뀐 것이 아닌지 검토가 필요하다. 사람들이 그 기술의 활용으로 인해 전시에서 전달하고자 하는 내용이 얼마나 더 효과적이었는지 이야기한다면 성공적으로 사용되었다고 볼 수 있다.

새로운 기술이 빠른 속도로 개발되고 있고, 새로운 것이기 때문에 오는 신기함이나 호기심이 어느 정도 가라앉은 후 진정으로 그 기술에 의한 체험의 효과를 알 수 있을 것이다. 영화나 텔레비전이 처음 등장했을 때도 지금 우리가 새로운 기술에 놀라듯이 놀라움 자체가 화제가 되었을 것이다. 영상물이 주는 효과에 대해 이해하는 데 시간이 걸렸듯이 새로운 기술을 사용하는 경험에 대해서 사람들이 어떻게 반응하는지도 연구와 경험이 축적될 필요가 있다.

기술 자체로 인한 임팩트는 시간이 지나면서 사라진다. 기술 자체가 감동을 불러오지는 않는다. 전시 공간에 담긴 주제와 이야기, 그리고 그 메시지가 나의 삶과 연결이 될 때 감동이 전달된다. 한편 첨단 미디어 기술은 시각적인 면이나 전시물과 관람객의 상호작용 면에서 새로운 지경을 열고 있으며, 전시 공간에서의 경험을 풍성하게 할 수 있는 가능성에 대해 높은 잠재력을 가지고 있다. 따라서 이전에는 불가능했던 상호작용을 가능하게

하며, 새로운 소통의 채널이 열리고 있는 것으로 본다.

4. 전시 기획

전시는 책을 쓰는 것보다 복잡한 과정이다. 앰브로즈와 페인은 이 과정을 기획 전 단계, 전시 기획안 작성, 디자인 초안 및 디자인 최종안을 거치는 것으로 설명하였다. 본 장의 내용도 이러한 구성으로 서술하였다. 그리고 마지막에 부대시설에 관한 부분을 서술하였다. 부대시설은 전시만큼이나 관람객의 만족도를 좌우할 수 있다.

전시 공간을 방문한 고객을 감동시키는 체험이라는 면에서 필요한 사항들은 4장 체험과 몰입에서, 그리고 5장 3절 해석 매체를 다룰 때에 다루었다.

광장한 작품이 있거나, 놀라운 첨단 기술이 있다고 해서, 그리고 전시 공간에서 근무하는 한 두 사람이 최선을 다한다고 해서 전시가 성공하는 것은 아니다. 그런 각각의 요소들이 정해진 위치에서 각자의 가치를 최대한 발휘하기 위해서는 기획단계에서부터 세밀한 준비와 검토가 필요하다.

여기 기술된 내용은 전시 기획의 기본적인 요소들이며, 그 요소들이 어우러지게 만드는 과정이다. 전시라는 복잡한 작품이 탄생할 때 관련된 모든 사람의 노력과 전시물의 가치가 제대로 인정받을 수 있도록 돕는 체계적인 길잡이와 같다.

1) 기획 전 단계

(1) 전시 체험의 장점

대부분의 사람들에게 전시 공간은 박물관과 거의 동의어에 가깝다는 것은 박물관이 전시라는 기법을 활용하는 각종 활동의 중심이 되어 있다는 사실을 보여준다. 이 장은 박물관에서의 전시기획을 중심으로 서술되었다. 전시는 다른 문화 활동에 비해 다음과 같은 장점을 가지고 있다. 그러므로 이러한 장점을 최대한 살리는 방향으로 기획이 진행되어야 한다.

- 전시는 실제 사물을 보여 준다. 특히 박물관의 전시는 방대한 소장품에서 선별된 사물을 전시하므로 다양한 진품들을 직접 볼 수 있는 기회가 된다.
- 관람객은 자신의 관심에 따라 자신이 원하는 빠르기로 즐기다가 쉬고 싶을 때 쉴 수 있다.

(2) 대상 설정

앞에서 살펴본 다양한 영역들 – 교육 이론, 박물관 교육 이론, 체험 산업, 체험 마케팅 등에서 모두 공통으로 관람객에 대한 이해가 성공을 좌우한다는 사실에 동의 한다. 한편 사회를 이루고 있는 사람들의 특성을 매우 다양하며, 모든 사람을 만족시키는 전시는 불가능하다. 따라서 전시의 대상을 명확하게 하고 대상이 되는 관람객들을 깊이 이해하는 것이 중요하다.

나이, 성별, 직업, 관심사, 전문가, 비전문가 등 다양한 성격의 집단 중 어느 집단을 대상으로 할 것이며 왜 그렇게 결정했는지 분명한 이유가 있어야한다.

전시 기획은 대상으로 결정된 관람객을 중심으로 진행되어야 한다. 물론

대상 관람객이 아닌 관람객들도 박물관을 방문할 수 있으며 그들의 필요도 배려해야 한다. 하지만 대상이 분명하지 않으면 대상 외의 집단에 대한 정책도 혼선을 빚게 된다.

(3) 주제 선정

전시 기획의 다양한 가능성에 대해서 열린 마음으로 논의가 시작될 때는 무수하게 많은 주제가 가능해 보이지만 주제의 선택에는 몇 가지 기준이 있다.

① 박물관(또는 전시를 주최하는 기관)의 특성

전시의 주제는 박물관 또는 전시를 주최하는 기관의 본래의 목적과 동일선상에 놓여야한다. 예를 들어서 지역의 역사박물관은 그 지역의 역사와 관련이 있는 다른 지역의 사건을 다룰 수 있지만, 다른 지역의 역사를 중심 주제로 선택하는 것은 지역 역사박물관으로서의 정체성과 맞지 않는다.

② 대상 관람객

전시 주제는 대상 관람객과 조화를 이루어야 한다. 대상 관람객의 관심과 필요를 조사해서, 그에 맞는 주제를 선택해야 한다. 한편 상식적인 관점에서 연관성이 전혀 없어 보이는 주제를 선택하는 파격적인 시도를 통해서 강렬한 메시지를 전달하는 경우도 있지만, 아주 뛰어난 해석자가 아니라면 성공하기 어렵다.

③ 박물관 소장품

기존에 보유하고 있는 소장품, 발굴 조사를 통해 수집된 유물 등 박물관이 보유하고 있는 것을 중심으로 기획한다. 순회전시의 경우이거나, 선택한

주제에 맞추어서 일부 대여할 수도 있겠지만, 대형 박물관이 아니라면 지역과 박물관의 특색을 살리는 유물로 차별화된 전시를 기획하는 것이 좋다.

국립중앙박물관처럼 대형이고, 국가적인 대표성이 있는 경우에는 이집트 문명전 파라오와 미라, 황금의 제국 페르시아 같이 대규모의 대여를 통해서 특별전을 여는 경우도 있다.

④ 재원

재정 상태에 맞는 전시를 기획한다. 규모가 작은 박물관은 대부분 재정상태가 열악하다. 하지만 작으면 작은 대로 창의적인 주제로 독특한 전시가 가능하다.

특히 그 박물관이 위치한 지역에서만 가능한 주제나 소장품을 주제로 하면 규모가 작아도 의미 있는 전시가 기획될 수 있다.

⑤ 지식

박물관 인력 중에서 또는 박물관이 쉽게 도움을 받을 수 있는 인력 중에 전시 주제에 대해 해박한 지식을 가진 사람이 있어야 한다. 일반 대중은 박물관을 지식과 학술적인 정보를 제공하는 장으로 생각하고 있으므로 박물관은 최대한 정확한 최신 정보를 제공할 의무가 있다.

한편 전문 지식이 부족한 상태에서 기획되는 전시는 그 내용에 깊이가 부족하게 되고 관람객의 흥미를 끌지 못하는 결과를 불러 올 수 있다.

⑥ 전시 유형의 선택

전시 주제, 소장품 대상 등을 고려하여 전시 유형을 결정한다. 대표적인 전시 유형은 1장에서 이미 다루었다. 여기에 다시 간략하게 정리하면 다음 [표 5-5]와 같다.

259

[표 5-5] 전시의 유형 분류(1절 [표 5-1])

분류의 기준	전시 유형
전시 의도	미학 본위, 흥미 본위
	사실 중심
	개념적 전시
자료 구성	체계적인 (수평적 또는 수직적) 전시
	생태학적인 전시
기획 과정에 따라	비조직적 오픈 스토리지
	논리적 오픈 스토리지
	자료 중심
	개념 중심
	혼합

(4) 조사 연구

소장품에 대해선 연구가 잘 되어 있다고 해서 전시 준비가 되어 있는 것은 아니다. 충분한 시간을 두고 전시를 위한 조사 연구를 한다. 조사 연구에는 다음과 같은 요인들이 중요하다.

① 박물관 인력의 전문성

박물관 인력이 전시에 대한 전문성을 가지고 있거나, 그런 전문성을 갖춘 사람의 도움을 받는 데 큰 어려움이 없어야 한다. 내용지식에 대한 전문성과 전시에 대한 전문성 모두 중요하다.

② 시간 확보

전시를 대비한 준비 연구 시간을 충분히 확보한다. 대규모 박물관의 경우 준비 기간을 2~3년씩 가지며, 전시 전담 연구원도 확보된다.

규모가 작은 박물관은 전시의 규모도 작겠지만 연구인력이 부족하므로 충분한 준비 시간이 확보되는 데 더욱 신경을 써야 한다. 대상 관람객이 취

학 아동이나 비전문가라 할지라도 최신의 정보에 대한 궁금증이 있으므로 그러한 궁금증이 만족되지 않으면 실망하게 되며 결과적으로 박물관에 대한 평가에 부정적인 영향을 미치게 된다.

③ 정보에 대한 접근성

박물관 연구자는 본인이 쉽게 정보에 접근할 수 있거나, 필요한 정보에 대해 접근이 용이한 다른 사람들을 확보하고 있어야 한다. 전시를 준비하고 기획하는 과정은 언제나 잠정적인 문제 상황을 포함하고 있으며, 다양한 사람들과의 네트워크는 이러한 문제 상황의 해결을 크게 도와줄 수 있다.

2) 전시 기획안

(1) 해석적 설명문 작성

관람객의 다수가 설명문을 읽고 정보를 얻는다. 하지만 관람객의 다수가 설명문을 꼼꼼하게 읽지 않거나 읽다가 그만 둔다. 한편 다수의 설명문이 지나치게 어렵게 작성이 되어 있는 것 또한 사실이다. 작성되어야 하는 해석적 설명문은 [표 5-6]과 같다.

소개 설명문은 전시의 목적을 설명한다. 관람객은 이 설명문을 통해 전시 기획의도, 전시물이나 작품의 가치, 전시물에 관심을 가져야 하는 이유, 전시회에서 얻게 될 내용 등을 알게 된다.

전시관별 설명문은 해당 구획의 전시물에 대한 정보를 제공하며, 분류의 이유를 설명하게 된다.

[표 5-6] 해석적 설명문의 종류(3절 [표 5-3])

해석적 설명문 종류	목 적	단어의 수
전시 제목 exhibition title	시선 집중 주제 전달	1~7
소개/안내 설명문 introductory panel	주제와 연계하여 소주제 소개	20~300
전시관별 설명문 section or group panel	각 전시관 해석 소주제의 구체화	20~150
표제 caption or object label	각 전시물, 모형, 현상의 해석	20~50
배포 자료 pamphlet	전시 관련 정보 제공	

① 설명문 작성의 주의점

첫째, 설명문이나 라벨은 해당 주제에 대해 해박한 지식을 갖춘 사람에 의해 작성되기 때문에 복잡하고 어렵게 되는 경우가 많다. 한편 지나치게 간단하게 작성되는 경우도 있다.

대상 관람객의 나이와 교육수준 그리고 문화적 배경에 맞는 언어와 지식 수준에 맞추어 주어야 한다. 또한 상황에 따라서는 두 개 이상의 언어를 사용하는 것이 필요할 수 있다. 외국인 방문이 많으면 그 외국인들이 이해할 수 있는 언어를 사용하는 설명문이 작성되어야 한다.

둘째, 길게 쓰지 않는다. 권장하는 길이는 [표 5-6]을 참고 한다. 상세 설명이나 기타 필요한 정보는 배포 자료나 안내 책자에 수록한다. 자세한 정보를 원하는 관람객에게는 안내 책자 또는 도록을 권할 수 있다.

셋째, 명료한 표현을 사용한다. 전문 용어나 기술적 용어는 가능한 한 피한다. 대상 관람객이 평상시에 사용하는 언어로 기술하는 것을 원칙으로 한다. 무작위로 선택된 비전문가 또는 대상 관람객과 같은 특성을 가진 사람들에게 읽어 보라고 하는 것이 좋다.

② 설명문 디자인

패널과 라벨을 디자인 할 때 단어를 읽을 수 있는 거리는 영어의 대문자 높이의 200배인 것으로 알려져 있다. 가장 읽기 쉬운 것은 흰 바탕에 검은 글씨이다. 하지만 전체 분위기와 전시 주제에 맞는 색을 선택하도록 한다.

패널은 1.0~1.5m 정도의 높이가 적당하지만, 어린이나 휠체어를 탄 사람의 필요를 맞추어 줄 수 있는 보조 수단이나 시설이 필요하다.

패널의 디자인은 전문 디자이너가 전시 전체의 목적이나 각 전시실의 목적에 맞는 색과 모양을 선택하도록 맡기도록 한다.

(2) 전시 기획안

세부적인 전시 기획안은 두 차례에 걸쳐서 작성되는 것이 바람직하다. 1차 안은 전시의 성격과 목적을 밝혀주는 작업으로 박물관 전시기획 팀이 작성한다. 2차 안은 디자이너가 작성하는 기획안이다. 디자이너가 만드는 안은 초안과 최종안 두 단계를 거친다.

전시 기획안은 전시를 준비하는 각 단계에서 기본 지도와 같은 역할을 한다. 전시 기획 의도, 전시물, 대상 관람객, 기본 적인 공간 구성 등 디자인적인 요소 외의 것들에 대해 세부적으로 기술한다. 이 단계는 전시 기획에서 가장 중요한 단계라고 볼 수 있다.

전시의 최종 형태는 디자이너의 손에 의해 결정된다고 보아도 무리가 없다. 전시물의 배치, 해석적 설명문을 위한 패널 등 시각적인 모든 요소가 디자이너에 의해 결정되기 때문이다. 그러나 디자이너가 전시내용을 언제나 이해하는 것은 아니다. 그러므로 내용에 관해서 모든 세부 사항을 명확하게 해주는 것이 전시 기획팀의 중요한 역할이다.

이 단계에서 각 영역의 전문가들이 그 영역에서 충족되어야 하는 조건들

에 대해 상세한 정보를 제공해서 기획안에 반영되도록 해야 한다. 장애인과 어린이의 필요, 소방 안전, 보안, 보존 처리사 등이 필요 사항을 검토할 수 있는 기회가 반드시 마련되어야 한다.

① 전시의 목적

지적, 철학적, 교육적 관점에서 전시의 목적을 명확하게 서술한다. 전문 지식의 깊이가 없는 사람도 이해할 수 있도록 분명하고 간결하게 서술한다.

② 전시의 성격

전시의 유형, 공간의 분할, 전시물, 전시물의 공간적 분류, 각 전시물의 특징, 전시 기간 등을 의미한다. 그래픽과 전시물의 상대적인 비중, 전시물의 크기, 전시물에 특별히 필요한 보존 환경이나 보안대책 등에 대한 정보가 이에 해당한다.

③ 전시장의 위치

전시가 이루어질 공간에 대해 묘사하고 자세한 세부사항을 기록한다. 바닥이 버틸 수 있는 하중, 천장 높이, 전원, 접근성 등에 대한 정보를 기록한다.

④ 전시 일정

전시 작업이 완성되어야 하는 날짜, 프로그램 및 행사 기획 스케줄 등 전체적인 일정을 기록한다.

⑤ 대상 관람객

나이, 성별, 교육 수준, 직장, 문화 활동 등 관람객의 특성이라고 부를 만한 정보를 제공한다.

⑥ 예산

예산을 미리 알 수 있다면 준비 과정이 좀 더 수월할 것이다. 하지만 알 수 없는 경우가 더 많다. 디자이너에게 비용을 예상해 보라고 하는 것도 한 가지 방법이 될 수 있다.

3) 전시 디자인

(1) 디자인 초안

디자이너는 전기 기획안을 바탕으로 전시 디자인 초안을 작성한다. 디자이너는 전시물과 전시 공간에 대한 세부 사항, 설명문 등을 가능한 한 구체적으로 기록한다. 디자이너는 또한 그림, 스케치, 사진 등을 사용하여 자신의 기본 아이디어를 보여줄 수 있도록 한다.

디자이너와 전시 기획팀 간에 세부적인 토의가 필수적이다. 기획안을 완벽하게 작성한 것 같아도 중요한 사항이 누락될 가능성은 언제나 존재한다. 또한 디자이너는 특정 전시 주제에 관련된 내용 지식에 대한 이해가 깊지 않으며, 기획팀의 의도와 디자이너의 해석 사이에 차이가 있을 것을 예상해야 한다.

(2) 전시 디자인 기본 요소

전시 디자인에는 시각적인 디자인 외에도 다음의 항목들에 대해 체계적으로 정리된 정보가 포함된다.

265

전시물

- 전시 관련 기본 정보 : 전시명, 구획별 제목
- 전시물을 보여주는 사진 또는 스케치
- 전시물의 크기와 하중
- 관람 방식, 전시대의 특징, 지지대
- 전시물에게 필요한 보존 환경
- 특별 보안대책
- 전시 전까지 전시물 보관 장소의 위치(수장고, 보관 창고 등)
- 전시물 고유 번호(박물관 소장품 번호, 전시를 위한 번호 등)

그래픽

- 전시 관련 기본 정보 : 전시명, 구획별 제목
- 유사한 그래픽의 사진, 복사본, 스케치 등 그래픽의 최종 모양을 짐작할 수 있는 자료
- 참고 자료
- 그래픽 이미지 고유 번호
- 그래픽과 연관된 전시물 또는 설명문 고유 번호

설명문(소개, 구역)

- 전시 관련 기본 정보 : 전시명, 구획별 제목
- 전시제목이나 구역이름 포함한 설명문
- 고유 번호
- 설명문의 내용은 전시 기획팀이 작성.

사진과 이미지를 위한 표제

- 전시 관련 기본 정보 : 전시명, 구획별 제목
- 해당 표제 내용
- 사진이나 이미지에 대한 표제임을 분명하게 보여주는 표시
- 표제에 해당하는 사진 또는 이미지의 고유 번호

- 표제 고유 번호

전시물 표제

- 전시 관련 기본 정보 : 전시명, 구획별 제목
- 해당 표제 내용
- 전시물에 대한 표제임을 분명하게 보여주는 표시
- 표제에 해당하는 전시물의 고유 번호
- 표제 고유 번호

시청각 및 기타 기자재

영상 또는 컴퓨터가 사용되는 경우 사용 목적, 필요한 시설 등이 설명되어 있는 별도의 간략한 기획서가 필요하다. 한편 영상 자료, 컴퓨터 프로그램 자료에 대해서 다른 모든 자료와 마찬가지로 체계적으로 정보를 기록한다.

- 전시 관련 기본 정보 : 전시명, 구획별 제목
- 자료에 대한 설명문
- 자료에 대한 간단한 묘사 : 영상의 내용, 프로그램의 기능 등
- 기자재에 필요한 특별한 주의 사항
- 보안 대책
- 전시 전까지 기자재 보관 장소

(3) 디자인 최종안

디자인 초안이 승인을 받은 후 최종안이 만들어진다. 최종안이 만들어지면서 다음의 항목들이 점검되어야 한다.

- 진열되는 전시물에 필요한 보존, 보안 시설
- 패널에 들어가는 설명문, 표제 등 검토

- 전시기획팀과 디자이너는 정기적인 모임을 하면서 모든 세부 사항을 최종안으로 마무리한다. 특히 학예 연구원은 원래 기획했던 의도에 일관성 있게 진행되는지 확인한다.
- 시청각 및 기타 기자재에 사용할 콘텐츠, 기자재 활용인력
- 전시 관련 전문 인력들의 검토 : 보존 처리사, 안전 요원, 소방 요원, 학예 연구원, 교육 담당 등 각 영역의 전문가가 각자의 관심사와 요구사항이 반영되었는지 확인한다. 장애인을 위한 시설도 검토한다.

4) 부대 시설

전시 공간에서 관람객의 경험이 의미 있고 즐거운 것으로 기억되기 위해 주변 시설, 편의 시설 등이 사용하기 편리하고 쾌적해야 한다.

전시 내용, 전시 기법 등에서 관람객에게 감동을 주는 것만큼, 주변의 부대시설의 쾌적함도 관람객에게 큰 영향을 미친다.

(1) 접근성

도보, 대중교통, 자가용 등 다양한 방법으로 방문하는 사람들이 쉽게 접근 할 수 있는 위치에 있어야 한다. 주차장에서 건물까지, 그리고 대중교통 수단에서 건물까지의 거리가 지나치게 멀지 않도록 주의한다. 또한 장애인이 박물관을 방문하는 경우에 불편하지 않도록 경사로, 엘리베이터 등 필요한 시설을 갖춘다.

단체로 오는 사람들이 버스를 내리고 타는 장소가 충분히 넓어서 다수의 관람객이 동시에 움직일 수 있고, 단체를 위한 전달 사항과 같은 모임을 위해 잠깐 모일 수 있는 공간이 필요하다. 또한 다른 방문객들과의 혼선을 피

할 수 있도록 배려한다.

전시 홍보 자료에는 장소에 대한 정보를 명확하고 알기 쉽게 기재해서 찾아오는 데 불편함이 없도록 한다.

(2) 입구

입구가 찾기 쉽고, 들어가기 쉬워야 한다. 입구는 건물 전체가 주는 느낌과 함께 첫인상을 결정하는 곳이다. 주차장에서부터 또는 대중교통 수단에서 건물 입구까지 가는 길이 멀고 복잡하면 관람 시작하기도 전에 불쾌감을 갖게 된다.

입장권을 구입해야 하는 경우 주차장, 건물 입구 등에 잘 보이도록 표시해서 불필요한 이동이 없도록 한다. 출입이 통제되는 곳이 있으면 출입이 가능한 곳과 통제되는 곳이 쉽게 구별이 되도록 표지판을 충분히 설치한다.

전시와 직접적인 관련이 없는 직원들도 친절한 미소, 공손한 말투, 기꺼이 도와주려는 자세 등을 통해 환영 받는 느낌을 받도록 훈련되어 있어야 한다.

(3) 로비

관람객을 맞이하는 장소로서 학교의 단체 관람객을 수용할 수 있을 만큼 넉넉한 공간이 필요한 반면, 친구들과 만남의 장소가 될 수 있을 만큼 쾌적하고 편안해야 한다.

로비는 또한 사람들이 모였다가 여러 곳으로 나누어지는 장소이기도 하다. 화장실, 식당, 라운지, 사무실 기념품점, 강당 등 건물 내의 여러 장소로 쉽게 이동할 수 있는 위치에 있어야 하고, 각 장소를 찾아 갈 수 있는 안내판이 있어야 한다.

로비에 가까운 곳에 안내 데스크가 있어서 각종 안내 정보를 비치하고, 관람객의 필요에 대응할 수 있어야 한다. 또한 관람객의 물품을 보관할 수 있는 시설을 갖춘다.

(3) 휴식 공간

전시 공간에는 휴식의 공간이 필요하다. 전시는 기본적으로 직접 걸어 돌아다니면서 보는 활동이며, 쉽게 피곤해질 수 있다.

휴식 공간은 전시 공간 내에도 만들어질 수 있고, 로비 공간, 전시실 사이의 이동 공간 등 여러 곳에 준비될 수 있다. 편안하고 안락한 분위기로 꾸미며, 앉아 있을 때 전시장의 일부 또는 건물 중 보기에 좋은 곳을 보고 있게 되도록 구성한다.

(4) 기념품 매장

기념품 매장은 로비의 일부 또는 로비에 가까우면서 사람의 통행이 많은 곳에 위치하는 것이 좋다. 관람을 마친 후 기념품 매장을 지나서 출구가 되도록 구성하는 것도 한 가지 예이다.

기념품 매장은 관람을 마친 관람객이 자신이 관람한 내용을 다시 한 번 생각해 볼 수 있는 곳이 되어야 한다. 즉 매장을 둘러 볼 때, 그리고 상품들을 볼 때 전시 공간에서 경험했던 내용과 관련지을 수 있는 것이 되어야 한다.

기간이 짧고 규모가 작은 전시회에서는 도록의 판매와 한두 가지 기념품의 판매로 그치기 때문에 안내 데스크에서 판매하는 경우도 있다. 규모가 크고 상설인 박물관의 경우에는 매장의 규모도 크고, 상품의 종류도 다양해진다. 규모에 무관하게 매장도 전시 공간의 연장으로 생각하고 어울리는

분위기로 만들어 줄 필요가 있다. 그리고 다른 장소에서 볼 수 없는 차별화된 상품이 갖추어지지 않으면 매장을 방문하는 관람객이 그다지 매력을 느끼지 못한다.

기념품 매장은 직원이 개인적으로 관람객과 만나게 되는 장소이므로 매장에서 근무하는 직원들은 안내를 맡은 직원들 못지않게 잘 훈련된 사람들이어야 한다. 관람객들이 환대받고 있다는 느낌과 함께 직원들이 관람객들의 관심에 감사하고 있다는 느낌을 받을 수 있어야 구매 의욕도 생기게 된다.

전시 공간에 무관하게 기념품 매장을 방문할 수 있도록 하는 것이 좋고, 관람하러 왔을 때만 들리는 것이 아니라 일상적인 방문이 가능한 공간으로 만든다. 이는 상품의 차별성과도 관련이 있는데, 박물관의 기념품 매장이 그곳에서만 구입할 수 있는 상품을 개발하여 판매한다면 일상적인 방문객이 많아질 것을 기대할 수 있다.

예술의 전당에 있는 한가람 미술관의 기념품 매장은 디자인이 뛰어난 각종 실용품을 판매하는데 그곳을 방문하는 것 자체가 하나의 작은 미술관을 방문하는 것과 같은 즐거움을 주는 공간이다.

(6) 카페와 식당

관람객은 일반적으로 이러한 시설을 이용하고 싶어 한다. 전시 공간을 돌아다니는 것은 육체적으로도 쉬운 일이 아니기 때문에 전시 공간 내의 간단한 휴식 공간으로는 부족할 수 있다.

휴식을 취하면서 음료를 즐길 수 있는 공간은 관람객이 머무르는 시간을 연장시킬 수 있고, 보다 즐거운 경험으로 기억하게 할 수 있다. 식음료 판매시설은 규모에 관계없이 청결하고 위생적이며 좋은 품질의 음식과 음료를 제공해야 한다. 친절한 서비스 또한 중요하다

271

　카페나 식당은 고객관리의 질과 범주를 향상시킬 뿐 아니라 부가적인 수익을 창출할 수 있는 곳이다. 그러므로 관람객이 이용하고 싶도록 디자인, 설계, 운영 등에 주의를 기울여야 한다.

　이곳은 또한 관람객에게 소장품, 서비스, 행사 등에 대한 홍보를 할 수 있는 곳이기도 하다. 테이블에 관련 정보에 대한 자료를 비치할 수도 있고, 식판, 메뉴판 뒤에 박물관에 대한 정보를 게재할 수 있다. 또한 포스터를 붙이거나 소장품의 일부를 전시할 수도 있다.

부 록 특별한 박물관들

여기에 소개되는 특별한 박물관은 약간의 파격적인 요소가 있거나 박물관의 여러 특징 중 한 가지가 탁월하게 우수해서 확실한 차별화를 이루는 경우를 말한다.

1. 스위스 발렌베르크 박물관

한 곳에서 성공적으로 스위스의 축소판을 보여주는 야외 박물관. 작은 안내판부터 전체 구성까지, 그 안에 존재하는 여러 개의 박물관과 체험 시설 등 박물관 전체가 일관성과 다양성을 성공적으로 보여주고 있다.

2. 교토 야마자키 산토리 증류소

기업 홍보관으로써 상품 홍보뿐 아니라 기업 정신과 지금도 계속되는 기업의 노력까지도 보여주는 곳이다.

다양한 상품도 인상적이다.

3. 식품 테마파크

새롭게 등장하는 박물관의 형태로 특정한 식품에 대해서 매장과 전시장이 공존해서 시너지 효과를 내는 곳

273

4. 에치젠 종이 박물관 거리

일본 화지라는 중심 주제를 놓고, 거리를 따라 여러 종류의 시설이 자리하고 있다. 하나의 중심 주제에 집중함으로 인해 접근 방법이 다양한 여러 가지 시설이 있어서 폭 넓고 깊이 있는 경험이 가능하다.

5. 엘리멘타리움과 코피아

특화된 주제에 관해 지역 주민을 위한 프로그램이 성공적으로 운영되면서 지역의 중심이면서 동시에 그 주제에 관해 세계적인 위상을 갖게 된 박물관이다.

1. 발렌베르크 야외 박물관

1) 특별한 이유

알프스 산 속의 생활을 재현함으로써 스위스 전통과 문화를 전하는 것을 목적으로 건립된 야외 박물관이다.

세계적으로 250개가 넘는 야외 박물관이 있다. 민속촌의 형태를 지닌 것도 다수 있다. 민속촌의 형태를 지닌 경우 오래된 주택이나 기념할 만한 건물 또는 정원이 보존되다가 박물관으로 활용이 되는 경우가 많다. 이런 경우에 그 박물관은 그 나라의 생활의 한 단면을 보여주고 있기는 하지만 그 나라 전체를 보여준다고 말하기에는 무리가 있다.

스위스의 발렌베르크 야외 박물관은 스위스 전체를 보여주는 장소로서의 역할을 위해 주의 깊게 계획되고 운영되고 있다는 특징이 있다.

2) 박물관 요약

- 위치 : 융프라우 지방 인터라켄시 근처 브리안츠라는 도시 근처(홈페이지 http://ballenberg.ch/en/Welcome)
- 660,000m^2(약 20만평)의 면적에 동서 길이 2.5km
- 산기슭에 만들어진 거대한 식물원임과 동시에 스위스 각지의 전통 가옥, 각종 체험, 전시실 등을 갖추어 스위스 산속 마을들의 축소판이라고 부를 수 있음
- 100채 이상의 가옥(건축 연대 : 15세기에서 1909년까지)으로 13개의 마을을 구현
- 독일어 발렌베르크(Bqllengerg)는 concentration mountain, 즉 많은 것들이 모여 있는 산이라는 뜻

3) 발렌베르크 박물관의 특징

(1) 스위스의 소박함

스위스의 전반적인 특징은 실용 중심의 소박한 디자인과 우수한 품질로 대변된다. 박물관의 안내판, 전시 방법, 전시콘텐츠 등이 세련되고 현대적이면서도 이러한 특징을 반영하고 있다.

예를 들어서 아름다운 소리로 유명한 스위스의 베른 카나리아(Bernes canary)는 산속의 거친 삶에 피곤해진 농부를 위로해주는 새로 소개된다. 유럽 문화의 많은 부분이 귀족의 즐거움을 위한 것이었다는 것과 매우 대조적이다.

또한 스위스의 토끼는 고기를 제공할 뿐 아니라 산속의 추위에서 농부를 보호해 준 고마운 존재로 소개된다. 모피라고 할 때 연상되는 부유함이나 사치스러움은 그 흔적도 찾을 수 없다.

농부의 고단함을 위로하는 스위스 베른 카나리아

안내문의 소박한 디자인

추위를 견디게 해주는 따뜻하고 고마운 토끼털

고마운 토끼 먹이 주기

(2) 각 지역 특징에 충실

각 지역의 특성이 가장 잘 드러나는 전통적인 목조 가옥을 선별하여 몇 채의 집으로 작은 마을 구성하고 있고 이런 작은 마을이 모여서 스위스 산간 지방의 전체의 축소판 제공하고 있다.

모든 시설은 이 가옥들 내부에 되어 있고, 전통적인 마을의 모습에 충실

하며, 외형이 현대적인 건물은 공원 입구 외에는 하나도 없다.

각 마을에 밭, 가축, 나무 등 주변 환경까지 재현하고 전시, 체험 등을 통해 각 지방의 특색, 생활 습관, 산업, 특산품 등을 알기 쉽게 소개한다.

집 앞마당을 활보하는 닭　　　　　이웃 마을의 닭

울타리　　　　　이웃 마을 울타리와 밭

(3) 생동감

현재 가축 사육, 빵과 치즈의 제조와 판매 등이 이루어지고 있는 살아 있는 공간이다.

각 마을 일부의 가옥은 옛날 그대로의 모습으로, 일부는 현대적인 전시관으로 일부는 공방으로 일부는 체험 시설로 꾸며서 다양한 구경거리와 체

험 활동이 가능하다.

　장인들에 의해 공방에서 제품이 생산되는 과정을 지켜볼 수 있고, 그 제품을 구입할 수 있다.

4) 구성 요소별로 살펴본 발렌베르크 박물관

(1) 출입구와 상징물

① 입구

　입구는 스위스의 목조 가옥의 색처럼 약간 어두운 회색이 도는 목재를 주재료로 만들어져 있다. 규모가 크고 현대적인 디자인이면서도 주변과 어울리고 박물관의 주제와도 잘 어울린다.

　Ballenberg, West(서)와 Ost(동) 등 안내표시가 잘 보이게 되어 있다. 안내표시가 크게 표시 되어 있으며 입구에 다양한 시설 및 안내가 있어서 홍보 효과와 함께 전체적인 이해를 돕고, 스위스를 대표한다는 메시지를 전달하고 있다.

주변과 어울리는 색. 디자인. 재질　　　　　　잘 보이는 박물관 이름

동쪽 입구

서쪽 입구 부대시설

② 입구 전시실

입구에 다양한 안내 사항 및 자료. 입구 자체가 하나의 작은 전시실이다.

안내 설명

지도와 설명

박물관에 소개된 칸톤(주) 안내

여러 가지 언어로 준비되어 있는 소개 자료

279

곡식, 유제품, 육가공품, 등 특산품 전시(동쪽 입구)

특산품 전시 모습(사진, 설명, 바구니에 담긴 샘플)

③ 발렌베르크 상징 그림

발렌베르크의 뜻처럼 산에 많은 것이 모여 있는 것을 표현한 그림인데 입구에 이 그림을 설명하는 전시물이 따로 있을 만큼 중요하다. 스위스 전체를 모아 놓은 것과 같다는 발렌베르크의 정체성, 그리고 스위스는 다양한 특징을 가진 자치국과도 같은 여러 칸톤들이 보여서 이루어진 나라라는 메시지를 담은 상징이다

이런 복잡한 그림을 상징으로 선택했다는 것은 상당히 파격적이라고 생각된다. 이 그림의 스타일과 분위기를 내부의 시설 안내판 중 전시, 체험 등의 안내판에 일관성 있게 사용하고 있으며 선물 포장, 스티커 등에도 활용하고 있다.

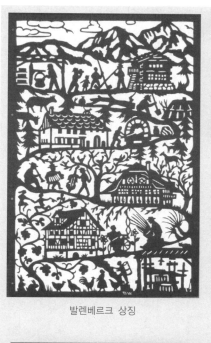

발렌베르크 상징

특산품 설명 라벨

초콜릿 포장

공용 자동차

식당 인테리어

(2) 정확한 복원

발렌베르크 내에 배치되어 있는 가옥들은 모두 들어가 볼 수 있다. 외부
는 한결같이 옛 모습 그대로이지만 내부는 다양하게 활용되고 있다.

281

　　내부의 전시물은 옛 모습을 그대로 복원한 것부터 현대의 스위스를 소개하는 것까지 다양한데, 옛 모습을 복원한 경우, 실감이 나도록 주변의 모습까지 신경을 썼다.

④ 옛 생활 모습 복원

　　전통적인 일상생활을 짐작할 수 있는 모습으로 의복, 가구 등을 배치해서 실제 사람이 살고 있는 기분이 들 만큼 사실적으로 복원해 놓았다.

식당

부엌에 쌓인 장작

옷 보관하는 모습

널려 있는 양말

⑤ 특별한 목적이 있는 건물 내부 복원

포도주 제조 공장, 교회 등 특별한 목적이 있는 건물은 금방이라도 사용할 수 있을 것 같은 모습으로 복원해 놓았다.

교회 내부

포도주 제조장

⑥ 장인의 수제품이 사용되는 모습 복원

장인의 작업장 옆에 그 물건이 사용되는 모습이 전시되어 있다.

실잣기(옆테이블에 레이스)

레이스로 덮은 침대

베짜기 시연 | 생산된 옷감이 사용되는 모습

⑦ 장인의 작업 공간 복원

장인의 작업 공간과 함께 그 작업의 과정이나 공방의 모습으로 복원되어 있으며 작업하는 전 과정을 볼 수 있다. 생산된 제품은 고가로 팔리고 있어서 수제품이 존중받고 있음을 알 수 있다. 또한 그 주변에 가축, 밭, 일반 가옥 등이 있어서 장인의 작업 공간이 마을의 일부라고 느끼게 된다.

바구니 만들기

바구니 재료 보관

물에 담가 놓은 바구니 재료

전통적인 바구니 제작

도자기 만들기

장인의 디자인 노트 등

도자기 가마

도자기 제작

⑧ 작업 과정 재현 장면

치즈 만들기

레이스 만들기

과자 만들기

초콜릿 만들기

바구니 만들기

도자기 만들기

⑨ 장인의 제품 존중

장인들이 제작하는 모습이 소박하듯이 제품이 판매되는 모습도 꾸밈이 없다. 하지만 가격은 높다.

입구에 늘어놓은 바구니들

가격표가 달려 있다

레이스의 경우는 마치 뼈대 있는 집안의 가계도처럼 레이스 만드는 사람의 계보가 같이 전시되어 있고 방문한 사람들이 집에 보관하는 레이스의 이름들을 찾아보며 즐거워하는 정도로 전통이 자리 잡고 있다.

클리어 파일에 정리한 레이스 샘플
(아주 실질적이다)

놀라운 레이스 한 개 가격
79 스위스 프랑 (8만원)

레이스 샘플과 같이 전시된 레이스 제작자 계보	레이스 샘플

⑩ 살아 있는 공간

장인들이 작업하는 주변에 가축, 밭, 일반 가옥 등이 재현되어 있어서 장인의 작업 공간이 살아있는 마을의 일부라고 느끼게 된다.

목각 공예집 옆 당나귀 우리	치즈 제조 가옥 옆 소목장

새와 토끼 박물관 전경	전형적인 스위스 가옥처럼 창가에 꽃을 꾸민 목각 공예 전시관

287

물레방아를 재현했을 뿐 아니라 물레방아가 제재소와 제분소의 동력으로 사용되는 모습까지 재현이 되어 있고, 현재 사용되고 있다. 아래 첫 사진에 보이는 두 건물 사이에 물레방아가 있는데 왼쪽 건물은 제재소(통나무를 널판으로), 오른쪽 건물은 제분소(방앗간)이다. 여기서 생산되는 목재와 밀가루는 이곳 생산품으로 내부에서 활용되기도 하고 외부로 팔리기도 한다.

제재소 옆에는 집짓기를 해보는 체험장이 있고, 옛날에 손으로 통나무를 켜던 도구들도 전시되어 있다.

물레방아의 동력을 활용하는 제재소와 제분소

제재소 옆 공터에 통나무와 켜진 널판들이 쌓여 있다

물레방아에 연결된 거대한 톱이 통나무를 켠다

물레방아의 동력을 이용하는 제분소 내부

전통적인 제재 도구

제재소 옆에 나무 집 짓기 체험하는 공간

(3) 현대의 스위스 소개

옛 모습만 재현하고 있는 것이 아니라 현대 스위스의 모습도 같이 보여 주고 있다는 것이 이곳의 또 하나의 특징이다. 옛 모습을 재현하는 것이 아닌 경우, 전시 공간이 현대적인 느낌으로 꾸며져 있다.

모든 건물의 외형은 옛 모습이 전혀 손상되지 않게 복원을 했으며, 입구에 안내판이 잘 되어 있지만 건물의 외양으로 봐서는 건물의 내부가 짐작이 가지 않는다.

내부로 들어가면 예쁜 판넬, 아름다운 사진, 유리 전시대 등 현대의 박물관을 연상하게 하는 전시 공간을 만나게 된다. 지역의 특산품이나 지역 고유의 품종에 대한 전시실이 이런 식으로 꾸며져서 더욱 더 자부심을 느낄 수 있다.

289

① 목각 공예 전시관

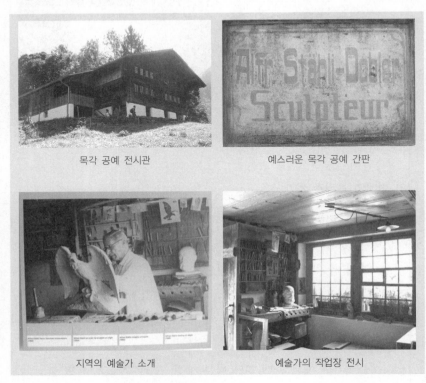

목각 공예 전시관 　　　　　　예스러운 목각 공예 간판

지역의 예술가 소개 　　　　　　예술가의 작업장 전시

　　목각 공예 전시관에는 지역의 예술가가 작업하는 모습을 늘 볼 수 있고
작품들도 전시되어 있다. 작업의 과정을 지켜보게 됨으로써 솜씨와 수고에
대해 인식하게 된다.

방문 시 작업 중이던 예술가

정교한 손놀림

여러 예술가 작품 전시

각 칸마다 제작자 소개

아름다운 작품들

작품 판매

② 빵 박물관

빵 박물관은 좋은 밀의 종자부터 빵이 되기까지 빵의 제조 과정과 함께
빵의 영양학적인 면과 각 지방의 빵, 아름다운 모양으로 만드는 빵 등 다양
한 빵을 소개한다.

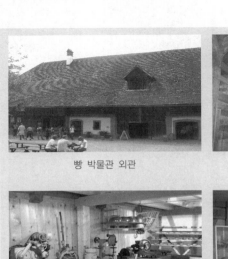

빵 박물관 외관

들어가는 입구

옛날 빵 제조 기계들

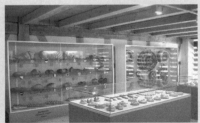

각 지방의 특색 있는 빵

빵의 화려한 변신과 몰드

끝없이 이어지는 빵들의 행진

　이 전시관은 밀의 종자, 밀가루의 종류 등 보여주기 어려운 요소와 빵의 제조 과정을 보여주는데 아름답게 찍은 사진들을 사용하였다. 갓 구워진 빵의 고소한 냄새가 나는 것처럼 실감이 나는 대형 사진들이 같이 놓인 곡식 샘플, 밀가루 샘플 등에게 특별한 의미를 담아주고 있었다.

계단 위 입구 안내자료. 갓 구운 빵 냄새가 진동하는 듯한 생생한 사진

기초 영양과 빵의 존재 이유

좋은 빵은 좋은 밀에서 시작. 밀 이삭 사진 옆에 밀의 낱알 샘플 전시

한 알의 밀에 담긴 이야기

다양한 밀가루 사진과 샘플

반죽 장면과 빵 제조 기계

③ 새와 토끼 박물관

작은 주택의 반 지하와 일층을 활용한 전시실로 지하에 닭과 토끼에 관한 전시실, 일층에 전서구(통신용 비둘기)와 카나리아에 대한 전시실이 있는데 이 네 가지 동물의 로고가 따로 제작되어 있다.

각 동물의 종류만 소개하는 것이 아니라 대해서 가계도도 있고, 트로피, 상패 등 이 동물들이 현재의 특징을 가지게 되기까지의 노력을 볼 수 있고, 사회에서 존중받고 있다는 것도 짐작할 수 있다.

집을 둘러싸면서 주변에 닭, 카나리아, 토끼의 우리가 있어서 전시실에서 소개된 주인공들을 만나 볼 수 있다.

새와 토끼 박물관 전경　　　　　　　　　　네 가지 동물 로고

닭과 카나리아 우리　　　　　　　　　　건물 안내판

비둘기 전시실

토끼 전시실

카나리아 설명

닭 전시실

카나리아가 새겨진 훈장들

토끼 트로피

닭의 계보

④ 유제품 박물관

새와 토끼 박물관 바로 옆에 우유와 유제품에 대한 박물관이 있다. 스위스에서 자랑스러워하는 동물들에 대한 전시실이 서로 가까이에 있다는 사실이 흥미롭다.

새와 토끼에서는 품종에 관한 이야기가 많았던 반면, 여기서는 관련 산업에 대한 이야기의 비중이 크고, 기술과 경제에서 선진국인 스위스를 엿볼 수 있다.

이처럼 전시되는 소재에 따라 적절한 요소를 부각시킴으로써 다양한 각도에서 스위스를 이해할 수 있다.

유제품 박물관

새와 토끼 박물관의 이웃

우유 생성과 착유 과정

버터 제조 과정

| 스위스가 자랑하는 각 지방의 다양한 소 | 우유 생성에 관여하는 생체 기관들 | 우유 관련 산업의 종류, 규모 등 |

⑤ 초콜릿 박물관

서쪽 입구 초콜릿 박물관은 초콜릿 제조 및 판매와 동시에 초콜릿에 관한 전시장을 갖추고 있다. 초콜릿을 만드는 분은 50년을 만들어 오셨다고 한다. 여러 종류의 초콜릿이 여러 가지 모양으로 포장되어 상품의 종류가 매우 다양하다.

이 건물의 왼쪽 아래에 초콜릿 박물관 내부 : 제조와 판매 및 전시

초콜릿 제조 장면

제조된 각종 초콜릿 판매

다양한 포장

초콜릿 관련 전시 공간

초콜릿 전시장에는 카카오 콩 수확부터 몰드에 넣기까지 초콜릿 제조 과정을 사진과 글로 소개하고 있다. 그리고 초콜릿 제작 과정에 사용되는 기계, 여러 가지 몰딩 등이 전시 되어 있다. 조각품에 가까운 화려한 초콜릿을 만드는 몰딩도 있다.

카카오 콩 수확

초콜릿 제조 공정

초콜릿 제조 공정(블렌딩)

| 각종 몰드 | 몰드. 블렌더 등 | 초콜릿의 화려한 변신 |

5) 부대시설

(1) 옛 건물 활용

공원 사무실, 식당, 휴식 공간 등에 복원된 가옥을 활용하고 볼링, 회전 목마 등도 옛 것을 활용하는 등 옛 모습을 철저히 지킨다. 건물이 있던 곳, 용도, 얽힌 이야기 등 자세한 설명이 있다.

공원 사무실로 쓰이는 예쁜 집

속이 비고 길어서 휴게 공간으로 사용되는
옛 볼링장 건물

사람이 걸어와서 직접 핀을 세워야하는
옛날식 볼링장

공원 투어용 마차
(코끼리차. 모노레일 같은 것 없음)

식수가 나오는 곳

옛 모습 그대로 바비큐 그릴

(2) 친절한 안내

세련된 디자인에 의미 전달이 분명한 각종 안내판이 관람객을 돕는다.

지도에 표시된 마을의 색과
맞춘 표시판

식물에 대한 설명

편의 시설 안내

애완동물로 인해 더러워질 수 있는 요인을 적절하게 해결하기 위한 시설과 친절한 안내도 눈길을 끈다.

강아지 쓰레기통 이런 경우에

쓰레기통 옆에서 봉투를 당겨서 사용해 주세요

페트병 수거를 위한 안내는 부피를 줄이기 위해 뚜껑을 빼고 밟은 후 다시 뚜껑을 닫아서 버려달라는 안내를 재미있는 공룡 그림으로 설명하고 있다. 수거함 안에는 설명대로 잘 버린 페트병들이 차곡차곡 들어 있다.

페트병 수거함

수거함에 넣으면 안 되는 품목

페트병 버리는 법

차곡차곡 쌓인 페트병

(3) 다양한 매장

가내 수공업, 공예품, 특산품 등 제품에 따라 다양한 판매 방법 활용

① 지역 특산품 매장

널찍한 공간에 고급 식료품점 같이 상품을 배열하여 판매하고 있다. 깔

302

끔한 포장과 함께 높은 가격으로 보아 고급품으로 인정받는 것을 알 수 있고, 씨앗도 팔고 있다.

매장이 있는 집

매장 전경

식용유

예쁜 와인

잼 한 병에 4.9프랑

말린 사과 한 봉지 5.9프랑

치즈와 소시지

소시지와 빵

과자

라면 일 인분 정도 분량의 국수 한 봉지 4.7프랑

식기 종류도 판매

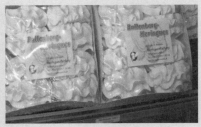

머랭

씨앗

씨앗 한 봉지 3.5~4.9프랑

② 기념품 매장

각종 안내 자료와 함께 목공예품이 많다.

기념품 매장(뒤쪽)

각종 목공예품

메모 홀더

각종 목공예품

305

2. 교토 야마자키 산토리 증류소

1) 특별한 이유

산토리 위스키에서 세운 산토리 위스키 기념관으로 일종의 기업 홍보관인 셈인데, 아름답고 깨끗하고 품격있는 이미지로 위스키를 알리고 있다.

견학은 공장 견학, 시음, 기념관의 세 부분으로 이루어져 있는데, 기념관은 전시실, 매장, 시음 공간 등 방문객을 위해 다양한 공간이 준비되어 있으며, 정해진 시간에 가이드가 안내하는 공장 견학과 시음을 즐길 수 있다.

1899년 보르도 와인 판매로 시작한 회사가 1923년 일본 최초의 몰트 위스키 공장을 건립한 후 위스키의 국산화를 향한 첫발을 내딛고, 그 이후 세계적인 위스키로 인정받기까지 발전해 온 역사적 과정을 소개함과 동시에, 현재에도 위스키의 품질을 유지하기 위해 연구가 계속되고 있음을 쉽게 알게 함으로써 상품뿐만 아니라 기업 정신과 그 정신을 지키기 위한 노력을 알 수 있게 한다.

2) 첫인상

아주 깨끗하고 아름답게 조경이 되어 있다. 또한 동상, 사진, 등을 이용해서 현재까지 수고한 사람들을 기념하고 있다. 이런 사람들의 사진을 접할 때 사실감과 함께 생활에 밀접한 느낌이 있어서 먼 옛날의 인물이나 외국의 인물을 대할 때보다 진한 감동이 있다. 수고한 사람들을 기념하는 전시물은 방문한 모든 기념관, 체험관에 거의 공통적인 특징이다. 명인의 전당과 같은 성격의 공간이 어디에나 있었다. 공원에 들어가는 것 같은 느낌이다.

산토리 위스키 증류소 입구 　　　　　 건립자 동상

3) 기념관

　전시 내용 중 가장 인상적이었던 것은 위스키 도서관이다. 그 동안 제작되었던 위스키의 샘플을 전시해 놓았는데 도서관이라는 명칭으로 부르고 있었다. 위스키의 황금빛이 돋보이게 조명이 되어 있었고, 도서관의 책 분류번호처럼 위스키에 쓰인 분류 기호가 잘 보이게 전시되어 있어서 이 자료에 권위를 더해주고 있다.

산토리 기념관 내 산토리 위스키 도서관(대형 위스키통 활용)

　단순히 샘플을 저장해 놓은 수장고의 형태로 보여줄 수도 있었는데, 이렇게 도서관의 형태로 그리고 위스키 병 하나하나가 조명으로 아름다운 색이 돋보이도록 전시한 것은 산토리 위스키의 위상을 고품격화 하는 데 크게 한몫 한다고 생각된다.

　도서관의 서가 같은 진열대도 있었지만 대형 술통을 활용한 진열대들도 무척 흥미롭고 아름답다.

　또한 산토리 위스키의 역사와 위스키에 관한 전시실, 각종 상품을 파는 기념품점, 홍보영상, 수상기록, 포스터 컬렉션 등을 볼 수 있다. 전반적으로 약간 오래된 듯한 나무의 색감을 사용해서 위스키와 어울리게 하였다.

수상기록　　　　　　　　　일인용 영상 관람 부스

옛 자료들

포스터들

4) 기념품 매장

기념품 매장은 전시실의 일부를 사용하고 있는데 전시실과 매장의 경계를 분명하게 하지 않아서 자연스럽게 매장으로 발길이 옮겨지게 되어 있다. 주로 위스키 상품과 위스키를 즐기는 데 필요한 잔을 비롯한 소품들, 얼음 얼리는 통 등의 상품이 있다.

한 종류의 위스키도 다양한 크기의 포장이 있고, 작은 병에 담은 여러 종류의 위스키를 묶음으로 판매하는 것과 같이, 용량과 위스키의 종류를 변화시켜서 다양한 상품을 팔고 있었다.

기념품 매장 전경

다양한 용량의 상품

술통 모양 메모 꽂이, 컵 받침 등

위스키 관련 서적들

각종 유리잔들

각종 위스키

5) 공장 견학

가이드를 따라서 설명을 들으면서 위스키 제조 공정을 차례로 둘러 볼 수 있는데 공정의 각 단계마다 잘 보이는 표지판과 설명이 있어서 알아보기 쉽게 되어 있다. 그리고 견학 코스에서 보이는 공장의 위생 상태도 인상적이다.

견학 도중에 그날 증류한 위스키 원액을 시음할 수 있는 곳이 있는데, 위스키 원액은 도수가 높아서 시도하려는 사람이 별로 없지만 사람들에게 흥

미를 일으키고, 마시지 못하더라도 냄새를 맡아 본다든가 다른 형태의 체
험 활동을 했고, 그로 인해 관람객 사이의 대화가 활발해졌다.

　위스키 숙성하는 곳에는 숙성정도에 따라 다르게 나타나는 색의 변화를
보여주는 전시물이 있다. 이와 같이 관람객의 이해를 돕기 위한 작은 배려
가 곳곳에 마련되어 있는 것도 인상적이었다.

공정의 단계가 쉽게 표시되어 있는 안내판

반짝거리게 깨끗한 증류탑들 사이로
지나가는 견학 통로

숙성 중인 위스키 통

숙성에 따른 색의 변화를 보여주는 투명한 통

311

6) 시음

공장 견학을 마치고 가이드를 따라 시음하는 곳으로 온다. 들어오는 입구에 위스키가 담긴 잔이 놓여 있고, 방문객은 놓여 있는 잔 중에서 시음하고 싶은 잔을 가지고 앉고 싶은 곳에 앉는다.

실내에는 마치 식당과 같이 큰 테이블과 의자가 여러 개 놓여 있다. 테이블 위에는 위스키 맛보는 법에 대한 설명이 그림과 함께 소개되어 있다. 대형 스크린에 산토리 위스키의 홍보 영상이 상영 된 후 위스키 시음에 대한 간단한 설명 및 그 외 투어에 대한 안내를 듣고 시음을 하게 된다. 시음은 원하면 더 할 수 있다.

시음 잔 받는 곳

시음을 위한 탁자

홍보영상과 함께

위스키 마시는 법

3. 식품 테마파크

1) 식품 테마파크란?

(1) 정의

일본에서 보편화되고 있는 새로운 형태의 실내형 테마파크. 음식박물관으로 불리기도 한다. 교육을 목적으로 하며 비수익성인 전통적인 음식박물관과는 달리 특정한 식품 또는 음식을 홍보하고 판매하며 수익을 창출하는 것을 목적으로 하고 식품 테마파크로 구별하여 불린다. 식품 테마파크는 다음과 같은 특징을 가진다.

(2) 특징 및 사례

- 특정한 요리 / 식품 / 식재료에 초점을 맞춘다.
 - 요리 테마 파크 : 라면 박물관, 만두 박물관
 - 식재료 테마 파크 : 다시마 박물관
- 그 식품 / 식재료를 중심으로 전시콘텐츠 스토리텔링이 있다.
 - 다음의 예와 같이 특정 시대 또는 가치를 중심으로 전개한다.
 - 신요코하마 라면 박물관 : 2차 세계대전 후 일본이 다시 부흥하기 시작하는 1958년 무렵의 거리를 재현, 향수와 함께 계속 발전할 것으로 기대되는 미래에 대한 희망의 분위기.
 - 다시마 관 : 북해도의 추운 겨울 바다에서 이루어지는 다시마 수확 및 처리 과정, 역사에서 발견되는 관련 전통 등으로 전시콘텐츠 구성
 - 본 부록에서는 다시마관, 어묵관, 과자성 세 곳을 소개한다.
- 다양한 관람객의 필요를 만족시킬 수 있는 콘텐츠를 제공한다.

- 초보자가 쉽게 이해할 수 있는 일반적이고 쉬운 수준의 정보
- 체험 활동
- 전문가들도 만족할만한 깊이 있는 지식
• 그 분야에서 인정받고 있는 우수한 조리사의 솜씨 또는 상품을 제공하며 그에 적절한 가격을 받는다.

2) 츠루가 어묵 가마보코 고마키

어묵 공장의 일부에 전시실과 체험 공간을 만들었다. 투어의 마지막이 매장으로 연결되어 있는데 상상할 수 없을 만큼 많은 어묵 제품이 있다.

(1) 입구

입구로 들어가면 과거에 소규모 생산에 사용된 어묵 재료를 가는 기계가 전시되어 있다. 아늑한 카페가 친밀감을 주고, 견학 통로로 들어서면 유리로 된 벽 아래로 어묵 생산 공장이 보인다. 공장의 청결함이 생산되는 어묵에 대한 신뢰감을 준다.

건물 입구	입구에 전시된 재료 가는 기계

입구에 있는 카페

통로에서 보이는 어묵 생산 시설

(2) 견학 통로를 따라 설치된 전시 공간

견학 통로를 따라가면서 각종 어류에 대한 사진이나 표본, 어묵 만드는 도구 등이 전시되어 있다.

물고기 모양 안내판

조개 표본

물고기 사진

어묵 관련 물품 전시

| 전시되고 있는 어묵 | 어묵 만드는 도구 전시 |

(3) 어묵 만들기 체험

앞치마, 머릿수건 등 위생을 무척 강조하는 어묵 만들기 체험. 전문가가 시범을 보이면서 따라하게 한다. 이미 준비되어 있는 반죽을 얇게 편 후 막대기에 감는 것처럼 해서 원통형 어묵을 만든다. 구운 후 가지고 갈 수 있다.

| 어묵 체험 시설 | 어묵 굽기 |

(4) 어묵 매장

어묵체험을 마치고 나오면 어묵 매장으로 연결된다. 전시관을 거치지 않고도 매장으로 갈 수 있다. 매장에는 상상할 수 없을 만큼 많은 종류의 어

묵이 있다. 샘플도 넉넉하게 놓아서 누구나 맛 볼 수 있다. 특화된 상품을
판매하는 곳으로도 알려져서 많은 사람들이 구매를 위해 방문한다.

상상할 수 없이 많은 어묵 종류

모든 어묵을 맛 볼 수 있다

3) 츠루가 다시마관

공장, 전시관, 매장이 한 곳에 있어서 체험, 정보 제공과 함께 수익을 올
리는 구조가 매우 보편화되어 있는 것 같다. 견학 시작 전에 북해도에서 생
산되는 다시마에 대한 영상을 관람한다.

영상은 북해의 추운 바다의 환경과 그 속에서 자라는 다시마를 보여 주
고, 수확한 다시마를 처리해서 제품 생산으로 이어지는 과정을 보여준다.
그리고 견학이 시작된다.

(1) 입구와 공장 견학 통로

다시마관 입구

입구의 다시마 차 시음 장소

공장의 일부가 보임

공장에서 생산되는 제품에 대한 설명

(2) 다시마 전시관

공장 견학 통로가 끝난 곳부터 다시마에 대한 전시관이 시작된다. 다시마가 식재료로 사용된 유래, 다시마 수확과 처리 과정의 역사 등을 역사적인 관점에서 다룬 전시실이다.

패널과 소형 디오라마를 사용하여 전통적인 다시마 수확, 처리, 가공의 과정을 보여주고 있다.

| 다시마 전시관 입구 | 다시마가 사용된 요리 사진 |

| 다시마의 전통에 관한 전시 | 다시마 처리 장면 디오라마 |

(3) 다시마 매장

어묵매장의 경우처럼 전시관에서 나가면 각종 다시마 제품을 판매하는 매장으로 들어선다. 건물 입구에서 전시장을 통과하지 않고 매장으로 바로 갈 수도 있다.

다시마로 만든 반찬이나 마른 다시마는 물론이고 다시마 과자, 다시마 사탕까지 상상 밖의 상품들이 셀 수 없이 많다. 모든 제품은 맛볼 수 있다. 특화된 매장으로 널리 알려져 있어서 많은 방문객이 들어와서 바구니가 가득 차도록 구매를 하고 있다.

319

끝없이 많은 다시마 상품

모든 상품은 맛볼 수 있다

다시마 반찬

국물 내는 다시마

다시마 과자

다시마 사탕

4) 가가시 과자성

가가시의 과자성은 영주의 성채를 본 따서 지은 건물이라고 한다. 1층으로 들어가면 1층 한쪽은 과자 공장이고, 다른 한쪽은 과자 매장이다. 일반인은 공장에 들어가지 못하지만 벽이 완전히 유리로 되어 있으므로 공장 안을 원하는 대로 볼 수 있다.

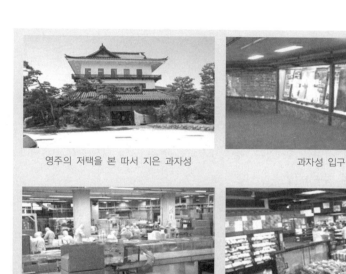

영주의 저택을 본 따서 지은 과자성 과자성 입구

과자 매장에서 보이는 공장 내부 끝이 없이 넓은 과자 매장

4. 에치젠 시 화지 거리

1) 특별한 점

에치젠시 종이 문화 박물관 근처에는 화지(일본 전통 종이)라는 한 가지 주제에 관해서 접근 방법이 서로 다른 여러 가지 시설이 있어서 폭 넓고 깊이 있는 경험이 가능하다.

2) 화지체험 공방 파피루스관

전통적인 방법으로 화지를 만들어 보는데, 말린 꽃, 풀잎, 물감, 금은 가루 등으로 무늬를 넣을 수 있다. 종이 모양도 엽서 모양, 큰 종이, 부채 모양 등 다양하게 할 수 있다.

화지 체험 공방 파피루스관 화지 체험 샘플(엽서 모양)

여러 가지 말린 꽃과 잎

여러 가지 색 물감과 금은 가루

3) 종이문화박물관

역사를 따라서 종이의 발명, 역사적 사건 중에 등장하는 종이에 대한 이야기 등이 소개된다. 또한 종이로 만든 예술품, 첨단 기술 속에 사용되는 종이, 독특한 종이를 만드는 장인들도 소개되어 있다.

종이 박물관

역사적 고찰

323

역사적 사건 재현

독특한 무늬의 종이를 만든 명인들

종이 예술 작품. 멋진 모자이크

첨단 기술 속 종이. 자동차 개스킷

4) 우다츠공예관

에도시대에 종이를 만들던 집을 옮겨 지은 집이다. 전통 종이 만드는 장인이 설명을 하면서 종이 만드는 시범을 보여주는 곳이다.

한국에서 자주 보는 한지 제작 시범과 기본적으로 크게 다른 내용은 없는데, 즐거워 보이는 장인의 친절한 설명과 함께 작은 것들에서 매우 고품격으로 보이게 연출을 잘하고 있다.

우다츠 공예관

즐겁게 설명해 주는 장인 아저씨

무릎 꿇고 조용히 고르고 있는 할머니

한지를 장식하는 반짝거리는 줄기를
손으로 고르고 있다

5) 전통 종이 상품 매장

거리를 따라서 몇 개의 전통 종이 상품 매장이 있는데 상품이 매우 다양
하다. 종이가 쓰일 수 있는 곳이 얼마나 많은지, 그리고 얼마나 다채로운
색과 모양으로 사용될 수 있는지 감탄하지 않을 수 없다.

박물관과 체험 시설만 있다면 이렇게 다양한 용도를 알지 못했을 것이
다. 또한 상품 매장만 있다면 종이의 전통을 알지 못했을 것이고, 만들기

325

체험은 불가능했을 것이다.

　각자 역할이 다른 여러 가지 시설이 한 곳에 있음으로 해서 전통 종이에 대해서 깊이 있고 폭 넓게 알 수 있게 된다.

| 메모장 | 헬로 키티 캐릭터(옷이 화지) |
| 조명등 | 인형 |

5. 엘리멘타리움과 코피아

엘리멘타리움(스위스)과 코피아(미국)는 음식 박물관이다. 두 박물관 모두 음식에 관한 또는 조리 프로그램이 성공적으로 운영되고 있어서 지역 주민의 호응이 매우 좋은 박물관이다.

프로그램이 성공적인 경우는 이외에도 많이 있지만, 그 프로그램이 박물관의 중심에 있다고 할 만큼 상대적인 중요성이 높아진 경우는 흔치 않다.

1) 엘리멘타리움

(1) 엘리멘타리움 소개

세계적인 식품 회사 네슬레에서 네슬레 본사가 있는 브베이에 세운 식문화 체험관이다. 기초 식품군과 식생활, 식재료에서 소비자까지 흐름(생산-농림수산업, 가공, 포장, 유통, 구입, 조리)의 흐름을 보여주는 상설전시와 함께 특별 전시로 이루어져 있다. 건물 밖에는 각종 식용 채소로 조경을 했다.

실물과 컴퓨터 및 첨단 계측 기기들을 활용한 오감 체험 공간에서 각종 체험활동을 하면서 식생활에 대한 지식을 습득할 수 있다(초콜릿 한 개의 에너지로 노젓기를 몇 분 동안 할 수 있을까? 등의 체험 활동을 해볼 수 있는 각종 시설).

엘리멘타리움 입구

채소와 곡식으로 꾸며진 정원

기초 식품군

옛 쿠킹 도구

조리 도구 설명

가전제품에 대한 영상

주니어 랩 : 냉장고 체험

주니어 랩 : 메뉴 정하기

오감 체험 시설

식품 산업 발전(특별전)

(2) 조리 실습 프로그램

• 조리 실습을 통한 기초 식생활 및 식문화 교육 프로그램 운영

• 어린이, 청소년, 가족 대상

• 어린이의 경우 간단한 샌드위치, 가족의 경우 함께 즐기는 요리

• 오전에 2개 반, 오후에 2~4개 반 운영(한 개 반은 약 20명)

• 지역학교의 식생활 교육과 연계－학교의 단체 참가비 지원

• 호응이 좋아서 방문객이 끊이지 않음

| 어린이 대상 조리 프로그램 | 가족 대상 조리 프로그램 |

2) 코피아

(1) 코피아 소개

미국 포도주로 유명한 나파밸리의 포도주 산업을 후원하는 다양한 개인과 단체의 지원으로 건립된 박물관으로 와인과 음식과 예술을 위한 박물관이다.

와인에 대한 각종 전시 및 행사를 열며, 와인에 대해 전혀 모르는 초보자부터 와인을 깊이 알고 있는 전문가까지 즐길 수 있는 차별화된 체험 전시물을 보유하고 있다. 예를 들어 자판기 모양의 기계에 선불카드를 사용하면 비교되는 와인들이 자판기처럼 나와서, 와인을 비교 시험할 수 있는 시설이 있다.

와인 관련 문화(영화, 그림, 사진 등)를 즐길 수 있는 공간이며 미국 고유의 요리에 대한 소개도 함께 하고 있다.

건물 입구

갖가지 식용 식물을 가꾸는 정원

야외 극장

50개주 와인 생산기념 전시회

와인 자판기

줄리아의 부엌(유명 요리사 기념공간)

극장 매표소

코피아 쇼 안내

(2) 음식 관련 프로그램

• 와인에 대한 초보부터 전문가 수준까지 각종 강좌.

• 코피아 런치 : 계단 강의실 같은 구조에서 미국 고유의 요리를 코스요
 리로 먹으면서 그 조리 과정을 관람하는 프로그램인데 반 이상이 다시
 올 정도로 인기가 높은 수업(1회 참석 50달러).

와인 초보 수업 세팅

와인과 즐기는 음식 수업 세팅

코피아 런치

초콜릿 만들기 수업

참고문헌

Chapter ❶ 문화산업과 전시

N. Negroponte 외(2004), 제3의 디지털 혁명 컨버전스의 최전선, SBS, 서울 디지털
　　　포럼 엮음, 미래 M&B.
J. Story(1994), 문화연구와 문화이론(Cultural theory popular culture), 박모 옮김,
　　　문화교양 2, 현실문화연구.
M. Tungate(2007), 세계를 지배하는 미디어 브랜드, 강형심 옮김, 프리월.
A. Toffler(1980), 제3의 물결(The Third Wave), 원창엽 옮김, 홍신문화사.
문화연대 편집위원회(2001), 당신의 문화 쾌적합니까?, 문화과학사.
박장순(2005), 문화콘텐츠 해외마케팅, 커뮤니케이션북스.
신윤창 · 송영신김장기(2007), 자본주의와 문화산업, 법문사.
안병선(2000), 21C 황금시장 문화산업, 매일경제신문사.
윤원근(2002), 세계관의 변화와 동감의 사회학 : 지식인 사회의 혼란 해소를 위한 새로
　　　운 모색, 문예출판사, 2002.
이원설(1988), 세계관과 문화, 한남 지성 총서 1, 한남대학교 출판부.
이정호(1995), 포스트모던 문화읽기, 서울대학교 출판부.
임학순(2003), 창의적 문화사회와 문화정책, 문화콘텐츠산업총서 1, 진한도서.
전광식(1988), 학문의 숲길을 걷는 기쁨 : 세계관, 철학, 학문에 관한 여덟 가지 글모
　　　음, CUP.
정재철(1998), 문화 연구 이론, 한나래.

Chapter ❷ 교육 이론

J. Falk, L. Dierking(2000) Learning from Museum, Altamira Press.
L. P. Steffe : Gale, J.(1997), 구성주의와 교육, 조연주 · 조미헌 · 권형규 옮김, 학지사.
R. Yager(1997), STS 무엇인가, 조희형, 최경희 옮김, 사이언스 북스.
권준모(2001), 심리학과 교육, 학지사.
김종문 외(2002), 구성주의 교육학, 교육이론실천연구시리즈 2, 교육과학사.
김진수 외(2000), 구성주의와 교과교육, 학지사.

김창만(2008), 과학교육의 이해와 적용, 열린 교육.
조희형(2003), 일반과학교육학, 교육과학사.
조희형(2008), 과학교육의 이론과 실제, 교육과학사.
최경희(1996), 현대 교육의 조류 STS교육의 이해와 적용, 교학사.
한순미(2004), 비고츠키와 교육 : 문화－역사적 접근, 교육과학사.

Chapter ❸ 박물관 체험

T. Ambrose, C. Paine(2001), 실무자를 위한 박물관 경영 핸드북(Museum Basics), 이보아 옮김, 학고재.
S. Allen(2004), Finding Significance, Exploratorium.
G. Burcaw(2001), 큐레이터를 위한 박물관학, 양지연 옮김, 김영사.
E. Hooper－Greenhill(1994), Museums and their visitors, Routledge.
T. Humphrey, J. Gutwill(2005), Fostering Active Prolonged Engagement.
B. Lord, G. Lord(2001), The Manual of Museum Exhibitions, Altamira Press.
교육철학회(2001), 박물관과 교육, 문음사.
권준모(2001), 심리학과 교육, 학지사.
김형숙(2001), 미술관과 소통－Museums and communication, 예경.
백령(2005), 멀티미디어 시대의 박물관 교육, 예경.
이원복(1997), 나는 공부하러 박물관 간다, 효형출판.
현대건축사(2002), 박물관 / 미술관, 세계건축설계경기 3, 현대건축사.

Chapter ❹ 체험과 몰입

S. Allen(2004), Finding Significance, Exploratorium.
M. Csikszentmihalyi(2008), 몰입의 즐거움, 이희재 옮김, 해냄.
M. Csikszentmihalyi(2006), 미하이 칙센트미하이－몰입의 경영, 심현식 옮김, 황금가지.
M. Csikszentmihalyi(2003), 미하이 칙센트미하이－몰입의 기술, 이삼출 옮김, 청년정신.
M. Csikszentmihalyi(2004), 미치도록 행복한 나를 만난다, 최인수 옮김, 한울림.

T. Humphrey, J. Gutwill(2005), Fostering Active Prolonged Engagement, Exploratorium.

R. Jenson(2000), 드림 소사이어티, 서정환 옮김, 한국능률협회출판.

C. Mikunda(2005), 제3의 공간, 성의현.

B. Pine, J. Gilmore(2001), 고객체험의 경제학, 신현승 옮김, 세종서적.

B. Schmitt(2002), 체험 마케팅, 박성연·윤성준·홍성태 옮김, 세종서적.

21세기 경영전략 연구회(2008), 이야기로 배우는 체험 마케팅, 중앙북채널.

임상원·장용호·김승현·최현철·심재철 외(2004), 매체 산업과 미디어 기술, 나남신서.

황농문(2007), 몰입 : 인생을 바꾸는 자기 혁명, 랜덤하우스코리아.

Chapter ❺ 전시 기획

T. Ambrose, C. Paine(2001), 실무자를 위한 박물관 경영 핸드북(Museum Basics), 이보아 옮김, 학고재.

M. Belcher(2006), 박물관 전시의 기획과 디자인, 신지은·박윤옥 옮김, 예경.

G. Burcaw(2001), 큐레이터를 위한 박물관학, 양지연 옮김, 김영사.

D. Giraudy, H. Bouilhet(1996), 미술관 / 박물관이란 무엇인가, 화산문화B. Lord, G. Lord(2001), The Manual of Museum Exhibitions, Altamira Press.

G. Lord, B. Lord(2001), The Manual of Museum Planning, Altamira Press.

N. Kotler, P. Kotler(1998), Museum Strategy and Marketing, Jossey-Bass A Wiley Imprint.

N. Serota(2000), 큐레이터의 딜레마, 조형교육.

C. Thea(2003), 큐레이터는 세상을 어떻게 움직이는가?, 김현진 옮김, 아트북스.

김인권(2004), 전시 디자인, 태학원.

김홍희 외(2005), 미술전시 기획자들의 12가지 이야기, 한길아트.

백령(2005), 멀티미디어 시대의 박물관 교육, 예경.

현대건축사(2002), 세계건축설계경기 3 - 박물관 / 미술관, 현대건축사.